초현실주의자들의
은밀한 매력

초현실주의자들의 은밀한 매력

데즈먼드 모리스 지음 | 이한음 옮김

을유문화사

초현실주의자들의 은밀한 매력

발행일
2021년 8월 25일 초판 1쇄
2022년 1월 25일 초판 2쇄

지은이 | 데즈먼드 모리스
옮긴이 | 이한음
펴낸이 | 정무영
펴낸곳 | (주)을유문화사

창립일 | 1945년 12월 1일
주　소 | 서울시 마포구 서교동 469-48
전　화 | 02-733-8153
팩　스 | 02-732-9154
홈페이지 | www.eulyoo.co.kr

ISBN 978-89-324-7453-3 03600

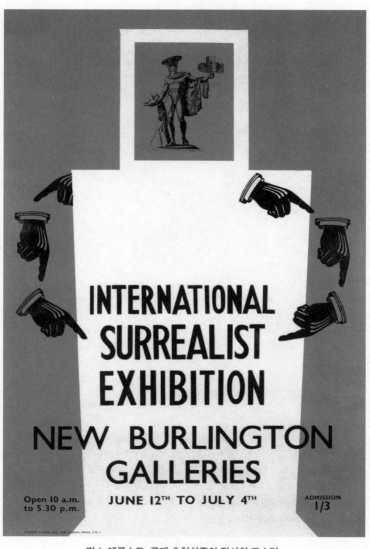

막스 에른스트, 국제 초현실주의 전시회 포스터,
런던 뉴벌링턴 화랑가, 1936

일러두기

1. 본문의 각주는 내용의 이해를 돕기 위해 옮긴이와 편집자가 만들었습니다.
2. 미술 작품명은 「」, 도서와 잡지·신문 및 논문·보고서 등은 『』, 영화·공연, TV프로그램
 명은 < >로 표기했습니다.
3. 인명이나 지명은 국립국어원의 외래어 표기법을 따랐습니다. 단, 일부 굳어진 명칭
 은 일반적으로 사용하는 명칭을 사용했습니다.

들어가는 말

이 책은 개인적인 관점에서 초현실주의자들을 이야기하려 한다. 그들의 작품보다 삶에 초점을 맞추는 것이다. 나는 시각 예술가들만 다루기로 마음먹었고, 가장 흥미롭다고 생각한 서른두 명을 골랐다. 그들의 약력을 소개하면서, 인생 이야기를 들려주고, 어떤 인물이었는지 살펴보고자 한다.

초현실주의 운동은 1920년대에 파리에서 시작되어 1930년대 내내 활발하게 이어졌다. 1939년 제2차 세계 대전이 터지자, 초현실주의 화가들은 뿔뿔이 흩어졌다. 많은 이가 망명했다가 이윽고 뉴욕으로 모여들었다. 그곳에서 그들은 작품 활동을 계속했지만, 1945년 전쟁이 끝나고 파리로 돌아갔을 때 그 운동을 재개하기가 어렵다는 사실을 알아차렸다. 그리하여 조직된 단체로서의 초현실주의 운동은 빠르게 쇠락했다. 주요 화가들은 대부분 이 시점에서 도시 생활을 버리고 각자 다른 곳으로 떠났다. 그들은 초현실주의 계열의 중요한 작품을 계속 내놓았지만, 이제는 서로 떨어져서 독립된 개인으로서 활동했다.

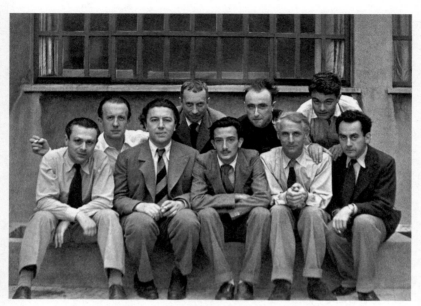

파리의 초현실주의 집단(왼쪽부터 아래 위로: 트리스탕 차라, 폴 엘뤼아르, 앙드레 브르통, 장 아르프, 살바도르 달리, 이브 탕기, 막스 에른스트, 르네 크르벨, 만 레이), 1933, 사진: 안나 리브킨

나는 이들 서른두 명이 누구인지를 보여 주는 인물 사진과 그들의 전형적인 작품도 한 점씩 실었다. 인물 사진은 그 운동의 전성기 때 그들이 어떠했는지를 보여 주기 위해 골랐고, 완숙한 미술가로서의 모습을 담은 친숙한 사진은 가능한 한 피하고자 했다. 또 서른두 점의 작품을 고를 때에도 제2차 세계 대전이 끝나기 전에 창작한 작품에 주안점을 두었다. 다시 말해, 그 운동의 전성기 때 나온 그림과 조각에 초점을 맞추었다.

초현실주의 미술 작품에 대해 쓸 때 대부분의 저자가 이를 크게 두 범주로 나눈다. 구상 대 추상, 환영 대 자동기술, 몽환 대 자유연상, 진실주의 대 절대주의 등이 그것이다. 나는 이런 이분법이 너무 포괄적이라고 보며, 초현실주의에는 사실상 다음의 다섯 가지 기본 유형이 있다고 생각한다.

1. **역설적**paradoxical **초현실주의**: 화가는 사실적으로 묘사한 개별 요소들을 불합리하게 배치해 놓은 구도를 보여 준다.
예: 르네 마그리트

2. **분위기**atmospheric **초현실주의**: 화가는 사실적인 구도를 보여 주지만, 장면을 생소할 정도로 강렬하게 묘사하여 몽환적인 분위기를 띠게 한다.
예: 폴 델보

3. 변신적metamorphic **초현실주의**: 화가는 알아볼 수 있는 이미지를 그리면서 형태와 색 같은 세세한 것들을 왜곡시킨다. 묘사된 형상은 변하고 있지만, 그래도 원래의 출처를 알아볼 수 있다. 가장 극단적인 형태는 초현실주의적 상형문자나 다름없다.

예: 호안 미로

4. 생물 형태적biomorphic **초현실주의**: 화가는 구체적인 원천이 무엇인지 알 수 없는 새로운 형상을 창안하지만, 그 형상은 나름대로 유기체적 특징을 보인다.

예: 이브 탕기

5. 추상적abstract **초현실주의**: 화가는 유기적이고 추상적인 형태를 보여 주지만, 그 형태는 단순한 시각적 패턴의 차원을 넘어설 정도로 상당히 분화돼 있다.

예: 아실 고르키

이 다섯 가지 범주에 관해서 두 가지 중요한 점을 언급할 필요가 있다. 첫째, 초현실주의자는 대부분 작품 활동을 하는 동안 이런 접근법을 두 가지 이상 택했다. 막스 에른스트는 아마 가장 다재다능한 사람이었을 것이다. 그는 시기별로 이 모든 방법을 다 활용했기 때문이다. 반면에 마그리트 같은 이들은 오로지 한 범주에만 충실했다. 둘째, 이 범주 중 어느 하나가 반드시 작품의 성공을 보장하는 것은 결코 아니라는 사실이다. 많은 이가 이런 초현실주의적 방법들을 채택했음에도 성공하지 못했다. 초현실주의,

아니 사실상 모든 예술의 크나큰 수수께끼는 특정한 장르의 한 작품이 다른 작품보다 더 많이 성공하는 이유가 대체 무엇인가 하는 점이다.

누가 진정한 초현실주의자고 아닌지를 놓고 많은 논쟁이 있었다. 순수파는 앙드레 브르통의 핵심 집단에 속한 이들만이 그렇게 불릴 자격이 있다고 말할 것이다. 반면에 기이한 그림은 모두 '초현실적'이라고 부를 수 있다고 말하는 이들도 있을 것이다. 나는 이러한 양쪽의 극단적인 견해에 반대하며, 다음과 같은 범주들을 초현실주의자로 보고자 한다.

1. 공식 초현실주의 화가

오로지 초현실주의 작품만 그리면서 초현실주의 모임에도 참석하고, 브르통의 초현실주의 선언 규칙을 따르는 화가들. 이 화가들은 기존 체제와 전통적인 가치를 파괴하는 전복적인 행동을 하면서 집단의 일부로서 활동하기로 동의했다. 이들은 누군가를 집단에 공식적으로 받아들이거나 내쫓을 때 투표권을 행사했다.

2. 일시적 초현실주의자

다른 장르에서 활동했지만, 초현실주의자들과 만나면서 초현실주의 단계로 접어든 작품을 내놓은 화가들.

3. 독자적 초현실주의자

초현실주의자들과 그들의 이론을 알지만, 개인주의자였고 모

든 유형의 집단 활동에 관심이 없던 화가들. 그 집단이나 그 운동의 공식 목표에 반대하지 않았지만, 그저 소속되고 싶어 하지 않았기에 홀로 활동했다.

4. 적대적 초현실주의자

초현실주의 작품을 내놓았지만 브르통과 그 추종자들이 내세운 것을 싫어한 화가들. 예를 들어, 그중 한 명은 초현실주의자들의 작품에 '열렬하게 탄복'하지만 그들의 이론은 받아들이지 않겠다고 말했다.

5. 추방된 초현실주의자

공식 집단에서 쫓겨났고, 더 이상 초현실주의자라고 받아들여지지 않음에도 초현실주의 작품을 계속 그린 화가들.

6. 결별한 초현실주의자

공식 집단에 속해 있다가 나중에 더 이상 함께하고 싶지 않다고 떠난 화가들.

7. 거부된 초현실주의자

스스로를 초현실주의자라고 생각하고 공식 집단에 소속되고 싶어 했지만, 초현실주의 작품이라고 볼 수 없다는 이유로 거부된 화가들.

8. 자연적 초현실주의자

진정한 초현실주의 작품을 내놓았지만, 그런 운동이 있다는 사실을 모른 채 동떨어져서 활동한 화가들.

마지막으로 나는 이 책에서 아래와 같은 두 부류의 초현실주의자는 뺐다.

화가가 아닌 공식 초현실주의자

시각 예술 작품을 전혀 내놓지 않은 이론가, 작가, 시인, 활동가, 운동 조직가인 초현실주의자들. 이들은 초창기에 초현실주의 집단의 목적과 지향점을 설정하는 등 중요한 일을 했지만 그들의 중요성은 곧 역사의 뒤안길로 사라진 반면, 시각 예술가들의 작품은 꾸준히 점점 중요한 의미를 지니게 되면서 전 세계에 영향을 미쳤다.

초현실주의 사진가와 영화감독

이들 중에는 대단히 중요한 인물도 있었기에 이 범주를 제외한 것이 안타까웠다. 지면의 제약 이외에 다른 이유는 없었다.

서문

　역사상 마그리트와 미로 같은 전혀 다른 종류의 두 예술가가 함께 활동했던 사례는 초현실주의 운동에서 말고는 없었다. 이는 초현실주의가 원래 예술 운동이 아니라 철학 개념으로 시작했기 때문이다. 그것은 본래 삶의 방식 전체를 가리켰다. 세계를 제1차 세계 대전이라는 끔찍한 학살로 내몬 기존 체제에 든 반기였다. 기존 인류 사회가 그렇게 혐오스럽게 이어질 수 있다면, 그 사회 자체는 혐오스러운 곳이 틀림없다. 다다이스트Dadaist는 그 앞에서 대놓고 비웃는 것만이 해결책이라고 판단했다. 그런데 그들의 추잡한 조롱 행위가 너무 언어도단이었기에, 파리의 길가 카페에 앉아서 미래를 고심하던 앙드레 브르통은 기존의 전통 사회에 맞서 싸우려면 더 진지한 무언가가 필요하다고 판단했다. 1924년, 그는 자신의 생각을 일종의 선언문 형식으로 발표했다. 이 새 운동에 초현실주의라는 이름을 처음으로 붙인 선언문이었다. 여기에서 더 나아가 그는 사전적 정의까지 내렸다.

초현실주의: 명사. 순수한 상태의 정신적 자동기술법. 이성이 가하는 그 어떤 통제도 없이, 그 어떤 미학적이거나 도덕적인 고려도 없이, (말이나, 글이나 다른 어떤 방식으로든 간에) 사고의 실제 기능을 표현하는 것.

이 새로운 철학을 둘러싸고 논쟁이 가열되어 갈 때, 브르통은 순수하게 초현실주의 활동을 해 왔다고 판단한 사람 열아홉 명을 선정했다. 시인, 수필가, 작가, 사상가였는데, 지금은 거의 다 잊힌 인물들이다. 부아파르Boiffard, 카리브Carrive, 델테이Delteil, 놀Noll, 비트라크Vitrac 같은 이름을 아는 사람은 전공 학자들밖에 없을 것이다. 그 전문가들의 세계 밖에서는 그들의 저술은 흔적도 없이 사라졌다. 그리고 아마 그들이 주장한 방식을 유지했다면 초현실주의 운동도 그 수준에 머물렀을 것이다. 그들 중 한 명인 피에르 나빌Pierre Naville이 고집한 방식대로라면 그러했을 것이다. 그가 바로 이렇게 쓴 사람이었으니까. "거장이여, 거장 사기꾼이여, 캔버스를 문대라. 초현실주의 그림 같은 것은 없음을 모두가 아니까." 그에 따르면 시각 예술에는 초현실주의 체제가 들어설 여지가 없었다. 그의 견해가 주류가 되었다면, 초현실주의는 파리에서 몇 년 동안 모호한 문예 철학 활동을 유지하다가 사라졌을 것이다.

브르통에게는 다행스럽게도, 나빌은 한 가지를 간과했다. 초현실주의를 배태한 다다 운동 진영에 탁월한 시각 예술 재능을 지닌 이들이 몇 명 있었다는 사실이다. 바로 막스 에른스트, 마르셀 뒤샹, 프란시스 피카비아, 만 레이, 장 아르프 같은 화가들이었다. 이제 그들은 전도유망해 보이는 초현실주의 운동에 혹해서, 외면

할 수 없는 시각적 이미지를 초현실주의 운동에 도입했다. 나빌은 쫓겨났고 브르통이 홀로 운동을 이끌게 되었다. 1928년, 그는 『초현실주의와 회화Surrealism and Painting』라는 책을 출판함으로써 그 사실을 공식화했다. 화가들은 그 운동을 계속 함께하게 되었다.

이 화가들은 브르통에게 두 가지 엄청난 이점을 제공했다. 그들은 큰 전시회를 열 수 있었고, 그런 전시회는 초현실주의 집단의 주요 행사가 되었다. 그리고 그들의 작품은 언어에 상관없이 얼마든지 이해할 수 있었다. 초현실주의 시각 예술은 화려했고, 세계적으로 통할 수 있었다. 시간이 흐르면서, 운동의 주축이 뒤바뀌기 시작했다. 대중은 초현실주의를 오로지 미술 운동으로만 인식하게 되었고, 처음에 문예 운동으로 시작되었다는 사실은 거의 잊혔다. 잘 나가는 이들은 세계적인 명성을 쌓았다.

이는 어떻게 마그리트와 미로 같은 전혀 다른 종류의 화가들이 초현실주의라는 깃발 아래 하나로 묶일 수 있는지를 설명해 준다. 그들은 인상파나 입체파 화가들처럼 어떤 고정된 시각 규칙을 따르는 것이 아니었다. 대신에 그들은 초현실주의 철학의 기본 규칙을 따르고 있었다. 분석하지 말고, 계획을 세우지 말고, 이성을 개입시키지 말고, 균형이나 아름다움을 추구하지 말고, 오로지 무의식이 이끄는 대로 그리는 것이다. 가장 어둡고 가장 비합리적인 생각이 무의식에서 솟구쳐 나와서 캔버스에 자신을 드러내도록 하라. 자신이 지켜보는 가운데 그림이 스스로 그려지도록 하라. 그들은 이 방법을 쓰기에 초현실주의 작품이 기존의 그 어떤 미술 양식보다도 더 정당하다고 주장했다. 기존 양식은 바깥 세계를 맹종하면서 베끼거나 논리적으로 짠 허구적인 장면을 꼼꼼하게 그

렸다는 것이다. 반면에 초현실주의 작품은 마음의 더 깊숙한 곳을 건드리기에, 훨씬 더 강력한 목소리로 관람자에게 직접 말할 수 있었다. 우리의 마음 깊은 곳에는 모두 동일한 희망과 두려움, 동일한 증오와 사랑과 갈망이 있기 때문이다.

초현실주의 화가들이 이 기법에 접근하는 방법은 저마다 크게 달랐기에, 우리는 다양한 시각적 화풍을 본다. 마그리트는 대담하면서 불합리한 착상을 떠올린 뒤, 매우 전통적인 기법으로 그 착상을 캔버스에 옮겼다. 생각은 순수한 초현실주의였지만, 그것을 가시화할 때에는 따분할 정도로 전통적인 기법으로 꼼꼼하게 그렸다. 이렇게 광기 어린 상상력이 넘치는 심상과 아주 평범한 화법의 대조야말로 그의 작품을 오래 기억에 남게 하는 조합이다. 한편 미로 같은 초현실주의자들은 마그리트처럼 작품을 그리기 전이 아니라, 실제 그림을 그리는 동안에 불합리한 상상이 떠오르도록 허용했다. 마그리트의 시각적 불합리성은 몇 단어로 묘사하는 것이 가능하다(머리가 있어야 할 곳에 초록 사과가 있는 사업가, 물고기 머리에 여성의 다리를 지닌 인어). 그러나 미로의 그림은 실제로 바라보지 않고서는 핵심이 무엇인지 알기가 불가능하다.

또 화가들은 생활 방식도 천양지차였다. 작품에서뿐 아니라 개인의 행동 측면에서까지 어느 모로 보나 초현실주의자인 이들도 있었다. 반면에 생활은 매우 전통적이었지만 이젤 앞에 앉아서 붓을 들 때에만 초현실주의자가 되는 이들도 있었다. 또 초현실주의 철학의 모든 것을 노골적으로 혐오하고 어떤 식으로든 연관 짓지 말라고 말하면서, 그림을 그리기 시작하면 초현실주의 심상을 담지 않고는 못 배기는 이들도 있었다.

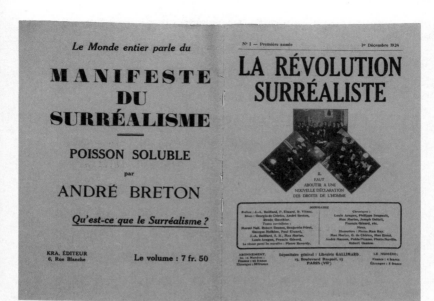

『초현실주의 혁명』 1호 표지, 만 레이가 찍은 사진 3장이 보인다.
1924년 12월 1일

 이 책의 한 가지 별난 특징은 초현실주의자가 창작한 그림이나 조각을 상세히 논의하거나 분석하지 않는다는 것이다. 나는 그런 일은 평론가와 미술사가에게 맡기련다. 나는 1948년에 내 초현실주의 그림들을 모아서 첫 단독 전시회를 열었고, 그 뒤로 내 그림에 어떤 의미가 담겼냐는 질문을 피해 왔다. 그런 질문에 대답하는 것을 즐긴 초현실주의자가 과연 한 명이라도 있었을지 나는 의구심이 든다. 무례하게 반응하는 이들도 있고, 모호하게 얼버무리는 이들도 있고, 질문자가 흡족해할 만한 답을 그냥 꾸며 내는 이

들도 있다. 초현실주의 화가가 무의식에서 직접 끌어올린 이미지를 그리는 것이라면, 일어나고 있는 일을 합리적이거나 분석적인 차원에서 설명할 수 없는 것이 마땅하다. 그렇지 않다면, 그 작품은 초현실주의라고 할 수 없고 환상 미술, 즉 미리 꼼꼼하게 구상한 기이한 이야기를 들려주는 것이 된다. 언뜻 보면 몇몇 환상 미술가의 작품은 진정한 초현실주의자의 작품과 좀 비슷하지만, 사실 둘의 거리는 디즈니와 히에로니무스 보슈Hieronymus Bosch의 거리만큼 된다. 이 책에서 나는 초현실주의자인 인물 자체에 초점을 맞추었다. 놀라운 사람들이다. 그들의 성격, 편향, 강점은 무엇이고 약점은 무엇이었을까? 그들은 사람들과 어울리기를 좋아했을까, 홀로 있는 쪽을 좋아했을까? 대담한 괴짜였을까, 소심한 은둔자였을까? 성적으로는 평범했을까, 호색한이었을까? 독학을 했을까, 전문 교육을 받았을까?

앙드레 브르통이 소규모 반항가 무리를 조직하고자 했을 때 직면한 문제 중 하나는 단체 행동을 하자는 그의 요구를 그들이 거절하곤 했다는 것이다. 괴짜면서 개별 행동을 하는 것이 반항가의 본성 중 하나다. 화가이기에 그들은 자기 그림이 집단에 속한 다른 이들의 그림과 비슷해 보이기를 원치 않는다. 파생되었다고 여겨질까 걱정스러워서다. 그래서 딱하게도 브르통은 불가능한 임무를 맡은 셈이었고, 대다수의 중요한 초현실주의 화가가 그를 거부하거나 그에게 쫓겨나기도 했다. 그 결과 사람들은 브르통이 서로 맞지 않는 이들을 통제하려고 애쓰는 어리석고 열등한 독재자라고 생각하게 되었다. 그러나 이는 그의 중요성을 지나치게 과소평가하는 것이다. 그는 그 운동의 추진력이었고, 그 운동에 형태

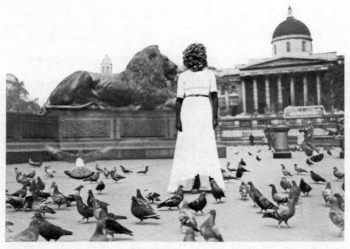

INTERNATIONAL SURREALIST BULLETIN
No. 4 ISSUED BY THE SURREALIST GROUP IN ENGLAND
PUBLIÉ PAR LE GROUPE SURRÉALISTE EN ANGLETERRE
BULLETIN INTERNATIONAL DU SURRÉALISME
PRICE ONE SHILLING SEPTEMBER 1936

THE INTERNATIONAL SURREALIST EXHIBITION

The International Surrealist Exhibition was held in London at the New Burlington Galleries from the 11th June to 4th July 1936.

The number of the exhibits, paintings, sculpture, objects and drawings was in the neighbourhood of 390, and there were 68 exhibitors, of whom 23 were English. In all, 14 nationalities were represented.

The English organizing committee were: Hugh Sykes Davies, David Gascoyne, Humphrey Jennings, Rupert Lee, Diana Brinton Lee, Henry

L'EXPOSITION INTERNATIONAL DU SURRÉALISME

L'Exposition Internationale du Surréalisme s'est tenue à Londres aux New Burlington Galleries du 11 Juin au 4 Juillet 1936.

Elle comprenait environ 390 tableaux, sculptures, objets, collages et dessins. Sur 68 exposants, 23 étaient anglais. 14 nations étaient représentées.

Le comité organisateur était composé, pour l'Angleterre, de Hugh Sykes Davies, David Gascoyne, Humphrey Jennings, Rupert Lee, Diana Brinton Lee, Henry Moore, Paul Nash, Roland Penrose, Herbert Read, assistés par

1

『국제 초현실주의 회보』 4호의 표지, 인물은 런던 트라팔가 광장에서
<초현실주의 유령>이라는 공연을 하는 중인 실라 레그, 1936년 9월 4일

와 역사를 부여하는 데 대단히 필요했던 인물이었다.

어떤 의미에서 보면, 초현실주의는 실패했다. 세계를 바꾸지 못했으니까. 다른 의미에서 보면, 초현실주의는 그것의 가장 원대한 꿈을 넘어서는 수준으로 성공을 거두었다. 그 예술 작품들을 현재 전 세계의 수많은 이가 감상하고 있기 때문이다. 설명과 분석을 원하는 이들을 제외해도, 화가의 무의식적 마음에서 관람자 자신의 마음으로 이미지가 직접 와닿도록 하겠다는 생각으로 작품 앞에 서는 사람들이 훨씬 더 많다. 직관적이면서 본능적인 과정이 일어나도록 함으로써 이런 작품의 관람자는 작품을 만든 사람들이 깊이 지녔던 확신을 존중하고 있는 것이다.

초기 초현실주의자 중 한 명인 스페인 영화감독 루이스 부뉴엘 Luis Buñuel은 회고록에서 자신이 파리에서 초현실주의자들과 지냈던 시절을 잘 보여 주었다. "우리는 카페에서 끝없이 논쟁을 벌이고 잡지를 발간하며 거들먹거리던 소규모 지식인 무리에 불과했다. 한 줌밖에 안 되는 이상주의자들은 어느 방면에 관심을 갖느냐에 따라서 쉽게 갈리곤 했다. 그러나 그 속에서 우쭐거리던(그리고 혼란스러웠던 게 맞다) 이들과 보낸 3년이 내 인생을 바꾸었다." 이 말은 초현실주의 운동에 참여했던 모든 이에게 들어맞았다. 참여 기간이 아무리 짧더라도, 그 기간은 인생에 뚜렷한 흔적을 남겼다. 나도 마찬가지였다. 1940년대에 그 운동의 막바지에 편승했을 뿐이지만 말이다. 너무 극단적이어서 그것을 만든 이들조차도 따르기 힘들었던 온갖 과장된 규칙과 규정이 있었지만, 초현실주의 철학은 그 주문에 걸린 우리 모두에게 지워지지 않을 각인을 남겼다.

THE LONDON GALLERIES
23 BROOK STREET LONDON, W.I

E. L. T. MESENS PRESENTS

ROOM A

JOAN

MIRO

BOOKSHOP GALLERY

DESMOND

MORRIS

FIRST ONE-MAN EXHIBITION

ROOM C

CYRIL

HAMERSMA

FIRST ONE-MAN EXHIBITION

2 FEBRUARY — 28 FEBRUARY 1950
ADMISSION FREE

DAILY 10 a.m.—6 p.m. SATURDAYS 10 a.m.—1 p.m.

호안 미로, 데즈먼드 모리스, 시릴 하머스마의 전시회 포스터,
에두아르 므장스 런던 화랑, 1950년 2월

EILEEN AGAR

J.BUCKLAND-WRIGHT

GIORGIO DE CHIRICO

MATTA ECHAURREN

ESTEBAN FRANCES

LEN LYE

E. L. T. MESENS

HENRY MOORE

G. ONSLOW-FORD

ROLAND PENROSE

MAN RAY

YVES TANGUY

a DozeN surREAlisT POST CARDS 4/- 2/-

Edited by E. L. T. Mesens

and

PUBLISHED BY THE SURREALIST GROUP IN ENGLAND

『초현실주의 엽서 12종』의 앞표지, 1940년

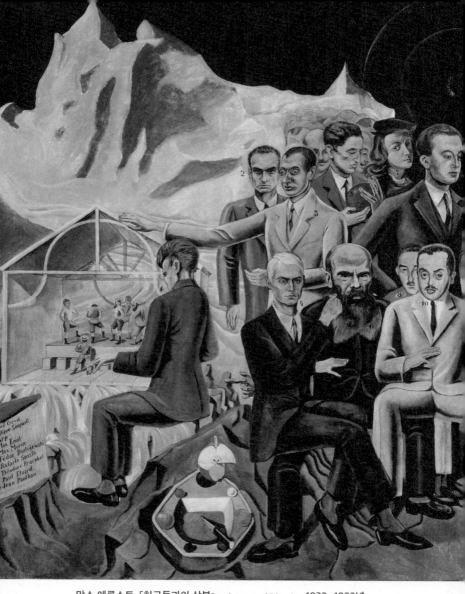

막스 에른스트, 「친구들과의 상봉Rendezvous of Friends」, 1922~1923년

11 Benjamin Péret
12 Louis Aragon
13 André Breton
14 Baargeld
15 Giorgio di Chirico
16 Gala Eluard
17 Robert Desnos

Décembre
1922

에일린 아거 EILEEN AGAR

영국인, 1933년 초현실주의 집단에 합류

출생 1899년 12월 1일 부에노스아이레스, 태어날 때 이름은
에일린 포리스터 아거

부모 스코틀랜드인 사업가(풍차 판매)인 부친과 영국계 미국인
모친

거주지 1899년 부에노스아이레스, 1911년 런던, 1927년 파리,
1930년 런던

연인·배우자 1925~1929년 동료 미대생 로빈 바틀릿과 결혼,
1926년 헝가리 작가 조세프 바르드,
1935~1944년 폴 내시, 1937년 폴 엘뤼아르,
1940~1975년 조세프 바르드와 혼인

1991년 11월 17일, 런던에서 사망

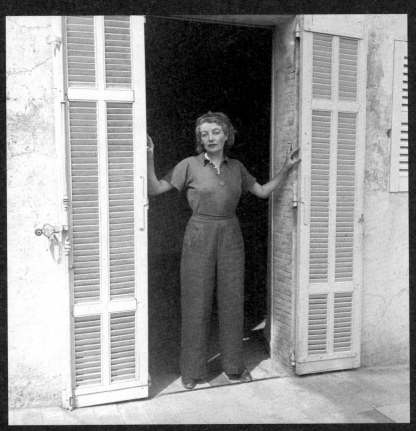

에일린 아거, 바스트 오리종 호텔, 무쟝, 1937년 9월, 사진: 작자 미상

내가 에일린 아거를 처음 만난 것은 그녀가 아흔 살이었을 때였다. 당시에도 그녀는 여전히 젊은 시절의 자신을 알던 초현실주의자들을 매료시켰을 것이 분명한 미모와 매력을 간직하고 있었다. 여전히 날씬했고, 자세가 곧았고, 얼굴에 장난기가 어려 있었다. 그녀는 그렇게 나이 든 이들에게서 보기 드문 상상 놀이를 즐기는 분위기를 발산하고 있었다. 아마 그녀는 자녀를 원한 적도 없고 자녀를 가진 적도 없다는 사실 덕분이라고 말했을 것이다. 십 대 때 그녀는 인구 폭발 가능성을 다룬 글을 읽고서 아이를 낳고 싶지 않다는 생각을 정당화할 수 있어서 엄청나게 안도했다고 한다.

비록 그녀의 그림에서는 성애적인 요소를 그다지 찾아볼 수 없었지만, 삶에서 그녀는 자기 세대의 대다수 여성보다 성적인 모험을 즐긴 듯하다. 남편은 그녀가 '해먹 위에 서서 사랑을 나누는 것처럼 매우 어려운 방식으로 무언가를 하려고 시도한다'고 했다. 그리고 그녀는 동시에 세 명의 연인과 사귀는 일도 피하지 않은 듯하다. 그녀는 쾌락주의자였지만, 즐거운 아이 같은 방식으로 그렇게 했다. 한번은 피카소의 침대에서 잤다고 신이 나서 말하면서, 그가 없을 때였다고 덧붙였다. 그녀는 상대로 하여금 짓궂은 생각을 떠올리게 한 뒤 무너뜨렸다. 짓궂은 순수함은 모순된 개념이지만, 아거의 매혹적인 성격과 화가로서의 활동에 왠지 잘 어울린다.

그녀는 영국계 미국인 어머니와 지역 사회에 풍차를 파는 스코틀랜드인 아버지 사이에서 태어났다. 집안이 부유하고 사교적이었기에, 대개 아이들은 하루에 한 번 잘 자라는 인사를 할 때에만 부모를 잠깐 보곤 했다. 나머지 시간에는 헌신적인 하인들과 함

께 보냈다. 에일린이 아홉 살일 때, 부모는 아이들을 남겨 두고 둘만 9개월 동안 세계 여행을 다니기로 했다. 그녀는 자신이 성깔이 있었고 규칙을 어기곤 했다고 인정했다. 한번은 규칙을 어겨서 엄마한테 머리솔로 맞았다. 그 처벌에 어찌나 화가 났던지, 그녀는 80년이 지났음에도 생생하게 기억하고 있었다. 그때부터 그녀는 젊은 반항가가 되었다. 그녀는 야외에서 놀 때가 가장 행복했고, 아르헨티나 풍경의 형상과 색채는 어린 그녀에게 강한 인상을 남겼다. 고령이 되어서도 그녀는 여전히 자신의 초록 마차를 끄는 검은 말의 반짝거리는 마구를 세세한 부분까지 마음속으로 그릴 수 있었다.

그녀는 열 살 때 아버지가 은퇴하면서 식구들과 함께 아르헨티나를 떠나 영국으로 가게 되었다. 신선한 우유와 음악을 즐기려고 암소 한 마리와 오케스트라를 데려갔다. 런던에서 그들은 벨그레이브 광장에 있는 대저택에 살았다. 무도장도 딸려 있었다. 이 집은 그 뒤로 외국 대사관으로 쓰이고 있다. 어머니는 집사, 가정부, 운전사가 딸린 롤스로이스를 갖춘 집에서 호화로운 파티를 여는 사교계 안주인이 되었다. 가족은 가을이 되면 스코틀랜드 시골의 별장으로 가서 지냈다.

이 시기에 그녀는 기숙 학교에 다니면서 그림에 푹 빠졌다. 그러나 여유로우면서 찬란했던 유년기는 제1차 세계 대전이 터지면서 갑작스럽게 끝이 났다. 롤스로이스는 적십자에 기증되었고, 에일린의 유별난 어머니는 기숙 학교에 전보를 쳐서 딸에게 독일어를 가르치지 말라고 단속했다. 전쟁이 끝난 뒤 아거 가족은 메이페어의 새집에서 다시 호화로운 생활을 시작했다. 에일린은 전직

총리 허버트 애스퀴스Herbert Asquith와 의자 뺏기 놀이를 했던 일을 떠올렸다. 그녀는 총리가 이기게 해 드려야 한다고 귀띔을 받았다. 런던의 한 유명 잡지가 그녀의 이야기를 싣고 싶다고 하자 어머니는 거절했다. 하인들이 그녀의 사진을 벽에 걸어 둘 수도 있다는 이유에서였다. 식구들은 집안에서 매우 격식을 차렸다. 손님이 없는 날에도, 저녁을 먹을 때면 이브닝드레스를 입어야 했다.

에일린이 좀 더 자랐을 때 갈등이 생겼다. 그녀에게 맞는 구혼자를 찾겠다고 집안이 나서면서였다. 좋은 남편을 만나서 자녀를 키우라는 것이었다. 그녀는 다음번 전쟁 때 학살당할지도 모를 자식들을 키우고 싶지 않다면서 반발했지만, 어머니는 딸의 반대를 무시하고서 계속 선을 보게 했다. 한 명은 영국 귀족이었고, 또 한 명은 라스푸틴을 처형했던 러시아 왕자였다. 세 번째 구혼자는 벨기에 왕자였는데, 에일린은 방울양배추Brussels sprout를 싫어한다는 핑계로 퇴짜를 놓았다. 그 뒤에는 용감한 공군 소위와 선을 보았다. 그는 그녀에게 비행기를 태워 주었을 뿐 아니라, 조종간도 잡아 보라고 했다. 그녀는 비행기를 조종하여 공중제비를 넘을 수 있었다. 아무튼 그녀는 구혼자들을 모두 거절했다. 그녀는 전부터 미술이 자신에게 점점 더 중요해지고 있다고 느꼈는데, 이제는 미술에 인생을 걸어야겠다고 생각했다. 하지만 어머니는 미술을 그저 고상한 여가 활동일 뿐이라고 여겼고, 오귀스트 로댕Auguste Rodin(1840~1917)의 친구에게 수채화를 가르쳐 달라고 부탁했다. 얼마 뒤 피에르 오귀스트 르누아르Pierre-Auguste Renoir(1841~1919)의 지인이 나서서 에일린에게 미술을 더 진지하게 받아들이고 미술학교에 들어가라고 권했다. 어머니는 화를 냈지만, 결국 딸에게

졌다. 1920년, 에일린은 런던에서 미술 강좌를 듣기 시작했다. 하지만 가을에 어머니는 가족을 데리고 아르헨티나로 떠나는 방법을 써서 학업을 중단시키는 데 성공했다. 어머니는 에일린의 스물한 번째 생일을 축하하려고 부에노스아이레스에 600명을 초대해서 밤새 춤을 추는 화려한 무도회도 계획했다. 런던으로 돌아온 뒤에야 그녀는 마침내 슬레이드 미술 학교에 다닐 수 있게 되었다. 하지만 매일 집안의 롤스로이스를 타고서 등하교를 해야 한다는 조건이 달려 있었다. 난처한 상황을 피하고자, 그녀는 길 모퉁이에서 내리고 타기로 운전사와 계획을 짰다.

슬레이드에서 공부할 때, 그녀는 작심하고서 와이트섬의 숲속 낙엽이 깔린 곳에서 처녀성을 잃었다. 그 직후에 집안에서 말다툼이 벌어지는 가운데 어머니에게 한 대 얻어맞자, 스물한 살의 에일린은 짐을 쌌다. 그날로 그녀는 완전히 집을 떠났다. 그녀는 첼시에 작은 화실을 마련해 진지하게 그림을 그리기 시작했다. 그러다가 그녀는 1925년 젊은 연인인 로빈 바틀릿과 결혼하여 프랑스 시골의 작은 집으로 이사했다. 바닥이 진흙으로 뒤덮인 초라한 집이었다. 그런데 그녀는 곧 그에게 싫증이 났고, 그를 떠나서 평생의 연인이 될 멋진 헝가리 작가 조세프 바드르와 사귀었다. 둘은 이탈리아로 갔다가 이어서 파리로 갔다. 1920년대 말, 파리에서 그녀는 아방가르드 화가들, 시인들과 만나면서 반항기로 충만한 자유를 마음껏 누렸다. 그녀는 콘스탄틴 브랑쿠시Constantin Brancusi(1876~1957)의 화실을 방문했고, 초현실주의 혁명이 정점에 달한 시기에 앙드레 브르통도 만났다. 아버지가 사망하면서 해마다 상당한 돈이 들어왔기에, 그녀는 생계를 위해 일을 할 필요

가 전혀 없었다. 이는 자신의 온갖 지적 욕구를 충족시키고 에벌린 워Evelyn Waugh, 에즈라 파운드Ezra Pound, 세실 비턴Cecil Beaton, 올더스 헉슬리Aldous Huxley, W. B. 예이츠W. B. Yeats, 오스버트 시트웰Osbert Sitwell, 어니스트 헤밍웨이Ernest Hemingway, F. 스콧 피츠제럴드F. Scott Fitzgerald 등 당대의 주요 인물들 중 상당수를 만나면서 시간을 보낼 수 있었다는 의미였다.

런던으로 돌아온 뒤 그녀는 헨리 무어Henry Moore에게서 화가로 살라는 격려를 받았다. 둘은 가까운 친구가 되었다. 하지만 그는 테니스에서 그녀에게 졌다는 사실을 결코 잊지 못했다. 그는 그녀에게 제이콥 엡스타인Jacob Epstein(1880~1959)과 미국인 알렉산더 콜더Alexander Calder도 소개했다. 1930년대 초인 이 무렵에 그녀는 시인인 딜런 토머스Dylan Thomas와 데이비드 개스코인David Gascoyne도 알게 되었다. 1935년 잉글랜드 남부 해안에서 여름을 보낼 때, 그녀는 화가인 폴 내시Paul Nash(1889~1946)와 그의 아내 마거릿 오더를 만났다. 내시는 그녀의 관심을 자극했고, 그녀에게 해변 같은 곳에서 기이한 것들을 찾아서 초현실주의 오브제로 바꿔 보라고 권했다. 얼마 뒤 에일린과 내시는 사랑에 빠져 연인이 되었다. 각자가 여전히 짝이 있는 상태였기에, 이 관계는 당사자들을 몹시 심란하게 만들었다. 결국 에일린은 그 관계를 끝내기로 결심했지만, 그녀도 내시도 함께 있을 때 느끼는 흥분을 결코 억누를 수 없었기에 그들은 더 분란을 일으키지 않도록 몰래 만나기로 했다. 그녀는 한 번에 두 사람을 사귀고 싶은 마음을 억누를 수가 없었다. 비록 몹시 고통스럽다고 인정하긴 했지만.

에일린 아거, 「수확기The Reaper」, 1938년, 종이에 구아슈와 잎

1936년 초, 롤런드 펜로즈Roland Penrose와 데이비드 개스코인은 영국 대중에게 초현실주의를 소개하는 대규모 전시회를 런던에서 열기로 했다. 폴 내시는 헨리 무어 등과 함께 조직 위원회를 구성했다. 내시와 무어는 아거가 파리에 있을 때부터 낯설고 강한 인상을 주는 그림을 그려 왔다는 사실을 알고 있었다. 이윽고 펜로즈와 허버트 리드Herbert Read가 그녀의 화실로 찾아와서 유화 세 점과 초현실주의 오브제 다섯 점을 골랐다. 처음에 그녀는 이제 자신이 초현실주의 운동의 공식 일원이라는 사실을 깨닫고 놀랐

다. 그녀는 늘 홀로 일하는 자유로운 영혼이고자 애썼는데, 이제 격렬하게 반항하는 집단의 일원이 되었음을 알았다. 몹시 흥분한 상태에서 전시회 첫날밤을 보낸 뒤, 그녀는 이렇게 말했다. "나는 그들의 일원이 된 것이 자랑스러워요." 전시회에는 하루에 천 명씩 관람객이 밀려들었고, 아거의 작품도 전보다 훨씬 더 널리 알려지게 되었다. 새로 사귄 초현실주의 친구들도 그녀에게 매료되었다. 그녀는 막스 에른스트가 새를 떠올리게 하고, 폴 엘뤼아르가 낭만적인 고상한 모습이고, 앙드레 브르통은 사자 같고, 이브 탕기는 신경질적이고 흥분 잘하는 괴짜이고, 살바도르 달리는 눈에 확 띄고 폭발적인 기질을 지녔으며, 호안 미로는 아이 같고 시적이라고 평했다. 그녀는 다른 자유분방한 여성 화가들이 일부러 꾀죄죄하고 물감이 묻은 옷을 입는 것과 달리, 초현실주의자 여성들이 모두 우아하고 얌전한 드레스 차림이라는 점도 흥미롭다고 했다.

다음 해에 아거의 연애 생활은 더욱 복잡해졌다. 그녀는 다른 초현실주의자들과 함께 콘월에서 지내는 롤런드 펜로즈를 만나러 갔다. 그녀의 표현에 따르면, 롤런드는 "가장 가벼운 만남조차도 난교 파티로 만들 준비"를 늘 하고 있는 사람이었다. 성적인 분위기가 무르익은 상태에서 그녀는 곧 프랑스 초현실주의 시인인 폴 엘뤼아르의 매력에 넘어갔다. 그녀는 그를 에로스의 화신이라고 했고 이내 그의 팔에 안겨서 그와 함께 침대에 누웠다. 그의 두 번째 아내인 전직 서커스 단원인 누쉬가 있음에도 그랬다. 에일린의 연인들인 조세프 바르드와 폴 내시도 가까이 있었지만 소용없었다. 내시는 엘뤼아르를 향한 질투심에 미칠 지경이었지만, 바르

드는 덜했다. 마침 그는 엘뤼아르의 아내 누쉬와 바람을 피우고 있었기 때문이다. 이 무렵에 리 밀러Lee Miller 때문에도 말썽이 생겼다. 당시 롤런드 펜로즈와 연인 사이였던 그녀에게 장난 잘 치는 에두아르 므장스E. L. T. Mesens는 에일린이 롤런드와 성관계를 가질 계획을 품고 있다고 일렀다. 리는 그 즉시 에일린에게 물컵을 내던졌는데, 뒤늦게 장난질임을 알아차렸다. 에일린 아거는 자신이 합류한 초현실주의 집단 내에서 이런 복잡하고 미묘한 관계가 벌어진다는 것을 알고는, 당황하기는커녕 가정에서 겪었던 격식을 차리는 제약에서 풀려난 즐거움을 느끼면서 눈빛을 반짝이며 적극적으로 받아들였다. 초현실주의는 그녀에게 지적 논쟁과 토론으로 가득한 세계였을 뿐만 아니라 감정이 풍부한 삶도 가져다주었다.

콘월의 저택 모임은 당시 참가자 대부분이 프랑스 남부로 가서 만 레이, 파블로 피카소, 도라 마르Dora Maar와 합류하면서 한 단계 더 발전했다. 그 무렵에 에일린이 피카소와 짧은 성적 만남을 가졌다는 소문이 있었지만, 그녀는 결코 인정한 적이 없었다. 1930년대 말에 이들이 이렇게 즐겁게 지내고 있는 가운데, 전쟁의 기운이 어른거리고 있었다. 어느 날 피카소는 식탁에서 기이하게 예언적인 태도로 병의 코르크 마개를 빼서 에일린에게 건네더니, 폭탄이 떨어지기 시작하면 이가 달그락거릴 테니 물고 있으라고 했다. 그리고 가을에 실제로 그런 일이 일어났다. 전쟁이 터졌고 런던에 폭탄이 비 오듯 쏟아졌다. 에일린과 가장 사랑하는 연인 조세프 바르드는 자신들이 아직 살아 있다는 사실에 놀랐다. 에일린은 끔찍한 상황에 처하자 결혼을 해야겠다는 생각이 들었

고, 그들은 곧바로 결혼식을 올렸다. 1940년 결혼식 피로연에는 여전히 친구로 남아 있던 헨리 무어도 참석했다.

아거는 전쟁의 소용돌이 속에서 그림에 집중하기가 어렵다는 것을 알았다. 대신에 그녀는 전시 지원 활동에 매진했다. 이윽고 전쟁이 끝나고 다시 화폭 앞에 서자, 그녀는 마치 삶 자체에 대한 믿음이 새롭게 솟구치는 듯했다. 그 뒤로 30년 동안 그녀는 자유분방했던 날들을 뒤로 한 채, 조세프 바르드와 행복하게 살았다. 그녀는 그림을 비롯한 초현실주의 작품 활동에 집중했고, 자주 전시회를 열어서 호평을 받곤 했으며, '내 삶의 온기'라고 묘사한 남자와 함께 해외여행을 다니곤 했다. 1975년 그가 세상을 떠난 뒤에는 긴 생애의 마지막 16년을 홀로 추억을 되새기며 보냈고, 거의 아흔 살에 달한 1988년에는 후대를 위해『내 삶을 보다 A Look at my Life』라는 자서전을 썼다. 그녀는 작품 활동을 절대 멈추지 않았다.

에일린 아거는 자신의 작품이 순수한 초현실주의가 아닌, 추상주의와 초현실주의의 혼합이라고 보았지만, 그녀가 자신의 삶을 간추리면서 썼던 말들은 그녀가 스스로 인정하는 것보다 더 초현실주의자였음을 시사한다. "나는 평생을 관습에 맞서 반항하면서 보냈다. 색깔과 빛과 신비감을 내 일상생활에 끌어들이려 애쓰면서."

장 (한스) 아르프 JEAN (HANS) ARP

독일인·프랑스인, 초현실주의 운동의 선구자 중 한 명

출생 1886년 9월 16일, 스트라스부르

부모 독일인 부친, 프랑스인 모친

거주지 1886년 스트라스부르, 1904년 파리, 1905년 바이마르,
1908년 파리, 1913년 베를린, 1915년 스위스,
1919년 쾰른, 1920년 파리, 1940년 그라스,
1942년 취리히, 1946년 파리

국적 1926년에 프랑스 국적 취득

연인·배우자 1915년 힐라 폰 레바이, 1922~1943년 소피 토이버
아르프와 결혼, 1959~1966년 마르그리트 하겐바흐와
결혼

1966년 7월 7일, 스위스 바젤에서 사망

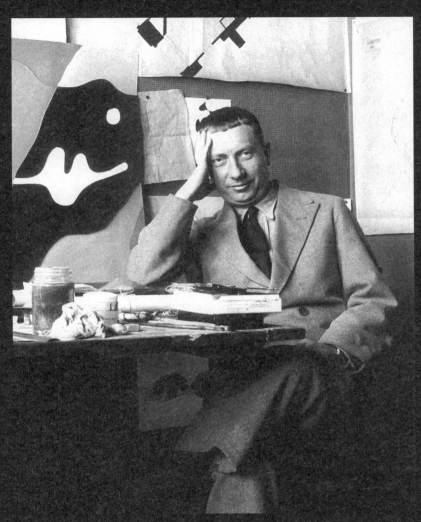

장 (한스) 아르프, 스트라스부르 오베트의 기획 사무실에서, 1926년

아르프는 초현실주의 운동 초창기의 핵심 인물 중 한 명이었다. 그의 국적은 복잡했다. 그는 독일과 프랑스의 국경에 있는 알자스 지역의 스트라스부르에서 태어났다. 이곳은 독일, 프랑스, 알자스 사이를 오락가락한 복잡한 역사를 지닌 도시였다. 어릴 때 그는 이름이 두 개였고 세 가지 언어를 썼다. 독일어 이름은 한스 페터 빌헬름 아르프였고, 프랑스어 이름은 장 피에르 기욤 아르프였다. 그는 엄마와는 프랑스어, 아빠와는 독일어, 일상생활에서는 알자스어를 썼다. 아버지는 시가 공장을 운영했고, 어머니는 음악을 좋아했으며, 집안은 부유했다. 인근 산악 지역에 대저택이 있었다.

여섯 살 때 그는 심하게 앓아서 회복되는 동안 그림을 그리면서 시간을 보냈다. 여덟 살에는 동네 숲을 그리곤 했고, 학교에서는 수업보다 그림에 더 흥미를 보인 나머지 교사들에게 체벌을 받기도 했다. 아버지는 결국 가정교사를 붙였지만, 아르프는 오로지 문학, 시, 드로잉과 회화에만 관심이 있었을 뿐, 다른 모든 과목은 엉망이었다. 십 대 때 아르프는 동네 화가들의 화실에서 주로 시간을 보냈고, 열여덟 살에 처음 파리에 여행을 갔다가 그곳의 매력에 푹 빠졌다. 독일을 선호하는 아버지는 파리로 가겠다는 그의 주장을 받아들이지 않았고, 대신 독일 바이마르에 있는 미술 학교로 그를 보냈다. 아르프는 그곳에서 현대 미술을 처음 접했는데, 바로 후기 인상주의였다.

1907년 그가 스물한 살일 때, 가족은 스위스로 이사했다. 아르프는 파리로 종종 여행을 떠나 그곳에서 입체파 화가들과 추상 미술을 접했다. 새집에서 그는 이런저런 방법을 실험하면서 그림을

그리기 시작했고, 1911년 루체른에서 전시회를 개최하는 데 핵심
적인 역할을 했다. 그의 작품은 파블로 피카소, 파울 클레, 앙리
마티스, 폴 고갱 등의 작품과 함께 전시되었다. 그러나 그의 작품
은 그다지 환영받지 못했고, 한 관람객은 그의 드로잉 작품에 씹
던 담배를 내뱉기도 했다. 다음 해에 그는 다시 전시회 개최를 주
도했다. 이번 장소는 취리히였고, 바실리 칸딘스키, 프란츠 마르
크, 로베르 들로네Robert Delaunay의 작품도 함께했다. 아직 이십 대
였지만, 아르프는 빠르게 현대 미술의 개척자로서 입지를 다져 가
고 있었다. 1913년 가족은 취리히로 이사했고, 아르프는 다시 전
시회를 기획하려고 베를린으로 향했다. 그는 쾰른의 한 전시회에
서 막스 에른스트를 만났다. 그때 전쟁이 터져서 그는 겨우 표를
한 장 구해서 독일에서 파리로 향하는 마지막 열차에 올라탔다.
그런데 프랑스에서 그는 독일 스파이라는 의심을 받아서 다시 피
신해야 했다. 이번에는 스위스로 향했다. 그곳에서 징병을 피하려
고 그는 미친 척했다.

아르프는 1915년 취리히에서 장차 아내가 될 추상화가 소피 토
이버Sophie Taeuber(1889~1943)를 만났다. 또 그는 힐라 폰 레바이
Hilla von Rebay와도 연애를 했는데, 그녀는 나중에 뉴욕 구겐하임 미
술관 초대 관장이 된다. 1916년에 아르프는 카바레 볼테르의 실내
장식을 맡았는데, 그곳은 곧 다다 운동의 탄생지가 되었다. 유럽
의 기존 체제, 대량 학살과 파괴를 일으키는 데 열심이었던 체제
를 상스러운 어조로 비판하고 나선 운동이었다. 아르프는 자신의
작품에 콜라주를 써서, 그리고 더 이후에는 관람자가 직접 일부
를 옮길 수 있도록 함으로써 작품에 우연의 요소를 활용하는 개념

을 도입했다. 이 점에서 그는 앙드레 브르통이 1924년 제1차 초현실주의 선언에서 제시할 원칙에 들어갈 요소들을 예견한 셈이었다. 1917년 취리히에서 첫 다다 전시회가 열렸고, 아르프는 그 일에 적극적으로 관여했다. 그는 예전에는 추상적인 구도라 불렀던 것을 이제 '유동성 타원체fluid oval'라 부르며 작품을 만들고 있었다. 이 타원체는 생물 형태이며, 종종 부조로 만들어지곤 했다. 늘 시대를 앞서 갔던 그는 초현실주의 운동이 공식 출범하기 7년 전에 이미 완전한 초현실주의 미술가였다.

전쟁이 끝나자 아르프는 쿠르트 슈비터스Kurt Schwitters (1887~1948)와 베를린 다다 집단을 만났고, 자신은 막스 에른스트와 함께 쾰른 다다 집단의 주축이 되었다. 그러나 평화가 찾아오고 자유로워지자 다다이스트들은 흩어지기 시작했고, 그 운동은 추진력을 잃기 시작했다. 1922년 다다 운동이 끝났음이 뚜렷해졌고, 그해 9월 트리스탕 차라Tristan Tzara는 공식 추도사를 했다. 다음 달에 아르프와 소피 토이버는 결혼해서 인생의 새로운 단계를 시작하려 하고 있었다.

파리로 이사한 아르프는 이제는 사라진 다다 집단의 생존자들과 함께했다. 앙드레 브르통도 그중 한 명이었다. 1924년, 브르통과 그 집단은 다다 운동의 부정적인 태도와 의도적인 부조리함을 불합리성과 무의식의 탐구라는 새로운 개념으로 대체했다. 바로 초현실주의였다. 그들은 아르프의 작품을 환영했다. 그러나 그는 자신이 뼛속까지 다다이스트라고 느꼈고, 초기 초현실주의자들의 정치적인 태도가 그다지 마음에 들지 않았다. 1926년 아르프는 프랑스 국적을 얻어 파리 외곽에 정착했다. 그는 초현실주의자들

과 전시 활동을 계속했지만, 그들의 선언 및 이론과는 계속 거리를 두었다. 그는 여전히 자신의 부조 작품에 우연적 요소가 들어가는 것을 허용하고 있었지만, 1929년 콘스탄틴 브랑쿠시의 화실을 방문한 것이 계기가 되어 완전히 방향을 바꾸었다. 이제 그는 조각 작품을 만들기 시작했고, 나중에 그 분야에서 큰 기여를 하게 된다. 그의 작품에는 늘 강하게 생물 형태를 띠는, 때로 사람의 몸통을 토대로 했지만 고도로 추상화한 형상들이 등장하게 된다.

1930년대 초에 아르프는 '추상 창조Abstraction-Creation'라는 새 미술 운동의 창립 회원이 되었다. 신기한 점은 이 운동이 초현실주의 운동에 반대하는 입장을 내세웠다는 것이다. 이들의 의도는 추상화가들을 규합하고 브르통의 초현실주의자들의 활동에 맞설 전시회를 여는 것이었다. 아르프는 파리에서 여전히 초현실주의자들과 활발하게 교류하고 있었기에, 그 집단에 합류하겠다는 아르프의 결정은 어딘가 앞뒤가 맞지 않았다. 추상 생물 형태주의abstract biomorphism라고 부르는 것이 가장 적절할 그의 작품은 양쪽 집단에 모두 잘 들어맞았고, 그는 실제로 양쪽 전시회에 동시에 출품하기도 했다. 그는 왜 이렇게 이중적인 태도를 취했을까? 아마 1917년 자신이 주도했던 다다 운동이 독재적인 앙드레 브르통이라는 신참이 좌지우지하는 운동으로 대체되었다는 사실에 좀 화가 났을 수도 있다. 또는 초현실주의자들이 쏟아 내는 사회정치적 발언들이 불편했을 수도 있다. 아마 양쪽 다였을 것이다. 이유가 무엇이든 간에, 그는 곧 추상 창조 집단의 내분에 지겨워졌고 1934년에 공식 탈퇴했다.

장 (한스) 아르프, 「몸통, 배꼽, 콧수염꽃Torso, Navel, Mustache-Flower」,
1930년, 나무 부조에 유채

1939년 다시 전쟁이 일어나자, 아르프는 항의의 표시로 자신의 작품에 한스 아르프라고 서명하는 대신에 장 아르프라고 적기 시작했다. 그와 소피는 프랑스 남부로 이사하여, 아무도 없는 곳에서 창작 활동을 계속할 수 있었다. 1942년, 그들은 미국 비자를 얻을 수 있기를 바라면서 스위스로 향했다. 그런데 다음 해에 비극이 일어났다. 어느 날 아침 아르프가 일어났더니 아내가 죽어 있었다. 가스난로의 연기에 질식사했던 것이다. 그 충격으로 그

는 4년 동안 조각을 할 수 없었고, 아내와의 추억에만 푹 빠져 있었다. 슬픔을 치료하고자 도미니코회 수도원에서 홀로 명상에 잠기기도 하고 정신분석의 카를 융에게 상담을 받기도 했다. 그러나 기분은 점점 침울해졌고, 건강도 나빠졌으며, 신비주의에 빠지기도 했다.

1949년이 되어서야 그는 그런 기분에서 빠져나와 처음으로 뉴욕을 방문했고, 옛 친구들을 많이 만났다. 2년 뒤 심장 질환을 앓기 시작했지만, 그래도 화실에서 열심히 일하고 있었고 창의성은 전혀 줄어들지 않은 상태였다. 1954년은 아르프에게 좋은 해였다. 그는 막스 에른스트, 호안 미로(둘 다 젊을 때 몽마르트에서 친구이자 이웃이었다)와 함께 베네치아 비엔날레에서 상을 받았다. 1959년에 그는 몇 년 동안 계속 곁에 있었던 마르그리트 하겐바흐Marguerite Hagenbach와 결혼했다.

이제 그의 작품을 원하는 이들이 너무 많았기에 그는 작품을 더 많이 만들기 위해 조수들을 고용해야 했다. 명성과 상이 쌓여 갔고, 그는 보상을 받으면서 바쁘게 말년을 보냈다. 그는 1966년 바젤에서 심장마비로 사망했다. 막스 에른스트는 아르프가 우리에게 우주의 언어를 이해할 수 있도록 가르쳐 주었다고 말했다.

프랜시스 베이컨 FRANCIS BACON

영국인, 스스로 초현실주의자라고 생각했고 런던 집단에 소속되기를
원했지만, 1935~1936년 그들에게 거절당함.

출생 1909년 10월 28일, 더블린

부모 경주마 조련사 부친, 거액의 유산을 상속받은 사교계
 저명인사 모친

거주지 1909년 더블린, 유년기에는 영국 어딘가에서 셋집
 생활(유년기), 1918년 아일랜드, 1924년 글로스터,
 1926년 아일랜드, 1926년 런던, 1927년 베를린과 파리,
 1928년 런던, 1946년 몬테카를로, 1948년 런던

연인·배우자 1929~1950년 에릭 홀, 1964~1971년 조지 다이어(약물
 과다로 사망), 1974~1992년 존 에드워즈

1992년 4월 28일, 마드리드에서 심장마비로 사망

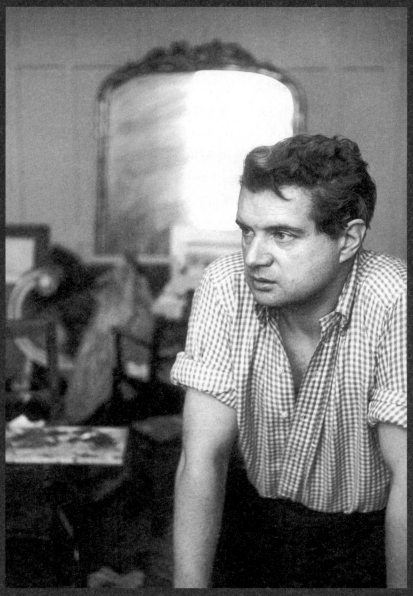

프랜시스 베이컨, 1952년, 사진: 앙리 카르티에 브레송

예전에 나는 프랜시스 베이컨을 폭소하게 만든 적이 있다. 그가 내게 물리적 고통을 안겨 준 작품을 만든 유일한 화가라고 말했을 때였다. 나는 그림의 내용이 나를 고통스럽게 만든 게 아니라, 그림의 무게 때문이었다고 덧붙였다. 어느 날 밤, 모임에서 나는 술에 잔뜩 취해 있었다. 모임 주최자는 베이컨의 '비명을 지르는 교황' 연작을 많이 구입한 사람이었는데, 내게 인물의 형체가 붕괴된 정도에 따라서 작품들을 재배치해 달라고 했다. 어떤 작품에서는 교황이 더 사실적으로 묘사되어 있는 반면, 어떤 작품에서는 마치 몸이 찢겨 나가는 고통에 비명을 질러 대는 양 형체가 해체되어 있었다. 왼쪽에서 오른쪽으로 갈수록 더 붕괴된 모습이 나오도록 그림들을 옮겨 달라는 것이었다. 그림들은 아주 거대했고 (내 키보다 높았다) 무거운 금색 틀에 끼워져 있었고, 바니시를 칠하지 않았기에 표면을 보호하기 위해서 유리도 끼워져 있었다. 그래서 엄청나게 무거웠다. 거의 움직일 수 없을 정도였다. 하지만 술에 취한 젊은이답게 나는 허세를 부려 가면서 들어 올리고 밀고 하면서 끙끙거리며 옮겼다. 이윽고 원하는 순서대로 진열되었다. 그 순간 나는 너무 용을 쓴 바람에 갑자기 욕지기가 밀려오는 것을 느꼈고, 허겁지겁 가장 가까운 화장실로 달려갔다.

　　당시는 1940년대였고, 베이컨은 거의 무명이었다. 그의 작품을 대량으로 수집한 사람은 내 친구가 유일했다. 내가 베이컨을 알게 된 것은 1960년대였다. 그때쯤 그는 유명 인사였는데, 놀랍게도 자신의 작품에 매우 겸손한 태도를 취했다. 그는 개코원숭이가 비명을 지르는 모습을 담은 그림을 그렸는데, 진짜 비명을 지르는 것이 맞는지 내게 확인받고 싶어 했다. 나는 맞다고 했지만,

선의의 거짓말이었다. 나는 그가 실물을 연구하는 대신에 사진을 보고 그리곤 한다는 말을 들은 바 있었다. 그리고 그 그림의 원본인 개코원숭이 사진을 알고 있었다. 사실 그 사진은 비명을 지르는 모습이 아니라 입을 쩍 벌리면서 하품하는 모습을 찍은 것이었다. 하지만 그 사실을 말할 용기가 나지 않았다. 그는 마음에 안 들면 캔버스를 칼로 좍좍 찢어 버리는 것으로 유명했는데, 사실을 말하면 개코원숭이가 그런 운명을 맞이할 것이 뻔했다. 그는 1백 점이 넘는 작품을 조각냈다고 알려져 있었는데, 나는 또 한 작품을 그런 운명으로 내모는 원흉이 되고 싶지 않았다. 대신에 나는 다른 얼굴 표정 쪽으로 화제를 바꾸었는데, 그가 한 말이 재미있었다. "나는 비명은 이해했다고 생각하지만, 웃음은 너무나 다루기가 힘들어요."

초현실주의자를 다루는 이 책에 프랜시스 베이컨을 넣는 것이 이상하게 여겨질지도 모르지만, 나는 그가 자신을 초현실주의자로 여겼고, 영국 초현실주의 집단에 끼어 그들의 1936년 주요 전시회에 참여하고 싶어 했다는 단순한 이유로 넣었다. 허버트 리드와 롤런드 펜로즈는 그를 포함시킬지 여부를 판단하기 위해서 런던에 있는 그의 화실에 갔는데, 그의 작품을 보고 종교적인 요소가 있다고 생각해서 실망했다. 이를 근거로 그들은 그를 거절했고, 그는 몹시 실망했다. 그 거절은 그들이 오해했기 때문이었다. 그의 미술에 종교적인 요소는 조금도 없었다. 그가 십자가 처형에 관심을 가진 것은 기독교 도상에 토대를 둔 것이 아니라, 그 자신의 내밀한 성적 환상에 토대를 둔 것이었다. 프랜시스는 가학·피학적 성행위에 깊이 관여했고, 십자가에 못 박힌 인물들은 사실

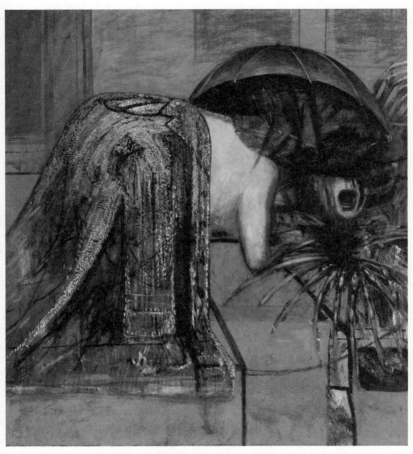

프랜시스 베이컨, 「인물 연구 II Figure Study II」, 1945~1946년

그의 자화상이었다. 그의 어린 시절은 이 점을 이해하는 데 도움을 준다.

프랜시스의 아버지는 아일랜드 킬데어주 커러의 경주마 조련사였는데, 아들이 기대에 못 미쳤기에 몹시 실망했다. 매우 남성적인 세계에 사는 아버지는 아들이 전혀 남자답지 못하다는 것을 알고 혐오스러워 했다. 이 점을 알아차리자 아버지는 놀라운 방식으로 대응했다. 그의 첫 번째 실수는 마구간 인부들에게 사내답지 못한 어린 아들을 채찍질로 훈계하라고 시켰다는 것이다. 그런데 당혹스럽게도, 프랜시스는 맞는 것을 무척 좋아했고, 심지어 고문자들과 섹스까지 했다. 그의 두 번째 실수는 아들을 기숙 학교에 보낸 것이었다. 그곳에서 프랜시스는 다른 소년과 성관계를 가졌고, 그 즉시 쫓겨났다. 아버지의 세 번째 실수는 엄마의 속옷을 입으려 했다고 아들을 집에서 내쫓은 것이었다. 프랜시스는 곧바로 런던의 음지에 있는 동성애자 세계로 들어갔다. 아들이 무슨 짓을 하려는지 알아차렸을 때 아버지는 네 번째 실수를 저질렀다. 이번에는 짐을 싸서 베를린으로 보내 버렸다. 전쟁 이전의 유럽에서 베를린이 섹스의 수도라는 사실을 몰랐던 것이다. 섹스와 관련된 모든 일이 벌어지는 곳이었다. 프랜시스에게 딱 맞는 곳이었다. 아버지는 가족 분쟁의 모든 단계에서 지고 말았고, 젊은이는 마침내 자유를 얻은 셈이었다.

그는 베를린에서 파리로 이사했고, 그곳에서 화가들과 어울리면서 그림을 그리기 시작했다. 처음에 그는 파블로 피카소에게 큰 영향을 받았다. 그는 1928년에 피카소의 작품을 접했다. 얼마 뒤 그는 런던으로 돌아와서, 그곳에서 그림을 계속 그리는 한편으로

동성애 남창으로 일하면서 돈을 벌었다. 그는 품격 있는 신문 『더 타임스』에 신중하게 '신사의 벗'이란 문구를 사용하여 자신의 서비스를 광고했다. 런던 대공습 때 그는 폭격으로 점점 사망자가 늘어나는 가운데 폭격을 맞은 건물의 잔해에 짓이겨진 시신을 끌어내는 소름끼치는 일을 돕겠다고 자원했다. 이 일을 하면서 그는 고통받는 몸의 잊히지 않을 시각적 이미지를 접했고, 나중에 이를 자신의 그림에 집어넣었다. 전쟁이 끝난 뒤, 그는 곧 화가로서 진지한 작품 활동을 시작했다. 그래도 무절제한 성적 활동을 무색케 할 정도는 아니었다.

프랜시스의 성적 취향은 언제나 위험했다. 그는 동성애가 완전히 불법이었던 시대에 동성애만 추구했다. 게다가 그는 피학대 성애자였기에 늘 심하게 다칠 위험에 처했다. 지금의 게이 사회와 달리, 그는 동성애에 전혀 자긍심을 갖지 않아서 "동성애자는 절름발이처럼… 결함이 있는 거지"라고 퉁명스럽게 내뱉었다. 법이 동성애를 음지로 내몬다는 사실을 슬퍼하기는커녕, 그는 그 사실을 즐겼다. 그는 동성애를 합법화하자는 주장에 강하게 반대했다. 동성애의 묘미를 일부 앗아갈 것이라고 여겼기 때문이다. 1967년 마침내 합법화가 이루어지자, 그는 "불법일 때가 훨씬 더 재미있었다"라고 주장하면서 실망감을 드러냈다. 베이컨은 맞는 것을 즐겼고, 신체적 고통을 견디는 능력이 놀라울 정도였다고 한다. 그는 미국 시인 앨런 긴즈버그Allen Ginsberg에게 채찍을 맞을 때마다 돈을 받기로 하고, 피가 날 때마다 추가금을 받아서 돈을 번 적도 있었다고 말했다. 일부러 잔인한 상대를 고름으로써 부상을 입곤 했지만, 극단적인 성행위를 추구하려는 그의 욕망은 전혀 줄어들

지 않은 채 평생 이어졌다. 80대가 되어서도 그는 새로운 젊은 연인을 어렵지 않게 구할 수 있었다.

베이컨의 사적인 삶에 관한 이런 배경지식을 갖추고 나면, 그의 그림에 담긴 고통스러워하는 이미지를 이해하기가 더 쉬워진다. 그러나 작품의 위대함은 그것으로 설명이 안 된다. 예술적 가치가 전혀 없는 당혹스러울 만치 섬뜩한 이미지를 만드는 동성애 피학대 성애자를 상상하기란 어렵지 않으니까. 베이컨의 이미지가 그토록 강렬하게 와닿고 뇌리에 남는 것은 그 이미지가 지닌 속박과 모호함 때문이다. 그가 선호한 모티프 중 하나는 일종의 상자 같은 구조에 갇혀서 꼼짝도 못하는 듯한 고독한 인물이다. 이 강박증은 자신이 어릴 때 입은 심각한 마음의 상처에서 유래한다. 그가 한 이야기에 따르면, 그가 몹시 싫어했던 부모는 멀리 갈 때면 그를 한 아일랜드 가정부에게 맡겼다. 그런데 가정부는 남자친구를 불러서 성관계를 맺곤 했다. 프랜시스는 그 남자에게 질투가 나서 그들의 성교를 훼방 놓곤 했다. 결국 가정부는 아이를 계단 위쪽의 컴컴한 벽장에 가두어 놓는 쪽을 택했다. 그곳에서 그는 그들의 성교가 끝날 때까지 계속 비명을 질러댔고, 그 뒤에야 밖으로 나올 수 있었다.

베이컨이 전쟁 이전에 그린 유화 중 살아남은 것은 여섯 점뿐이다. 그는 자신의 성취에 늘 만족하지 못했기에, 약 7백 점의 초기 작품을 없앴다고 한다. 세계적으로 찬사를 받고 있었음에도, 그는 평생 자기 작품을 지독히도 못마땅하게 여겼다. 걸작으로 불리는 교황 연작들에 관해 묻자 그는 퉁명스럽게 답했다. "너무 어리석은 짓이어서 그린 게 후회스럽죠." 로마에서 두 달 동

안 머물 때, 그는 그곳에서 영구 전시되는 디에고 벨라스케스Diego Velazquez(1599~1660)가 그린 교황 인노첸시오 10세의 웅장한 초상화를 보러 가지 않겠다고 했다. 그 그림을 보면 '그 초상화를 대상으로 자신이 한 어리석은 짓이 생각날' 뿐이라고 했다. 이런 말들을 강한 반발을 도발하기 위한 겉치레라고 여기고 싶은 마음이 들겠지만, 비록 그가 자기 작품에 대해 언제나 진실을 이야기한 것은 아니라고 해도(지적인 기자를 만족시키기 위해 때로 생각 깊은 답을 내놓곤 했다) 이 사례에서 그의 말은 진정이었던 듯하다. 그는 자신이 그린 것에 결코 만족하지 못했고, 때로는 훌륭한 이미지에 덧칠하고 또 덧칠하여 완전히 망가뜨려서 버리곤 했다. 그와 일하는 런던의 화랑은 불시에 그의 화실에 들이닥쳐서 완성된 것처럼 보이는 그림들을 닥치는 대로 집어 들고 나와서 안전한 곳으로 옮기곤 했다. 그가 망가뜨릴 수 있었으니까. 그럼에도 프랜시스와 대화를 할 때 가장 놀라게 되는 점은 그의 태도가 정말로 점잖다는 것이었다. 그림에서 보이는 강렬하면서 잔인한 이미지와 전혀 들어맞지 않았다. 마치 모든 고통과 강렬한 감정적 동요가 캔버스로 다 빠져나가서, 그림을 그린 뒤에는 진이 빠지고 해탈한 듯했다.

베이컨의 이런 사적인 삶을 알고 나면 그의 작품을 이해하는 데 도움이 될까? 즉시 떠오르는 한 가지 생각은 그의 작품에 관해 쓰인 평들 대다수가 그 점을 놓쳐 왔다는 사실일 것이다. 평론가들은 베이컨이 현대인의 정신적 고립을 묘사하고 있다고 당당하게 말하면서, 그의 작품을 '금세기의 심리적 외상의 심오한 반영'이라고 말해 왔다. 그러나 사실 그의 작품은 거의 전적으로 개인적

이며 성적인 의미를 지니고 있다. 그의 인물화 중 상당수에서 보이는 '상자'는 '정신적 고립'이나 '문화적·심리적 외상'을 상징하는 게 아니고 성적 노예와 속박이라는 감금을 상징한다. 고통을 그대로 소리 없이 얼려 버린 듯한 그의 거대한 캔버스에 자주 등장하는 피가 흩뿌려진 비틀린 남성의 몸은 현대인의 사회적 딜레마의 상징이 아니라, 성적인 기대감이나 성적인 극단을 나타내는 그 자신(또는 성교 상대)의 환상이다.

화실 바깥에서 베이컨은 술에 취해서 떠들어 대고 도박을 하는 데에도 강박적으로 매달렸다. 그의 미술과 전혀 또는 거의 관련 없는 활동이었다. 도박을 하면서 큰 위험을 무릅쓰고 심상 속에서도 큰 위험을 무릅쓴다는 점이 유일하게 연결 가능한 고리다. 게다가 대개 긴장되고 침울하게 느껴지는 캔버스에서는 그의 예리한 유머 감각을 전혀 찾아볼 수 없다. 그가 그린 인물들은 사교계에서 잘 알려진 그의 특징인 반짝이는 눈빛도, 빙긋 웃는 웃음도, 신나는 폭소도 보여 주지 않는다. 그는 작품에서는 모든 것을 '무겁게 만들었다.' 그와 대조적으로 삶에서는 모든 것을 가볍게 만들었다. 더 뒤에 세계적으로 유명한 노령의 화가가 되었을 때 그는 기사 작위도 포함하여 영예를 주겠다는 제안을 많이 받았다. 그러나 그는 '받으면 너무 늙어 보인다'는 이유로 거절했다. 그렇게 유쾌한 이유로 그런 영예를 거절할 사람은 프랜시스밖에 없지 않을까?

요약하자면, 프랜시스 베이컨은 창의적 천재이자 때때로 도둑, 동성애 남창, 강박적 도박사, 주정뱅이자 거짓말쟁이였다. 그는 불법 도박장을 열어서 법을 반복해서 어겼다. 그는 장난치고, 비

꼬고, 허세 부리고, 욕하고, 오만하고, 불성실하고, 신뢰할 수 없었다. 자신의 허락을 받아서 발표된 내용조차도 신뢰할 수 없었다. "나는 그 순간을 넘기려고 아무 말이나 하곤 한다." 그리고 뭔가가 마음에 안 들면, 그는 그냥 그것이 존재하지 않는 척했다. 그는 청소용 분말로 이를 닦았고, 갈색 구두약으로 머리를 염색했고, 구슬 같은 눈에 축 늘어진 입을 지녔고, 부자가 되었음에도 비좁고 불결한 곳에서 살았다. 사람들이 생일에 꽃을 선물하자, 그는 자신이 '화병을 갖고 있는 부류'가 아니라고 지적했다. 그는 자연, 시골, 모든 유형의 관습과 권위를 혐오했다. 또 모든 종교를 경멸했다. 누군가 그에게 영혼을 언급하자, "아! 영혼이요!Ah! Soul"라고 대꾸한 뒤, 마치 그 문제를 깊이 고심하는 척하다가, 살짝 발음을 바꾸어서 다시 내뱉었다. "똥구멍이지요!Arsehole!" 죽을 때 어떻게 하겠냐는 질문에 그는 이렇게 답했다. "내가 죽으면 비닐봉지에 넣어서 도랑에 던져 버려요." 그는 말과 개에 유달리 알레르기가 심해서 천식을 일으키곤 했다. 그는 제2차 세계 대전 때 소집 영장을 받자 이 사실을 이용했다. 해러즈 백화점에서 독일 셰퍼드를 한 마리 빌려와서 밤새 옆에 끼고 잤다. 개와 함께 있었으니 격렬하게 천식이 일어났고, 다음 날 진료 기록을 받아서 제출하니 즉시 병역 면제를 받았다.

그는 때로 다른 화가들을 악의적으로 비판하곤 했는데, 피카소를 월트 디즈니와 비교하고, 잭슨 폴록Jackson Pollock(1912~1956)의 그림이 '낡은 레이스'처럼 보이며 자신에게는 아무런 의미도 없다고 했다. 그는 추상미술의 장식적 공허함과 '학계 미술의 어리석은 짓거리'에 욕설을 퍼부었다. 비록 베이컨의 성격에 많은 결함

이 있었다고 해도, 그가 신랄한 재치가 있었을 뿐 아니라 자신이 좋아하는 이들에게는 더할 나위 없이 관대했던 대단한 말재간꾼이라는 점도 말해야겠다. 그는 방에 들어갈 때면 카리스마를 발산했으며, 자신이 발휘하고 싶을 때는 대단한 매력을 발산했다. 수줍음 많은 다른 이들처럼, 그도 어찌어찌하여 타고난 소심함을 떨쳐 낼 때면 보상이라도 하듯이 대단히 활기가 넘치는 모습을 보여주었고, 활달하면서 쾌활한 유머 감각을 드러내면서 모임에 활기를 불어넣었다.

한스 벨머 HANS BELLMER

독일인·폴란드인, 1930년대에 파리 초현실주의자들에게 환영받음.

출생 1902년 3월 13일, 카토비츠(독일), 현재의
카토비체(폴란드)

부모 엄격하고 유머 없는 부르주아 나치 부친

거주지 1902년 카토비츠, 1923년 베를린, 1938년 파리,
1939~1940년 수용소, 1941년 프랑스 남부, 1949년 파리

연인·배우자 1928~1938년 마르가레테 슈넬과 결혼(사별),
1938년 엘리제 카드레아노, 1939년 조이스 리브스,
1942~1947년 마르셀 셀린 수터와 결혼(이혼, 두 자녀),
1946~1949년 노라 미트라니, 1954~1970년 우니카 취른

1975년 2월 23일, 방광암으로 사망

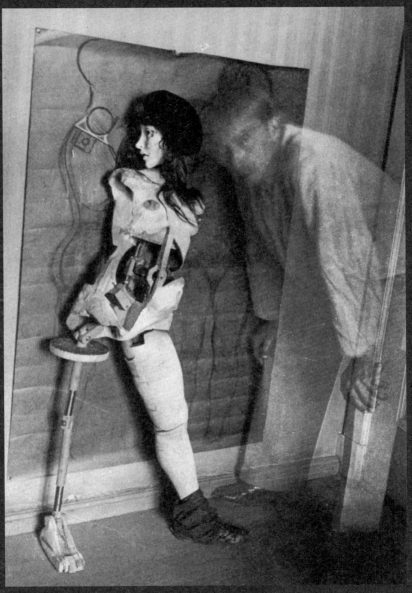

한스 벨머, 「무제(인형과 함께한 자화상) Untitled(Self-Portrait with Doll)」, 1934년

논란을 불러일으키는 화가, 한스 벨머는 초현실주의 운동의 역사에서 가장 심란한 장면 몇 가지를 빚어내는 역할을 했다. 그는 작품 속에서 "사람들이 복잡성을 버리고 본능을 받아들이도록 도움을 주기 위해서"라는 구실을 내세워서, 여성의 몸을 가능한 한 다양한 방식으로 변형하는 일에 집착했던 것 같다. 그는 사람들이 일반적으로 여성을 성적으로 학대하고 그 몸을 절단하려는 깊은 욕망을 틀림없이 지닌다고 가정했다. 이는 사실 몇몇 외톨이 사이코패스의 욕망일 수 있는데, 그는 어처구니없게도 이 개념을 인류 집단 전체로까지 확장하려고 했다.

놀랍게도 몇몇 저자들과 평론가들은 이 변명을 받아들이고 그의 작품의 의미를 비틀려고 시도했다. 어떤 기발한 상상의 도약을 통해서 그가 잔인하게 훼손하여 표현한 몸을 여성 몸의 진정한 아름다움을 상기시킨다고 그들은 가정한다. 학술적으로 말해서, 그가 디자인의 대가였다는 점은 사실이며, 최악의 성적 과잉을 표현한 그의 작품들 중에는 완벽히 묘사된 것도 있다. 그의 작품이 저열한 포르노가 되는 일을 막아 주는 것은 그의 뛰어난 미술 솜씨와 상상력이 풍부한 변형과 왜곡 덕분이다.

초현실주의를 정의한 제1차 초현실주의 선언문에는 이런 대목이 있다. "모든… 도덕적 편견이 부재한 상태에서 일어나는 생각." 이는 초현실주의자들이 벨머의 가학적인 이미지가 자신들에게 호소력이 있든 없든 간에, 결코 그것을 비판하거나 검열하려 할 입장은 없음을 명확히 시사했다. 그는 초현실주의 집단에게서 환영받았고, 1935년부터 모든 주요 초현실주의 전시회에 참가했다.

벨머는 현재는 폴란드에 속한 독일 동부의 한 마을에서 태어났다. 십 대 때 그는 제철소와 탄광에서 일했고, 노동 운동가가 되었다. 그는 스무 살에 첫 전시회를 열었는데, 풍기 문란으로 경찰에 체포되었다. 그는 뇌물을 주고 풀려났고, 다음 해에 아버지는 공학 학위를 따라고 그를 베를린으로 보냈다. 그는 독재적이면서 도덕을 설교하는 아버지를 무척 싫어했고, 그를 당혹스럽게 만드는 데 골몰했다. 열차가 베를린에 도착하자, 그는 립스틱과 파우더를 바르고 다다이스트 팸플릿을 들고 나와서 아버지를 경악에 빠뜨렸다. 팸플릿을 지녔다는 것은 스물한 살의 벨머가 이미 예술 세계에서 일어나고 있는 반기를 잘 알고 있었다는 의미다.

베를린에서 그는 화가인 게오르게 그로스George Grosz(1893~1959)와 오토 딕스Otto Dix(1891~1969)를 만났고, 공학 공부를 포기함으로써 아버지를 더욱 분노하게 했다. 그 결과 아버지는 모든 재정 지원을 끊었고, 벨머는 생계를 위해 책과 잡지에 들어갈 삽화를 그리는 상업 화가로 일해야 했다. 그는 파리에 여행을 갔다가 조르조 데 키리코를 만났다.

1926년에 그는 베를린에 자신의 디자인 대행사를 열 수 있었고, 2년 뒤 마르가레테 슈넬이라는 허약한 젊은 여성과 결혼했다. 곧 그녀가 결핵을 앓고 있다는 사실이 드러났다. 1933년 벨머는 국가에 반항하는 행위로서 대행사 문을 닫고 초현실주의 인형을 만들기 시작했다. 진짜 인형의 부위들을 짜깁기해서 기이하게 색정적인 괴물을 만들었다. 이 인형들을 찍은 사진은 파리의 앙드레 브르통에게 보내져서 『미노토르Minotaure』에 실렸다.

1935년 벨머는 파리에 가서 처음으로 브르통을 만났고 초현실주의 집단의 일원이 되어서 주요 전시회에 참가했다. 그 뒤로 그는 1936년 런던, 1937년 일본, 1938년 파리 등 초현실주의 전시회에 으레 참여했다. 초현실주의자들은 한번도 그를 거부하지 않았지만, 그의 거침없고 색정적인 이미지를 모두가 기꺼워한 것은 아니었다. 자크 헤롤드Jacques Herold는 이렇게 말했다. "초현실주의자들의 대다수는 그의 성적 집착이 그다지 건강하지 못하다고 여겼다."

1938년 초 아내가 사망하자, 그는 베를린을 떠나 파리로 갔다. 그곳에서 마르셀 뒤샹, 막스 에른스트, 이브 탕기, 만 레이를 만났다. 그는 파리 출신의 댄서인 엘리제 카드레아노와 사귀었고, 영국 작가인 조이스 리브스와도 사귀었다. 리브스는 벨머가 자신을 매춘굴로 데려가서 포르노 영화를 보여 주었을 때 몹시 당혹스러워 했다. 1939년에 전쟁이 터지자, 그는 프랑스에 있는 독일 국적자이기에 억류되는 바람에 리브스와 헤어져야 했다. 1939년, 그와 막스 에른스트는 프랑스 남부의 수용소에 들어갔다. 다른 수용자 1,850명과 함께 벼룩과 이가 들끓는 곳에서 지내야 했다. 나중에 그들은 간신히 마르세유로 가서 전쟁을 피해 미국으로 떠나려고 기다리는 다른 초현실주의자들과 합류했다. 그러나 벨머는 함께 가지 않았다. 그는 비시 정부* 하의 프랑스에 남았고, 1942년

* Vichy France, 제2차 세계 대전 중 나치 독일의 점령 당시에 프랑스 남부 도시인 비시에 수립됐던 정권(1940~1944년)

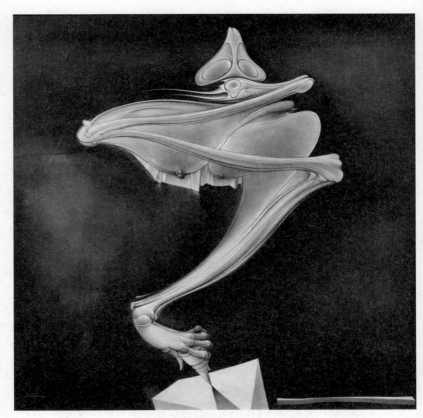

한스 벨머, 「팽이Peg-Top」, 1937년

에는 좀 편히 살고 싶어서 프랑스인과 결혼하기로 결심했다. 신부는 알자스 출신의 젊은 여성인 마르셀 셀린 수터였다. 그런데 결혼하고 보니, 그녀가 '삼촌'이라고 한 사람이 사실은 애인이었고, 그들 셋이서 동거하기를 원했다는 것이 드러났다. 더 최악의 일은 그녀가 그를 유대인이라고 거짓으로 비난하면서 일어났다. 그는 자신이 유대인이 아니라 프로테스탄트 아리아인이라는 증명서를 받은 뒤에야, 비시 정부의 손에 게슈타포로 넘겨지는 것을 피할 수 있었다.

전쟁이 이어지는 동안 그는 프랑스의 인적 드문 지역에서 지냈고, 그들의 부자연스러운 관계를 생각할 때 좀 놀랍게도 셀린은 쌍둥이 딸을 낳았다. 그는 한 명은 자기 딸이고 다른 한 명은 '삼촌의 딸'이라고 농담했다. 그는 동네에서 작품 전시회를 계속 여는 한편, 망명하기 위해서 가짜 신분 서류를 만드는 등 몰래 위조 작업을 했다. 전쟁이 끝날 무렵에 그는 아내와 별거하기 시작하여 1947년에 이혼했다. 그는 1946년 불가리아 출신의 유대인 시인 노라 미트라니와 연애를 시작한 상태였고, 그 연애는 1949년 그가 파리로 가면서 끝났다.

1950년대에 벨머는 일러스트레이터로 바쁘게 일하는 한편 초현실주의자들과 전시회도 계속 열었다. 그는 1953년에 어머니를 보러 베를린에 방문했다가, 독일 작가 우니카 취른을 만났고 다음 해에 그녀와 함께 파리로 돌아왔다. 그들은 그의 비좁고 지저분한 아파트를 함께 썼다. 둘 다 집안일을 하지 않으려 했기에 집안에는 먼지가 수북했다. 작은 스토브에 요리를 해 먹으면서, 그들은 스스로 "비참함을 함께 즐기는" 연인이라고 불렀다. 벨머는 취른

을 만나서 자신의 별난 성적 환상 중 일부를 실행할 수 있었고, 벌거벗긴 채 끈으로 꽁꽁 묶인 그녀의 사진도 몇 장 남아 있다. 끈이 살을 파고들면서 체형이 놀라울 만치 왜곡된 모습이다. 마치 그녀를 자신의 색정적인 인형 중 하나로 변신시킨 듯했다. 이 시기에 벨머는 초현실주의 친구들과 다른 인물들의 초상화 드로잉 연작을 그렸다. 색정광의 강박증에서 잠시 벗어난 이 작품들은 옛 거장이라면 뿌듯해했을 정도로 비범한 실력을 보여 주는 스케치 작품들이었다.

1960년대는 벨머와 취른에게 힘겨운 시기였다. 둘 다 많은 시간을 병원에 들락거리면서 보냈다. 그녀는 조현병에 시달렸고 그는 알코올 중독에 빠졌다. 늘 과음을 하고 하루에 60개비씩 담배를 피우던 습관의 대가를 치르기 시작했다. 그 10년이 끝나갈 즈음에 그는 뇌졸중을 일으켰다. 그러나 몸 왼쪽이 마비되었음에도 그는 그럭저럭 새로운 삽화를 계속 그렸다. 이 시기에 그의 작품은 널리 전시되고 있었지만, 여전히 논란을 불러일으키고 있었다. 경쾌하고 자유로운 분위기가 정점에 달한 1960년대였음에도 그랬다. 런던의 로버트 프레이저 화랑은 1966년 그의 판화 전시회를 열 예정이었는데, 당국의 심기를 건드려서 문을 닫게 될지도 모른다는 생각에 막판에 취소했다.

1970년, 벨머는 작품 활동을 멈추었고 취른과 함께 사는 것도 불가능해졌다. 여전히 서로를 깊이 사랑하긴 했지만, 그는 줄곧 침대에 누워 있었기에 그녀를 도울 수 없었고, 그녀도 정신이 오락가락해서 그를 도울 수 없었다. 취른의 감정이 폭발했을 때 유리창이 깨진 채로 방치된 작은 아파트에서 그들은 서로 말 한 마

디 없이 지냈다. 상황이 나아질 기미가 전혀 없었기에 결국 취른은 정신 병원으로 보내졌다. 벨머는 너무나 비참한 기분에 죽고 싶다는 말을 했다. 그는 취른과 함께 살 수 없었지만, 마찬가지로 취른 없이는 살 수가 없었다. 취른은 병원에서 상태가 나아지기 시작했고, 이윽고 5일 동안 외출이 허용돼 벨머를 찾아왔다. 그들은 저녁을 먹으면서 자신들의 문제를 놓고 즐겁게 수다를 떨었고, 함께했던 삶이 진정으로 끝났다고 결론을 내렸다. 다음 날 아침 취른은 꼭대기 층에 있는 방의 테라스에 의자를 내놓고 그 위에 올라가서 밖으로 뛰어내렸다.

벨머는 몹시 괴로워했고 그의 건강은 빠르게 악화되었다. 그 뒤로 그는 고통에 시달리며 비참하게 지내면서, 집 밖으로 거의 나가지 않았다. 그러다가 1971년 파리에서 회고전을 열게 되자 잠시 기운을 되찾았다. 그런 영예를 받았다는 사실에 너무나 감동한 나머지, 그는 화랑에 주저앉아서 눈물을 흘렸다. 아마 그 전시회를 보면서 벅찬 기쁨을 느낀 직후에 사망했더라면 행복했을 것이다. 그러나 그 뒤로 그는 비참한 삶을 이어가다가 1975년 방광암으로 세상을 떠났다.

빅터 브라우너 VICTOR BRAUNER

루마니아인, 1933년 파리에서 초현실주의자 집단에 합류,
1948년 앙드레 브르통에게 축출, 1959년 브르통을 통해 복권

출생 1903년 6월 15일, 루마니아 피아트라네암츠

부모 강신술에 몰두한 제재업자 부친

거주지 1903년 피아트라네암츠, 1912년 빈, 1914년 루마니아
브러일라, 1916년 부쿠레슈티, 1925년 파리,
1927년 루마니아, 1930년 파리, 1935년 부쿠레슈티,
1938년 파리, 1940년 남프랑스, 1945년 파리

연인·배우자 1930년 마르기트 코슈와 결혼, 1939년 이혼,
1946년 재클린 에이브러햄과 결혼

1966년 3월 12일, 파리에서 사망

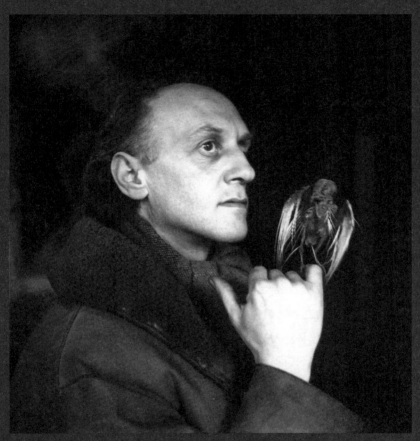

새 뼈대를 들고 있는 빅터 브라우너, 1950년경, 사진: 작자 미상

빅터 브라우너는 1903년 루마니아 북동부 카르파티아 산맥 자락의 유별난 유대인 가정에서 태어났다. 그는 6남매 중 셋째였고, 제재소 주인인 아버지는 집안에 교령회장까지 마련한 강령술사였는데, 유대교 신비주의인 카발라도 설교했다. 어릴 때 이런 오컬트 의식을 접한 것이 빅터에게 오랫동안 영향을 미쳤다고 한다.

그의 가족은 함부르크와 빈에서 몇 년씩 살다가 그가 열한 살일 때 루마니아 수도인 부쿠레슈티에 정착했다. 일찍이 열세 살 때부터 빅터는 야외에서 스케치를 하고 그림을 그리는 일에 몰두했다. 그가 처음 그린 그림 중 하나는 그의 아버지처럼 죽은 이와 의사소통을 한다고 믿는 한 가족의 묘지였다. 학교에 다닐 때 그는 동물학에 푹 빠졌었고, 이는 훗날 그의 그림에 등장하는 동물 형태의 인물들이 어디에서 유래했는지를 알려 준다. 열여섯 살에 그는 부쿠레슈티 미술 학교에 들어갔지만, 일부 그림에 '망측하다'는 말이 나오자 '교칙을 따르지 않는 행동'을 했다는 이유로 쫓겨났다. 그 뒤에 루마니아 전역을 여행하면서 그림을 그렸는데, 이때부터 이미 입체파와 미래파의 요소들을 통합한 아방가르드 양식을 채택했다. 1923년에 마침내 부쿠레슈티에 정착해서 자신처럼 반항적인 생각을 품은 시인, 화가와 어울렸다. 이 시기의 작품 제목들은 그가 혁명적인 생각에 몰두하고 있었음을 보여 준다. 「카바레의 그리스도Christ in the Cabaret」(1924년 전시)와 「은행 방화Arson at the Credit Bank」(1925)가 그렇다.

1924년, 스물한 살의 브라우너는 이미 다다 운동을 잘 알고 있었다. 루마니아 출신의 다다이스트 트리스탕 차라(1896~1963)가 작품을 싣고 있는 잡지에 그의 작품도 실리고 있었기 때문이다.

같은 해에 그는 부쿠레슈티에서 첫 단독 전시회를 열었다. 스물두 살에 그는 파리의 아방가르드 세계를 찾아서 부쿠레슈티를 떠났다. 하지만 파리에서 2년을 그럭저럭 버티다가 돈이 다 떨어지는 바람에 무일푼으로 다시 루마니아로 돌아와야 했다. 이어서 그는 입대하여 보병으로 2년을 복무했다. 1930년에는 공예가인 마르기트 코슈와 결혼하여 함께 파리로 갔다. 그곳에서 동포인 조각가 콘스탄틴 브랑쿠시를 찾아갔다. 가까운 곳에 이브 탕기도 살았고, 탕기는 그에게 앙드레 브르통을 소개했다. 1933년, 그는 초현실주의 집단에 정식으로 합류하여 그들의 카페 모임에 참석했다. 다음 해에 그는 단독 전시회를 열었고, 브르통이 도록에 서문을 썼다. 이 무렵에 그는 초현실주의 집단의 일원으로 완전히 자리를 잡은 상태였지만, 안타깝게도 영화 엑스트라로 활동하면서 돈을 벌고 있었음에도 다시 돈이 다 떨어졌기에 아내와 함께 부쿠레슈티로 돌아가야 했다. 그래도 그는 파리의 초현실주의자들과 계속 만났고, 그들의 전시회에 계속 참가할 수 있었다. 1936년, 그는 런던과 뉴욕에서 열린 국제 초현실주의 전시회에도 출품했다.

1938년에 그는 큰 부상을 입었다. 진정으로 초현실주의적인 부상이었다. 몽파르나스에 있는 스페인 화가 에스테반 프란세스Esteban Frances(1913~1976) 화실에서 저녁 모임이 있었다. 또 다른 스페인 초현실주의자 오스카르 도밍게스Oscar Dominguez(1906~1957)도 있었는데, 그와 집주인 사이에 언쟁이 벌어졌다. 둘이 스페인어로 언쟁을 벌였기에, 브라우너는 무슨 일인지 이해하지 못했지만 목소리가 점점 격렬해지자 걱정스러울 정도가 되었다. "갑작스럽게 그들은 얼굴이 창백해지면서 분노에 몸

을 덜덜 떨더니 서로 달려들어서 한 번도 본 적이 없던 격렬한 몸싸움을 벌였다." 그를 비롯한 손님들은 재빨리 달려들어서 그들을 떼어 놓았는데, 떨어지자마자 도밍게스는 무언가(유리잔 아니면 병)를 집어서 프란세스를 향해 던졌다. 그런데 정작 맞은 사람은 브라우너였다. 어찌나 세게 던졌는지, 브라우너는 바닥에 나뒹굴었다. 친구들은 서둘러 구급차를 부르고, 그를 부축하여 바깥으로 나갔다. 도중에 거울 옆을 지나칠 때 브라우너는 자신의 모습을 보았다. "벽에 걸린 거울 앞을 한 순간 스쳐 지나갈 때에야 나는 비로소 무슨 일이 일어났는지 알아차렸다. 얼굴이 온통 피범벅이었고 왼쪽 눈은 쩍 벌어진 상처밖에 보이지 않았다."

이 부상을 매우 기이하게 만든 것은 7년 전인 1931년에 브라우너가 한쪽 눈을 심하게 다친 모습으로 자신의 얼굴을 묘사한 자화상을 그렸다는 점이다. 브라우너는 의식이 가물가물한 상태에서도 이 이상한 우연의 일치를 떠올렸고, 병원에 도착했을 때 의사에게 그 이야기를 했다. 의사는 정말로 왼쪽 눈을 잃었다고 말해 주었다. 브라우너는 나중에 눈을 잃은 것을 '운명의 표지'라고 받아들였다. 덕분에 다른 초현실주의자들 사이에서 특별한 권위를 누리게도 되었다. 심지어 그는 그것을 기이한 유형의 장점이라고까지 보게 되었다. 한 친구에게 이렇게 쓸 정도였다.

> 사냥꾼은 잘 겨냥하기 위해서 잠시 왼쪽 눈을 감고,
> 군인은 더 잘 쏘아 잡기 위해서 왼쪽 눈을 감고,
> 사격 선수는 정확히 쏘기 위해서 왼쪽 눈을 감고,
> 공이나 화살을 표적의 중심으로 더 잘 던지려 하지.

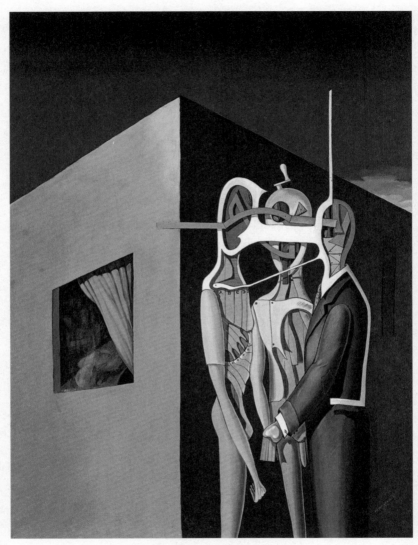

빅터 브라우너, 「음모Conspiration」, 1934년

(…) 나는 왼쪽 눈을 영원히 감고 있어. 아마 삶의 중심을 더 잘 볼 기회를 우연히 얻은 것 같아.

이런 심각한 부상을 입었음에도, 브라우너는 곧 다시 그림을 그리기 시작했고 1939년 파리에서 몇 차례 전시회를 열었다. 그해에 그는 마르기트와 이혼했다.

1940년 6월 나치가 파리를 점령하자, 브라우너는 남프랑스로 피신했다. 그곳에서 숨어 지내다가 이윽고 루마니아 유대인이 아니라 알자스인이라는 가짜 신분증을 구할 수 있었다. 이 신분증을 들고서 그는 마르세유로 향했고, 그곳에서 멕시코행 배를 타려고 했지만 실패했다. 이 힘겨운 상황에서 받은 스트레스로 건강이 나빠졌고, 이윽고 심한 위궤양으로 입원해야 했다. 그는 전쟁 내내 남프랑스에서 빈곤에 허덕이면서 숨어 지내야 했다. 이 험난한 시기에 그는 끊임없이 이동해야 하는 상황에 적응할 방법을 개발했다. 그는 스스로 "여행 가방 그림"이라 부른 것을 고안해 냈다. 여행 가방에 들어갈 만한 크기로 캔버스를 줄인 형태였다. 이 방법을 써서 그는 그림을 그리고 옮기는 일을 되풀이할 수 있었다.

1944년 파리가 해방되자, 그는 그곳으로 돌아가서 예전에 앙리 루소Henri Rousseau(1844~1910)가 썼던 화실을 구했다. 그 뒤로 14년 동안 그는 그곳을 집으로 삼았고, 1946년 재클린 에이브러햄과 재혼하여 함께 지냈다. 1947년, 미국으로 망명했던 초현실주의자들이 돌아오자 그들과 다시 어울렸다. 그러나 다음 해에 그는 마타Matta*를 축출하는 문제를 놓고 브르통과 충돌했다. 그는 그 칠레 화가를 축출하자는 문서에 서명하기를 거부했고, 브르통

이 위선자이며 자신이 제시했던 초현실주의자 기준에 못 미친다고 공개 비난했다. 이 갈등에서 초현실주의를 지키려는 궁극적 동기를 지닌 진정한 초현실주의자는 브르통이 아니라 브라우너였다. 2주 뒤 브르통은 '분열 행동'을 했다는 이유로 브라우너를 집단에서 공개 축출함으로써 응징했다. 그러나 몇 주 지나지 않아 브라우너는 파리에서 대규모 회고전을 열었고, 브르통은 더욱더 성깔 나쁜 골목대장으로 보이게 되었다.

다음 몇 년 동안 브라우너는 여러 차례 전시회를 열었지만, 1953년 심한 위궤양이 재발하는 바람에 다시 쓰러졌다. 그는 남프랑스에서 요양하면서, 발로리스의 마두라 공방에서 도자기를 만들고 있던 피카소와 얼마간 함께 시간을 보냈다. 다시 파리로 돌아간 그는 작품 활동을 재개하고 정기 전시회를 꾸준히 열었고, 1959년에 앙드레 브르통은 그를 다시 초현실주의 집단에 공식으로 복권시켰다. 1960년대에 그는 전시회를 더 많이 열었지만, 1965년에 다시 위궤양으로 입원했고 오래 앓다가 1966년 6월에 세상을 떠났다. 몽마르트 묘지에 있는 그의 무덤에는 이렇게 새겨져 있다. "그림은 삶, 진정한 삶, 나의 삶이다."

브라우너의 풍성하고 다양한 작품은 진정한 초현실주의 정신을 왕성하게 표현하고 있는데, 왜 더 높은 평가를 받지 못하고 있는지 이해하기가 어렵다. 그가 할리우드 배우라면, A급이 아니라 B급 배우로 여겨진다고 할 수 있다. 앞으로 그가 다른 주요 초현

* 로베르토 마타Roberto Matta(1911~2002), 이 책의 272쪽

실주의자들에 상응하는 더 높은 평가를 받을지는 두고 봐야 할 것
이다. 그럴 자격은 분명히 있다.

앙드레 브르통 ANDRÉ BRETON

프랑스인, 초현실주의 운동의 창시자

출생	1896년 2월 19일, 노르망디 탕슈브헤(현재 오른Orne)
부모	무신론자 경찰관인 부친, 냉정하고 신앙심 깊은 전직 재봉사인 모친
거주지	1896년 노르망디, 1914년 낭트, 1922년 파리, 1941년 뉴욕, 1946년 파리
출간	『초현실주의 선언』 1924, 1930, 1942년
연인·배우자	1919~1920년 조르지나 뒤브레유, 1921~1931년 시몬 칸과 결혼(이혼), 1926~1927년 레오나 들라쿠르(나자), 1927~1930년 수잔 뮈자르, 1930년 클레르(물랭 루주 댄서), 1931년 발랑틴 위고, 1933년 마르셀 페리, 1934~1943년 자클린 랑바와 결혼(이혼, 한 자녀), 1945~1966년 칠레 피아니스트 엘리사 (빈도르프) 클라로와 결혼

1966년 9월 28일, 파리에서 사망

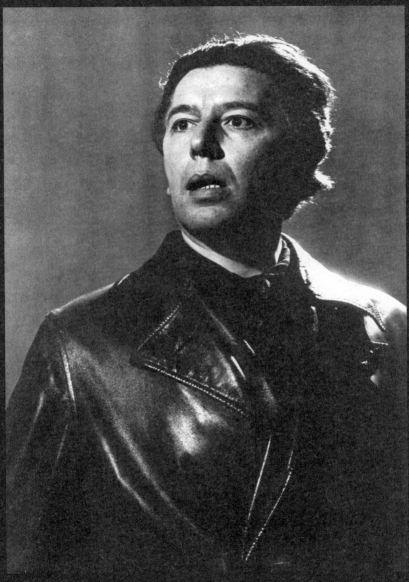

앙드레 브르통, 1930년. 사진: 만 레이

앙드레 브르통은 초현실주의 역사에서 가장 핵심적이면서 중요한 인물이었다. 초현실주의를 정의하고, 설명하고, 어중이떠중이들에게 맞서서 그것을 지킨 인물이었다. 초현실주의 운동을 조직하고 촉진하는 데 그보다 큰 역할을 한 인물은 없으며, 그 업적으로 그는 존중을 받아 마땅하다. 또 그는 초현실주의 시인이자 화가로서도 주목을 받았다.

이렇게 말했으니, 그가 오만한 꼰대, 무자비한 독재자, 확고한 성차별주의자, 극단적인 동성애 혐오자, 교활한 위선자였다는 말도 해야겠다. 많은 이가 그를 싫어했으며, 심지어 그의 추종자들조차도 그랬다. 프리다 칼로는 그를 "늙은 바퀴벌레"라고 했다. 조르조 데 키리코는 그를 "잘난 체하는 멍청이이자 무능한 야심가"라고 했다. 레오노르 피니는 "같잖은 부르주아"라고 했다. 기이하게도 소련 작가 일리야 예렌부르크Ilya Ehrenburg는 그를 남색꾼이라고 비난했다. 거리에서 몇 번 마주칠 때마다 자신을 때렸다는 것이다. 이 마지막 비난은 열렬한 동성애 혐오자인 브르통을 최대한 화나게 하려는 의도로 한 것이 분명했다. 아마도 브르통이 동성애자들이 자신을 혐오한다고 말하면서 다음과 같이 선언했다는 사실을 예렌부르크는 잘 알고 있었을 것이다. "내가 동성애자를 비난하는 것은 그들이 정신적·도덕적 결함을 들이밀면서 인간의 관용을 요구하기 때문이다. 그런 양상은 그 자체로 하나의 체제가 됨으로써 내가 중시하는 모든 일을 마비시킨다." 그는 더 나아가 한두 명 예외가 있긴 하지만, 주변에서 동성애자의 꼴도 보기 싫다고 말했다.

그는 여성에게 관대했지만, 여성이 뒷받침하는 부수적인 역할을 할 때에만 그랬다. 아무도 그들을 진지하게 여기지 않는 한, 남성 초현실주의자의 뮤즈나 보조자일 때에만 받아들일 수 있다고 보았다. 또 그는 전통적인 가족 단위, 특히 아이들을 몹시 싫어했다. 한번은 한 젊은 엄마가 미는 유모차가 길에서 걷고 있던 그의 다리에 부딪치자, 그는 그녀에게 소리쳤다. "아이를 데리고 나왔다고 해서 아무에게나 들이댈 수 있다는 뜻이 아니오." 한마디로 브르통은 게이를 역겹다고 보고, 여성을 열등하다고 보고, 가족을 하찮다고 보고, 아이를 싸질러 놓은 것이라고 보았다. 따라서 이성애자인 성인 남성만을 회원이자 동료로 진지하게 받아들일 수 있었고, 그러니 그가 주변에 불러 모은 초현실주의 집단이 사실상 모두 이성애자 성인 남성이라는 것도 놀랄 일이 아니다. 마음을 해방시켜서 자유로워진 생각으로 반역을 일으킨다는 초현실주의적 미덕을 찬양하는 사람이 개인적으로는 극단적으로 편협한 생각으로 똘똘 뭉쳐 있다니 정말로 앞뒤가 안 맞는 듯하다. 이러한 점은 앙드레 브르통을 더욱 모순 덩어리로 만든다.

브르통은 19세기 말에 노르망디에서 태어났다. 아버지는 무신론자 경찰관이었고 어머니는 신앙심 깊은 재봉사였다. 그의 어린 시절은 행복하지 않았다. 자신이 좋아하는 아버지가 자신이 싫어하는 어머니에게 꽉 쥐여 살았기 때문이다. 훗날 그는 어머니가 권위주의적이고, 쩨쩨하고 심술궂었다고 말하곤 했다. 자신에게 벌을 줄 때면, 어머니는 열이 받아서 매질을 하는 대신에, 자신을 앞에 세우고 냉정한 태도로 뺨을 찰싹 때렸다고 한다. 그러니 초현실주의는 그의 어머니에게 큰 빚을 진 셈이다. 그녀가 아들을

그렇게 대했기에, 아들은 잃어버린 유년기의 경이로움을 평생 추구하게 되었으니 말이다. 브르통은 아이 마음속에서 일어나는 환상적인 공상과 어두운 상상, 아이다운 놀이와 장난스러운 의식 속에서 어른을 위한 새로운 유형의 창의성의 가능성을 보았다. 객관적 분석이나 도덕적 제약에 전혀 개의치 않는 창의성 말이다. 이 아이의 경이로운 세계를 어떤 식으로든 창의성 있는 성인 형태로 성숙시킬 수만 있다면, 그는 아마 적어도 증오스러운 어머니가 억압했던 유년기 기쁨을 되돌릴 수 있을 터였다. 20대 후반의 젊은 이로서 그가 파리에서 초현실주의 운동을 창시함으로써 할 수 있었던 일이 바로 그것이었다.

반항적인 시인과 작가를 모아서 소규모 집단을 구성함으로써, 그는 선언문 형태로 자신의 기본 구상을 펼쳤다. 그들은 이성적, 도덕적, 미학적 검열을 받지 않은 채, 무의식적 마음에서 나오는 대로 작품을 만들기 시작했다. 그들은 상상을 자유롭게 펼치고 기존 체제의 가르침을 일부러 모두 무시함으로써, 어른 아이처럼 행동하고자 했다. 이 새로운 접근법에는 새로운 규칙안이 필요했고, 선언문을 통해서 그것을 제시한 사람이 바로 브르통이었다. 자칭 그 집단의 지도자로서, 그의 임무는 규칙을 고안한 뒤 집단이 따르도록 하는 것이었다. 여기서 그는 스스로 불가능한 과제를 설정한 셈이었다. 규칙과 규제를 모두 무시하고 마음이 자유롭게 활동하도록 하라고 추종자들에게 요구해 놓고, 어떻게 그들이 엄격한 규칙안을 따를 것이라고 기대할 수 있단 말인가?

브르통이 평생 끝없이 논쟁, 불화, 논란에 시달렸던 것은 바로 초현실주의 운동의 이 기본 모순 때문이었다. 그는 이 점을 인식

하고 있었던 것이 분명하지만, 기이한 사실은 그가 논란과 반박을 즐겼다는 것이다. 그는 그 운동의 중심에서 느껴지는 긴장을 즐겼고, 때로 집단 구성원들 사이의 견해 차이를 일부러 지피는 듯도 했다. 이유는 아주 명백해 보인다. 의견 차이가 심할수록, 재판관이자 심사자로서 자기 역할이 더 중요해지기 때문이다.

처음에 초현실주의 운동은 본질적으로 문예적, 정치적, 철학적이었다. 시각 예술은 참여하지 않았다. 브르통과 초현실주의 운동을 공동 창시한 피에르 나빌은 이런 말까지 했다. "초현실주의 그림 따위는 없다는 것을 누구나 안다." 문제는 몇몇 탁월한 시각 예술가들이 이 운동에 곧바로 매료되어서 참여하고 싶어 했다는 것이다. 그 문제는 나빌이 떠나고 브르통이 홀로 떠맡으면서 해결되었다. 브르통은 화가와 조각가를 환영하기 시작했고, 1928년에는 『초현실주의와 회화』라는 책도 냈다. 자신의 새로운 입장을 정당화한 책이었다. 이때부터 시각 예술가들은 그 운동에서 점점 더 중요한 역할을 맡게 되었고, 이윽고 시간이 흐르자 세상은 대체로 초현실주의를 순수한 시각 예술 운동이라고 보게 되었다. 처음에 문예와 철학에서 출발했다는 사실은 잊혔다. 프랑스어를 하는 몇몇 전공자들만 빼고 말이다. 물론 시각 예술가들은 아무런 언어 문제에도 직면하지 않았고, 번역가도 전혀 필요 없었다. 세상 어디에 있는 누구든 간에 초현실주의 이미지가 주는 충격을 즐길 수 있지만, 초현실주의 저술의 미묘함은 프랑스어를 잘하는 사람만이 온전히 이해할 수 있을 것이다. 앙드레 브르통은 이윽고 전혀 새로운 생활 방식을 제시하는 반항적 철학의 수장이 아니라, 미술 운동의 창시자라고 널리 알려지게 된다. 그는 이 상황에 적응했

고, 자기 운동의 지식이 전 세계로 널리 퍼지고 있다는 사실을 즐겼다.

이제 브르통이 직면한 가장 큰 문제는 자신이 통제하는 화가와 조각가 무리가 그의 기본 규칙 중 하나에 공감하지 않는다는 것이었다. 초현실주의 집단의 정회원은 단체 활동을 받아들이고 개인 활동을 피하라는 요구를 받았다. 또 일부 회원이 마음에 들어 하지 않는 규칙도 하나 더 있었다. 그들의 작품을 초현실주의 전시회에만 출품할 수 있다는 내용이었다. 더 일반적인 활동에 잠시라도 참여한다면, 그는 언짢은 기색을 보였다. 그러나 이런 제약은 때때로 무시되었고, 그럴 때마다 브르통은 어떻게 할지 논의하기 위해 회의를 소집해야 했다. 그는 자주 강경한 태도를 취했는데, 회의에 참석한 초현실주의 집단 회원들 모두에게 자신의 결정에 동의한다는 문서에 서명하라고 요구하면서, 잘못된 행동을 한 화가를 공식적으로 축출하곤 했다. 서명을 거부하면 너도 쫓겨날 것이라고 했다. 그러니 브르통의 작은 세계에서 민주적이라는 것은 전혀 없었다. 독재 체제였다.

브르통을 고생스럽게 만드는 정적의 수가 늘어나기 시작한 것은 다른 무엇보다도 바로 그런 그의 태도 때문이었다. 집단에서 쫓겨난 초현실주의자들뿐 아니라, 그 집단을 거부하고서 앞질러 간 이들도 있었다. 또 초현실주의 접근법이 매혹적이라고 여겼지만, 브르통의 완고한 지배 때문에 집단에 합류하기를 거부하고 독자적인 준초현실주의자para-surrealist로 활동한 이들도 있었다. 그들의 작품은 명백히 초현실주의였지만, 그 운동 자체와는 아무 관련이 없었다. 브르통이 내쫓은 사람들의 목록은 인상적이었다. 탁월

한 초현실주의 미술가들은 거의 다 어느 시기에 그에게 쫓겨나곤 했다. 영국에서도 상황이 비슷했다. 에두아르 므장스가 브르통 역할을 했다. 이 운동에서 축출된 미술가들의 목록을 일부나마 살펴보면 이렇다. 빅터 브라우너, 이델 콜쿤Ithell Colquhoun, 살바도르 달리, 막스 에른스트, 알베르토 자코메티Alberto Giacometti, 스탠리 헤이터Stanley Hayter, 자크 헤롤드Jacques Herold, 조르주 위그네Georges Hugnet, 마르셀 장Marcel Jean, 험프리 제닝스Humphrey Jennings, 앙드레 마송Andre Masson, 마타, 루벤 메드니코프Reuben Mednikoff, 헨리 무어, 로버트 마더웰Robert Motherwell, 그레이스 페일소프Grace Pailthorpe, 파블로 피카소, 허버트 리드, 토니 델 렌치오Toni del Renzio, 이브 탕기.

어느 시점에 스스로 그 운동을 거부한 화가로는 에일린 아거, 루이스 부뉴엘, 에드워드 버라Edward Burra, 마르크 샤갈Marc Chagall, 조르조 데 키리코, 폴 델보, 오스카르 도밍게스, 프리다 칼로, 파울 클레, 르네 마그리트, 호안 미로, 폴 내시, 만 레이, 허버트 리드, 그레이엄 서덜랜드Graham Sutherland, 존 터너드John Tunnard가 있다. 한편 앙드레 브르통의 규칙을 깼지만 그럭저럭 넘어간 이들로는 한스 아르프, 레오노라 캐링턴Leonora Carrington, 마르셀 뒤샹, 콘로이 매독스Conroy Maddox, 롤런드 펜로즈, 도로시아 태닝Dorothea Tanning이 있고, 심지어 규칙을 만든 앙드레 브르통과 에두아르 므장스도 포함된다.

이들 모두가 드나드는 가운데 브르통은 최고 지도자로서의 자기 역할을 유지하면서 바쁘게 일했다. 사생활에서 그는 여성 동료와 일을 시작하는 데 좀 어려움을 겪었다. 냉정하게 휘어잡는 그의 어머니는 그가 초현실주의 운동을 창시하는 데 도움을 주었을

지 몰라도, 반려자가 될 만한 사람에게 다가가는 그의 태도에는 도움을 주지 못했다. 그가 처음 여성을 만난 것은 제1차 세계 대전 당시 간호병으로 일하던 십 대 때였다. 열일곱 살이었던 사촌 마농은 성관계를 기대하고서 그를 찾아왔지만, 그는 그녀와 함께 발코니에서 별을 바라보면서 밤을 보냈다. 그녀는 너무 소심하다고 그에게 인상을 썼지만, 그는 한 친구에게 자랑스럽게 말했다. "그 기막힌 매력을 거부해서 그녀를 놀라게 했지." 얼마 뒤 그는 그녀와 잤지만, 그저 그랬다는 투로 말했다. "여자는 그저 조형미일 뿐이야!"

병역을 마치고 나오자마자 곧 그는 파리에서 다다이스트들의 기괴한 활동에 참여하게 되었고, 그들의 억제되지 않은 세계에 머물면서 매우 감정적이면서 질투심이 강한 조르지나 뒤브레유라는 젊은 유부녀와 짧게 연애를 했다. 이 시기에 그에게 실질적으로 영향을 미친 여성은 무시무시한 그의 어머니뿐이었다. 그녀는 다다이스트의 활동이 실린 기사들을 읽자, 막 나가는 아들을 만나려고 내키지 않아 하는 남편을 끌고 파리로 왔다. 그녀는 오려낸 신문 기사들을 아들의 눈앞에 흔들면서, 차라리 전쟁터에서 죽지 왜 이런 구역질 나는 다다이스트들과 어울려서 집안 망신을 시키느냐고 화를 냈다. 그녀는 최후통첩을 했다. 이런 헛짓거리를 당장 때려치우고 의학 공부를 다시 하든지, 파리를 떠나 집으로 오든지 하라는 것이었다. 그렇지 않으면 앞으로 집안에서 한 푼도 기대하지 말라고 했다. 브르통은 거부했고, 출판사 일을 하거나 화랑 도록을 교정하는 일로 생계를 유지해야 했다. 이어서 더욱 심각한 문제가 닥쳤다. 연인인 조르지나가 질투에 불타서 그

의 방으로 쳐들어와서 닥치는 대로 부수고 찢어발겼다. 그의 편지들도, 작가 서명을 받은 책들도, 수집한 그림들도 모조리 찢겨 나갔다. 아메데오 모딜리아니, 앙드레 드랭Andre Derain, 마리 로랑생Marie Laurencin의 작품도 있었다. 이어서 암흑기가 찾아왔다. 파리에서 다다가 해체되고 있었고, 브르통은 생계를 유지하는 데 필요한 돈을 벌기가 점점 더 어려워졌다. 그때 그는 시몬 칸이라는 부유한 젊은 유대인 여성을 만나서 사랑에 빠졌다. 그들은 양쪽 집안의 반대를 무릅쓰고 결혼하기로 했다. 독실한 가톨릭 신자인 브르통의 어머니는 유대인 며느리를 들이고 싶어 하지 않았고, 시몬의 부모는 브르통이 돈도 없고 전망도 안 보였기에 딸에게 어울리지 않는다고 생각했다. 브르통은 예식을 하는 데 필요한 돈을 좀 더 모으려고 기를 썼고, 이윽고 파리에서 결혼식을 했다. 아버지는 참석했지만, 어머니는 오지 않았다. 시몬의 부모는 관대했기에 딸에게 상당한 지참금을 주었다. 그래서 브르통은 처음으로 돈 걱정 없이 지낼 수 있게 되었다. 그들은 신혼여행을 하던 중에 빈에 들렀고, 그곳에서 브르통은 지그문트 프로이트를 만나고는 실망했다. 프로이트가 너무나 경멸적인 태도를 보였던 것이 분명하며, 브르통은 그 뒤로 그 이야기를 전혀 하지 않았다. 나중에 그 이야기를 글로 썼을 때, 그는 프로이트를 "품위라고는 전혀 없는 변변찮은 늙은이"라고 묘사했다.

다음 해에 브르통과 시몬은 파리로 돌아와서 새 집을 구했다. 퐁텐 42번가의 아파트였다. 브르통에게는 첫 자택이었고, 그곳은 여생 동안 그의 주소가 되었다. 나중에는 초현실주의 활동의 중심지가 되었고, 그래서 지금 그 사실을 기리는 명판이 다음과 같이

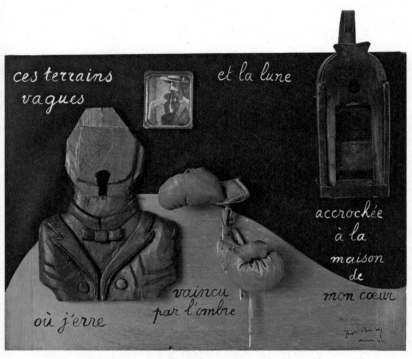

앙드레 브르통, 「시 오브제Poem-Object」, 1941년, 화판에 붙인 나무로 조각한
남성 흉상, 석유 랜턴, 사진 액자, 장난감 권투 장갑, 종이

벽에 붙어 있다. "초현실주의 운동의 중심지, 1922~1966년." 그 세월 동안 그는 그곳을 경이로운 미술 작품들로 가득 채우게 된다. 벽에는 다양한 부족의 조각품과 가면, 피카소, 데 키리코, 막스 에른스트, 프란시스 피카비아, 만 레이, 앙드레 드랭, 마르셀 뒤샹, 조르주 브라크, 조르주 쇠라의 그림들로 빼곡 들어찼다.

그다음 10년은 브르통의 생애에 가장 중요한 시기였다. 파리에서 초현실주의 운동을 창시하고 통제하고 발전시켰기 때문이다. 이런 일이 진행되는 동안 그와 시몬은 점점 멀어지기 시작해서, 서로 떨어져서 보내는 시간이 점점 늘어났다. 둘 다 1920년대 말에 바람을 피웠고, 1928년 그는 "나는 사실 당신을 더 이상 사랑하지 않는다고 말해야만 하오"라고 노골적으로 적은 편지를 썼다. 그리고 마치 업무용 편지인 양 "앙드레 브레통"이라고 딱딱하게 서명했다. 그 뒤로 설령 소원해졌다고는 해도 우호적이었던 관계는 씁쓸한 다툼으로 치달았다. 1931년에 그들은 마침내 이혼했다. 시몬은 예술품 중 절반을 가져갔고, 브르통은 42번가 아파트, 스카이 테리어, 가정부를 맡았다. 이혼하기 전에 브르통이 짧게 했던 연애 중 하나는 그가 소설로 쓰면서 유명해졌다. 자신을 나자Nadja라고 소개한 감정 기복이 몹시 심한 젊은 여성이 1926년 그의 삶에 들어왔고, 그는 곧 그녀에게 집착하게 되었다. 그는 고통과 자존심이 뒤섞여 있는 그녀의 눈빛에 매료되어서 접근한 끝에 사귀기 시작했다. 그는 그녀가 "어떤 마법을 부려 잠시 우리를 즐겁게 해 주는 공기의 정령 같은 자유로운 천재"라며 미사여구를 늘어놓았다. 그러나 시간이 흐를수록 그녀는 점점 기이한 행동을 보였고, 브르통은 경계심을 갖게 되었다. 한번은 그가 운전하

고 있는데 그녀가 두 손으로 그의 눈을 가렸다. 충돌하여 둘 다 목숨을 잃을 뻔한 상황이 벌어진 것이다. 결국 몇 달 뒤에 브르통은 그녀와 관계를 끊었다. 이 일로 나자는 몹시 혼란에 빠졌고, 호텔 현관에서 환각에 빠져서 비명을 질러 대는 행동을 보였다. 이윽고 그녀는 경찰서를 거쳐서 정신 병원에 수용되었다. 브르통은 증오스러운 논리의 감옥에서의 탈출이라고 부르면서 그녀의 광기를 낭만화했다. 그러나 박정하게도 그는 단 한 번도 그녀를 찾아가지 않았고, 그녀는 다른 병원으로 이송되었다가 14년 뒤 서른아홉 살에 암으로 사망했다. 그녀의 본명은 레오나 들라쿠르였다.

브르통을 심란하게 만들고 이혼을 재촉하게 만든 또 하나의 연애는 수잔 뮈자르라는 금발 여성과의 관계였다. 그녀는 매춘굴에서 구조되었고, "사랑 외에는 아무것도 할 수 없는" 여성이라고 묘사되었다. 그들은 1927년에 만났으며, 장시간 정사를 하고 나면 대개 수잔은 다른 누군가와 시간을 보내러 떠나곤 했다. 그녀는 계속 떠났다가 돌아오는 일을 되풀이했고, 결국 브르통은 더 이상 견딜 수가 없었다. 1930년 그는 물랭루주에서 클레르라는 젊은 댄서에게 푹 빠졌고, 그녀를 집에 들였다. 그러나 그녀는 그의 태도에 화가 나서 곧 짐을 싸서 나갔다. 물론 그는 그녀의 젊은 순수함에 빠졌지만, 스무 살이었던 그녀는 그 역할에서 벗어나고자 했다. 1931년에는 오래전부터 브르통에게 푹 빠져 있던 화가 발랑틴 위고가 그에게 매달렸다. 그녀는 장 위고와 이혼 소송 중이었다. 그는 처음에는 거부했지만, 결국 넘어갔고 그들은 1932년까지 짧게 연애를 즐겼다.

1933년 늦여름, 조르주 위그네가 좀 천박하면서 야한 분위기의 빨간 머리 연인 마르셀 페리를 초현실주의자 모임에 데려왔다. 그런데 오자마자 그녀는 인상적으로 모임을 주도하고 있는 브르통에게 반해서 애인을 바꾸기로 결심했다. 그 밤이 지나기 전에 그녀는 다른 남자의 팔짱을 끼고 밖으로 나왔다. 다음 날 브르통은 카페 모임에 위그네를 불러서 자신이 마르셀과 열렬한 사랑에 빠졌다고 알렸다. 브르통을 초현실주의 운동의 지도자로 매우 존경하고 있었기에, 위그네는 패배를 인정할 수밖에 없었다. 브르통이 '릴라'라는 별명을 붙인 마르셀은 곧바로 그의 아파트로 들어왔고, 집 안에서 그녀가 아주 큰 소리로 귀에 거슬리게 노래를 부르는 소리가 들리기 시작했다. 그녀의 다듬어지지 않은 야한 모습과 노골적인 성욕은 박식하면서 학구적인 브르통에게 특별한 매력으로 와닿았던 듯하다. 적어도 그 새로움이 가실 때까지는 그랬다.

그다음에 그의 삶에 끼어든 사람은 야심 많은 젊은 화가 자클린 랑바였다. 그녀는 활달하고, 기운차고, 성깔 있고, 불같다고 묘사되었다. 또 지적이면서 풍부한 독서량을 자랑했다. 그림만 그려서는 먹고살 수가 없었기에, 그녀는 물랭루주 카바레에서 누드 댄서로 일해서 돈을 벌고 있었다. 브르통은 1934년 5월에 그녀를 만나자마자 사랑에 빠졌고, 석 달 뒤 결혼했다. 다음 해에 그녀는 딸 오브를 낳았다. 그의 유일한 자식이었다. 그들은 1943년까지 부부로 지내다가, 자신의 작품을 결코 진지하게 대하지 않고 자신을 더 수준 낮은 동료로 대하는 그에게 지친 그녀는 더 젊은 남자에게 떠났다.

브르통은 이런 반복되는 성적 편력을 거칠 때마다 분개하기도 하고, 우쭐해 하기도 하고, 몹시 낙심하기도 했다. 불행히도 그는 이런 기분을 초현실주의자 모임에까지 끌고 오곤 했다. 그는 최근 연인 때문에 상심하면 누군가에게 화를 풀고자 했고, 어떤 운 나쁜 초현실주의자를 집단에서 쫓아냄으로써 자신의 좌절감을 해소하곤 했다.

그러나 제2차 세계 대전이 터지자, 이 모든 감정적 격동은 하찮은 것으로 전락했다. 이제 브르통을 비롯한 초현실주의자들은 선택해야 했다. 싸우든지 달아나든지. 대다수는 달아나는 쪽을 택했고, 그들은 신세계, 즉 멕시코나 미국으로 떠날 수 있기를 바라면서 가능한 한 서둘러서 프랑스 남부로 향했다. 브르통도 함께 갔고, 얼마 지나지 않아서 그는 거의 빈털터리로 뉴욕에 도착했다. 다행히도 초현실주의 운동을 지원하던 부자인 케이 세이지Kay Sage와 페기 구겐하임Peggy Guggenheim이 그를 경제적으로 도왔고, 그는 유럽의 전쟁이 끝나기를 기다리면서 불편하게 어정쩡한 상태로 지내게 되었다. 그는 영어를 쓰지 않겠다고 고집을 부리는 바람에 스스로 고립되는 처지에 놓였고, 몇 달이 지나자 자신이 집단의 통제권을 잃고 있음을 알아차렸다. 당당했던 브르통은 딱하고 늙은 브르통이 되었다.

엎친 데 덮친 격으로 안 좋은 일이 더 찾아왔다. 1942년 아내 자클린이 젊은 미국 조각가 데이비드 헤어David Hare(1917~1992)와 사랑에 빠져서 딸 오브를 데리고 브르통을 떠나 그에게 갔다. 결혼 생활은 그것으로 끝났고, 그는 몹시 침울해졌다. 1년쯤 뒤에야 젊은 칠레 피아니스트 엘리사 클라로와 새로 사랑에 빠지면서 다

시 기운을 차렸다. 그들은 뉴욕의 식당에서 만났다. 그가 마르셀 뒤샹과 점심을 먹고 있을 때였다. 그녀는 그레타 가르보Greta Garbo처럼 보였는데, 보호 본능을 자극하는 매력을 지니고 있었다. 최근에 익사 사고로 십 대 딸을 잃었기 때문이었다. 그녀와 브르통은 서로의 상실감을 이야기하면서 그 우연한 만남이 서로에게 구원이 될 수 있음을 알아차렸다. 1945년, 전쟁이 끝나자 브르통은 엘리사와 함께 뉴욕을 떠나 네바다의 리노로 향했다. 빨리 이혼 수속을 밟을 수 있는 곳이었기 때문이다. 7월의 어느 하루에 그는 자클린과 이혼하고 몇 시간 뒤 엘리사와 결혼했다. 얼마 뒤 그들은 아이티로 갔다. 그곳에서 브르통은 연속 강연을 하기로 되어 있었다. 그 나라의 젊은이들은 그의 강연에 매우 감동을 받았는데, 그는 자신이 뜻하지 않게 폭동을 부추기고 있다는 사실을 깨달았다.

뉴욕으로 돌아온 그들은 파리로 갈 준비를 했다. 브르통은 초현실주의 집단을 재건하여 운동에 다시 활기를 불어넣고자 했다. 미국에서 대체로 불행한 5년을 지내고 1946년 봄이 되어서야 그는 마침내 고국으로 돌아갔다. 퐁텐가의 옛 아파트는 그를 기다리고 있었다. 그림들은 여전히 벽에 걸려 있었지만, 유리창들은 깨져 나갔고, 난방도 전화도 안 되었고, 누수가 일어나면서 곳곳이 썩어 있었다. 그래도 자신의 집이었고, 집에 들어서자 낙관주의가 가슴을 가득 채우는 것이 느껴졌다. 무엇보다도 자신이 사랑하는 프랑스어를 하는 사람들이 어디에나 있었고, 지긋지긋한 영어를 더 이상 듣지 않아도 되었다.

파리에서 초현실주의 운동을 다시 시작하는 방법으로써, 브르통은 대규모 국제 초현실주의 전시회를 기획하기 시작했다. 전시회는 1947년 매그 미술관에서 열렸고 상당한 충격을 안겨 주었지만, 오래가지 않았다. 전쟁으로 을씨년스러운 파리는 초현실주의를 부활시킬 분위기가 아니었다. 사람들은 그 생각에 적의를 드러내거나 쌀쌀맞게 대했다. 나는 1949년에 그 도시를 초현실주의 활동의 중심지로 삼고자 애썼던 일이 기억난다. 미노토르 서점과 이류 초현실주의 화가 두 명을 빼면, 아무것도 없었다. 1920~1930년대에 초현실주의자들의 모임이 그렇게나 많이 열리곤 하던 유명한 카페들은 거의 텅텅 비어 있었다. 전반적으로 초현실주의 시대가 끝났다는 분위기가 풍겼다. 단체 활동, 집단 모임, 공식적인 규칙을 갖추고 조직된 운동으로서의 초현실주의는 확연히 쇠락하고 있었다. 1946년 파리로 돌아온 뒤로 1966년 사망할 때까지, 브르통은 그 운동을 지속하려고 최선을 다했지만 그 운동은 이미 전쟁 이전 자아의 창백한 그림자에 불과했다.

　그럼에도 초현실주의 정신은 살아남았다. 모든 주요 초현실주의자들이 이제는 뿔뿔이 흩어져서 자신의 화실에서 계속 작품 활동을 계속했기 때문이다. 그들 중 파리로 돌아간 이들은 거의 없었지만, 어디에 있든 간에 많은 이가 세상을 떠날 때까지 초현실주의 작품을 계속 내놓았다. 이제 고분고분한 추종자가 아니라 독립된 개인으로 활동한다는 점이 달랐을 뿐이다. 브르통에게 내쫓긴 이들도 있었고, 그를 거부한 이들도 있었고, 그냥 떠돈 사람도 있었다. 한번은 미국에서 엄마와 살고 있는 딸 오브가 아빠와 지내려고 파리로 왔다. 그는 가면, 부족 조각품, 초현실주의 작품을

꼼꼼하게 골라서 딸이 머물 방을 꾸몄고, 베개 위에 쪼그라든 사람 머리를 매다는 것으로 마무리를 지었다. 아마 미국에서 오는 젊은 여성을 환영하는 이상적인 방법은 아니었겠지만.

그의 사후에 오브는 아버지의 수집품을 경매에 내놓았다. 사람들은 그대로 모아서 공개 전시를 해야 한다고 느꼈지만, 오브가 30년 동안 계속 애를 썼음에도 성사되지 못했다. 2003년에 수집품들은 뿔뿔이 흩어졌다. 브르통 자신의 작품을 비롯하여 달리, 마그리트, 에른스트, 탕기, 아르프, 뒤샹, 만 레이, 미로, 피카소 등 주요 인사들의 작품과 경이로운 부족 예술품 등 4천 점이 넘었다. 경매장 바깥에서는 수집품을 국보로 삼아야 한다는 일종의 초현실주의적 항의 집회가 열렸지만, 아무 소용이 없었다.

브르통의 삶은 이렇게 요약된다. 그를 비웃는 것은 어렵지 않다고. 그가 거만하고 모순되고 위선적이고 허세 부리고 원한을 품는 옹졸한 독재자였던 것은 사실이지만, 그런 한편으로 그는 초현실주의 운동의 핵심 추진력이었고 그가 없었다면 그 운동은 훨씬 빈약했을 것이다. 초현실주의에 진지함을 부여하고 그것을 지적 유희 수준에서 20세기의 주요 예술 운동 차원으로 끌어올린 것은 바로 그의 카리스마였다.

알렉산더 콜더 ALEXANDER CALDER

미국인, 1930년대 파리에서 초현실주의자들과 활동했지만, 나중에
결별

출생 1898년 7월 22일, 펜실베이니아 론턴

부모 조각가 부친, 초상화가 모친

거주지 1898년 론턴, 1906년 캘리포니아 패서디나, 1909년
필라델피아, 1915년 뉴저지 호보컨, 1923년 뉴욕,
1926년 파리, 1933년 코네티컷 록스버리, 1953년 프랑스
앵드르에루아르

연인·배우자 1931년 루이자 제임스와 결혼(두 자녀)

1976년 11월 11일 사망

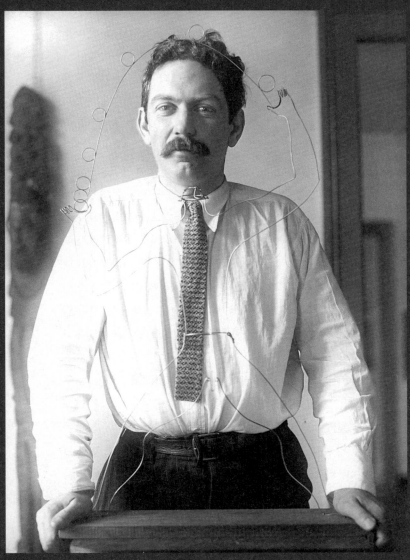

베를린 니렌도르프 미술관에서 자신의 철사 조각품과 함께 있는 알렉산더 콜더,
사진작가와 연대 미상

알렉산더 콜더와 악수를 하면 매우 섬세한 미술가의 손이 아니라, 철공소 인부의 곰 같은 손을 잡는 느낌이 들었다. 대화할 때도 그랬다. 논리 정연한 초현실주의자가 아니라 무뚝뚝한 건설 기술자와 이야기하는 듯했다. 그러나 우람한 샌디* 콜더는 현대 세계에서 가장 독창적인 미술가에 속했다. 누군가 섣불리 모방했다가 '누군가에게 영향 받았다' 정도가 아니라 표절이라고 곧바로 비난받게 될, 독자적으로 발명된 대단히 독특한 미술 형식이 있다면 과연 무엇일까? 그것은 모빌mobile이다. 즉 바람에 움직임으로써 감상을 일으키는 조각 작품은 오직 콜더만의 것이다. 현대 미술에 기여한 그만의 독창적인 양식이다. 그가 금속 노동자의 손아귀를 지닌 것은 결코 우연이 아니다. 그가 한 일이 바로 그것이었기 때문이다. 그가 화실에서 일하는 모습을 찍은 사진은 대장장이가 대장간에서 쇠를 만지고 있는 옛 사진을 떠올리게 한다. 막대와 판과 철사와 갖가지 모양으로 오려 낸 금속들로 널려 있는 그가 일하는 넓은 공간은 어수선하게 어질러져 있는 금속 가공 작업장처럼 보인다.

알렉산더 콜더는 19세기 말에 펜실베이니아에서 태어났다. 운좋게도 그는 화가인 어머니와 조각가인 아버지를 두었다. 그래서 그가 일찍이 미술에 관심을 갖는 것을 말리는 대신에 장려했다. 아주 많은 미술가 새싹들이 처하는 운명과 달랐다. 그 결과 그는 어릴 때부터 미술을 시작했고, 열한 살에 첫 조각 작품을 만들

* 콜더의 중간 이름

었다. 그 전인 여덟 살일 때부터 그는 집에 개인 작업실이 있었다. 그곳에서 누이의 인형에 달 장신구를 만들어 주면서 장인의 실력을 갈고 닦기 시작했다. 그는 유년기 내내 가족과 함께 이 도시 저 도시로 계속 옮겨 다녔다. 펜실베이니아에서 애리조나, 패서디나, 필라델피아, 뉴욕주State, 샌프란시스코, 버클리, 뉴욕시City로 이사 다녔다. 이사할 때마다 그는 어떻게든 자기 작업실을 만들어서 금속 공예 재능을 갈고 닦았다.

청년일 때에도 콜더는 어릴 때 푹 빠졌던 금속 공예 작업을 계속했고, 스물한 살에 기계공학 학위를 땄다. 그는 기술자로 몇 년 동안 일했다. 처음에 자동차 산업에서 일하다가 수력학 분야로 옮겼고, 이어서 원양 증기 여객선의 보일러실에서 화부로 일했다. 그 뒤에 워싱턴주의 벌목장에서 일하다가 풍경에 아주 푹 빠지는 바람에 집에 편지를 써서 화구를 보내 달라고 요청했다. 스물네 살이던 그때부터 그는 시각 미술에 흥미를 갖기 시작했다. 다음 해 그는 뉴욕시에 있는 부모 집으로 돌아가서 미술 강의를 듣기 시작했다. 1924년경에는 일러스트레이터로 일했고, 1926년 스물여덟 살에 공식적인 첫 철사 조각품을 만들었다.

그해 여름 그는 뱃삯을 내는 대신 화물선에서 일하는 조건으로 배를 타고 유럽으로 갔다. 배의 바깥에 페인트칠을 하는 인부로 일하면서였다. 그는 영국에서 내린 뒤 페리를 타고 프랑스로 건너갔다. 그의 목적지는 당시 미술의 세계 수도인 파리였다. 유명한 거리 카페에서 죽치고 있다가 그는 아방가르드 영국 판화가 스탠리 윌리엄 헤이터Stanley William Hayter(1901~1988)를 만났고, 파리의 예술계 사정을 알아보기 시작했다. 그는 화실을 구해서 나중에

'콜더의 서커스Cirque Calder'라고 불리게 될 것을 만들기 시작했다. 공연 예술의 초기 사례였다. 콜더 자신이 기계 조각품들을 관중 앞에서 작동시키면서 벌이는 축소판 서커스였다. 조각품은 주로 철사로 이루어져 있었지만, 천, 가죽, 고무, 코르크도 섞여 있었다. 장 콕토Jean Cocteau와 만 레이도 와서 구경했다.

1927년, 그는 뉴욕으로 돌아와서 대량 생산용 기계 장난감을 만들어서 생계를 유지했다. 또 그곳에서도 '콜더의 서커스' 공연을 했다. 커다란 여행 가방 다섯 개로 운반하면서 말이다. 그는 그곳에서 잠시 머물다 1928년에 다시 파리로 갔고, 그해가 가기 전에 몽마르트에 있는 호안 미로의 화실에서 미로와 중요한 만남을 가질 수 있었다. 그는 솔직히 미로의 작품이 잘 이해가 가지 않았지만, 미로를 설득해서 콜더의 서커스 공연을 와서 보도록 했다. 둘은 성격이 전혀 달랐지만, 콜더와 미로는 곧 친구가 되었고 평생 가깝게 지내게 된다. 작고 사려 깊은 카탈로니아인 미로와 크고 우람한 미국인 콜더는 파리에서 기묘한 조합을 이루었다. 미로는 중산모에 노란 보타이, 콜더는 오렌지색 트위드 정장 차림으로 함께 걸어 다녔다.

콜더와 미로가 함께 권투 체육관에 간다는 생각은 묘한 흥미를 불러일으킨다. 콜더는 사실 실제 권투는 거의 하지 않았지만, 건강에 늘 신경을 쓰는 미로가 특별한 호흡법을 좀 배우라고 설득해서 다녔다고 했다. 그 호흡법은 휘파람 소리를 많이 내도록 되어 있었다. 몇 년 뒤 콜더가 스페인에 있는 미로를 찾아갔을 때, 착실한 친구는 호흡 훈련을 계속하자며 아침에 친구를 데리고 농장 예배당 지붕으로 올라갔다. 콜더가 아주 크게 휘파람을 불면서 호흡

훈련을 하는데, 갑자기 지붕이 무너져 내렸다. 그들은 터져 나오는 웃음을 참을 수 없었다. 콜더가 미로에게 헤드록을 건 채로 폭소를 터뜨리고, 콜더가 미로의 뺨을 꽉 쥐고 관자놀이에 입맞춤을 하는 유명한 사진들이 있다.

콜더는 정기선을 타고 뉴욕으로 돌아가다가, 루이자 제임스라는 매력적인 젊은 여성을 만났다. 그녀의 아버지는 젊은 지식인들을 만나 보라고 딸을 유럽에 데려갔지만, 별 소득이 없었다. 콜더는 그녀와 친해졌고, 케이프코드에 있는 그들의 집에 초대를 받았다. 그녀는 그가 '눈에 보이는 것은 죄다 수리하고 온종일 우리의 웃음을 터뜨리게 한' 완벽한 손님이었다고 했다. 그는 뉴욕에서 콜더의 서커스 공연을 계속한 뒤, 다음 해에 다시 파리로 갔다. 루이자 제임스는 그곳으로 그를 찾아가서 결혼하겠다고 결심했다. 그가 자신의 삶을 '다채롭고 가치 있게' 만들어 줄 것이라고 느꼈기 때문이다. 그는 그녀에게 금으로 약혼반지를 만들어 주었다. 그들은 뉴욕으로 돌아와서 1931년 1월에 결혼식을 올렸다. 그리고 1976년 그가 사망할 때까지 해로했다.

결혼한 그들은 파리로 돌아가서 신혼집을 차렸다. 이 시기에 그는 장 아르프, 마르셀 뒤샹 같은 초현실주의자들과 더 많은 시간을 보냈고, 자연물을 추상화하는 일에 빠져들었다. 바야흐로 그의 작품에 새로운 돌파구가 일어나려 하고 있었다. 이제 그는 철사 서커스의 구상적인 이미지를 뒤로 하고, 공중에 떠 있거나 작은 모터로 움직이는 추상적인 유기적 형상들을 만들기 시작했다. 이렇게 완전히 새로운 움직이는 조각들은 콜더 특유의 이중적인 삶이 없었다면 나올 수 없었을 것이다. 조각가로서의 삶과 기술자로

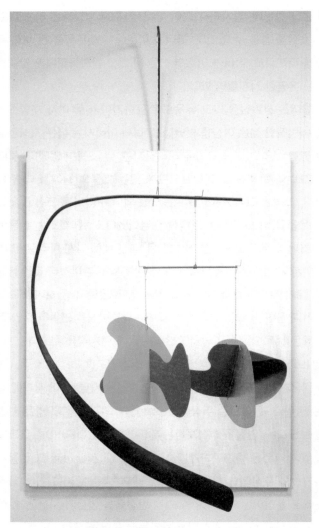

알렉산더 콜더, 「하얀 화판White Panel」, 1936년,
합판, 금속판, 관, 철사, 끈, 페인트

서의 삶이었다. 그가 완전히 독창적인 미술 형식을 창안했다는 것이 곧 명백해졌고, 뒤샹은 이 새로운 작품들에 프랑스어로 '모빌mobile'이라는 이름을 붙였다. 영어에도 그 단어가 있긴 하지만, 그 뒤로 죽 그 단어는 프랑스어 발음으로 불리게 되었다. 그리고 더 이후에 만들기 시작한 움직이지 않는 작품들에는 장 아르프가 '스타빌stabile'이라는 이름을 붙였다.

1931년, 파리에서 콜더가 새 작품을 선보이는 첫 전시회를 열었을 때, 페르낭 레제Fernand Leger(1881~1955)는 도록에 이렇게 썼다. "투명하고 객관적이고 정확한 이 새로운 작품들을 보면서 나는… 뒤샹, 브랑쿠시, 아르프가 떠오른다. 표현되지 않은 침묵의 아름다움을 표현한, 누구도 도전하지 못할 대가들 말이다. 콜더는 그들의 일원이다." 전시회에 온 피카소도 레제의 견해에 동의했다. 하지만 전시회를 관람한 몬드리안은 모빌이 정지해 있어야 하기 때문에 그만큼 빨리 움직이지 못한다는 수수께끼 같은 말을 남겼다.

1932년, 콜더 부부는 스페인으로 가서 미로 가족과 지냈다. 두 미술가 사이의 우정은 더욱 깊어졌고, 다음 해에는 미로가 파리에 와서 콜더 부부의 집에 머물렀다. 또 이 무렵에 콜더는 달리와 갈라 부부도 만났다. 콜더는 초현실주의 집단의 일원이 되어 가고 있었지만, 공식 모임에 참석하거나 앙드레 브르통과 접촉하는 따분한 일을 겪지 않으면서 어쩌다 보니 그렇게 되었다. 나는 콜더와 지내보았기에, 지루한 이론 논쟁을 그가 마냥 앉아서 듣고 있을 사람이 아니라는 것을 안다. 그는 자신의 작품이 대신 말을 하도록 하는 지극히 현실적인 사람이었다. 그럼에도 브르통은

1936년 런던 국제 초현실주의 전시회와 1947년 파리 전시회에 콜더의 작품을 넣어야 한다고 보았다. 브르통은 파리 전시회 때 콜더를 '자신도 모르게 초현실주의자'가 된 미술가에 포함시켰다.

1933년 여름, 콜더 부부는 파리의 집을 팔고 미국으로 돌아갔다. 콜더는 유럽에 다시 전쟁이 벌어질 것 같다는 소문에 뒤숭숭해져서 고국으로 돌아갈 때가 되었다고 판단했다고 말했다. 이 점에서 그는 다른 초현실주의자들보다 몇 년 더 판단이 빨랐다. 다른 이들은 거의 뒤늦게야 유럽을 빠져나왔기 때문이다. 미국으로 돌아온 콜더 부부는 살 집을 물색했고, 이윽고 코네티컷의 록스버리라는 소도시에서 면적 7만 3천 제곱미터의 부지를 갖춘 다 쓰러져 가는 18세기 농가를 찾아냈다. 그 뒤로 여러 해에 걸쳐서 그들은 집을 고치고 커다란 화실도 덧붙이면서 여생을 그곳에서 살았다.

1935년, 두 딸 중 첫째가 태어났다. 1937년에 부부는 딸을 데리고 프랑스로 가서 여름을 보냈다. 이때 콜더는 피카소, 미로와 함께 파리에서 열릴 만국 박람회에 출품할 대작을 만들었다. 이세 명은 스페인의 프랑코와 파시스트들에게 항의하는 작품을 내놓았다. 피카소는 「게르니카Guernica」, 미로는 「수확자The Reaper」(반란을 일으킨 스페인 농민을 그린 거대한 벽화)를 내놓았고, 콜더는 「수은 샘Mercury Fountain」을 설치했다. 파시즘에 맞선 공화주의자들의 불굴의 저항을 상징하는 수은이 끊임없이 흘러나오는 샘이었다. 훗날 콜더는 친구를 존경한다는 증표로 「수은 샘」을 바르셀로나의 미로 재단에 기증했다. 1937년 가을 콜더 부부는 영국 해협을 건넜고, 콜더는 런던의 메이어 화랑에서 전시회를 열어 성공을 거

두었다. 상상력이 풍부한 장신구가 특히 인기를 끌었다. 다시 미국으로 돌아온 뒤, 1941년에 이브 탕기와 케이 세이지가 콜더 집 근처의 집을 샀고, 그들은 가까운 친구가 되었다. 1943년, 전기 화재로 콜더의 커다란 화실과 록스버리 주택 일부가 불타는 비극이 일어났다. 콜더 부부는 집수리를 하는 동안 탕기 부부의 집에서 머물렀다. 이 무렵부터 콜더는 점점 성공 가도를 달리게 되었다. 그의 작품은 이미 엄청난 인기가 있었고, 그는 이따금 공공 조형물 의뢰를 받아서 북아메리카 전역에 거대한 모빌과 더욱 큰 스타빌을 설치했다. 이런 성공과 엄청난 인기는 그가 세상을 떠날 때까지 이어지게 된다. 전쟁이 끝난 뒤인 1947년에 미로 가족이 뉴욕에 와서 코네티컷에 있는 콜더 가족의 집에 머물렀다. 그들은 단지 우정만 나누는 관계가 아니었다. 그들은 서로의 작품을 무척 찬미했고 몇 점을 교환하기도 했다. 생애의 마지막 30년 동안 콜더는 많은 전시회에 초청을 받았고, 여러 국가에서 공공 조형물 의뢰를 받았다. 이런 초청과 경제적 성공 덕분에 그는 영국, 프랑스, 모나코, 네덜란드, 벨기에, 독일, 이탈리아, 핀란드, 스웨덴, 그리스, 키프로스, 레바논, 이스라엘, 이집트, 모로코, 인도, 네팔, 멕시코, 베네수엘라, 트리니다드, 브라질 등 아주 많은 국가를 돌아다닐 수 있었다. 프랑스 레지옹 도뇌르 훈장, 유엔 평화상을 비롯하여 많은 영예도 받았다. 그가 세상을 떠나기 직전에 미국 포드 대통령은 자유 메달을 주겠다고 했는데, 그는 정치적 이유로 거부했다. 그 메달은 1976년 그의 사후에 수여되었다. 하지만 그의 아내는 워싱턴에서 열린 기념식에 참석하기를 거부했다.

1977년, 옛 친구의 죽음을 슬퍼하면서 미로는 감동적인 시를 썼다. 시는 이렇게 끝난다. "너의 재는 하늘로 날아오를 거야/별들과 사랑을 나누기 위해서./샌디,/샌디여,/너의 재는 어루만지지/푸른 하늘을 간질이는/무지개 꽃들을."

레오노라 캐링턴 LEONORA CARRINGTON

영국인, 1937년부터 초현실주의 집단의 회원

출생 1917년 4월 6일, 랭커셔 촐리 클레이턴그린

부모 섬유업계 거물인 부친, 아일랜드인 모친

거주지 1917년 랭커셔, 1935년 런던, 1938년 프랑스 남부

 생마르탱다르디슈, 1940년 스페인, 1941년 포르투갈,

 1941년 뉴욕, 1943년 멕시코

연인·배우자 1937~1939년 막스 에른스트, 1941~1944년 멕시코

 대사 레나토 레두크, 1946~2007년 사진작가 에메리코

 바이스(두 자녀)

2011년 5월 25일, 멕시코시티에서 폐렴으로 사망

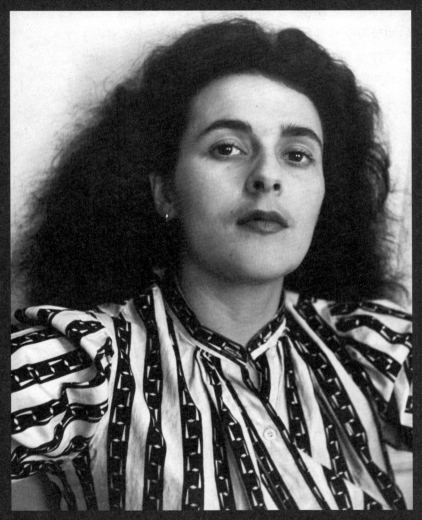

뉴욕 그리니치빌리지의 아파트에 있는 레오노라 캐링턴, 1942년
사진: 허먼 랜드쇼프

레오노라 캐링턴은 1920~1930년대에 파리의 초현실주의 집단에 끌린 반항적인 젊은 여성 중 한 명이었다. 그 여성들은 사회적 자유, 열띤 지적 논쟁, 의도적으로 하는 부적절한 행동에 거부할 수 없는 매력을 느꼈다. 캐링턴은 비교적 늦게 등장했다. 1937년, 겨우 스무 살로 미술 학교를 갓 나왔을 때 합류했다. 그녀는 프랑스어를 유창하게 했기에 이점이 있었고, 파리의 카페와 술집에서 초현실주의자들과 만나는 일이 즐겁다는 것을 알아차렸다. 갑갑한 유년기를 보냈으니, 놀랄 일도 아니었다.

캐링턴은 잉글랜드 북부에서 랭커셔 섬유업계 거물의 딸로 태어났다. 하인 열 명, 운전사, 보모, 프랑스어 가정교사, 종교 교사가 딸린 대저택에서 자랐다. 어릴 때 그녀는 매 순간 감시를 받았고 엄마는 특별한 행사 때에만 거실에서 볼 수 있었다. 위풍당당한 환경에서 살았지만, 그녀는 집을 거대한 감옥이나 다를 바 없다고 생각했다. 건축학적으로 그녀는 그곳을 고딕 화장실이라고 묘사했다. 그녀는 자기만의 환상 세계로 달아났다. 아일랜드인 보모가 들려주는 기이한 설화들은 그녀의 상상에 불을 지피곤 했다.

그녀는 학교에 들어가자마자 양손으로 심지어 거꾸로도 글을 쓸 수 있다는 사실 때문에 문제에 처했다. (더 이후에는 양손으로 동시에 그림을 그릴 수 있었다고 한다. 정말로 독특한 능력이었다.) 그녀를 가르치던 수녀들은 그녀가 놀라운 능력을 지니고 있다고 보는 대신에, 그 기이한 능력이 병이라고 말했다. 그녀는 자신이 비정상이라는 말을 듣고서 말을 안 듣는다고 처벌을 받았다. 이때부터 그녀는 종교를 불신하기 시작했고, 그런 거부감은 세월이 지날수록 점점 강해지게 된다. 가장 처음에 저지른 반항 행위 중 하나

는 한 가톨릭 사제 앞에서 드레스를 훌렁 걷어 올린 것이었다. 속옷을 입지 않은 상태였다. 그러면서 그녀는 이렇게 물었다. "보니까 어떤 생각이 드세요?" 그녀는 교사들의 말을 듣지 않는다고 두 번이나 쫓겨났다. 결국 부모는 나중에 여왕 알현을 하고 사교계에 진출할 준비를 하라고 그녀를 피렌체에 있는 기숙 학교로 보냈다. 아름다운 도시에서 그해를 보내면서 그녀는 과거의 위대한 예술 작품을 공부할 수 있었고, 그 경험은 화가로서의 그녀에게 지속적인 영향을 미치게 된다.

피렌체 이후에는 학업을 마무리하라고 파리로 보내졌다. 그녀는 그곳에서도 교사의 말을 따르지 않는다고 쫓겨났다. 그녀가 계속 제멋대로 굴었지만, 가족은 굴하지 않고 결국 그녀에게 티아라를 씌워서 궁정 알현식에 참석시키고, 린던의 리츠(호텔)에서 사교계 데뷔 무도회를 열어 주고, 애스콧 경마장의 왕실 전용 구역에도 데려갔다. 그런데 그녀에게는 판돈을 걸지 못하게 했기에, 그녀는 온종일 구석에 앉아서 올더스 헉슬리의『가자에서 눈이 멀어 Eyeless in Gaza』를 읽었다. 집안에서는 그녀가 상류 사회에 걸맞은 결혼을 할 때가 되었다고 보았다. 이를 두고 그녀는 "최고 입찰자에게 팔려갈" 때가 되었다는 식으로 표현했다. 그녀는 자신의 속내를 밝힐 순간이 왔다고 판단했다. 그녀는 반항을 선포하고 1935년 열여덟 살의 나이에 영원히 집을 떠나서 런던에서 미술을 공부하는 삶을 시작했다. 부모는 몹시 격분해서 재정 지원을 거의 끊었지만, 그녀는 마침내 자유로워졌다. 이때부터 그녀는 비협조적인 태도를 버리고 회화와 드로잉을 가르치는 교사의 말을 순순히 따랐다.

역설적이게도 그녀가 초현실주의자들을 접하게 된 것은 어머니의 선물이 계기가 되었다. 그것은 허버트 리드가 『초현실주의』라는 단순한 제목으로 1936년에 낸 새 책이었다. 캐링턴은 초현실주의에, 특히 막스 에른스트의 작품에 흥미를 느꼈다. 그녀는 그의 작품을 볼 때 '속이 타오르는 것 같은' 느낌을 받았다고 했다. 1937년 에른스트는 런던에서 전시회를 열었고, 캐링턴은 축하하는 저녁 파티에서 그를 만났다. 에른스트는 여성들이 거부할 수 없는 매력을 지녔다고 평판이 자자했는데, 캐링턴은 그 말이 옳다는 것을 확인했다. 그녀는 첫눈에 사랑에 빠졌고, 그가 유부남이었음에도 곧 그의 연인이자 후배가 되었다. 그가 파리로 떠날 때 그녀도 따라갔다. 그녀가 자신보다 25세 더 나이 많은 유부남 독일 화가와 동거하러 해외로 간다고 알리자 가족은 더욱 분노했다. 아버지는 두 번 다시 집안에 발을 들이지 못할 것이라고 대응했다. 그녀는 '돼지 머리고기 수준의 영혼을 지닌' 영국인들을 떠나서 기쁘다고 했다.

1937년, 파리에서 캐링턴은 앙드레 브르통 모임의 적극적인 회원이 되었다. 유년기에 얻은 자신감을 무기로 그녀는 자신이 결코 순종하면서 유명인을 따라다니는 팬이 아니라 무시할 수 없는 존재임을 보여 주었다. 한 예로, 그녀는 한 파티에 하얀 이불보만 두르고 왔다가 나중에 흘러내리도록 놔두어서 알몸을 드러냈다. 그녀와 에른스트는 파티에서 쫓겨났다. 캐링턴의 가족은 딸이 잘 지내는지 걱정해서인지, 아니면 집안의 사회적 평판을 떨어뜨릴지 걱정해서인지 모르지만(후자일 가능성이 더 높다) 딸과 그의 움직임을 계속 감시했다. 한번은 런던에서 에른스트가 포르노 사진을 보

여 준다는 이유로 그를 체포하도록 시도했지만, 롤런드 펜로즈가 나서서 그를 구했다.

1930년대 말의 이 시기는 캐링턴에게 생산적인 시기였다. 그녀는 파리의 분위기가 도발적이고 자극적이라고 보았다. 그러나 1938년 그녀와 에른스트는 추종자 집단과 끊임없이 언쟁을 벌이는 브르통에게 질리기 시작했고, 그들은 프랑스의 한 시골에 낡은 농가를 구해서 1년 동안 지내기로 하고 파리를 떠났다. 캐링턴은 이때를 천국의 시간이라고 했다. 안타깝게도, 곧 1939년에 제2차 세계 대전이 터지면서 그 시간은 삐걱거리면서 멈추게 된다. 에른스트는 독일인이었기에 즉시 프랑스 수용소에 억류되었다. 그가 갇혀 있는 동안, 그를 향한 캐링턴의 마음은 바뀌기 시작했다. 그녀는 자신들의 관계를 다른 각도에서 보게 되었고, 그가 마침내 풀려나서 농가로 돌아왔을 때, 그는 그녀가 사라진 것을 알았다. 에른스트가 체포되었을 때, 캐링턴은 자신에게 전선이 다가오고 있고 가족과의 인연이 끊긴 상태에서 낯선 땅에 홀로 고립되어 있다는 사실을 갑작스럽게 깨달았다. 겨우 스물세 살이었던 그녀가 감당하기에는 너무나 벅찬 상황이었다. 그녀는 음식을 먹는 것을 그만두고, 술을 마시기 시작했고, 그러면서 환각에 시달리기 시작했다. 그는 동네 농민에게 브랜디 한 병을 받고 집을 팔았다. 보다 못한 친구들은 그녀를 차에 태워서 남쪽 마드리드까지 데려갔다. 그곳에서 그녀의 기이한 행동은 극단적인 상황에 이르렀다. 어느 날 그녀는 영국 대사관 앞에서 히틀러를 죽이겠다고 비명을 질러 대는 모습으로 발견되었다. 아버지는 그녀를 스페인의 한 정신 병원에 입원시켰고, 그곳에서 그녀는 치료 불가능한 정신이상자로 분

레오노라 캐링턴, 「자화상: 다운 호스 여관에서Self-Portrait: The Inn of Dawn Horse」,
1937~1938년경

류되어 화학적 충격요법을 받았다. 그녀에게 투여한 약물은 경련
성 연축을 일으켰고, 그녀는 며칠 동안 가죽 끈으로 침대에 묶인
채 콧줄을 통해 음식을 투여받으면서 보냈다. 거의 죽을 뻔했다.

걱정이 된 부모는 딸을 남아프리카의 정신 병원으로 옮기기로
했고, 아버지는 그녀를 돌봐 줄 보모를 잠수함에 태워서 보냈다.
그녀는 보모와 함께 마드리드에서 출발하여 먼저 리스본으로 갔
다. 일단 포르투갈 수도에 도착하자, 그녀는 장갑을 사러 상점에

가게 해 달라고 보모를 설득했다. 상점에 간 그녀는 뒷문으로 슬쩍 빠져나와서 곧장 멕시코 대사관으로 향했다. 그곳에는 옛 친구인 레나토 레두크가 대사로 있었다. 그녀는 자신을 이 나라에서 빼내 달라고 그에게 간청했지만, 쉬운 일이 아니었다. 그가 할 수 있는 방법이 딱 하나 있었는데, 바로 그녀와 결혼하는 것이었다. 그래서 그는 그렇게 했다. 그들이 대서양을 건너는 배를 타려면 몇 달을 기다려야 했는데, 캐링턴에게는 몹시 힘든 시기였다. 에른스트도 미국에 가려고 리스본에 도착했기 때문이다. 비록 페기 구겐하임과 함께 있었지만, 그는 여전히 캐링턴을 몹시 사랑했고 그들은 리스본의 카페에서 깊은 대화를 나누면서 많은 시간을 함께 보냈다. 그는 자신에게 돌아오라고 그녀를 계속 설득했지만, 그녀는 악몽 같은 정신 병원으로 자신을 구하러 오지 않았다고 그를 비난했고, 더 이상 그와 살고 싶지 않다고 했다.

미국으로 건너간 뒤 그들은 모두 뉴욕에서 지냈다. 에른스트와 캐링턴은 서로 계속 보게 되었기 때문에 에른스트와 결혼한 페기 구겐하임은 몹시 질투심에 사로잡혔다. 그럼에도 그녀는 캐링턴의 작품을 평가하는 일에는 이 문제를 개입시킨 적이 결코 없었다. 그래서 자신의 새 화랑에 캐링턴의 작품도 기꺼이 전시했다. 뉴욕에 있는 동안 캐링턴의 행동은 너무나 괴팍했다. 한번은 식당에서 식사를 하다가 겨자를 온통 발에 발랐고, 또 친구의 집에 가서는 옷을 다 입은 채 샤워를 하기도 했다. 그녀의 별난 행동이 초현실주의적 행위 예술이었는지 아니면 광기가 발현된 것이었는지는 불분명하다. 아마 양쪽 다였을 것이다.

1943년, 편의상의 멕시코인 남편은 고국으로 돌아가면서 캐링턴도 데려갔다. 몇 년 뒤 그들의 특별한 관계는 끝이 났고, 그들은 평화롭게 이혼했다. 멕시코시티에서 그녀는 에메리코 바이스 Emerico Weisz를 만났다. 사진기자이자 헝가리 유대인이었다. 그들은 짧게 연애를 한 뒤 1946년에 결혼했다. 그들은 멕시코에 신혼집을 마련했고 60년 넘게 부부로 살았다. 이 기간에 그는 바이스와 두 아들을 낳았고 90대까지 계속 그림을 그렸다. 사람들에게 치키Chiki라고 불렸던 남편은 성인이나 다름없는 사람이었다. 그는 끝까지 그녀 곁을 지켰다. 적어도 한번은 얻어맞기까지 했음에도 그녀가 때때로 불같이 성질을 부려도 그대로 받아 주었다. 그녀는 여러 애인을 사귀었고, 치키를 떠난 적도 몇 번 있었지만 늘 그에게 돌아왔다.

언제나 전통적인 화법으로 솜씨 좋게 그린 그녀의 그림들은 관람자를 괴물들과 불가해한 의식 행사로 가득한 환상적인 내밀한 세계로 데려간다. 제정신이 아닌 동화 세계처럼 보이는 것도 있고, 우아한 악몽처럼 보이는 것도 있다. 많은 초현실주의 작품처럼, 이 작품들도 정확한 의미가 모호함에도 관람자에게 충격을 안겨 준다. 그녀가 아흔 살일 때, 한 기자가 어느 장면에 등장하는 기이한 동물들이 수호자 역할을 하는 것이냐고 물었다. 그 질문에 그녀는 불편함을 느낀 것이 분명했다. "나는 사실 설명을 염두에 두지 않아요." 그녀의 말은 이미지가 무의식에서 나온다면, 무의식으로 받아들여야 한다는 것이었다. 또 다른 기자가 자기 그림의 의미에 관해 묻자, 그녀는 날카롭게 반박했다. "이건 지적 게임이 아니에요. 시각 세계지요. 느낌을 써요." 멕시코 시인 옥타비오 파

스Octavio Paz는 레오노라 캐링턴을 이렇게 묘사했다. "사회도덕, 미학, 값어치에 신경쓰지 않는 매혹적인 마녀."

조르조 데 키리코 GIOGIO DE CHIRICO

이탈리아인, 그의 초기 작품 활동으로 초현실주의에 큰 영향을
미친 인물이며, 1924년 합류, 초현실주의 집단은 이후의 작품들은
초현실주의가 아니라고 거부했고, 그는 1926년 그들과 갈라섬

출생　　　1888년 7월 10일, 그리스 볼로스

부모　　　시칠리아인 부친, 제노바인 모친

거주지　　1888년 볼로스, 1899년 아테네, 1905년 뮌헨,

　　　　　　1909년 밀라노, 1910년 피렌체, 1911년 파리,

　　　　　　1915년 이탈리아, 1918년 로마, 1925년 파리,

　　　　　　1932년 이탈리아, 1944년 로마

연인·배우자　1925년 러시아 발레리나 라이사 구리에비치와 결혼,

　　　　　　1930년 러시아인 이사벨라 파크스베르 파르와 결혼

1978년 11월 20일, 로마에서 사망

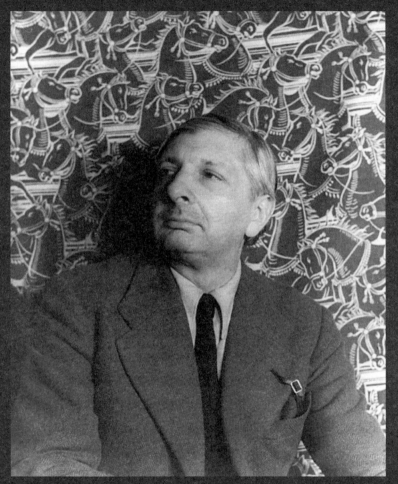

조르조 데 키리코, 1936년, 사진: 칼 밴 벡턴

데 키리코의 화가로서의 인생 이야기는 두 단계로 나뉜다. 전기는 1913년부터 1918년까지로, 음산한 인물들과 거리 풍경이 등장하는 '형이상학적' 그림들을 그렸던 시기다. 이 시기의 작품들은 가장 탁월한 초현실주의 작품에 속한다. 게다가 이 그림들은 초현실주의 미술 운동보다 더 앞서 나왔고, 그 운동의 전령 역할을 했다. 한편, 후기에 속한 작품들은 그가 서른에서 아흔 살일 때 그린 것으로, 적어도 초현실주의자들의 눈에는 완전히 쓰레기였다. 그들은 그토록 훌륭했던 화가가 어떻게 그렇게 나빠질 수 있는지 이해하기가 어려웠다.

데 키리코는 1888년에 그리스에 사는 이탈리아인 가정에서 태어났다. 아버지는 철도 노선을 까는 일을 하는 기술자였다. 어릴 때 그는 드로잉에 재능을 보였고, 아테네로 가서 그곳에서 6년 동안 그림을 배웠다. 열여섯 살 때 아버지가 세상을 떠나자 어머니는 그와 남동생을 데리고 이탈리아로 갔다가 이어서 뮌헨으로 이사했다. 뮌헨에서 조르조는 정식 미술 교육을 2년 더 받았다. 1909년에 그는 이탈리아로 돌아왔고, 기세등등한 어머니 그리고 동생과 함께 밀라노에서 살았다. 스물한 살이던 이 시기에 그는 첫 형이상학적 그림을 그렸다. 그는 피렌체와 로마를 방문할 수 있었고, 그곳의 건축에 매료되었다. 그 영향은 곧 그의 초기 작품들에 두드러지게 나타나게 된다. 이 무렵에 그는 건강이 나빠졌고, 향수병과 우울증에 시달리곤 했다.

1911년, 가족은 파리에 정착했지만, 다음 해에 그는 이탈리아 군대에 자원했다. 그러나 곧 자신이 실수를 했음을 알아차리고 탈영하여 파리로 달아났다. 그곳에서 곧 자기 작품의 전시회를 열기

시작했다. 제1차 세계 대전이 터지자, 그는 스스로 이탈리아 군 당국을 찾아가서 보병 연대에 배치되었다. 그는 어찌어찌하여 사령부에서 행정병으로 일하게 되었다. 그림을 그릴 자유 시간이 많은 보직이었다. 하지만 다시 건강이 나빠져서 군 병원으로 보내졌고, 그곳에서 계속 그림을 그릴 수 있었다. 그의 가장 중요한 형이상학적 작품들은 이 전쟁 기간에 나왔다. 전후에 그는 로마로 이사했고, 1919년에 자신의 형이상학적 작품들로 첫 단독 전시회를 열었다. 앙드레 브르통은 이 그림들이 실린 책을 보고 찬사를 보냈다.

그의 가장 기이한 초기 작품 중 하나인 「아이의 뇌The Child's Brain」(1914)는 1923년 파리 화랑의 진열창에 걸려 있었다. 브르통은 지나가다가 이 그림을 보았다. 그는 그 그림을 얻고 싶은 마음에 조바심이 나서 견딜 수가 없었다. 그러나 그가 그 그림을 구입하기 전에, 젊은 이브 탕기도 그 작품을 보았다. 브르통처럼 그도 그 화랑이 있는 거리를 버스를 타고 가는 중이었는데, 그 그림을 보고 너무나 흥분한 나머지 더 가까이에서 보겠다고 움직이는 버스에서 뛰어내렸다. 그 그림은 탕기의 삶을 바꾸어 놓았다. 상선 선원이었던 그는 여생을 그림에 쏟기로 마음먹었다.

1920년대에 데 키리코의 그림은 초기 스타일로부터 멀어지는 변화를 보였다. 1925년에 그는 파리로 돌아와서 앙드레 브르통의 초현실주의 모임에 몇 번 참석했다. 비록 초현실주의자들은 그의 초기 작품에 매우 열렬한 찬사를 보냈지만, 이런 저녁 모임에 대해 그가 한 말을 들어 보면, 그가 그 집단에 매우 유보적인 태도를 지니고 있었음이 드러난다. 그는 "앙드레 브르통이 가짜로 명상하

조르조 데 키리코, 「두 가면The Two Masks」, 1916년

는 척하고 자기가 지금 집중하고 있다는" 분위기를 풍기면서 "음산한 목소리로 낭독하면서 화실을 걸어다녔다… 진지하면서 영감을 받는 표정으로… 바보 같은 말을 읊조리면서"라고 적었다. 데 키리코는 이런 초현실주의자 모임에 환영을 받았지만, 오래가지 않았다. 그가 더 전통적인 방식으로 그린 새로운 작품들로 전시회를 열기로 했기 때문이다. 초현실주의자들은 그 작품들을 보고서 아연실색했다. 그들이 보기에 그는 따분한 전통주의자로 돌아간 듯했다. 그토록 찬미했던 사람이 그들을 당혹스럽게 만드는 존재가 되어 있었다. 그들은 그를 공격하기 시작했고, 모든 애착 관계는 완전히 끊겼다.

그들이 그의 새 작품을 조롱하는 데 쓴 전술 중 하나는 그의 초기 형이상학적 작품을 전시하면서 동시에 다른 화랑의 진열창에 그 새 작품의 싸구려 패러디물을 전시하는 것이었다. 그들은 작은 고무 말 모양의 장난감을 사서 모래 위에 올려놓고 그 주위를 파란 종이로 둘러쌌다. 바닷가의 말을 묘사한 그의 새 작품 중 하나를 조롱한 것이었다. 데 키리코는 가만히 있지 않았고 반격을 가했다. 회고록에 그는 파리에 도착하자마자 '나는 자칭 초현실주의자라고 잘난 척 허세 부리는 타락자, 난동꾼, 유치한 게으름뱅이, 수음중독자, 무골충 들이 보이는 강한 반감과 마주하게 됐다'고 썼다. 그는 이렇게 논지를 이어갔다. '앙드레 브르통은 잘난 척하는 얼간이에다가 무능한 야심가의 전형적인 유형이었다.' 폴 엘뤼아르는 '구부러진 코에 수음중독자인데다, 신비주의에 취해 반쯤은 멍청한 얼굴을 한, 별 특징 없고 평범한 젊은이'였다.

기이하게도 그는 초현실주의자들이 자신의 초기 형이상학적 작품들을 최대한 값싸게 다 사들였다가 '아주 고가에 팔아서 돈을 긁어모으려는' 생각으로 '노련하게 조직적인 허세'를 부리고 있다고 비난했다. 그는 자신의 새 화풍이 그들의 계획을 망치기 때문에 그들이 자신에게 반대하고 있다고 주장했다. 이 견해를 뒷받침하기 위해서 그는 자신의 초기 작품이 무가치하며 '속물들만 찬미한다'는 말까지 했다. 초현실주의자들을 향한 반격은 결국 그렇게 우스꽝스러워질 지경에 이르렀다. 그는 그들이 '난동꾼 같고 지질한 비행 소년처럼 행동한다'고 비난하면서, 그의 작품에 조직적으로 불매 운동을 벌이는 것이 '아주 고집스럽고 병적으로 시샘하는 꼴이며 내시와 늙은 하녀가 하는 짓과 비슷하다'고 했다. 초현실주의자들과의 이 다툼은 계속 이어졌고, 1928년에 브르통은 『초현실주의와 회화』에 그 상황을 요약했다. 책에서 그는 1919년 이전의 데 키리코 작품을 찬미하지만 그 이후의 작품은 비난한다고 강조했다. 초현실주의자들과 데 키리코가 이제 이렇게 적대 관계가 됐음에도, 그가 그들에게 욕설을 퍼붓고 있었음에도, 그들은 1920년대 초 형성기에 그들에게 그토록 큰 의미가 있었던 그의 초기 작품을 찬미하는 태도를 결코 버리지 않았다.

살바도르 달리 SALVADOR DALÍ

스페인인, 1929년 파리 초현실주의 집단에 합류, 1934년 브르통에게
거의 내쫓길 뻔했고 1939년 완전히 축출

출생	1904년 5월 11일, 스페인 피게레스
부모	변호사이자 공증인 부친
거주지	1904년 피게레스, 1922년 마드리드, 1926년 파리,
	1930년 포르트리가트, 1940년 뉴욕,
	1948년 포르트리가트
연인·배우자	1934년 갈라 엘뤼아르(엘레나 이바노르나 디아코노바)와
	결혼

1989년 1월 23일, 스페인 피게레스에서 심장마비로 사망

살바도르 달리, 1936년, 사진: 칼 밴 벡턴

한번은 한 친구가 내 침팬지 콩고가 그린 그림을 달리에게 보여 준 적이 있다. 달리는 꼼꼼히 살펴본 뒤 이렇게 평했다. "침팬지의 손이 거의 사람 같군. 잭슨 폴록의 손은 완전히 동물의 것인데 말이지." 정말로 예리한 반응이었다. 침팬지의 손은 정말로 종이에 죽죽 선을 그어서 어떤 질서를, 즉 원시적인 형태의 구도를 형성하고자 애쓰는 반면, 잭슨 폴록의 선들은 의도적으로 모든 구도를 파괴하여 균일하면서 전체적인 패턴을 만들고자 했기 때문이다. 달리의 이 말은 1924년 초현실주의가 탄생한 이래로 일어난 일에 관해서 많은 것을 알려 준다. 브르통은 첫 선언문에서 초현실주의를 '정신적 자동기술법'이라고 정의했는데, 폴록이 캔버스에 물감을 뿌려 대는 행동은 그 정의에 완벽하게 들어맞는다. 그 정의에 따르면, 폴록은 궁극의 초현실주의자로 보일 것이고, 그에 비해 달리는 구시대의 거장으로 보일 것이다. 그러나 비록 달리가 전통적인 화법을 썼을지는 몰라도, 그의 작품 속 이미지는 결코 전통적이지 않았다. 달리는 초현실주의 특유의 직관적인 창의성, 즉 매우 비합리적인 무의식적 착상이 머릿속에서 번뜩이기를 기다렸다가 전통적인 화법으로 그림에 담는 특이한 유형의 초현실주의자에 속했다.

달리가 초현실주의자 중에서 가장 뛰어난 실력을 갖추고 가장 뛰어난 성취를 보인 인물이라는 점에는 의문의 여지가 없다. 초기 작품에서 그는 가장 어두운 상상력과 창의성도 보여 주었다. 안타깝게도 브르통에게 그 집단에서 축출된 뒤에 그는 결국 자신의 방향성을 잃었고 그의 이후 작품 중에는 종교적 키치라고밖에 볼 수 없는 것들도 있다. 또 그는 대중 앞에서 어릿광대짓을 하는 것을

즐겼다. 그런 행동은 그를 대중에게 폭넓게 알려지게 한 장치였다. 그 결과 그는 초현실주의자 중에서 가장 유명한 인물이 되었다. "내가 바로 초현실주의다"라고 대담하게 공개 선언할 수 있을 정도가 되었다. 그러나 나중에 이런 일탈 행동을 했다고 해서 그의 초기작 중에 역사상 가장 초현실주의적인 작품들이 있다는 사실을 평가절하해서는 안 된다.

달리는 1904년에 스페인 북부에서 태어났다. 다른 대부분의 주요 초현실주의자들보다 좀 더 젊었다. (아르프, 브르통, 데 키리코, 델보, 뒤샹, 에른스트, 마그리트, 만 레이는 모두 19세기에 태어났다.) 부모에게는 그의 출생이 기이한 경험이었다. 3년 전 그의 어머니는 또 다른 살바도르 달리를 낳았기 때문이다. 무척 사랑했던 그 아이는 안타깝게도 1903년에 사망했다. 9개월 뒤 그녀는 둘째 아기를 낳자 같은 이름을 붙여 주었다. 마치 첫째가 살아 돌아온 양 말이다. 어릴 때 어머니는 두 번째 살바도르 달리를 첫 번째 살바도르 달리의 무덤에 데려가곤 했고, 달리는 무덤 앞에 서서 묘석에 새겨진 자기 이름을 바라보곤 했다. 훗날 달리는 자신이 했던 악명 높은 무절제한 행동이 자신이 죽은 형이 아님을 증명하기 위해서였다고 했다.

달리의 아버지는 피게레스에서 성공한 공증인이었고 집안은 유복했다. 어머니는 둘째 아이를 잃고 싶지 않았기에 매우 오냐오냐하면서 키웠고, 어린 달리는 엄마가 질색하는 행동을 해도 봐준다는 것을 곧 알아차렸다. 달리가 원하는 것을 얻겠다고 화를 내면서 소리를 질러 대면, 엄마는 그를 달래려고 했고 결코 엄하게 대하지 않았다. 아버지는 더 엄격하게 대했기에 달리가 미워하는

적이 되었다. 달리는 학교에서는 따돌림을 당했고, 수업에 거의 관심을 기울이지 않은 채 공상에 빠지곤 했다. 그는 열 살 때 부모를 설득하여 집에 작은 화실을 만들었고, 그곳에서 첫 유화를 그렸다. 당시 이미 그는 원근법의 문제를 이해하려 애쓰고 있었다. 어머니 덕분에 그는 자기중심적이고 제멋대로 구는 아이가 되었지만, 그림을 통해 자신을 표현하는 나름의 방법도 찾아냈다.

청소년기에 그는 강박적으로 자위행위에 매달렸다. 행동은 점점 괴팍해졌고, 열다섯 살에는 학업 분위기를 망친다는 이유로 학교에서 쫓겨났다. 그는 그림을 그릴 때에만 진지해졌다. 첫 작품이 전시될 때 이 십 대 소년의 재능은 이미 인정을 받고 있었고, 한 지역 신문은 "위대한 화가가 될 것이다"라고 제대로 예측했다. 열일곱 살일 때 그를 애지중지하던 어머니가 세상을 떠나면서, 달리의 유년기도 끝이 났다. 겉으로는 자신감이 펑펑 넘치는 괴짜이지만, 속으로는 소심하고 내향적인 성격인 그는 세상과 대면해야 했다. 이 이중성격으로 똘똘 뭉친 그는 피게레스를 떠나 마드리드에 있는 미술 학교에 들어갔다. 그곳에서도 괴짜 행동을 계속했지만, 프라도 미술관의 지하층에서 히에로니무스 보슈의 그림을 연구하면서 장시간 시간을 보내는 진지한 학생이기도 했다. 보슈의 작품은 그에게 지대한 영향을 끼치게 된다.

젊을 때 그는 동성애 성향을 지녔지만, 이 성향은 늘 강하게 억제되어 있었다. 그의 절친인 게이 시인 페데리코 가르시아 로르카 Federico Garcia Lorca는 달리를 유혹하기 위해 갖은 수를 다 썼지만, 아무 소용이 없었다. 한번은 달리가 로르카에게 "네 유혹에 마침내 굴복할 것"이라고 약속하면서 밤늦게 침실로 오라고 했다. 로

르카는 그의 집으로 가서 침대로 기어 들어갔는데, 그를 꽉 껴안은 사람은 달리가 아니라 달리가 데려다 놓은 벌거벗은 여성 매춘부였다. 달리는 컴컴한 구석에서 히죽거리면서 지켜보고 있었다. 달리의 성생활은 분명히 특이했다. 그가 노골적으로 상세히 적은 바에 따르면 그렇다. 그는 자신의 음경이 아주 작다는 것까지 적었다. 남자라면 공개적으로 기록으로 남기고 싶어 하지 않을 것까지 말이다. 본질적으로 그는 관음증이 있는 자위 중독자였다. 그는 실제 신체 접촉을 몹시 싫어한 듯했고, 평생 온전한 성교를 즐긴 것은 딱 한 번뿐이라고 주장했다.

1925년, 스물한 살의 달리는 파블로 피카소의 화실에 방문할 소개장을 들고 처음 파리에 갔다. 그 젊은 화가는 교황을 알현하는 것 같았다. 그가 루브르 미술관보다 피카소를 만나는 일이 먼저였다고 말하자, 피카소는 "당연하지"라고 맞장구쳤다. 파리에서 받은 감동이 아주 컸기에, 달리는 곧바로 어떻게든 피게레스의 속박을 벗어나서 그 아방가르드 세계로 들어가겠다고 결심했다. 마드리드로 돌아간 그는 강의가 따분하다고 여겼고, 최종 시험을 칠 때 심사관에게 교수들이 자신의 작품을 판단할 능력이 없으므로 시험을 보지 않겠다고 통보했다. 그 즉시 그는 쫓겨났고 아버지를 괴롭히는 기쁨을 느꼈다.

그 뒤에 달리는 3년 동안 피게레스에서 홀로 틀어박혀서 그림을 그렸고, 그의 작품에서 장래 천재의 징후가 처음으로 드러나기 시작했다. 1927년에 그는 호안 미로의 방문을 받고 흥분했다. 미로는 달리에게 작품을 보자고 했다. 그 뒤에 미로는 달리의 아버지에게 아들이 뛰어난 화가가 될 것이 분명하다면서 파리로 보내

라고 강력히 권하는 편지를 썼다. 그러나 그 일은 1929년이 되어서야 실현되었다. 그때야 비로소 달리는 아버지를 설득하여 파리로 가서 오랜 친구인 루이스 부뉴엘과 영화를 찍을 돈을 받을 수 있었다. 당시 부뉴엘은 초현실주의 집단의 정회원이 되어 있었다. 영화는 <안달루시아의 개Un Chien Andalou>였고, 그 영화를 통해 달리는 파리 초현실주의 세계에 알려지게 된다.

파리에 홀로 도착하자마자 달리는 매춘굴로 향했지만, 그곳의 어느 여성과도 신체 접촉을 할 마음이 들지 않았다. 친절한 미로는 그를 데리고 몇 차례 저녁식사를 했지만, 그럴 때 말고는 달리는 싸구려 호텔 방에 홀로 처박혀 있었다. 그는 미친 듯이 자위행위를 하면서 비참하게 일주일을 홀로 보냈다. 그는 이따금 울음을 터뜨리곤 했고 거의 신경쇠약에 걸릴 지경에 이르렀다. 그러다가 마침내 부뉴엘과 충격적인 영화를 찍는 일을 시작했다. 그 영화는 부뉴엘을 병들게 했고, 주인공 두 명은 결국 자살했다. 영화 속에는 너무나 충격적인 장면들이 들어 있었기에, 상영되자 물의를 일으켰다. 브르통은 그것이 최초의 초현실주의 영화라고 선언했다. 달리는 촬영을 마쳤을 때 스페인으로 돌아가서 진정한 초현실주의 그림을 그리기 시작했다. 그는 자신의 무의식 가장 깊은 곳에서 이미지를 끌어내었다. 때때로 그는 새로운 이미지가 저절로 떠오를 때까지 캔버스 앞에 몇 시간 동안 앉아 있곤 했다. 그 무렵에 그는 폴 엘뤼아르의 아내 갈라를 만나서 열애를 시작했다. 엘뤼아르와 갈라가 스페인에 와서 그와 머물 때, 달리는 스물네 살이었고 아직 숫총각이었다. 갈라는 색정증이 있다고 알려져 있었는데, 달리에게 푹 빠졌다. 이제 그녀는 그를 유혹하여 사랑을 나눈다는

거의 불가능에 가까운 과제에 직면했다. 그녀는 남편이 떠나 있을 때 마침내 기회를 잡아서 달리를 그의 유일한 섹스 경험으로 이끌었다. 달리가 성적으로 괴팍했음에도, 갈라는 그의 삶을 충분히 잘 관리한다면 화가로서의 놀라운 능력이 있으니, 두 사람이 부자가 될 수 있을 것임을 깨달았다. 그래서 그녀는 엘뤼아르를 떠나서 달리를 목표로 삼았다. 두 번 다시 결코 정상적인 성관계를 맺을 수 없으리라는 것을 알고 있었지만 상관없었다. 그 뒤로 오랜 세월 동안 그들은 주로 동시에 자위행위를 하는 것으로 성욕을 해소하게 된다. 몇 년 뒤 달리는 『히든 페이스Hidden Faces』라는 소설을 썼다. 소설에서 그는 은밀한 성적 기벽인 이른바 클레달리즘 Cledalism을 창안했다. 소설 속의 연인은 서로 또는 자신의 몸을 만지지 않은 채로 동시에 오르가슴에 다다르곤 한다. 자신과 갈라의 성생활을 확장한 것 같았다. 그들이 즐긴 또 한 가지 성욕 배출 방법은 달리가 젊은 남성들을 불러 모으면 갈라가 그들과 희롱거리다가 가장 마음에 드는 사람을 고르는 것이었다. 그녀가 그 젊은 남성과 섹스를 할 때 달리는 지켜보면서 수음을 했다.

파리에서 열릴 첫 단독 전시회를 위해 정신없이 그림을 그리고 있는 달리를 놔두고 갈라는 파리로 먼저 가서 브르통을 만났다. 달리가 초현실주의자로서 중요하다고 설득하기 위해서였다. 그녀는 이미 새 연인을 홍보하는 일을 시작한 상태였다. 달리는 두 가지 목표를 갖고 파리로 왔다. 초현실주의가 가치 있는 토대를 제공할 것이므로 초현실주의 집단에 가입하되, 집단이라는 개념을 몹시 싫어했기에 그들을 파괴하는 것이었다. 그의 허약한 정신 상태는 갈라와 함께하면서 진정되었다. 갈라는 사실상 그의 관리인

이자 회계사가 되었다. 달리의 첫 파리 전시회는 엄청난 성공을 거두었다. 출품한 작품이 모두 팔렸다. 그는 드디어 아버지와 결별할 수 있게 되었고, 자신의 머리카락을 다 밀어서 해변에 묻는 의식을 거행함으로써 축하를 한 뒤 파리를 자신의 거처로 삼았다. 그는 초현실주의자들과 점점 더 적극적으로 어울렸고, 곧 브르통이 선택한 집단의 정회원이 되었다. 그는 파리 상류 사회의 환심을 샀고, 중요한 수집가들을 많이 확보했다. 그리고 그와 갈라는 스페인으로 돌아가서 포르트리가트의 한 어민 주택을 사서 아늑한 집으로 고쳤다. 달리가 평온하게 그림을 그릴 수 있는 조용한 화실도 딸려 있었다. 가장 어두운 꿈이 뇌에서 탈출하여 캔버스로 옮겨 가려면 방해받지 않고 고독에 잠기는 것이 중요했다.

이때 부뉴엘이 <안달루시아의 개> 속편을 제작하기로 하면서 그의 삶에 다시 끼어들었다. <황금시대L'Âge d'Or>는 1930년 파리에서 처음 상영되었는데, 엄청난 분노를 불러일으켰다. 스크린에 보라색 잉크가 투척되고, 연막탄과 악취탄이 터졌고, 관객들은 몽둥이세례를 받았고, 로비에서 열리던 전시회도 공격받았다. 달리, 미로, 에른스트, 탕기, 만 레이의 작품들이 모조리 파괴되었다. 영화는 상영 금지되었고, 파리 경찰국장에게 초현실주의 운동을 진압하라는 요구가 빗발쳤다. 달리는 유명세를 얻었지만, 가장 중요한 수집가 중 일부를 잃었다. 그들은 이 논란을 일으키는 스페인인과 거리를 두는 것이 현명하다고 느꼈다. 그 여파로 달리와 갈라는 극심한 가난의 시기를 겪었지만, 1931년 파리와 뉴욕에서 새로 연 전시회는 대성공을 거두었다. 이해에 나온 「기억의 지속The Persistence of Memory」과 축 늘어진 시계는 20세기 미술 아이콘 중 하

나가 되었다. 그 뒤로 2년 동안 달리는 계속 전시회를 열었고, 계속 호평을 받았다. 그러다가 1934년에 다시금 추문이 터졌다. 달리는 브르통에게 보낸 편지에서 자신이 히틀러에게 매료되었다고 적었다. 그는 그 총통을 여성이자 대단한 피학대 성애자라고 상상하고 있으며, 총통이 기존 질서를 무너뜨릴 계획을 하고 있으므로 초현실주의자들의 찬미를 받아 마땅하다고 했다. 하지만 히틀러는 초현실주의자들을 전혀 다르게 보았다. 그는 정신이상자를 불임 수술하는 일을 맡은 의사들에게 그들을 넘겨야 한다고 말했다.

1934년, 브르통은 '히틀러 파시즘을 칭송'한 달리를 초현실주의 집단에서 축출하기 위해 특별 회의를 소집했다. 그러나 회의는 계획대로 진행되지 않았다. 달리는 열이 나는 상태에서 체온계를 입에 문 채 겹겹이 옷을 꺼입고 브르통의 화실에 도착했다. 브르통이 달리의 죄상을 열심히 읊조릴 때, 달리는 체온계를 들여다보면서 체온을 살피느라 여념이 없었다. 체온이 38.5℃에 이르자 달리는 벗기 시작했다. 신발을 벗은 뒤, 외투, 재킷, 여러 벌의 스웨터 중 하나를 벗었다. 그런 뒤 체온이 너무 빨리 식는 것이 걱정스러웠는지, 재킷과 외투를 다시 입었다. 브르통이 달리에게 변호하라고 하자, 달리는 체온계를 입에 문 채 떠들어 대기 시작했다. 말을 할 때마다 침이 브르통에게 튀었다. 뭐라고 하는지 알아듣기 어려웠지만 요지는 브르통의 비판이 그 자신의 초현실주의 정의에 어울리지 않게 도덕에 토대를 두고 있다는 것이었다. 그러더니 달리는 외투와 재킷을 다시 벗고, 두 번째 스웨터를 벗어서 브르통의 발에 내던진 뒤, 다시 외투와 재킷을 입었다. 그런 뒤 이 과

정을 다시 반복했고, 그가 여섯 번째 스웨터를 벗을 즈음에 모여 있던 초현실주의자들은 더 이상 참지 못하고 배를 붙잡고 낄낄거렸다. 브르통은 우스꽝스러운 처지가 되었다.

그러자 달리는 브르통이 풍속 단속반을 운영하고 있다고 공격하면서, 자신이 완전한 초현실주의자이며 도덕도 검열도 두려움도 자신을 막지 못할 것이라고 주장했다. 그는 브르통이 모든 금기를 금지하라고 말했음을 상기시키면서, 초현실주의자라면 일관성이 있어야 한다고 말했다. 브르통은 아무런 답변도 하지 않았다.

그런 뒤 달리가 스웨터를 벗는 과정을 한 번 더 하자, 브르통은 달리에게 히틀러에 관해 한 말을 철회하라고 요구했다. 그러자 달리는 털썩 무릎을 꿇고는 자신은 포르트리가트의 가난한 어부들을 지지한다고 선언했다. 진지한 논쟁 분위기를 조성하려는 브르통의 시도는 달리의 불합리한 행동 때문에 뒤죽박죽되어 버렸다. 그 행동은 브르통을 도덕을 설교하는 꼰대처럼 보이게 하고 달리를 초현실주의의 진정한 옹호자로 만들었다. 결국 달리는 초현실주의 집단에서 축출되지 않았다.

갈라는 달리와 막 결혼한 참이었는데, 그 이유는 성교와 아무 관련이 없었다. 대신에 그가 미치거나 죽는다면 그의 유산을 물려받을 수 있었다. 그들은 함께 행복했고 그의 작품 활동은 잘 진행되고 있었다. 중요한 후원자들도 새로 생겨났다. 그들은 미국을 방문하기로 결심했지만, 돈이 부족했다. 그때 피카소가 흔쾌히 그들을 도와줘서, 달리는 몹시 불안해하면서 뉴욕으로 출항했다. 그가 아주 괴짜 같은 행동을 했기에 언론은 그의 도착을 환영했

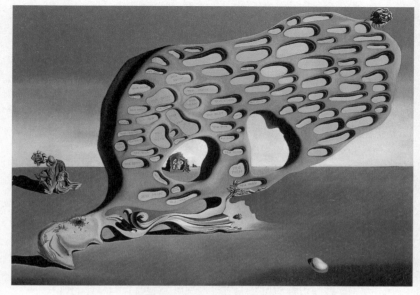

살바도르 달리, 「욕망의 수수께끼, 또는 내 어머니, 내 어머니, 내 어머니
The Enigma of Desire, or My Mother, My Mother, My Mother」, 1929년

고 전시회는 대성공을 거두었다. 많은 돈이 수중에 들어왔기에 그
와 갈라는 떠나기 전날 저녁에 초현실주의적 무도회를 열었다. 아
주 요란법석을 떤 덕분에 뉴욕에서 미치광이 같은 초현실주의자
인 달리를 모르는 사람이 없게 되었다. 1934년 뉴욕에서는 달리
가 곧 초현실주의였다. 그때부터 달리와 미국인 사이의 평생에 걸
친 연애가 시작되었다.

 유럽으로 돌아가서 달리와 갈라는 파리와 포르트리가트 사이
를 오가며 지냈다. 1935~1936년에 그는 화실에서 열심히 일했고

전시회는 점점 더 성공을 거두었다. 달리의 다음 장난은 1936년 런던 국제 초현실주의 전시회에서 예정된 강연이었다. 그 행사는 그가 거의 죽을 뻔했기 때문에 유명해졌다. 그는 러시아울프하운드 두 마리를 앞세우고 당구 큐대를 들고, 심해 잠수복을 입은 채 등장했다. 허리띠에는 보석이 장식된 단검을 끼웠다. 강연 제목은 '편집병, 라파엘 전파, 하포 막스, 유령'이었다. 그가 잠수 헬멧을 쓰고서 말을 하는 바람에 알아들을 수 없었기에, 그가 질식을 일으키기 시작했다는 사실을 사람들은 곧바로 알아차리지 못했다. 나중에야 친구들이 연단으로 뛰어 올라와서 헬멧의 죔쇠를 풀려고 필사적으로 시도했지만 도무지 풀리지 않았다. 결국 누군가 스패너를 가져와서 겨우 풀었는데, 조금만 늦었더라면 달리는 목숨을 잃었을 것이다.

며칠 뒤 달리와 갈라는 런던의 사보이 호텔에서 식사를 하다가 스페인에 내전이 터졌다는 소식을 들었다. 달리는 관심 없다고 말했다. 전쟁은 그와 아무 관계가 없었다. 그래도 어느 쪽인지 말해 달라고 재촉하자, 그는 공화주의를 지지한다고 했다. 그러나 프랑코가 이기리라는 것이 명백해지자 기회주의자인 그는 프랑코 편을 들기로 결정함으로써, 친구들을 몹시 가슴 아프게 했다. 사실 달리는 내전이 끝난 뒤 스페인으로 돌아가서 자기 화실에서 그림을 그릴 수 있기만을 오로지 바랄 뿐이었다. 그는 그렇게 해 줄 가능성이 있는 편을 들었다. 그에게는 전쟁보다 그림이 더 중요했다.

제2차 세계 대전의 전운이 점점 드리우고 있을 때, 달리는 파리의 초현실주의 집단과 점점 더 멀어져 갔다. 그는 다시 뉴욕에서 중요한 작품 전시회를 열어서 폭풍을 일으킬 준비를 하고 있었

다. 그러니 브르통과 그 패거리에 신경 쓸 겨를이 없었다. 그는 이제 자신이 그들보다 더 우월하다고 생각했다. 브르통을 골릴 생각을 도저히 참지 못하고 그는 백인종이 '모든 유색 인종을 노예로 삼도록' 나선다면 세계의 문제들이 해결될 것이라고 편지를 썼다. 브르통을 놀리고 싶어서 한 짓이 분명했지만, 브르통은 그 말을 심각하게 받아들였고 달리를 초현실주의 운동에서 공식적으로 축출했다. 또 다시 달리가 자신을 바보처럼 보이게 만들까 걱정해서 이번에는 직접 대면하지 않았다. 달리는 유럽 전체에 등을 돌리고 오로지 미국을 정복하는 일에만 몰두할 생각이었기에, 내쫓든 말든 개의치 않았다. 게다가 미국 정복을 평소의 화려한 방식으로 했다. 그는 맨해튼 본윗텔러 백화점의 두 상점 쇼윈도를 디자인해 달라는 요청을 받았는데, 상점 주인들은 결과를 보고 너무나 혐오스러웠던 나머지 그에게 알리지 않고 고쳤다. 나중에 그 사실을 알아차린 달리는 격분해서 쇼윈도를 부수기 시작했다. 그러다가 거대한 판유리까지 깼고, 파편이 인도로 쏟아졌다. 달리는 체포되어 주정뱅이와 노숙자가 득실거리는 경찰서 유치장에 갇혔다. 나중에 깨진 유리창을 복구할 비용을 대는 것을 조건으로 풀려났다.

이에 대해 앙드레 브르통은 전형적인 일관성 없는 태도로, 달리의 행동이 가져온 인기에 진절머리를 냈다. 달리의 행동은 검열에 맞서서 자신의 초현실주의 작품을 옹호하는 예술가의 행동이었으므로, 브르통은 그의 행동을 옹호해야 마땅했다. 그러나 실제로 그는 세계에서 가장 중요한 초현실주의자라는 자신의 지위를 달리가 강탈하고 있다고 보았고, 그 스페인인의 명성을 몹시 시샘했

다. 그는 자신이 밀려나고 있음을 알았지만, 어찌할 수가 없었다. 더군다나 달리의 행동이 언론을 장식하면서 달리는 미국에서 대중의 영웅으로 떠올랐고, 그의 전시회는 대성황을 이루었다. 달리는 유럽으로 돌아가기 전 선언문의 형태로 브르통과 그 패거리에게 마지막으로 빈정거렸다. 그는 예술 세계의 모든 문제는 "창작자와 대중 사이에 끼어들어서 고상한 분위기를 풍기면서 잘난 척 협잡을 부리는 문화 중개인들 때문에 일어난다"라고 말했다.

파리로 돌아온 달리와 갈라는 전쟁이 터지기 직전임을 알아차리고 겁이 나서 남프랑스로 떠나기로 결심했다. 달리는 더 이상 히틀러에 관한 색정적인 몽상을 하지 않았다. 이제는 그가 두려웠다. 그는 이웃인 레오노르 피니에게 나치의 침략에 대비해서 갑옷을 살까 생각 중이라고 했다. 프랑스 남부에 틀어박혀 지내는 것도 나름 도움이 되었다. 달리는 겨우 8개월 사이에 중요한 작품 열여섯 점을 완성할 수 있었다. 작품들은 모두 다음 전시회를 위해 미국으로 보냈다. 달리와 갈라도 곧 미국으로 떠날 예정이었다. 제2차 세계 대전의 공포를 점점 실감하고 있었기 때문이다. 갈라는 러시아계 유대인이었기에 붙잡혀서 강제 수용소로 보내질까 겁이 났다. 그들은 포르투갈을 통해 달아나야 했지만, 간신히 성공해서 무사히 뉴욕에 도착했다. 그 뒤로 8년 동안 그들은 뉴욕에 머무르게 된다. 같은 시기에 다른 초현실주의자들도 뉴욕에 모였지만, 달리는 계속 그들과 거리를 두었고 브르통은 아예 그와 얽히지 않으려 했다.

1942년, 달리의 자서전인 『살바도르 달리의 은밀한 삶The Secret Life of Salvador Dali』이 출판되었다. 그 책은 한 가지 불행한 부작용을

낳았다. 책에서 그는 지나가는 투로 옛 친구인 루이스 부뉴엘이 무신론자라고 적었다. 그런데 그 시기에 부뉴엘은 뉴욕 현대 미술관의 영화 부서에서 요직을 차지하고 있었다. 나치 반대 선전 영화를 제작하는 일을 하고 있었다. 뉴욕의 가톨릭 당국은 그가 무신론자임을 알자, 주 당국에 그를 해고하라고 압력을 가했다. 미술관은 압력을 받으면서도, 그를 지키기 위해 최선을 다했다. 하지만 결국 지긋지긋해진 그는 사직서를 던졌고, 뉴욕의 한 술집에서 달리와 맞닥뜨렸다. 부뉴엘은 자신의 회고록에 이렇게 썼다. "나는 화가 나서 미칠 지경이었다. 그는 나쁜 놈이었다. 나는 말했다… 네 책이 내 경력을 망쳤다고… 나는 계속 주머니에 손을 집어넣고 있었다. 그를 팰 것 같아서였다." 달리는 그저 자신의 책이 부뉴엘과 아무 상관이 없다는 말만 했다. 그들의 오랜 우정은 그것으로 끝이 났다. 달리의 책은 분별없는 과장, 날조, 의도적으로 모호하게 쓴 구절로 가득했기에, 별 호평을 못 받았다. 조지 오웰George Orwell은 "지면에서 물리적으로 악취를 풍기는 책이 있다면, 바로 이 책일 것이다"라고 평했다. 오스카 와일드Oscar Wilde는 모든 사람은 자신의 신화를 창조해야 한다고 말한 바 있는데, 달리는 바로 그 일을 하고 있었다.

1948년, 달리와 갈라는 유럽으로 돌아왔다. 그들은 다시 포르트리가트에 정착했고, 달리는 그곳 화실에서 작품 활동을 재개했다. 그러나 달라진 것이 있었다. 달리는 다시 가톨릭 신자가 되어 있었다. 비록 여전히 기이하고 환상적인 요소를 지니고 있긴 했지만, 그의 그림은 점점 종교적 색채를 띠어 갔다. 적어도 초현실주의를 버리고 있는 것은 분명했다. 새롭게 몰두하고 있는 것에 지

칠 때면, 이따금 진정 흥분할 만한 초현실주의 작품으로 돌아가기도 했지만, 1950년대부터 사망할 때까지 내놓은 작품들은 전반적으로 실망스러운 수준이었다.

1960년대에 달리는 고향인 피게레스의 도심에 있는 낡은 극장을 사서 개인 미술관으로 개조하기 시작했다. 내전이 끝난 뒤로 죽 폐허로 남아 있던 건물이었고, 개조하는 데 많은 시간과 돈이 들어갔다. 미술관은 1974년에야 마침내 문을 열었는데, 달리의 기발한 착상이 가득한 보물창고였다. 달리가 사망한 뒤에는 옛 무대 중앙의 지하가 그의 무덤이 되었다. 이때쯤 달리는 프랑코의 강력한 지지자였고, 그 독재자가 몇몇 바스크족 테러리스트들을 사형시키라고 하자 축하 메시지를 보냈다. 이 소식이 언론에 새어 나가면서 달리는 많은 비난을 받았고, 그의 포르트리가트 저택 외벽은 그를 비난하는 낙서로 온통 뒤덮였다. 그가 바르셀로나를 들를 때마다 늘 앉던 식당의 의자는 부서졌다. 이런 상황에 매우 겁을 먹은 그는 허겁지겁 뉴욕으로 피신했다. 프랑코가 죽자, 달리는 기회주의자답게 이번에는 스페인 왕가에 충성하는 쪽으로 돌아섰다. 덕분에 그는 나중에 그들로부터 보상을 받았다. 왕가는 그에게 스페인 귀족 작위를 주었다.

작위를 받기 전 그의 건강은 빠르게 나빠졌다. 온몸이 부들부들 떨리기 시작했고, 그는 심한 경련을 일으키면서 바닥에 쓰러져서 발로 차고 비명을 지르고 자신이 달팽이라고 고함을 질러대곤 했다. 의사는 일종의 자살 시도라고 진단했다. 이런 증상은 이제는 여든여섯 살이 된 갈라가 그를 구박하고 때리기 시작한 것이 원인이었다. 그는 오랜 세월 그녀가 하자는 대로 살아 왔는데, 이제 그

녀는 그를 학대하는 일에만 관심이 있는 듯했다. 1981년에 상황은 극단적으로 치달았다. 갈라의 행동을 더 이상 참을 수 없었는지 달리는 지팡이로 그녀를 공격했다. 그녀는 주먹으로 달리의 얼굴을 쳤고 그는 한쪽 눈이 퍼렇게 멍들었다. 하지만 더 심하게 당한 쪽은 그녀였다. 달리가 마구 때리는 바람에 그녀는 갈비뼈 두 개가 부러지고 팔다리에 손상을 입었다. 여든일곱 살이었던 그녀는 침대에 누운 채 발견되어서 다급하게 병원으로 실려 갔다. 그녀는 다음 해에 사망했고 달리는 장례식에 가지 않았다. 그러나 며칠 뒤 그는 한밤중에 그녀의 무덤으로 홀로 찾아갔고, 넋을 놓고 울다가 발견되었다.

그 뒤로 달리는 완전히 홀로 틀어박혀 지냈다. 그 사이에 영예는 계속 쌓였고, 1982년에는 후작 작위를 받았다. 이제는 푸볼의 달리 후작*이었다. 그러나 그럭저럭 그림을 몇 점 그리긴 했지만, 이제는 기력이 딸리고 있었다. 간호사 네 명을 비롯하여 대규모 인원이 그를 돌보았는데, 그는 침대에서 그들을 부르는 종을 쉴 새 없이 눌러 대면서 그들을 미칠 지경으로 만들곤 했다. 너무나 외롭다고 느꼈기 때문이다. 어느 날 밤 그가 종을 너무 많이 눌러 대는 바람에 합선이 일어났다. 그의 사주식 침대에 불이 붙었고, 달리는 화염에 휩싸였다. 병원에 실려 갔을 때 온몸의 거의 20퍼

* 스페인 카탈루냐주에 있는 작은 마을로, 1982년 달리가 살았던 '푸볼 성Castle of Pubol'에서 따온 명칭이다. 실제로 달리는 이 성에 살지 않았고 아내 갈라에게 사 주었던 성이라고 한다.

센트가 심하게 화상을 입은 상태였기에, 피부 이식을 받아야 했다. 그럼에도 그는 화상에서 회복되었고, 기자회견을 하고 스페인 국왕을 맞이할 만치 기력도 돌아왔다. 그러나 그의 삶은 끝나가고 있었다. 1988년 병원에 실려 갔을 때, 그가 첫 번째로 요청한 것은 자신의 죽음이 임박했다는 뉴스를 볼 수 있도록 텔레비전을 갖다 달라는 것이었다.

초현실주의 역사상 가장 유별난 인물 중 한 명은 그렇게 죽음을 맞이했다.

폴 델보 PAUL DELVAUX

벨기에인, 1930년부터 초현실주의와 관련이 있었지만, 그 운동에
참여한 적은 없음

출생　　　1897년 9월 23일, 벨기에 리에주 앙테

부모　　　브뤼셀 항소법원 변호사 부친

거주지　　1897년 앙테, 1916년 브뤼셀, 1949년 프랑스,
　　　　　　　1949년 브뤼셀

연인·배우자　1937~1947년 수잔 푸르날과 결혼(이혼), 1952년 안 마리
　　　　　　　드 마에르텔라르(첫사랑)와 결혼

1994년 7월 20일, 벨기에 뵈르너에서 사망

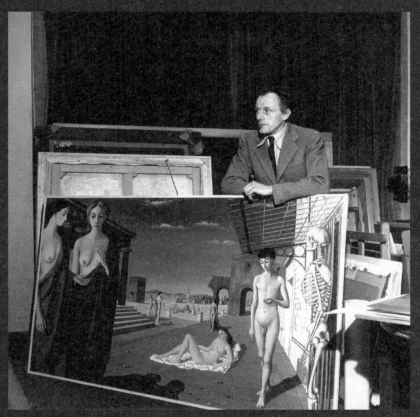

폴 델보, 브뤼셀, 1944년, 사진: 리 밀러

어느 날 아침 롤런드 펜로즈의 집에서 깨어난 나는 델보의 그림이 침대 발치의 벽면을 거의 가득 채우고 있는 것을 보았다. 「밤의 부름The Call of the Night」(1938)이었다. 나는 좁은 방에서 보면 그의 주요 작품이 정말로 실감나게 와 닿는다고 장담할 수 있다. 그그림은 커다란 침대와 폭이 같았기에, 나는 비몽사몽의 순간에 델보의 유명한 실물 크기의 나체 여인이 내 곁에 누워 있다고 확신했다. 그의 초기 작품에서 느껴지는 강렬한 분위기는 인상적이며, 작품이 아주 크기 때문에 관람자는 그러고 싶든 말든 간에 그의 몽상의 세계로 바로 빠져들게 된다. 델보는 두말할 나위 없이 위대한 분위기 초현실주의자에 속한다. 앙드레 브르통은 이런 말로 델보를 완벽하게 요약했다. "델보는 우주 전체를 한 여성이, 즉 언제나 동일한 여성이 드넓은 교외 지역의 중심부를 지배하는 하나의 세계로 전환시킨다."

폴 델보는 19세기 말에 벨기에에서 태어나서 20세기 말에 무려 아흔여섯 살의 나이로 사망했다. 그의 아버지는 변호사였다. 델보는 학생 때 라틴어와 그리스어를 공부하고 호머를 읽는 등 꽤 학구적이었던 듯하다. 그러다가 화가가 되겠다고 가족을 걱정시키면서 1916년에 브뤼셀의 미술 학교에 들어갔다. 학업을 마치고 이어서 군대도 다녀온 뒤, 그는 열심히 그림을 그리기 시작했다. 스물다섯 살 때 철도역에 푹 빠졌고, 철도역은 그 뒤 많은 작품에서 배경으로 등장하게 된다.

1926년은 그에게 중요한 해였다. 당시 스물아홉 살이던 그가 파리에 갔다가 조르조 데 키리코의 초기 작품들을 처음으로 접했기 때문이다. 그는 이렇게 썼다. "그는 공허함의 시인이다. 그는

내게 놀라운 발견이자 하나의 출발점이었다." 데 키리코의 작품 중 그에게 가장 깊은 인상을 준 것은 기묘한 분위기를 풍기는 침묵에 잠긴, 거의 텅 비어 있는 도시의 거리였다. 그에게 찾아온 또 다른 계시의 순간은 1930년 브뤼셀 만국 박람회에서 기이한 예술 작품을 보았을 때였다. 그 작품의 중심은 긴 벨벳 의자에 누워 있는 벌거벗은 여성이었다. 그녀는 자고 있었고, 그는 그녀가 호흡할 때마다 가슴이 부드럽게 오르락내리락 하는 것을 보았다. 그녀 옆에는 해골 두 구가 있었다. 더 자세히 살펴보니, 그녀가 사실은 기계 장치로 교묘하게 작동되는 마네킹임이 드러났다. 델보는 그 형상에 매료되었다. 그리고 그녀를 "놀라운 계시… 대단히 중요한 전환점"이라고 묘사했다. 그녀는 그 뒤로 그가 그린 모든 누드의 모델이 되었다.

당시까지 그의 작품은 밋밋했고, 솔직히 말해서 좀 지루했다. 그러나 그 뒤에 그는 초현실주의에 빠져들었고, 일상생활을 하다가 갑자기 시간 속에 얼어붙은 듯한 인물들이 등장하는, 이상한 침묵에 잠긴 도시를 주제로 한 작품을 1936년부터 그리기 시작했다. 도시의 연대를 추정하기란 불가능했다. 고대 그리스와 현대 유럽을 뒤섞어 놓은 것이기 때문이다. 어떤 인물은 옷을 다 갖추어 입은 반면, 어떤 인물은 벌거벗은 채로 등장한다. 남성이 등장할 때도 있긴 하지만, 대다수는 벌거벗은 여성들이었다. 아니, 더 정확히 말하자면 (브르통이 지적했듯이) 동일한 벌거벗은 여성이 반복해서 등장했다.

델보 작품의 신기한 특징 중 하나는 작품 속 인물들이 '무궁화 꽃이 피었습니다' 같은 아이들 놀이를 하는 양 보인다는 것이다.

모든 장면은 어떤 가상 음악이 갑작스럽게 멈추는 순간 얼어붙은 듯한 인물들로 구성되어 있다. 때로 그들 옆에 해골이 서 있거나 앉아 있기도 한다. 인물들은 일종의 의식을 치르는 듯하지만, 우리는 어떤 의식인지 결코 정확히 알 수 없을 것이다. 일종의 기이한 침묵이 깔려 있고, 우리는 낯선 세계에 와 있음을 알아차린다. 우리의 세계와 매우 비슷하지만 너무나 기이해서 마치 평행 세계에 와 있는 듯하다. 세심한 구도에 정식으로 배운 화법에 따라 정확히 묘사했지만, 이것은 화가의 무의식에서 길어 올린 꿈의 세계다.

초심자가 볼 때 폴 델보의 작품은 분명히 초현실주의적이지만, 역사적으로 그와 그 운동의 관계는 미약했다. 그는 초현실주의를 두고 이렇게 말했다. "나는 시적인 의미에 이끌린다. 하지만 그 이론은 나를 밀어낸다." 그는 초현실주의자들과 함께 전시회 준비를 했고, 함께 출품할 때도 많았지만, 그들의 모임, 철학, 정치와는 늘 거리를 두었다. 그는 초현실주의가 화가에게 주는 자유, 즉 상상이 날뛰도록 하는 자유를 사랑했지만, 왜 그 자유에 공식 규칙과 규정이라는 구속복을 입혀야 하는지 납득하지 못했다. 초현실주의로부터 얻은 해방감을 즐긴 많은 미술가처럼, 그도 아마 초현실주의 이론이 가하는 속박이 그것의 가장 가치 있는 개념(창작 활동 때 무의식이 스스로를 드러내도록 허용하는 것)과 근본적으로 대치된다고 느꼈던 듯하다. 초현실주의 운동을 향한 그의 태도를 볼 때 브르통이 그를 거부했을 것이라고 추측할 수도 있겠지만, 이상하게도 정반대였다. 브르통은 델보를 초현실주의자 집단에 끌어들이기 위해 애썼고, 주요 단체 전시회에 그가 참가하면 기뻐했다.

그러나 정작 벨기에의 초현실주의자 집단은 그에게 몹시 비판적이었다. 그들은 그의 화풍과 정치색 부재를 둘 다 공격했다. 그 결과 그와 벨기에 초현실주의자 집단은 서로를 경원시했다. 마그리트는 "그는 뼛속까지 화가다"라는 말로 그가 실력 있는 화가임을 인정했지만, 그 개인에게는 통렬한 비판을 퍼부었다. "기본적으로 매우 허세를 부리며, 사람들이 가장 부르주아적인 '질서'라고 부르는 것을 확고하게 지킨다." 또 마그리트는 델보의 주제 선택도 폄하할 필요성을 느꼈다. "거대한 화판에 지치지도 않고 무수히 복제한 벌거벗은 여성들을 그린 덕에 그는 성공했다." 마그리트의 후배로서 독설을 내뱉는 것으로 유명한 마르셀 마리엥 Marcel Mariën(1920~1993)은 더 나아가 델보를 "기껏해야 신성한 고객과 은행 계좌를 존중하는 쪽으로만 도덕 감각이 한정된 인물"이라고 평했다. 마리엥은 위대한 브르통이 그에게 찬사를 보내는 것을 알고 경악하면서 이렇게 주장했다. "브르통이 델보와 몇 분만 이야기를 해 보면 그가 정신적으로 우스꽝스러울 만치 퇴행해 있다고 완전히 확신하게 될 것이다."

요약하자면, 벨기에 초현실주의자들은 델보를 허세 덩어리이자, 독실한 신자이자, 돈벌레이자, 벌거벗은 여성의 살을 좋아하는 우스꽝스러운 성도착자라고 보았다. 이 말이 부당하다는 것은 두말할 나위 없다. 그의 죄는 나쁜 그림을 그렸다는 것이 아니라, 그가 너무나 정통적이고 사회적이고 종교적인 태도를 지녔고, 기득권층의 찬사를 받았으며, 경제적으로도 성공했다는 것이다. 또 그는 너무나 내성적이었고, 시시덕거리는 하찮은 패거리, 잘난 척하는 초현실주의자 무리에 합류하는 데 관심이 없었다.

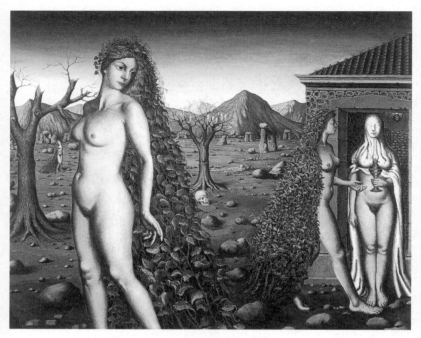

폴 델보, 「밤의 부름」, 1938년

1970년, 회고하는 자리에서 귀에 거슬리는 마리엥의 말을 들었을 때 어떤 기분이었는지를 묻자, 그는 좀 퉁명스럽게 답했다. "마리엥이 누군지 기억 안 납니다." 그리고 이렇게 덧붙였다. "난 정치에 관심 없어요." 그에게 초현실주의는 삶의 방식이 아니라, 그리는 방식이었다. 그렇긴 해도 초현실주의는 그에게 아주 많은 것을 의미했으며, 설령 단체 활동과 거리를 두었어도 그러했다. 말년에 그는 이렇게 회고했다. "내게 초현실주의는 자유를 대변하

며, 그렇기에 대단히 중요했다. 어느 날 나는 합리적 논리를 어길 자유를 얻었다."

델보의 작품 활동에서 가장 중요한 시기는 1936년에 시작되어 1940년대 중반, 제2차 세계 대전이 끝날 무렵까지다. 놀랍게도 그의 최고 작품들은 전쟁이 벌어지던 가장 암흑기에 그려졌다. 마치 바깥 세계의 현실로부터 탈출하는 것이 그 시기에 그에게 더욱 중요했던 듯했다. 그의 작품 중 가장 성공을 거둔 작품인 「잠자는 비너스Sleeping Venus」(1944)는 브뤼셀이 폭격을 받던 시기에 그 도시에서 그린 것이다. 그가 거대한 캔버스 앞에 서서 모든 것을 잊고 꿈의 세계로 빠져드는 모습을 상상할 수 있다. 전쟁이 끝난 뒤에도 그는 같은 맥락의 그림을 계속 그렸지만, 강렬함이 줄어들었다. 색깔은 더 옅어지고 누드도 덜 인상적으로 되었다. 평론가들은 그의 이후 작품에는 그다지 호의적이지 않았으며, "초콜릿 상자 같다"라고 표현한 이도 있었고, "신중하면서 색정적인 키치로 보일 때가 너무나 많다"라고 말한 이들도 있었다. 그러나 벨기에에서는 그를 국보라고 여겼으며, 여전히 생존해 있던 1982년에 그는 현대 화가는 거의 누린 적이 없던 방식으로 영예를 얻었다. 벨기에의 해안 휴양지 생이데스발드에 그의 작품만을 모은 미술관이 세워졌다.

마르셀 뒤샹 MARCEL DUCHAMP

프랑스인·미국인, 1934년부터 초현실주의자들과 활동

출생 1887년 7월 28일, 프랑스 노르망디 센마리팀
블랭빌크레봉

부모 공증인 부친, 화가의 딸인 모친

거주지 1887년 블랭빌, 1895년 루앙, 1904년 파리, 1915년 뉴욕,
1919년 프랑스, 1920년 뉴욕, 1923년 파리, 1928년 유럽,
1933년 파리, 1942년 뉴욕

연인·배우자 1910년 미술 모델 잔 세르(한 자녀, 1911년),
1918~1922년 이본 샤스텔, 1923년 메리 레이놀즈와
결혼(20년 동안 비밀로 유지), 1927년 리디 사라쟁
르바소르와 결혼(6개월 뒤 이혼), 1946~1951년 마리아
마르틴스, 1954~1968년 알렉시나 새틀러(피에르 마티스의
전 부인)와 결혼

1968년 10월 2일, 파리에서 사망

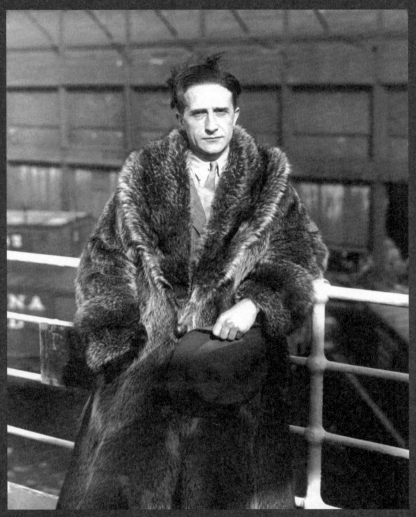

모피 외투를 입은 마르셀 뒤샹, 뉴욕, 1927년. 사진: 작자 미상

마르셀 뒤샹은 역설 그 자체다. 그는 예술을 파괴하는 예술가, 즉 반예술가인 예술가였다. 화랑에서 일상용품(자전거 바퀴, 보틀랙, 빗, 소변기 같은 것들)을 전시할 때, 그는 그것들을 형태가 아니라 맥락을 통해 예술품으로 전환시켰다. 그는 그것들을 공들여서 만들지도 않았고, 해변이나 쓰레기장에서 우연히 발견한 독특한 아름다움을 지닌 물건들이라서 고른 것도 아니었다. 그냥 값싸게 대량 생산된 것들이었다. 맥락을 제외하면 뭐가 다르냐고 묻자, 그는 이렇게 답했다. "내가 서명을 했고 개수가 한정되어 있죠."

기성품을 진지한 예술 작품으로 바꾼 뒤샹의 '레디메이드 readymade'는 훈련된 예술가가 화실에서 솜씨를 발휘하여 전통적인 방식으로 공들여 제작하는 작품에만 가치를 부여하는 미술계의 태도를 완전히 바꾸었다. 텅 빈 캔버스에서 통조림 깡통, 벽돌 더미, 절인 상어, 만들어지다 만 침대에 이르기까지 모든 것이 미술품이 될 가치가 있다고 보도록 함으로써, 미술사가 새로운 단계에 접어들었음을 예고했다. 2004년, 미술 전문가 500명을 대상으로 현대에 가장 영향을 끼친 미술 작품이 무엇이냐고 묻는 설문조사를 했다. 여기에서 뒤샹의 「샘Fountain」(1917)이 가장 많은 표를 받았다. 그냥 공동 화장실에 설치되는 평범한 소변기에 서명을 하고 날짜를 적은 것에 불과했음에도 말이다. 2013년 런던에서 열린 뒤샹의 작품 전시회에서, 한 평론가는 그를 "현대의 천재"라고 했지만, 다른 평론가는 그의 영향으로 미술이 점점 빈곤해지고 있다고 주장했다. 한 작가는 그를 20세기의 가장 영향력 있는 작가라고 지칭했지만, 다른 저자는 그를 실패한 메시아라고 했다. 그렇다면, 그는 미술사의 거인일까, 아니면 이류 사기꾼일까? 판결

은 아직 미정이지만, 사실 증거 자체는 어떨까?

뒤샹은 1887년 노르망디에서 공증인의 아들로 태어났다. 그는 열다섯 살에 그림을 그리기 시작했고 초기 작품은 그 시대의 전형적인 것들이었다. 후기 인상파 양식의 초상화, 정물화, 풍경화였다. 그러다가 1911년에 그는 내면으로 나아가기 시작했다. 관찰될 수 있는 바깥 세계를 떠나서 상상의 세계로 들어간 것이다. 그는 이 무렵에 한 전시회에서 프란시스 피카비아(1879~1953)를 만났고, 둘 사이에 깊은 우정이 시작되었다. 1912년은 뒤샹에게 중요한 해였다. 이때 그는 탁월한 독창적인 연작들을 내놓았다. 입체파와 미래파의 성격을 지니면서도, 초현실주의 분위기를 강하게 풍기는 작품들이었다. 적어도 시대를 10년은 앞서간 셈이었다. 그러나 입체파 화가들은 그의 작품을 마뜩치 않게 여겼고, 그의 가장 유명한 작품인 「계단을 내려오는 누드Nude Descending a Staircase」(1912)는 한 주요 전시회에 입체파 화가들이 거부하는 바람에 전시되지 못했다. 이 일을 계기로 그는 화가들의 집단에 두 번 다시 가입하지 않을 것이고, 언제나 홀로 독자적으로 일하겠다고 선언했다.

훗날 그런 독창적인 화풍에 어떻게 도달했는지 묻자, 그는 자신이 '망막 미술'이라고 부르는 것, 즉 눈에 호소하는 미술에 반항하고 있었다고 답했다. 그는 그림을 '마음에 봉사시킬' 방법을 찾고 있었다. 다시 말해, 시각적 즐거움을 대뇌 자극으로 대체할 방법을 찾고 있었다. 시각적 아름다움과 기존 미학의 전통적 가치들을 창밖으로 내던지고, 사람 뇌의 복잡한 사고 과정에 와닿는 이미지로 바꾸고자 했다. 그는 자신이 하고 있는 일을 추상화 과정과 구

분하기 위해서 몹시 애를 썼다.

또 1912년에 그는 피카비아의 아내 가브리엘에게 그녀를 사랑하게 되었다고 말했다. 그들은 역 대합실에서 비밀리에 만나서 낭만적인 밤을 함께 보냈다. 서로 신체 접촉은 하지 않은 채였다. 그녀는 훗날 이렇게 회상했다. "서로를 몹시 욕망하고 있다는 것을 느끼면서도 손도 대지 못하고 있는 사람과 함께 앉아 있다니 정말 못할 짓이었어요." 그가 지중해 연안 출신의 다혈질 화가였다면 호텔을 찾아 들어갔겠지만, 열정이 있지만 자제력이 강한 차분한 북부인이었기에 그는 힘겹게 욕망을 억눌렀다. 그해 가을에 뒤샹은 대단히 중요한 견해를 내놓았다. 미술 작품은 아니지만, 자신에게 엄청난 인상을 주는 대상들에 매료되었음을 처음으로 언급했다. 그는 콘스탄틴 브랑쿠시의 항공기 전시회에 갔다가, 커다란 항공기 프로펠러 앞에서 브랑쿠시에게 말했다. "칠이 마감되었군요. 이 프로펠러보다 더 나은 작품을 내놓을 수 있는 사람이 과연 누가 있을까요?"

다음 해에 뒤샹은 이 생각을 행동으로 옮겼다. 주방 의자 위에 자전거 바퀴를 고정시킨 뒤 돌리면서 지켜보았다. 이것이 그의 첫 '레디메이드'라고 불렸지만 그는 아니라고 했다. 그냥 화실에서 바퀴가 돌아가는 방식을, 도로 위에서의 실용적인 기능으로부터 완전히 분리되어서 작동하는 모습을 보는 것을 좋아했을 뿐이라고 했다. 그는 그 당시에는 새로운 예술 형식을 창안한다는 생각을 전혀 품고 있지 않았다고 했다. 한편 1913년에는 그의 「계단을 내려오는 누드」가 미국에 전시되어서 화제를 일으켰다. 흔히 아모리 쇼Armory Show라고 하는 국제 현대 미술전에 출품되었는데, '지

붕널 공장에서 일어난 폭발'이라고 신문에 실리기까지 하면서 무참한 공격을 받음으로써 악명 높은 작품이 되었다. 그 작품의 악명 때문에 피카소와 입체파 화가들의 작품은 완전히 가려졌다.

제1차 세계 대전이 터졌을 때, 뒤샹은 심장 질환 때문에 병역이 면제되었다. 그는 유럽을 떠나 미국으로 향했고, 아모리 쇼 덕분에 이미 미술 세계의 반항아라는 평판을 얻은 상태였다. 그곳에서 그는 만 레이를 만나서 가까운 친구가 되었고, 피카비아와 세 명이서 뉴욕 다다이스트의 핵심을 이루었다. 유럽의 비슷한 집단들처럼, 이들도 기존 체제를 훼손하는 것을 목표로 삼았는데, 그들이 가장 중요한 기여를 한 부분은 바로 '레디메이드'였다. 뒤샹은 새로운 표현 형식으로서의 레디메이드가 탄생한 것이 1915년이라고 했다. 나중에 그는 이렇게 썼다. "이 표현 형식을 가리키는 '레디메이드'라는 단어가 머릿속에 떠오른 것이 바로 그 무렵이었다." 이 무렵부터 그는 더 평범한 물건들을 창작품이라고 내놓기 시작했다. 그 물건들을 창의적으로 만든 것은 미적 속성이 아니라, 그의 개입을 통해서 새로운 관점에서 보게 만들었다는 사실이었다. 그는 그 물건들에 새로운 이름을 붙임으로써 이 과정에 기여했다. 한 예로, 그는 철물점에서 눈삽을 하나 사서 「부러진 팔에 앞서서In Advance of the Broken Arm」(1915)라는 제목을 붙였다. 1916년에 그는 어떤 집단에도 소속되지 않겠다고 결심한 것을 잊고서 독립 미술가 협회Society of Independent Artists의 창립 회원이 되었다. 그러나 그는 겨우 1년 뒤 탈퇴했다. 1917년에 그 협회의 전시회에 「샘」을 출품하려고 했다가 거절되었기 때문이다. 그 소변기는 이때의 거절 덕분에 그 뒤에 명성을 얻었다.

여기까지가 뒤샹이 레디메이드를 세상에 등장시켜서 미술의 경로를 바꾸었다는 공식적인 이야기다. 그런데 뒤샹에게는 안 된 일이지만, 그가 사실은 뉴욕에서 독일인 지인인 엘자 폰 프레이타르크 로링호벤Elsa von Freytag-Loringhoven이란 여성으로부터 그 착상을 빌렸을 수도 있다는 이야기가 그 뒤에 나왔다. 레디메이드를 미술 작품으로서 최초로 내놓은 사람은 뒤샹이 아니라 그녀였다. 1913년에 그녀는 길에서 주운 커다란 금속 고리를 내놓으면서 그것이 비너스를 나타내는 여성의 상징이라고 주장했다. 그녀는 그것에 「영원한 장신구Enduring Ornament」라는 이름을 붙이고서 자신이 무언가가 예술품이라고 지시한다면 그것이 곧 예술품이라고 말했다. 그녀의 가장 유명한 레디메이드는 목수의 미터 상자 위에 붙인 싱크대 트랩 모양의 배관 부품인데, 「신God」이라는 일부러 도발하는 제목을 붙여서 전시되었다. 그녀는 마르셀 뒤샹에게 열렬한 애정을 드러내어서 그를 질리게 했다. 그는 그녀가 자신을 건드리지 못하게 막는 법원 명령서까지 받아야 했다. (비록 그녀가 음모를 미는 모습을 그가 촬영하긴 했지만.) 그의 거부에 그녀는 그의 작품 중 하나를 찍은 사진으로 자위행위를 하는 기상천외한 방식으로 대응했다.

그녀는 자신을 살아 있는 다다 작품으로 삼았다. 그녀는 "세상에서 유일하게 다다를 입고, 다다를 사랑하고, 다다를 산 사람"이라고 불렸다. 그녀는 예술 작품으로서 대중 앞에 모습을 드러내곤 했다. "얼굴의 한쪽은 소인이 찍힌 우표를 붙여서 치장했다. 입술은 검게 칠하고, 얼굴에는 노란 파우더를 발랐다. 그리고 석탄통을 모자 삼아 썼고, 헬멧처럼 턱 밑으로 끈을 묶어서 고정했다. 깃

털처럼 보이도록 옆쪽으로는 겨자 숟가락을 두 개 끼웠다." 또는 "토마토 깡통과 (살아 있는 카나리아가 든) 새장으로 만든 브래지어를 차고, 팔에는 커튼 고리를 장식으로 끼웠고, 모자는 채소로 장식했다." 머리를 박박 밀고서 요오드를 발라서 짙은 주홍색을 내기도 했다. 엉덩이에 건전지로 작동하는 자전거 미등을 달기도 했다. 그러니 뒤샹에게는 악몽이었을 것이 틀림없다. 그는 기존 체제에 반대하는 다다 철학을 위해 진지하게 미친 척한 반면, 그녀는 진정으로 미친 행동을 함으로써 그를 지적인 새침데기처럼 보이게 했다. 그녀가 그를 다다답지 않게 만드는 방식에 뒤샹의 지지자들이 어떤 적대적인 반응을 보였는지 읽어 보면 재미있다.

가장 첨예하게 논란이 되는 것은 모든 레디메이드 중에서 가장 유명한 작품과 관련이 있다. 「샘」이라는 제목에 'R. MUTT 1917'이라고 서명된 그 하얀 도기 소변기 말이다. 그 작품은 「신」이라는 엘자의 배관 부품 레디메이드와 짝을 이루는 것 같았다. R. 무트라는 가상의 화가 이름도 그녀가 지은 것일지 모른다. 그녀의 모국어인 독일어로 가난을 뜻하는 아르무트armut로 단어 유희를 벌인 것이기 때문이다. 또 그녀는 '무트'라는 유기견들도 키우고 있었다. 그녀가 그 소변기를 전시회에 출품하라고 뒤샹에게 준 것처럼 보인다. 그가 그 전시회의 운영 위원이었기 때문이다. 그가 그것을 자신의 작품이라고 주장하려 했다면, 뒤샹은 한 가지 실수를 저질렀다. 누이에게 자백하는 편지를 썼기 때문이다. "내 여자 친구 중 한 명이 리처드 무트라는 남성 가명으로 도기 소변기를 조각품으로 출품했어. 외설스러운 점은 전혀 없으니까, 거부할 이유도 전혀 없었지." 아마 그는 이 편지가 사라질 것이라고 생각했겠

지만, 그에게는 불행하게도 편지는 살아남았다. 따라서 이 편지는 이후에 그 자신이 그 레디메이드 「샘」을 창안했다고 한 주장이 거짓임을 폭로하는 듯하다.

그러나 최근에 몇몇 초현실주의 학자들은 엘자가 관여했다는 주장이 과장되었으며, 엘자 자신이 아니라 뒤샹의 다른 여자 친구가 소변기를 보냈고 그것이 뒤샹이 짠 계획의 일환일 수 있다고 주장했다. 이 견해는 엘자가 이미 다른 레디메이드 작품들을 내놓았다는 사실을 외면하지만, 그 문제는 아직도 첨예한 논쟁거리로 남아 있다. 새로운 기록 자료가 나오기 전까지는 미술 작품으로서의 「샘」이 나오기까지 정확히 어떤 일이 있었는지 결코 알지 못할 것이다. 그러나 뒤샹이 누이에게 보낸 편지는 레디메이드라는 개념 자체가 그의 것이 아니라 엘자의 것이 아닐까 하는 의문을 품게 한다. 1913년에 그는 자전거 바퀴를 갖고 있었고, 엘자는 독자적으로 쇠고리를 갖고 있었다. 이후에 그는 당시에는 자신의 바퀴를 레디메이드라고 부르지 않았으며, 그 용어를 1915년에야 만들었다고 확언했다. 엘자의 1913년 「영원한 장신구」야말로 그 멋진 제목이 붙은 최초의 레디메이드였으며, 그렇기에 혁신이라는 측면에서 보자면 그녀가 뒤샹보다 앞서 있었다.

엘자는 비극적인 인물이었다. 다다의 시대가 끝나자 그녀는 유럽으로 돌아갔고, 1927년에 자신의 집에서 가스 불을 켠 채로 잠에 들었다가 깨어나지 못했다. 스스로를 옹호할 수 없었기에 그녀는 현대 미술의 역사에서 지워졌고, 언어도단의 소변기 「샘」의 모든 영예는 뒤샹에게 돌아갔다. 뒤샹 자신에게 그런 문제 제기를 했다면, 아마 그는 어깨를 으쓱하면서 이렇게 말했을 것이 분명하

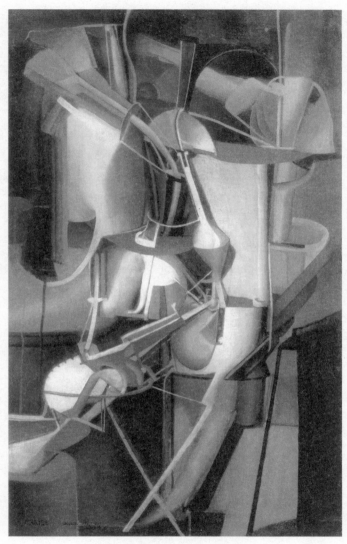

마르셀 뒤샹, 「신부The Bride」, 1912년

다. "레디메이드를 창안한 것은 그녀일지 몰라도, 그 유치한 장난을 반예술의 철학으로 바꾼 것은 나였습니다." 그리고 그 말은 완벽하게 옳다. 그녀는 미친 발명가였을지 모르지만, 그 발명품을 팔고 다닌 외판원은 바로 그였다. 그리고 그는 말 그대로 팔았다. 현재 적어도 스무 점 이상이 전 세계의 미술관과 수집가에게 있으니 말이다.

1918년, 뒤샹은 화가 장 크로티Jean Crotti(1878~1958)의 전 부인인 이본 샤스텔Yvonne Chastel을 만나서 부에노스아이레스에서 함께 9개월을 보냈다. 그는 피카비아에게 딱히 아르헨티나에 갈 이유도 없었고 그곳에 아는 사람도 없었지만, 뉴욕 생활이 지루해졌다고 말했다. 전쟁이 끝난 뒤인 1919년 7월에 뒤샹은 파리로 돌아왔고, 그곳에서 세계의 가장 유명한 그림들을 일그러뜨린 복제품을 그려서 전통 미술을 더욱 모욕하는 행동에 나섰다. 바로 「모나리자Mona Lisa」였다. 말썽꾸러기 학생이 포스터에 장난을 치는 것처럼, 그는 모나리자의 얼굴에 콧수염과 턱수염을 그려 넣고는 이 '수정된 레디메이드'에 「LHOOQ」라는 제목을 붙였다. 프랑스어로 발음하면 대강 '그녀는 엉덩이가 달아올랐다'로 들린다. 훗날 그는 그 그림의 복제품(이번에는 수정하지 않았다)에 서명을 하고 「면도한 LHOOQ」(1965)라고 제목을 붙임으로써 더 심한 농담을 던지는 작품을 내놓았다. 이런 무의미한 놀이는 피카비아가 자신이 편집하는 잡지의 표지에 원작을 싣고 싶어 할 때에도 이어졌다. 그는 뒤샹이 보낸 원본 엽서가 제 시간에 도착하지 않자, 직접 나가서 엽서를 사서 콧수염을 그려 넣었다. 그런데 턱수염을 그리는 것은 깜박했다. 그 그림은 그대로 실렸고, 뒤샹은 몹시 재미있

어 했다. 나중에 장 아르프가 그 잡지를 사서 뒤샹에게 보여 주자, 뒤샹은 즉시 턱수염을 그려 넣고는 파란 잉크로 '콧수염은 피카비아/턱수염은 마르셀 뒤샹'이라고 적었다. 전통 미술을 신나게 파괴하는 유치한 놀이처럼, 이런 식으로 조롱에 조롱이 쌓였다.

1919년 말에 뒤샹은 한 가지 놀라운 발견을 했다. 그는 우연히 예전 애인을 만났는데, 미술 모델인 잔 세르Jeanne Serre였다. 그들은 1910년에 짧게 사귀었는데, 다음 해에 그녀가 딸을 낳았지만 그에게 알리지 않았다는 것이다. 딸 이본은 일곱 살이었고, 잔의 두 번째 남편의 딸로 키우고 있었다. 이본은 나중에 뒤샹의 유일한 자녀임이 드러나게 된다.

1920년 초, 그는 뉴욕으로 돌아가서 이상하게도 로즈 셀라비Rrose Sélavy(=eros c'est la vie, '에로스, 그것이 삶이다')라는 의상도착자인 척하며 지냈다. 그 뒤로 여러 해 동안 그는 파리와 뉴욕을 자주 오갔고, 1921년 파리에서 앙드레 브르통을 만났다. 브르통은 곧 '개념의 요점'을 짚어 내는 뒤샹의 지성과 능력에 깊은 인상을 받았다. 그는 뒤샹이 '모든 현대 운동의 출발점에서 찾을 수 있는 정신'을 지닌다는 것을 알아차렸다. 브르통은 뒤샹을 대단히 존경했기에, 나중에 초현실주의가 다다 운동을 대체했을 때 그를 늘 기꺼이 중요한 인물로 대접하고자 했다. 비록 뒤샹은 브르통 집단의 정식 회원인 적이 한번도 없었지만. 그러나 그는 1930년대부터 1947년까지 주요 초현실주의 전시회에서 중요한 역할을 맡게 된다.

1923년, 뒤샹은 창작 예술가 생활을 끝내고 체스를 두는 데 몰두하겠다고 중대한 결정을 내렸다. 또 같은 해에 그는 파리에서

메리 레이놀즈와 비밀 연애도 시작했다. 그녀는 대학원생이면서 아름다운 댄서이자, 전쟁 과부이자 술고래였다고 한다. 놀랍게도 그들의 연애는 20년 동안 이어지게 된다. 그가 다른 여성들과 잠을 자도 그녀가 용서한 덕분이었다. 그는 사랑할 줄 모르는 사람이며, 완전한 자유를 원하는 그의 신경증적 갈망에 아무런 위협이 안 되는 '지극히 속물적인 여성들'과 섹스를 되풀이함으로써 자신을 지키려 했다고 그녀는 말했다.

1925년에 부모가 세상을 떠나면서 뒤샹은 얼마간 유산을 받았지만 곧 다 떨어졌고, 파리에서 무일푼 신세가 되자 그는 아내를 구해서 정착하기로 결심했다. 먹고 살기 위해 인쇄한 피카소 그림 복사본을 여행 가방 가득 넣고 팔면서 돌아다니는 방랑 생활에 지쳐가고 있었다. 그래서 1927년에 그는 부유한 기업가의 아주 순진무구한 딸인 리디 사라쟁 르바소르와 결혼했다. 그 결혼 생활은 뒤샹의 성격에 잔혹한 성향이 있음을 드러낼 만치 냉랭했다. 그는 친구에게 리디를 '매력조차 없다'고 썼다. 그는 오로지 자기 자신만 생각했고, 한 작가의 표현을 빌리자면, 젊은 신부를 '불운한 준비된 하녀ready-maid'처럼 대했다. 뒤샹에게는 불행하게도, 새 신부의 빈틈없는 아버지는 뒤샹이 돈을 보고 결혼한 속물이라고 의심하고 있었고, 딸이 쓸 수 있는 돈을 엄격하게 제한하는 예방 조치를 취했기에, 이들의 결혼은 애당초 실패할 운명이었다.

리디는 이후에 뒤샹의 작품 제목을 따서 그 짧은 결혼 생활을 『독신남에게조차 발가벗겨진 신부의 마음The Heart of the Bride Stripped Bare by her Bachelor, Even』이라는 책에 자세히 썼다. 이 책에서 그녀는 당시 집안의 한 지인이 프란시스 피카비아와 연애를 하고 있었고,

피카비아의 마흔 살 친구인 마르셀 뒤샹이 아내를 찾고 있었다고 설명했다. 그래서 만나는 자리가 마련되었는데, 뒤샹이 매력을 풍기면서 그녀를 유혹하며 구애하기 시작했다. 결혼식 때 피카비아가 입회인이 되었고, 만 레이가 촬영을 했다. 그 뒤에 콘스탄틴 브랑쿠시의 화실에서 피로연을 했다. 리디는 뒤샹을 흠모했고, 그가 기뻐하는 일이라면 뭐든지 했다. 심지어 그가 여성의 음모를 혐오했기에 음모까지 밀었다. 얼마 동안 그녀는 뒤샹의 화실에서 생활했지만, 그 뒤에 그가 아파트를 구해서 그녀를 따로 내보냈다. 그런 뒤 그는 그녀에게 구식 결혼 생활이라는 개념이 헛소리이며, 성관계를 갖는 것은 부부가 만찬하는 것이나 별 다를 바 없고, 그녀에게 그럴 마음이 생기면 언제든 바람을 피우라고 말했다. 그녀가 앉아서 끝날 때까지 기다리고 있는 것이 뻔히 보이는 데에도 그가 몇 시간째 계속 체스를 두고 있자 이윽고 그녀는 몹시 화가 났다. 어느 밤 그가 잠이 들자, 그녀는 접착제로 체스 말을 모두 체스판에 붙여 버렸다. 그 뒤로 그는 특별한 일이 있을 때에만 모습을 보였기에 결국 몇 달 지나지 않아서 결혼은 파탄났고 그는 자신을 버렸다는 이유로 이혼 신청을 했다.

그의 옹고집은 유별났다. 그림을 다시 그리면 많은 돈을 주겠다는 제안을 받았지만, 하고 싶은 일은 이미 다했고 그저 돈을 위해서 다시 같은 일을 시작할 생각이 없다면서 거절했다. 또 뉴욕의 한 화랑을 맡아 운영하면 더 많은 돈을 주겠다는 제안도 받았지만, 이번에도 거절했다. 대신에 그는 부유한 친구들을 우려먹고 때로 체스 경기에서 이겨서 받은 돈으로 살았다. 또 가장 유명한 레디메이드 한정판을 내놓아서 돈을 벌기도 했다. 그는 이탈리

아의 아르투로 슈바르츠Arturo Schwarz와 협력하여 계속 수익을 올렸다. 슈바르츠는 그를 위해 그의 가장 중요한 오브제의 복제품을 생산했다. 전 세계의 미술관에서 그의 작품을 원했기에 이런 복제품은 잘 팔렸다. 물론 각 미술관을 찾는 이들은 자신이 보고 있는 샘, 보틀랙, 자전거 바퀴가 원본이 아니라는 사실을 모를 때가 많았다. 사실 원본 「샘」은 전시가 거부되었을 때 산산조각이 났고, 원본 자전거 바퀴는 뒤샹의 누이가 그의 너저분한 파리 화실을 청소할 때 내다 버렸다.

1946년, 뒤샹은 마리아 마르틴스와 연인이 되었다. 그녀는 미국 주재 브라질 대사의 매력적인 부인이었다. 그 관계는 1951년 남편이 부임지를 해외로 옮기면서 끝이 났다. 1954년 67세 때 그는 미국인 알렉시나 새틀러Alexina Sattler와 결혼했다. 그녀는 미술상 피에르 마티스의 전부인이었다. 다음 해에 그는 미국 시민권을 얻었다. 티니라는 별명으로 알려진 뒤샹의 두 번째 부인은 체스를 잘 두었다. 더 중요한 점은 마티스와 이혼할 때 꽤 많은 재산을 받았다는 것이다. 마티스가 마타의 아내 패트리샤와 불륜을 저지른 대가였다. 그래서 뒤샹은 마침내 돈 걱정 없이 편안한 생활을 즐길 수 있게 되었고, 부부는 뉴욕, 파리, 스페인의 카다케스를 오가면서 지냈다. 결혼 생활은 1968년 뒤샹이 사망할 때까지 14년 동안 지속되었다.

뒤샹이 종종 파렴치한 모습을 보이곤 했고 또 그의 작품이 얼마 되지 않지만, 그럼에도 그가 현대 미술의 경로를 바꾸었다는 점은 인정해야 한다.

막스 에른스트 MAX ERNST

독일인, 파리 초현실주의 집단의 회원, 1938년에 축출되었다가
1955년에 다시 축출됨

출생 1891년 4월 2일, 쾰른 인근 브륄

부모 중산층 가톨릭 집안, 청각 장애가 있는 엄격한 교사 부친

거주지 1891년 브륄, 1909년 본, 1914년 독일 군대, 1918년 쾰른,
1922년 파리, 1924년 동남아시아, 1925년 파리,
1939년 남프랑스, 1941년 뉴욕, 1946년 애리조나 세도나,
1953년 남프랑스

연인·배우자 1918~1922년 미술사가이자 미술관장인 루이제
슈트라우스와 결혼[이혼, 한 자녀(1944년 아우슈비츠에서
사망)], 1924~1927년 갈라 엘뤼아르, 폴 엘뤼아르와
삼자 동거, 1927~1937년 마리 베르트 오런키와 결혼,
1933년 레오노르 피니, 1934~1935년 메레트 오펜하임,
1937~1939년 레오노라 캐링턴, 1941~1946년 페기
구겐하임과 결혼, 1946~1976년 도로시아 태닝과 결혼

1976년 4월 1일, 파리에서 사망

애리조나에서 막스 에른스트, 1947년, 사진: 앙리 카르티에 브레송

막스 에른스트는 궁극적인 초현실주의자였다. 앙드레 브르통은 그를 "내 가장 소중한 친구"라고 하면서 그가 모든 초현실주의자 중에서 "가장 장엄하게 홀려 있는 뇌"를 지녔다고 말했다. 에른스트 자신은 이렇게 말했다. "나는 일을 하는 가장 좋은 방법이 한쪽 눈을 감고 내면을 들여다보는 것이라고 믿으며, 그 감은 눈은 내면의 눈이다. 다른 쪽 눈은 현실과 주변 세계에서 일어나는 일에 고정시킨다." 이는 오로지 내면의 비합리적인 요소만을 요구하는 앙드레 브르통의 극단주의보다 초현실주의적 과정을 더 심오하게 기술한 것이었다. 에른스트는 기억에 남을 이미지를 만들어 내는 것이 무의식적 내면의 눈과 의식적인 바깥 눈의 종합임을 알았다.

화법 면에서 보면, 그는 초현실주의자 중에서 가장 탐구적이었다. 끊임없이 창의성을 발휘하고 늘 새로운 기법을 시도했다. 초창기에 그는 콜라주를 새로운 미술 형식으로 개발했다. 또 프로타주*, 데칼코마니, 물체를 덧붙여서 그림을 꾸미는 방법도 실험했다. 그는 잭슨 폴록에게 캔버스에 물감을 떨구는 방법을 보여 주었다. 에른스트의 작품은 사실적인 것에서 추상적인 것에 이르기까지 전 영역에 걸쳐 있었다. 그러나 사실적인 것이라고 해도 결코 관습적인 것은 아니었다는 점을 강조해야겠다. 그는 전통 기법을 쓴다고 해도, 「아기 예수의 볼기를 때리는 성모The Virgin Spanking

* frottage, 파스텔이나 연필 또는 드로잉 도구를 가지고 질감 있는 표면 위에 탁본을 뜨는 방식

the Infant Jesus」(1926)처럼 늘 유별난 주제와 결합시켰다. 그리고 가장 추상적인 작품들조차도 언제나 초현실주의적 분위기를 풍긴다.

에른스트는 1891년 독일의 쾰른에서 몇 킬로미터 떨어진 곳에서 태어났다. 아버지는 귀가 거의 안 들리는 교사이자, 전통적인 방식으로 꼼꼼하게 풍경화를 그리는 화가였다. 막스는 아버지가 주변의 바깥 세계를 보이는 그대로 정확하게 그리려는 생각에 완전히 사로잡혀 있음을 잘 보여 주는 일화를 회상했다. 한번은 풍경화를 그렸는데, 구도에 맞지 않는 나무 한 그루를 빼고 그렸다. 그런데 그 뒤에 실제 풍경이 그림에 들어맞도록 아버지가 나무를 도끼로 쓰러뜨리는 모습에 막스는 깜짝 놀랐다. 에른스트 집안은 독실한 가톨릭이었다. 부르주아 아버지는 선한 사람이었지만 엄격했다. 어머니는 애정과 유머가 가득했고 동화를 읽어 주곤 했다. 훗날 그는 어린 시절이 '불행하지 않았다'고 하면서도 이런저런 의무가 가득했다고 회상했다. 동생이 여섯 명이나 있었으니 더욱 그랬다.

어릴 때 그는 숲과 전신선의 수수께끼에 매료되는 한편으로 두려움도 지녔다. 다섯 살이던 어느 날 오후에 그는 전신선의 비밀을 탐구하려고 몰래 집을 빠져나갔다. 금발 곱슬머리에 파란 눈, 빨간 잠옷을 입고 채찍을 든 채 맨발로 걷다가 그는 순례자 무리와 마주쳤다. 그들은 그가 아기 예수가 틀림없다고 선언했다. 경찰이 그를 인도받아서 집으로 데려가자, 그 이야기를 들은 아버지는 어린 아들을 아기 예수의 모습으로 그렸다. 막스는 어릴 때부터 아버지가 그림을 그리는 모습을 지켜보곤 했기에, 곧 직접 그

리게 되었다. 유년기 내내 드로잉과 회화를 계속 그렸지만, 정식 미술 교육을 한 번도 받은 적은 없었다. 대학교에서는 철학, 미술사, 문학, 심리학, 정신의학을 공부했고, 정신질환자의 미술에 푹 빠져서 자세히 살펴보기 위해 정신 병원도 방문했다.

1912년 스물한 살 때, 그는 파블로 피카소의 작품을 보고 큰 충격을 받았으며, 같은 해에 자기 작품의 전시회를 열기 시작했다. 1914년에 그는 쾰른에서 한스 아르프를 만났고, 둘은 깊은 우정을 쌓았다. 그 뒤에 전쟁이 터졌고 아르프는 파리로 피신했다. 막스는 징집되어 독일군의 야전포병 부대에서 복무했다. 전쟁은 그에게 고통의 시간이었다. 그래도 1916년에 취리히에서 활동하는 다다이스트들의 소식을 들었을 때 얼마간 빛이 보이기도 했다. 1918년에 그는 결혼식을 올리기 위해 특별 휴가를 받았다. 앞서 1914년에 그는 미술사 학생인 루이제 슈트라우스Luise Straus와 사랑에 빠졌는데, 그녀는 쾰른에 있는 한 미술관의 부관장이 되어 있었다. 그녀와 혼례를 올린 지 얼마 되지 않아서 종전이 이루어졌고, 그는 민간인으로 돌아왔다. 부부는 쾰른에 정착했고, 그는 스위스에 있는 집단과 비슷한 다다이스트 집단을 구성하는 일을 시작했다. 세계 대전이라는 살육을 자행한 사회에 맞선 반항이었다.

다음 해에 그는 파울 클레Paul Klee(1879~1940)를 만났고, 처음으로 조르조 데 키리코의 초기 작품도 접했다. 둘 다 그의 작품에 중요한 영향을 미쳤다. 1920년, 그는 아르프와 함께 쾰른에서 다다 전시회를 열었다가 심각한 사태를 맞닥뜨렸다. 분노한 관람객들이 전시물 중 일부를 파괴했기에, 주최 측은 새 것으로 교체해야 했다. 주최 측은 사기, 포르노, 풍속 문란으로 비난받았다. 경찰은

혐의를 받아들이지 않았지만, 전시회를 중단시켰다. 스물아홉 살의 에른스트는 이제 초현실주의에 인생을 바치기 직전에 와 있었다. 반세기 넘게 이어지게 될 헌신이었다. 1921년, 당시 파리 다다 집단의 일원이었던 앙드레 브르통은 프랑스 수도에서 전시회를 열자고 그를 초청했다. 전시회는 그해 봄에 열렸다.

에른스트의 작품에 흥미를 느낀 프랑스 초현실주의 시인 폴 엘뤼아르와 그의 러시아인 아내 갈라는 독일에 사는 에른스트와 루이제 부부의 집을 방문했다. 에른스트와 갈라는 보자마자 서로에게 푹 빠졌다. 그들은 서로의 배우자에게 빤히 보일 만큼 서로에게 노골적으로 애착을 보였고, 그 일은 막스의 냉혹한 성정을 드러냈다. 어느 비 오는 오후, 네 명이 모였을 때 막스가 갈라에게 무례하게 굴자, 그의 아내는 갈라에게 그런 식으로 말하지 말라고 나무랐다. 그러자 막스는 무심코 내뱉었다. "하지만 나는 갈라만큼 당신을 사랑한 적이 없어." 다음 해에 부부는 갈라섰고, 에른스트는 파리로 이사했다. 그는 갈라 그리고 폴 엘뤼아르와 이상한 삼자 동거를 시작했다. 파리에서 에른스트는 돈이 없었기에 일용직으로 생계를 유지해야 했다. 엘뤼아르 부부는 그를 딱하게 여겨서 그들의 집에서 지내게 했고, 갈라는 두 남성과 공공연히 섹스를 했다. 엘뤼아르는 갈라보다 막스를 더 사랑한다는 말로 바람피우는 아내를 둔 자신을 옹호했지만, 멋진 거짓말이었다. 그는 양쪽을 다 사랑했고, 세 사람의 관계는 늘 긴장 상태에 있었다.

시간이 흐를수록 갈라가 매력적인 에른스트에게 점점 더 애착을 보이는 바람에 아내를 공유하는 엘뤼아르의 대담한 성적 실험은 붕괴하기 시작했다. 1924년 어느 날 밤, 그들은 파리의 한 식

당에 있었다. 엘뤼아르는 성냥을 사오겠다면서 일어나더니 나가서 그냥 사라졌다. 세 명 중에서 돈이 있는 사람은 그였는데, 그는 파리에서의 복잡한 생활로부터 받는 압박을 피해서 태평양을 건너 극동까지 긴 여행을 하기로 결심했다. 그는 대서양을 건너 파나마 운하에 도착한 뒤, 파리의 갈라에게 따라오라고 편지를 썼다. "이 길을 곧 지나기를 바라." 그런데 그녀는 다른 경로로 동양으로 가기로 했다. 수에즈 운하를 통해서였다. 그리고 혼자가 아니라, 에른스트와 함께였다.

그녀와 막스는 교통비를 마련하기 위해서 엘뤼아르의 수집품 중 많은 그림을 팔아야 했다. 돈을 마련하는 데 몇 주가 걸렸다. 피카소의 작품 여섯 점, 데 키리코의 작품 여덟 점을 비롯하여 총 예순한 점을 팔았다. 사랑의 삼각관계를 해결하기 위해 아주 비싼 대가를 치른 셈이었다. 그들은 싱가포르에 도착했고, 호주를 거쳐서 싱가포르에 온 엘뤼아르를 만났다. 그들은 다시 삼인조가 되어서 사이공(현 호치민)으로 갔다. 그곳에서 이긴 쪽은 엘뤼아르였다. 갈라는 늘 돈을 주시하고 있는 여성이었기에, 이제 누구에게 인생을 맡길지 선택해야 했다. 그녀는 무일푼인 에른스트의 마성의 매력보다 남편의 은행 계좌를 택했다. 엘뤼아르 부부는 네덜란드 정기선을 타고서 편안하게 집으로 향했다. 에른스트는 홀로 동남아시아를 더 여행하다가 한 달쯤 뒤 꾀죄죄한 작은 증기선을 타고서 돌아갔다. 그러나 결국 이 기이한 일화로부터 가장 큰 혜택을 본 사람은 에른스트였다. 엘뤼아르는 곧 아내를 살바도르 달리에게 잃게 되고, 에른스트의 작품은 극동의 이국적인 동식물상과 낯선 문화 및 예술품을 접한 데 힘입어서 대단히 풍성해졌다.

막스 에른스트, 「신부의 의상Attirement of the Bride」, 1940년

파리로 돌아온 뒤 에른스트는 갈라와 거리를 두었지만, 놀랍게도 엘뤼아르와는 계속 우정을 유지했고 그들은 협력하면서 많은 초현실주의 계획을 실행했다. 에른스트는 함께할 여성을 원했기에 1927년 마리 베르트 오런키Marie-Berthe Aurenche라는 십 대 소녀와 열정적인 연애를 시작했다. 그녀의 부모는 격분해서 경찰을 불러서 그가 미성년자에게 손을 댔다고 고발했지만, 그는 그녀와 함께 달아나는 데 성공했고 둘은 결혼했다. 그들은 10년 동안 부부로 지냈지만, 그 기간에도 에른스트의 바람둥이 기질은 여전해서 불륜을 많이 저질렀다. 그중에는 두 여성 초현실주의자와의 열애도 있었다. 1933년에는 레오노르 피니, 1934년에는 메레트 오펜하임과 열애를 했다. 또 1937년에는 젊은 영국 화가 레오노라 캐링턴과 깊은 사랑에 빠졌다. 캐링턴은 미술을 공부하는 스무 살 학생일 때, 런던에서 에른스트를 위해 열린 만찬장에서 마흔여섯 살의 그를 만났다. 그녀는 이미 그의 작품을 알고 있었고 흥미롭다고 생각했다. 그를 직접 보자, 그녀는 그의 성적 매력에도 저항할 수 없었고 곧 그를 따라 파리로 향했다. 그녀의 부모는 분노했다. 그녀의 부유한 아버지는 에른스트를 외설물을 만든 죄로 체포하라고 당국에 압력을 가했지만 실패했다. 파리에서 에른스트와 캐링턴은 늘 붙어 다녔기에 그와 마리 베르트의 부부 관계는 끝이 났다.

다음 해인 1938년 에른스트는 브르통과 충돌했다. 브르통은 정치적인 이유로 오랜 친구이자 동료인 폴 엘뤼아르와의 모든 관계를 끊은 상태였는데, 이제 초현실주의 집단의 모든 정회원들에게 갖은 수단을 써서 엘뤼아르의 평판을 떨어뜨리라고 요구하고

있었다. 에른스트는 그런 짓을 결코 하지 않으려 했을 뿐 아니라, 브르통의 옹졸함에 너무나 화가 나서 초현실주의 집단을 떠났다. 그럼으로써 그 집단은 주요 인물 한 명을 잃었다. 그와 캐링턴은 파리를 떠나서 프랑스 시골에서 1년쯤 행복한 생활을 보냈다. 나중에 캐링턴은 그때가 낙원에서 살던 시절이었다고 회상했다. 그 행복은 제2차 세계 대전이 터지면서 끝났다. 독일인인 에른스트는 수용소로 보내졌고, 캐링턴은 홀로 방황했다. 그녀는 신경 쇠약에 시달렸고, 나중에 유럽을 탈출하여 미국으로 가려고 리스본에 있다가 같은 이유로 온 에른스트와 만났다. 그는 여전히 그녀를 사랑했지만, 그녀는 신경 쇠약을 겪으면서 그를 향한 감정도 사라졌기에 다시 해 보자는 그의 간청을 거절했다.

그때 에른스트를 구원한 사람은 부유한 미국인 페기 구겐하임이었다. 그녀는 그를 안전하게 미국으로 데려갔다. 그가 미국에 체류할 수 있도록 그들은 1941년 12월에 편의상 결혼을 했다. 그들은 2년 동안 함께 지내다가 별거했고, 1943년 그는 미국 초현실주의자 도로시아 태닝과 연애를 시작했다. 에른스트와 구겐하임은 1946년에 이혼했고, 그는 곧바로 태닝과 결혼했다. 결혼식은 비벌리힐스에서 열렸다. 만 레이와 줄리엣 브라우너와 합동 예식이었다. 로스앤젤레스에서 결혼식을 올린 뒤, 에른스트 부부는 애리조나 세도나로 향했다. 그곳에 땅을 사서 집을 지었다. 2년 뒤 에른스트는 미국 시민권을 얻었다. 1949년, 그와 도로시아는 파리를 방문했고, 그는 옛 친구들과 해후했다. 1950년대 내내 그는 애리조나의 자택과 프랑스의 화실을 오가면서 지냈다.

1954년 6월, 에른스트는 베네치아 비엔날레에서 대상을 받음으로써 경제적인 보상을 얻는 기쁨을 누렸다. 이제 늙어 가는 앙드레 브르통을 중심으로 다시 형성된 공식 초현실주의 집단의 더 젊고 질투심 많은 회원들은 그의 수상이 달갑지 않았다. 그들은 그의 수상이 초현실주의 운동의 엄격한 규율에 위배된다고 느꼈고, 두 번째로 에른스트를 축출하기 위해 회의를 열었다. 브르통은 1938년에 엘뤼아르를 지지하면서 스스로 나간 에른스트를 오래전에 용서했기에 열기 넘치는 젊은 저격수들의 견해에 반대했지만, 민주적 투표로 축출이 결정되었다. 이 축출 소식에 에른스트는 마음이 상했다. 그는 1950년대에도 모임에 가끔 참석하고 있었고 상을 받는 데 아무런 문제의식도 못 느꼈기 때문이다. 사실 그는 너무나 불쾌했기에 좀 퉁명스럽게 반격했다. "내가 볼 때 지난 20년 동안 초현실주의의 발견과 위대함을 이루었던 모든 이가 떠나거나 쫓겨난 듯하다. 초현실주의는 앙드레 브르통이라는 돛대머리에 매달린 어중이떠중이들이 아니라 이렇게 떠난 시인들이 계속 대변하게 될 것이다. 그가 외로운 것도 놀랄 일이 아니다! 그에게 유감스럽다."

이렇게 쫓겨났음에도 에른스트는 1958년에 다시 국적을 바꾸었다. 이번에는 프랑스 시민이 되었고, 1964년에 그와 도로시아는 프랑스 남부에 정착했다. 그들은 1976년에 그가 사망할 때까지 그곳에 머물렀다. 성적 모험을 즐기던 나이가 지났는지, 그는 생애의 마지막 30년을 아내와 여유롭게 즐길 수 있게 되었다. 이 마지막 시기에 그는 많은 대규모 전시회도 열었고, 그의 작품은 전 세계에서 호평을 받았다. 1966년에는 프랑스 정부로부터 레지

옹 도뇌르 훈장을 받았고, 시인인 르네 크레벨René Crevel이 그에게 "막스 에른스트, 거의 알아차릴 수 없는 전위轉位의 마법사"라는 칭호로 그를 요약했을 때 그는 우쭐해 했다.

레오노르 피니 LEONOR FINI

이탈리아인, 초현실주의자들과 어울렸지만 결코 그 집단에 합류하지는
않음

출생 1907년 8월 30일, 아르헨티나 부에노스아이레스

부모 아르헨티나 사업가이자 열성 종교인 부친, 이탈리아인
 모친

거주지 1907년 부에노스아이레스, 1909년 이탈리아 트리에스테,
 1924년 밀라노, 1931년 파리, 1939년 몬테카를로,
 1943년 로마, 1946년 파리

연인·배우자 1931년 로렌초 에르콜레 란차 델 바스토 디 트라비아
 왕자, 1932년 작가 앙드레 피에르 드 망디아그,
 1933년 막스 에른스트(짧게), 1936년 미술상 줄리언
 레비(짧게), 1939~1945년 (1937년에 연인이었던) 페데리코
 베네치아니와 결혼, 1941~1980년 이탈리아 백작
 마르키스 스타니슬라오 레프리(사별),
 1945~1952년 이탈리아 백작 스포르치노 스포르차(그
 뒤로 친구로 남음), 1952~1987년 폴란드 작가 콘스탄틴
 옐렌스키(사별)

1996년 1월 18일, 파리에서 사망

레오노르 피니, 1936년, 사진: 도라 마르

레오노르 피니는 초현실주의자들 중에서도 독특한 인물이었다. 개성뿐 아니라 작품도 특별한 매력을 발휘했다. 그녀의 연애 생활은 온건하게 말해서 다채로웠지만, 그녀의 파란만장한 인생 이야기는 그보다 훨씬 전에, 아기 때부터 시작되었다. 피니는 1907년 아르헨티나에서 매우 독실하면서 부유한 아르헨티나 사업가인 아버지와 이탈리아인 어머니 사이에서 태어났다. 그녀가 첫돌을 맞이하기도 전에, 부모는 험악한 분위기에서 갈라섰다. 다음 해에 어머니는 아기를 안고서 고국인 이탈리아로 달아났다. 폭군 같은 남편은 격분해서 딸을 납치해서 아르헨티나로 데려올 계획을 세웠다. 그는 사람들을 고용했고, 그들은 트리에스테의 길거리에서 레오노르를 붙잡았다. 그러나 주변에 있던 행인들이 그녀를 구하러 나서는 바람에 유괴 계획은 실패로 돌아갔다.

레오노르의 엄마는 다시 납치 시도가 있을까 걱정되어서 남부로 피신했다. 아이를 잃을까 봐 겁이 난 그녀는 딸을 아들인 척 꾸미는 방법을 택했다. 그녀는 외출할 때마다 레오노르를 남자아이로 꾸몄고, 이 방법은 먹히는 듯했다. 그녀는 아이 아빠가 포기하고 물러설 때까지 불안해하면서 이 방법을 6년 동안 계속했다. 유년기가 지난 뒤 레오노르는 종교에 등을 돌려 평생 무신론자로 살게 된다. 학교에서 그녀는 반항아였고 세 번이나 쫓겨났다. 엄마는 딸이 그림 그리기를 좋아한다는 것을 알고 장려하기 시작했다.

이제 마침내 정상적인 생활을 즐기기 시작할 수 있을 것 같았는데, 안 좋은 일이 닥쳤다. 몇 년 뒤인 십 대 초반에 그녀는 심한 눈병에 걸리고 말았다. 류마티스결막염이었다. 치료를 위해 그녀는 두 달 반 동안 눈을 붕대로 감고 있어야 했다. 이렇게 어둠 속에서

지내는 동안 그녀는 공상에 빠지면서 자신만의 내면세계를 창조하기 시작했다. 그녀는 전형적인 십 대의 사회생활을 가로막는 붕대를 저주했을지 모르지만, 장기적으로 볼 때 붕대는 큰 도움을 주었다. 시각적 환상에 집착하고 내면의 생각을 캔버스나 종이에 옮기도록 하는 성향을 갖도록 했다. 다시 앞을 볼 수 있자마자, 피니는 화랑, 미술관, 미술사, 미술책의 세계에 푹 빠졌고, 일찍부터 이탈리아의 저명한 화가들의 시선을 사로잡는 이미지를 그리기 시작했다.

이 시기에 그녀는 시신을 살펴보겠다고 시신 안치소에 가는 희한한 습관을 들였다. 그녀는 시신이 순수한 미학적 형태가 될 때까지 하염없이 바라보곤 했다. 그녀는 이렇게 썼다. "시신 안치소를 들락거린 뒤로 나는 뼈대의 완벽함, 그것이 몸에서 가장 파괴가 안 되는 부분이라는 사실… 아름다운 조각품처럼 재구성될 수 있다는 사실에 탄복했다." 그녀는 스물두 살에 밀라노에서 첫 단독 전시회를 열었고, 전통적이지 않은 방식으로 옷을 입고 괴짜 같은 대외적 인격을 보임으로써 권위에 반항하기 시작했다. 그녀는 작품과 개인적 행동 양쪽으로 타고난 초현실주의자가 되어 있었다. 그녀가 자유롭게 자신을 표현할 수 있는 지역은 딱 한 곳뿐이었다. 바로 아방가르드의 중심지인 파리였다.

스물네 살의 레오노르는 멋지고 젊은 이탈리아 왕자와 사랑에 빠졌고, 함께 파리로 가서 동거함으로써 어머니를 경악시켰다. 그 젊은 남성의 어머니도 아들이 결혼, 가정생활, 출산에 강한 반감을 보이는 여성과 살겠다고 하자 받아들일 수 없었다. 그러나 걱정할 필요가 없었다. 그들의 관계는 금방 파탄 났고, 다음 해에 왕

자는 레오노르를 파리에 남겨둔 채 홀로 밀라노로 돌아왔다. 레오노르는 곧바로 새 애인을 구했다. 1932년 여름, 그녀는 한 호텔 바에서 작가인 앙드레 피에르 드 망디아그Andre Pieyre de Mandiargues 를 만났고 일주일도 지나지 않아서 그의 집으로 이사했다. 비록 그 뒤로 그녀는 많은 애인을 사귀게 되지만, 망디아그와는 늘 가까운 친구로 지냈고, 1932~1945년에 무려 560통의 편지를 주고받았다고 한다.

바쁘게 돌아가는 프랑스 수도에서 피니는 금방 초현실주의자 무리에 끼는 데 성공했다. 초현실주의자들이 그녀를 만나고 싶다고 하자 그녀는 약속된 카페에 추기경 복장으로 나타났다. 여성의 몸을 전혀 고려하지 않은 남성의 옷을 입는 것이 어떤 느낌인지 알고 싶다고 말하면서였다. 막스 에른스트, 르네 마그리트, 빅터 브라우너는 놀라운 새 인물이 등장하자 모두 흥분했고, 그녀를 초현실주의자 정기 모임에 소개했다. 그러나 비록 그녀가 초현실주의의 화신이었다고 해도, 상황은 순탄하게 돌아가지 않았다. 그녀는 집단을 권위적으로 통제하려는 브르통의 태도를 몹시 싫어했고, 그가 끝없이 쏟아 내는 소책자, 이론, 선언문을 '전형적이고 시시한 부르주아 정신'의 징후라고 보았다. 그녀는 그 어느 것도 받아들이지 않으려 했고, 인습에 얽매이지 않은 그녀의 생활 방식을 찬미하던 초현실주의자들은 그녀가 집단에 가입하지 않겠다고 하자 충격을 받았다. 그녀는 브르통을 여성차별주의자이자 동성애 혐오자라고 비난했고, 그 점에서는 옳았다. 항의하는 의미로 그녀는 자신이 초현실주의자가 아니라고 선언했지만, 그 말은 브르통의 초현실주의자 집단에 속하지 않겠다는 의미였다. 실질적

으로 그녀는 전적으로 초현실주의적 방식으로 행동하고 그림을 그렸지만, 어느 집단의 구성원으로서가 아니라 독자적으로 그렇게 했다. 한 평론가는 그녀가 "어떤 초현실주의자도 따라올 수 없는… 초현실주의 이상의 화신"이었다고 했다.

피니의 미모는 파리에서 화젯거리가 되었다. 그녀는 파티에 가거나 화랑에 그림을 보러 갈 때면, 늘 대단히 독특한 형태의 고급 맞춤복 차림으로 극적으로 등장하곤 했다. 피카소도 그녀에게 푹 빠졌고, 엘뤼아르는 그녀에게 바치는 시를 썼다. 장 주네Jean Genet는 그녀를 찬미하는 편지를 썼고, 장 콕토Jean Cocteau는 그녀를 "성스러운 여주인공"이라고 불렀으며, 막스 에른스트는 '스캔들을 야기하는 그녀의 우아함'에 홀려서 곧 연인이 되었다. 그러나 그녀는 그가 동시에 네댓 명의 여성과 늘 사귀고 있다는 사실을 알고는 그를 완전히 믿지 않았다. 그녀는 사진작가 앙리 카르티에 브레송Henri Cartier-Bresson(1908~2004)과도 친밀해졌고, 둘은 함께 이탈리아를 여행했다. 그때 그는 그녀의 매우 적나라한 사진들을 찍기도 했다. 그들이 얼마나 가까웠는지는 불분명하지만, 훨씬 뒤에 한 인터뷰에서 그는 자기 몸에 피니의 손톱자국이 아직도 남아 있다고 했다. 진짜인지 비유적으로 한 말인지 우리는 알지 못한다.

미국 미술상인 줄리언 레비Julien Levy는 1936년 파리에서 피니를 만났을 때, 그녀를 "암사자의 머리, 남성의 정신, 여성의 가슴, 아이의 몸통, 천사의 우아함, 악마의 화법"을 지닌 사람이라고 묘사했다. 그들은 짧은 연애를 했고, 그는 그녀를 살바도르 달리에게 소개했다. 달리는 그녀를 좀 경계했다. 아마 쇼맨십 측면에서 그녀가 자신의 여성판이라는 것, 따라서 경쟁자가 될 가능성이 있음

을 알아보았기 때문일 것이다. 그녀와 줄리언 레비의 관계는 그가 기획한 전시회 때문에 그녀가 뉴욕에 갔을 때 안 좋게 끝났다. 한 편지에 그녀는 이렇게 썼다. "오늘 아침 레비와 싸웠어. 그는 술에 취해 있었고… 나는 그를 발로 찼지… 그가 내 뺨을 쳐서 얼굴에 침을 뱉어 주었어. 그러자 나를 바닥에 내동댕이치더군. 그래서 그의 얼굴을 할퀴고 주먹으로 쳤고 커다란 유리 접시를 집어서… 허공으로 내던졌어… 1천 개 조각으로 박살났지… 레비는 격분했어… 내 그림을 다 박살낼 것이라고 했어. 나는 그러면 그의 손주들을 목 졸라 죽이겠다고 대꾸한 뒤 유리 조각들을 그의 얼굴에 던졌어." 이 이야기의 교훈은 피니와 다투지 말라는 것이다.

1939년 전쟁이 터지자, 피니는 프랑스를 떠나 몬테카를로로 갔다. 그곳에서 지내는 동안 그녀는 이탈리아 친구인 페데리코 베네치아니와 결혼했다. 그들은 1937년에 사귄 적이 있었고, 그 뒤로 친구로 지내 왔지만, 그가 유대인이었으므로 그녀는 결혼을 하면 그를 좀 보호할 수 있지 않을까 느꼈다. 그러나 머지않아 1941년에 그녀는 이탈리아 귀족 외교관인 마르키스 스타니슬라오 레프리를 만나서 열렬한 연애를 시작했다. 그들의 연애는 여러 해 동안 지속된다. 그녀가 다른 연인들을 만난 뒤에도 유지되었다. 그녀는 그의 초상화를 그렸고, 여생 동안 자신의 침실에 걸어 두었다. 이윽고 남편인 페데리코가 그녀의 연애를 알게 되어 둘의 편의상의 결혼 관계는 끝났다. 이혼은 1945년에 마무리되었다.

1943년 전쟁이 한창일 때, 그녀와 레프리는 로마로 이사했다. 그는 그녀에게 필요할 때 자기 자신을 지키라고 권총을 주었다. 고난과 격동의 시기였고, 그녀는 1945년 미군이 로마를 해방시키

레오노르 피니, 「지구의 끝The Ends of the Earth」, 1949년

자 크게 안도했다. 해방군을 따라 멋지고 젊은 이탈리아 백작 스포르치노 스포르차도 등장했다. 그는 미국 시민권을 얻은 상태였다. 그녀는 그와 사랑에 빠졌고 그들은 연애를 시작했다. 전쟁이 끝난 뒤인 1946년에 그녀는 사랑하는 파리로 돌아왔다. 그녀가 많은 고양이를 기르기 시작한 것은 이때부터였다. 이 고양이들은 그녀가 그 뒤로 죽 돌보게 될 유일한 '아이들'이었다. 또 그녀는 과거와 현재의 연인들을 주변에 두는 습관을 들였다. 어떤 식으로든 간에 남자들 사이에 적대감이 분출하지 않도록 제어하면서 주변에 모이게 했다. 그녀가 파리에 정착한 건물에는 앙드레 피에르 드 망디아그, 스타니슬라오 레프리, 스포르치노 스포르차도 살았다. 심지어 그들은 휴가를 함께 가기도 했고, 언론은 그녀가 수행원들을 끌고 다니는 광경을 "레오노르 공화국"이라고 했다.

그녀의 아파트는 많을 때에는 23마리에 이르는 고양이들에게 둘러싸인 초현실적인 세계가 되었다. 그녀는 털이 긴 페르시아 고양이 품종을 좋아했는데, 그림에도 종종 등장시켰다. 고양이들은 그녀와 한 침대에서 잤고, 맛있는 것을 찾아서 식탁 위를 돌아다니기도 했다. 고양이에게 뭐라고 하는 손님은 그녀로부터 심한 말을 듣곤 했다. 고양이가 한 마리라도 아프면, 그녀는 몹시 침울해졌다. 몇몇 여성 초현실주의자들처럼, 그녀도 아이를 낳고 싶지 않았다. "나는 단 한 번도 출산을 하고 싶은 적이 없다." 이유는 "현대 세계에서 거의 상상하기 어려운 치욕… 야만적인 수동성"을 수반하기 때문이었다. "나는 신체적인 모성을 본능적으로 거부한다." 그녀는 유일하게 자살 충동을 느낀 적이 있는데, 임신했는데 낙태 수술을 받기까지 좀 난관이 있었을 때라고 했다. 그녀는

파리로 돌아온 뒤 활발하게 창의적인 작품을 내놓고 단독 전시회를 열었다. 일은 순조롭게 풀려 나갔는데, 그러다가 1947년에 병에 걸렸고 종양을 제거하는 큰 수술을 받아야 했다. 수술할 때 자궁도 떼어내야 했는데, 그녀는 오히려 기뻐했다. 아기를 가질 가능성이 아예 사라졌기 때문이다.

이 무렵에 그녀는 많은 남성뿐 아니라 때로 여성들과도 사랑을 즐기곤 했다는 말을 우연히 했다. 그녀는 여성과 사랑을 나눌 때의 성적인 부드러움에 끌린 듯하며, 막스 에른스트, 줄리언 레비, 스타니슬라오 레프리를 언급하면서 '격렬한 섹스'를 하고 싶어 한 일부 남성들의 요구를 자신이 그리 좋아하지 않았다고 콕 찍어서 말했다. 여성과 잠자리를 갖는 데에도 관심이 있다고 공개하자 큰 소동이 일었다. 파리에서 매력적이고, 도도하고, 독립적인 여성으로 잘 알려진 유명 인사였기에, 그 뒤에 그녀는 자신들의 대의를 그녀가 지지해 주기를 원하는 열성 레즈비언 활동가들의 표적이 되었다. 그녀는 이렇게 말했다. "그들은 파리처럼 나를 귀찮게 한다. 이들 페미니스트는 정말로 기괴하다."

1952년, 로마를 방문했을 때 피니는 폴란드 작가 알렉상드레 콘스탄틴 옐렌스키Alexandre Constantin Jelenski를 만났다. 그는 별명이 코트Kot였다. 그녀는 그 말이 폴란드어로 '고양이'를 뜻한다는 것을 알고 기뻐했으며, 둘은 곧 연인이 되었다. 그는 그녀를 따라 파리로 와서 수행원 무리에 합류했다. 그는 그녀의 삶에 중요한 역할을 맡게 된다. 그가 그녀의 업무를 관리하고, 전시회를 기획하고, 일상생활에서 부딪치는 일들로부터 그녀를 보호하면서 그녀는 작품 활동에 몰두할 수 있게 되었다. 그 뒤로 여생 동안 피니는

파리에서 화가로서 활발하게 활동했다. 언제나 회화에 주로 초점을 맞추었지만, 초상화, 무대 디자인과 의상 디자인도 의뢰받기도 했다. 그녀는 예전처럼 사회 활동도 바쁘게 했고, 1960년대에는 매력적이라는 평판을 유지하기 위해 주름 제거 수술도 받았다.

피니는 늘 뛰어난 기법으로 그림을 그렸고, 그녀의 최고의 작품들은 모두 어떤 기이한 의식 행사가 벌어지는 듯한 느낌을 준다. 이는 그녀의 마음 깊숙한 곳에서 나오는 무의식적 생각이 빚어 내는 것이다. 그녀의 거의 모든 상상화에서 성적 긴장이 주된 주제임에는 분명하며, 아마 그 점이 그녀의 작품이 기억에 남는 주된 이유일 것이다. 1996년 그녀가 88세를 일기로 세상을 떠나자, 부고 기사에는 그녀의 작품에 대해 "여성이 지배하는 성적인 꿈의 세계… 또는 악몽의 세계"라는 평이 실렸다. 한 미술 평론가는 그녀를 "가장 찾아오기를 바라는 뱀파이어"라고 묘사하면서, 그녀가 나이 든다는 생각을 하기란 불가능하다고 했다.

빌헬름 프레디 WILHELM FREDDIE

덴마크인, 작품 때문에 수감되기도 한 덴마크 초현실주의자

출생 1909년 2월 7일, 코펜하겐, 태어날 때의 이름은 빌헬름

 프레데리크 크리스티안 칼센

부모 코펜하겐 대학교 병리학 연구소 연구실장인 부친

거주지 1909년 코펜하겐, 1937년 코펜하겐에서 10일 동안 구류,

 1937년 코펜하겐, 1944년 스웨덴 스톡홀름,

 1950년 코펜하겐

연인·배우자 1930년 에미 엘라 히르슈(1934년 사망)와 결혼,

 1929년 아이 출생, 1938년 잉그리드 릴리안 브레메르와

 결혼(1953년 이혼, 한 자녀), 1969~1995년 교사인 엘렌

 마센과 결혼

1995년 10월 26일에 사망

빌헬름 프레디, 1935년 1월, 사진: 작자 미상

덴마크 화가 빌헬름 프레디는 자신의 미술 작품에 담긴 이미지 때문에 수감된 유일한 초현실주의 화가라는 점에서 독특하다. 지금은 그럴 일이 거의 없지만, 1930년대에 그가 처음 작품을 전시했을 때에는 당국의 분노를 자아내기에 충분했다. 그는 어떤 타협안도 받아들이지 않으려 했고, 작품을 수정하라는 모든 지시에 저항한 뼛속까지 초현실주의자인 사람이었다. 그는 이런 말로 자신의 입장을 명확히 밝혔다. "초현실주의는 결코 어떤 양식이나 철학이 아니다. 영속적인 마음의 상태다."

프레디는 1909년 코펜하겐에서 태어났다. 아버지는 코펜하겐 대학교 병리학 연구소 실험실장이었고, 프레디는 어릴 때 오랜 시간을 그곳에서 보내곤 했다. 십 대 때 늘 보던 용액에 담긴 배아, 유리병에 담긴 잘린 팔다리와 몸통이 그의 상상에 어두운 자극 효과를 일으켰다고 해도 놀랄 일은 아니다. 그는 거의 2년 동안 실습생으로 나무 조각을 배우다가, 스무 살에 1920년대 말 파리에서 한창 활기를 띠고 있던 초현실주의 운동을 알게 되었다. 초현실주의는 그에게 엄청난 영향을 끼쳤고, 다음 해에 그는 덴마크 대중에게 초현실주의를 소개한 최초의 인물이 되었다. 1930년 코펜하겐 가을 전시회에 출품한 그림을 통해서였다. 그의 그림은 극도로 부정적인 반응을 야기했다. 한 평론가는 그 그림을 살 생각을 하는 사람은 모조리 교도소에 처넣어야 한다고 말했다. 그러나 그는 굴하지 않았고 1931년에 코펜하겐에서 첫 단독 전시회를 열었다. 한 평론가는 이렇게 썼다. "의심의 여지없이, 그에게는 신선한 공기가 필요하다." 1930년에 프레디는 에미 엘라 히르슈와 결혼하여 이미 아들도 한 명 있었다. 안타깝게도 그녀는 1934년 서

른 살의 나이에 사망했다.

1935년, 덴마크에서 첫 국제 초현실주의 전시회가 열렸다. 그 운동의 모든 주요 인물들의 작품이 전시되었다. 덴마크 미술 평론가들은 여전히 그 작품들을 "모두 지독히도 혐오스럽고 역겹다"라고 말하면서 초현실주의를 공격했다. 몇 달 뒤 프레디는 인근 노르웨이에서 자신의 운을 시험했다. 오슬로에서 열린 합동 전시회에서 그는 노르웨이 외무장관을 화나게 했다. 장관은 전시회장에서 그 작품을 보고 "더럽고 음란하고 야만적이며 변태적이고 냄새 나고 타락한"이라는 말을 쏟아 내면서 욕설을 퍼부었다. 그는 전시회를 폐쇄하겠다고 위협했다. 프레디는 물러서지 않았고 해가 가기 전에 몇 차례 더 전시회를 열었다. 한 저명한 정신의학자는 전시회가 음란하다고 했고, 경찰은 화랑 진열창에서 그림 한 점을 제거했다.

다음 해에 프레디는 파리를 방문해서 알베르토 자코메티를 만났고, 브뤼셀에 가서는 르네 마르리트를 만났다. 다른 초현실주의자들과 만나면서 그는 런던에서 열 예정인 대규모 국제 초현실주의 전시회에 출품해 달라는 요청을 받았다. 그는 다섯 점을 보냈다. 회화 두 점, 초현실주의적 오브제 한 점, 드로잉 두 점이었다. 드로잉은 전시회 주최 측에 직접 보냈기에 무사히 전달되었지만, 다른 세 점은 음란물이라고 영국 세관에서 압류되었다. 법적으로는 폐기하도록 되어 있었지만, 전시회 운영 위원회가 격렬히 항의하자 당국은 한 발 물러서서 꽁꽁 밀봉하여 덴마크로 돌려보냈다. 그 소식을 들은 덴마크 언론은 프레디를 동정하는 대신에 덴마크 당국은 왜 그 작품들을 금지시키지 못하는지 물었다.

그해에 프레디는 한 덴마크 축제에 회화 작품들을 보냈는데, 축제 위원장이 이렇게 말하며 치워 버렸다. "다시 걸면 갖다 버릴 거야." 프레디는 1936년에 오덴세에서 전시회를 열었는데, 문을 열기 전에 지역 경찰청장이 와서 작품 몇 점을 떼어 냈다. 그해 가을에는 다른 전시회에 출품한 작품을 다른 화가들이 너무 심하게 비판하는 바람에 프레디 자신이 항의하는 표시로 거두어 갔다. 덴마크 국왕도 한마디 했는데, 프레디의 그림을 보고는 이렇게 물었다. "이 사람 수감된 적 있지요?" 다음 해에 바로 그 말대로 되었다.

프레디는 1937년 코펜하겐의 한 식당에서 전시회를 열었다. 항의자들은 전시회를 막으려고 시도했고, 한 명은 프레디에게 달려들어서 목을 조르려 했다. 그러자 경찰이 와서 작품을 모두 압류했다. 그는 3개월이 걸려서야 작품을 돌려받을 수 있었고, 받자마자 코펜하겐의 한 화랑에 다시 내걸었다. 이번에는 독일 당국이 작품 한 점이 히틀러를 모욕했다는 이유로 떼어 내라고 요구했다. 덴마크 당국은 요청을 받아들여서 그 그림을 떼어 냈고, 프레디는 결코 독일에 들어가지 못할 것이라는 통보를 받았다. 지루한 법정 다툼 끝에 프레디는 음란물을 만든 죄로 벌금 1백 크라운에 10일 구류 처분을 받았다. 작품 세 점은 압수되었고, 오랜 세월이 흐른 뒤에야 돌려받게 된다.

1938년, 프레디는 재혼했다. 신부는 잉그리드 릴리안 브레메르였다. 제2차 세계 대전이 터지자, 그는 위험한 상황에 처했다. 1940년 나치가 덴마크를 점령하자 많은 덴마크인은 독일의 편을 들었고 '타락한' 미술가인 프레디는 살아가기가 힘겨워졌다. 길에

서 젊은이들이 몰려들어서 그를 변태라고 욕하면서 얼굴에 침을 뱉기도 했다. 상황은 점점 나빠졌고 1943년에 그는 숨어 지내야 할 지경에 이르렀다. 다음 해에 게슈타포가 그를 찾는다는 소식이 들리자, 그는 국외로 달아날 수밖에 없었다. 그는 북쪽으로 가서 스웨덴으로 넘어갔고, 그곳의 난민촌에서 얼마간 머물다가 스톡홀름에 정착했다. 거기에서는 그림을 그리고 전시하는 일을 계속 할 수 있었고, 마침내 그의 작품을 좀 더 호의적으로 보는 이들이 나타났다.

전쟁이 끝난 뒤 그는 앙드레 브레통으로부터 호의적인 장문의 편지를 받았다. 파리에서 대규모 초현실주의 전시회를 열 예정인데 출품하라고 초청하는 내용이었다. 프레디는 출품을 했고 전시회장에 가서 처음으로 브르통을 만났다. 그는 초현실주의 운동을 관리하고 추진하는 브르통의 역할에 깊은 인상을 받긴 했지만, 개인으로서는 호감을 느끼지 못했다. "그는 자신의 비위를 맞추는 이들을 좋아하는 사람이며, 나와는 잘 맞지 않았다." 그러나 그는 몇몇 초현실주의자들과는 잘 어울렸고, 가장 중요한 점은 마침내 그의 작품이 찬사를 받기 시작했다는 것이다. 그는 자기 생전에 그런 일이 일어날 리가 없다고 생각했을 것이 틀림없다. 작품이 마침내 온전히 인정을 받으면서, 그의 삶은 새로운 단계에 접어들었다. 1950년, 그는 스웨덴을 떠나서 고향인 코펜하겐으로 돌아왔다. 6년간의 망명 생활이 마침내 끝났다.

덴마크 반항아 빌헬름 프레디의 초기 삶과 시대는 그러했다. 그는 덴마크 당국에 고개를 숙이기를 거부한 철저한 초현실주의자였고, 그 때문에 상당한 고초를 겪었다. 그는 자기 그림을 덜 색정

적으로 그려서 더 평안한 삶을 누릴 수도 있었지만, 그럴 생각이 없었다. 그는 어떤 식으로든 자신을 표현할 화가의 권리를 위해 싸웠고, 나는 그가 자신이 일으킨 물의를 속으로는 즐기지 않았을까 추측한다.

그는 인생의 후반기에는 훨씬 덜 부정적인 대접을 받았다. 1953년에 연 자신의 전시회에 한 독일 평론가가 이렇게 쓴 글을 읽었을 때 그는 놀랍게 느껴졌을 것이 분명하다. "나는 프레디가 현재 유럽에서 가장 중요한 화가 중 한 명이라고 추측한다." 몇 년 뒤 한 프랑스 평론가는 이렇게 썼다. "프레디의 작품은 모두 풍부한 의미를 함축하고 있다." 마침내 그에게 호의적인 쪽으로 조류가 바뀌었고, 이에 용기를 얻어서 1961년에 그는 압수됐던 자신의 작품들을 돌려달라고 신청했다. 음란물을 전시했다는 유죄 판결을 받고 1937년 이래로 코펜하겐의 범죄 박물관에 보관되고 있던 회화 세 점이었다. 한 덴마크 잡지는 "덴마크의 문화 재판에서 이루어진 불합리하면서 수치스러운 실수"를 바로잡기 위해서 작품을 반환해야 한다고 요구하면서, 그를 지지했다.

오랜 논의 끝에 당국이 작품 반환을 거부하자, 여전히 반항심이 넘치는 프레디는 세 작품을 똑같이 본뜬 그림을 그려서 코펜하겐의 한 화랑에 전시했다. 화가인 아스거 요른Asger Jorn(1914~1973)은 전시회에 와서 보란 듯이 한 점을 구입한 뒤 미술관에 기증했다. 그러나 개장한 지 몇 분도 지나지 않아서 경찰이 와서 화랑을 폐쇄했다. 더 나아가 그들은 그 모사본 세 점까지 압류했다. 그 뒤로 지루한 법적 다툼이 이어졌지만, 이번에는 프레디의 편을 드는 이들이 많았다. 1962년 마침내 그가 법정에 섰을 때, 그의 변호인은

빌헬름 프레디, 「나의 두 누이My Two Sisters」, 1938년

이렇게 말했다. "화가가 자신의 그림을 그리는 방식 때문에 고발된 사례는 세계 역사에 유례가 없습니다." 그럼에도 프레디는 열가지 죄목에서 유죄 판결을 받고 벌금 20크라운을 내야 했다. 그러자 그를 지지하는 시위가 벌어졌다. 다음 해 항소 재판에서 마침내 압수한 작품들을 모두 프레디에게 돌려주라는 판결이 내려졌다. 이렇게 해서 36년 동안 이어진 초현실주의 법률 드라마가 끝났다.

1965년, 코펜하겐에서 작품 전시회를 열 무렵에 프레디는 미술 평론가들로부터 이런 평가를 받고 있었다. "우리의 최초의 진정한 화가, 최초의 초현실주의자, 세계적인 명성을 지닌 극소수의 덴마크인 중 한 명." 1960년대 말에는 회고전이 열렸고, 각국 미술관이 그의 작품을 구입하고 있었다. 마침내 전투에 승리한 것이다. 승리의 분위기에 휩싸여서 일부 평론가는 과장법까지 썼기에, 프레디는 그런 평을 읽을 때 당혹스러워했을 것이 분명하다. "위선에 맞서고 인간의 자유를 위해 투쟁함으로써, 프레디는 인류에게 도움을 주었다." 1969년, 프레디는 세 번째 결혼을 했다. 신부는 교사인 엘렌 마센이었다. 그들은 유럽뿐 아니라 멀리 일본까지 전시회에 참석하면서 세계를 여행했다. 말년에 그는 많은 상을 받았고, 과거에 겪었던 일들은 역사 속으로 사라졌다. 1970년, 덴마크 미술 아카데미는 그에게 금메달을 수여했다. 덴마크 미술가에게는 최고의 영예였다.

초현실주의 운동을 연구하는 저명한 역사가 호세 피에르Jose Pierre는 프레디를 "세계 초현실주의 운동에서 가장 위대한 인물 중 한 명"이라고 했다. 그럼에도 그는 다른 주요 초현실주의자들보다

덜 알려져 있다. 이유는 기본적으로 지리적인 것이다. 그는 주류 집단에서 너무 고립되어 있었다. 그가 1929년에 초현실주의를 처음 알았을 때 파리로 이사하여 브르통의 집단에 합류했다면, 훨씬 더 잘 나갔겠지만, 스칸디나비아에서 홀로 초현실주의를 옹호하며 지냈기에 그는 단절되어 있었다. 런던에서 열린 그의 첫 단독 전시회 도록의 제목('프레디는 어디에 있었던 것일까?')은 그런 사실을 잘 보여 준다. 그 전시회는 1972년에야 열렸다.

알베르토 자코메티 ALBERTO GIACOMETTI

스위스인, 1930년 파리 초현실주의 집단의 회원이 됨, 1935년 떠남

출생 1901년 10월 10일, 스위스 그라우뷘덴 보르고노보

부모 후기인상파 화가 부친

거주지 1901년 보르고노보, 1922년 파리, 1941년 제네바,
1945년 파리

연인·배우자 1925~1927년 플로라 마요, 1945년 이사벨 델머,
1946년 아네트 암과 결혼(사별), 1959년 캐롤라인
타마뇨(사별)

1966년 1월 11일, 스위스 그라우뷘덴 쿠어에서 사망

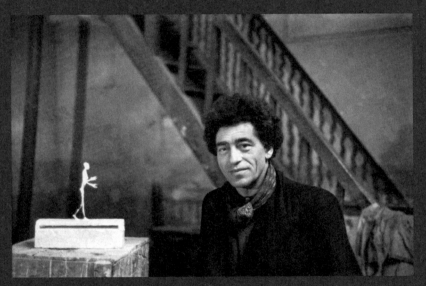
파리 화실에서의 알베르토 자코메티, 1945~1946년,
사진: 앙리 카르티에 브레송

자코메티의 화가로서의 삶은 축구 경기처럼 전반과 후반으로 나뉜다. 전반기에 그는 유례없는 수준의 가장 놀라운 초현실주의 조각품들을 만들었다. 후반기에는 초현실주의를 버리고, L. S. 라우리L. S. Lowry의 이른바 '성냥개비 사람들matchstick men'을 과체중으로 보이게 할 정도로 길쭉하고 깡마르고 거친 표면의 청동 인물상을 만드는 데 몰두했다.

자코메티는 20세기가 시작될 무렵, 스위스 알프스 지방의 이탈리아어를 쓰는 작은 마을에서 태어났다. 아버지는 후기인상파 화가였고, 그의 응원을 받으면서 알베르토는 아홉 살 때부터 자연을 그리기 시작했다. 열세 살 때 그는 이미 능숙한 화가였고, 그 뒤에 조각을 공부하러 제네바의 미술 학교에 들어갔다. 그는 아버지의 지도를 받으면서 베네치아, 로마, 피렌체의 뛰어난 옛 미술 작품들을 공부할 수 있었다. 그는 스무 살 때 파리로 왔고, 여생을 그곳에서 머물게 된다. 그는 몇 년 동안은 자연을 모방한 조각품을 만드는 일을 배웠지만, 자연의 형상을 제대로 묘사하기가 불가능하다는 생각을 점점 더 하게 되어, 결국 그쪽을 포기하고 자신이 상상한 형상을 만드는 일을 시작했다. 동료 학생들은 그가 특이하다는 점을 알아차리고서 그가 아주 잘 나가거나 미치거나 둘 중 하나일 것이라고 말했다. 그들은 그를 미친 천재라고 부르면서 그를 두고 농담을 했다. 그는 너그럽게 받아들였다.

그의 여자관계는 독특했다. 그는 조각가의 눈으로 여성들의 얼굴을 뚫어지게 바라보는 것을 좋아했지만, 늘 감정적으로 얽히는 것을 피했다. 그는 매춘부와 있는 쪽을 더 선호했다. 돈만 주면 더 얽힐 일이 없기 때문이라고 했다. 여자 친구와 있으면 계속 관심

을 기울여야 한다. 이런 식의 태도를 취하면 홀로 지내야 할 때가 많았지만, 그는 그런 생활을 즐기는 듯했다. 그러나 플로라 마요라는 젊은 미국 여성은 예외였다. 그녀는 1925년 파리에 왔고 자코메티와 짧게 연애를 했다. 한창 연애할 때 그는 그녀의 허락을 얻어서, 조각상에 자신의 이니셜을 새길 때 쓰는 칼로 그녀의 팔에 자신의 이니셜을 새겼다. 기이하게도 그녀와 사랑을 나누자, 마치 그녀를 자신의 작품이라고 보게 되어서 서명을 해야 한다고 여긴 듯하다. 그렇게 연애를 할 때에도, 그는 여전히 조각을 우선시했고 연인은 그다음이었다. 플로라는 그와 결혼하고 싶었지만, 어릴 때 질환으로 그는 불임이었기에 정착하는 일에 관심이 없었다.

자코메티는 파리에서 화실을 두 번 옮겼다. 처음 두 곳은 짧게 유지되었고, 세 번째 화실에서 평생을 지냈다. 이 마지막 화실은 아주 작고 낡았기에 그는 인근 호텔에서 잠을 자야 했다. 그러다가 여유가 생긴 뒤에야 옆 화실을 사서 생활공간으로 썼다. 그는 편의 시설에는 전혀 관심이 없었고, 말년에 부유해졌을 때에도 여전히 일에만 파묻힌 채 단출한 생활을 했다.

그의 첫 상상적인 조각품은 입체파에 영향을 받았지만, 1929년 앙드레 마송을 만나서 그를 통해 이제 막 흥분되는 새 예술 운동을 활기차게 전개하고 있던 다른 초현실주의자들을 만났다. 그는 그 집단의 정회원이 되었고 스물아홉 살에 호안 미로, 한스 아르프와 함께 자신의 새 작품을 전시했다. 그는 이제 초현실주의자 모임에서 활발하게 활동했고, 몇몇 공식 선언문에도 서명을 했고, 단체 전시회에도 참여했다. 1930년부터 1935년까지 4년 반 동안 그는 앙드레 브르통과 그 집단에 헌신했다. 그의 첫 단독 전시회

는 1932년 파리에서 열렸고, 2년 뒤에는 뉴욕에서도 열렸다. 그는 돈을 더 벌고자, 램프와 샹들리에 같은 것들도 디자인했다. 동생인 디에고는 그 디자인을 갖고 판매할 물건을 만들었다. 디에고는 화실에서 주형을 뜨고 뼈대를 만들고 청동상에 녹청을 입히는 등의 실무를 담당하면서 알베르토에게 중요한 일을 했다.

여기서 초현실주의 조각이 어떻게 무의식에서 곧바로 직관적으로 만들어질 수 있냐는 타당한 의문이 떠오른다. 그림을 그리는 행위는 떠오르는 착상과 곧바로 연결되는 더 직접적인 과정일 수 있지만, 조각은 시간이 걸리는 복잡한 과정을 수반한다. 자코메티는 수고스럽게도 직접 이 질문에 답했다. "나는 조각품 자체가 완성된 상태로 내게 아주 가까운 형상으로 모습을 드러낼 때 알아차릴 뿐입니다… 비록 무엇인지 알아볼 수 없을 때도 많고, 그 점 때문에 언제나 더 혼란스러워지지만요." 다시 말해, 그는 르네 마그리트가 초현실주의적 그림을 그리는 것과 동일한 방식으로 자신의 초현실주의적 조각을 만들었다. 두 미술가에게는 일을 시작하기 전에 시각적 발견이 이루어지는 비합리적인 순간이 있었다. 그러면 그 초현실주의적 이미지를 마음에 잘 담아 둔 채로 때로 시간이 걸리곤 하는 세밀한 작업을 수행한다.

「목이 잘린 여인Woman With Her Throat Cut」과 「새벽 4시의 궁전 The Palace at 4am」 같은 그의 1932년 작품들은 초현실주의의 아이콘이 된다. 그러나 가까운 친구인 폴란드계 프랑스 화가 발튀스 Balthus(1908~2001)의 작품을 본 충격으로 그의 순수한 초현실주의 단계는 짧게 끝났다. 자코메티는 파리의 피에르 화랑에서 열리는 친구의 전시회에 갔다가, 젊은 친구의 솜씨에 너무나 깊은 감

명을 받아서 초현실주의에 등을 돌리고 구상 미술로 돌아가겠다고 중대한 결정을 내렸다. 1935년, 그는 다시 자연을 모사하기 시작했고, 늘 곁에서 돕는 디에고를 모델로 삼기도 했다. 초현실주의자들은 이 방향 전환에 경악했고, 그를 집단에서 퇴출시켜야 한다고 결정했다. 이브 탕기는 "그가 미친 것이 분명하다"라고 했고, 막스 에른스트는 그 스위스 친구가 초현실주의에서 등을 돌림으로써 자신의 최고의 일부를 포기하는 것이라고 했다(내가 볼 때 맞는 말이었다). 이윽고 한 초현실주의자 모임에서 그 문제는 정점으로 치달았다. 자코메티는 자신이 비판받고 있다는 것을 알고는 폭발했다. "지금까지 내가 한 모든 것은 자위행위에 불과해." 그는 이렇게 말하면서 앙드레 브르통에게 충격을 안겨 주었다. 브르통이 정식으로 축출 선언을 하려고 준비하자, 자코메티가 먼저 소리쳤다. "걱정 마요, 내가 나가지요." 그러면서 휙 떠났다. 그와 초현실주의의 관계는 그것으로 끝이 났다.

1930년대 말에 그는 전시 활동을 그만두고 동생과 함께 장식용품을 만들어서 생계를 꾸려나갔다. 1938년에 그는 교통사고를 당했다. 음주 운전자가 모는 차가 오른발을 밟고 지나가면서 뼈가 으스러졌다. 그는 몇 주 동안 석고 붕대를 하고 있었고, 그 뒤로 오랜 기간 목발을 짚고 다녀야 했다. 그에게는 깊은 생각에 잠기고 자산을 쌓는 시기이기도 했다. 1940년대에 들어서서 그의 조각은 새로운 단계로 들어섰다. 여생에 걸쳐 지속될 단계였다. 그의 작품은 여전히 구상이었지만, 이제는 모델보다는 상상을 토대로 만들어졌다. 그리고 그를 괴롭히는 강박증이 생겨났다. 그는 이렇게 썼다. "두렵게도 조각품이 점점 더 작아져 갔다… 너무 작

아서 칼을 마지막으로 한 번 휘두르면 먼지로 사라지곤 했다." 이렇게 노심초사하면서도 그는 1941년에 파리를 떠나서 제네바로 홀어머니를 찾아갈 때까지도 이 아주 작은 형상들을 계속 만들었다. 비자 문제로 파리로 돌아올 수 없게 되자, 그는 3년 동안 제네바의 한 호텔에서 지내면서 이 작은 작품들을 계속 만들었다. 이 시기에 그는 아네트 암을 만났고, 둘은 1946년 파리에서 다시 만나서 결혼하게 된다. 1945년 말에 자코메티는 옛 친구인 이사벨 델머Isabel Delmer와 연애를 했지만, 몇 개월로 끝났다. 한 파티에서 그녀가 그날 저녁에 만난 멋진 젊은 음악가와 함께 나가면서였다.

자코메티가 전후에 프랑스로 돌아올 때, 몇 년 동안 만든 작품들을 성냥갑 몇 개에 담아 왔다는 이야기가 있다. 화실을 계속 지키고 있던 동생은 그 작품들에 별 감흥이 없었다. 팔 만한 것이 전혀 없었고, 살아가려면 돈을 벌어야 했다. 파리 화실로 돌아온 알베르토는 나중에 유명해질 뼈만 남은 것 같은 모습의 조각들을 만들기 시작했다. 그의 작은 형상들은 점점 커져 갔지만, 앙상한 체형은 그대로였다. 조각판 식욕부진을 보여 주는 독특한 사례였다. 식욕부진에 걸린 사람이 깡말랐음에도 살쪘다고 느끼듯이, 자코메티는 거의 세워 놓은 막대기나 다름없음에도 자신의 형상들이 과체중이라고 느꼈다. "내가 하는 일은 오로지 덜어 내는 것이다. 하지만 작품은 계속 커지면서 실제보다 다시 두 배로 두꺼워진 것 같은 인상을 준다. 그래서 나는 더욱더 깎아 내야 한다."

절망스럽게도 그는 자신의 새 작품에 결코 만족하지 못했다. 깡마른 것에 너무나 집착했기에, 그는 키 1미터에 굵기 1밀리미터에 불과한 서 있는 인간상을 만들 수 있을 때에야 진정으로 만족했을

것이다. 그는 한때 이렇게 말했다. "1935년 이래로 나는 그 어떤 것도 원하는 대로 만들지 못했다. 단 한 점도." 2014년 미국의 한 경매장에서 그의 비쩍 마른 형상 하나가 1억 달러가 넘는 가격으로 팔리는 광경을 그가 보았다면 얼마나 놀랐을까. 1947년, 자코메티는 뉴욕의 전시회에서 이 형상들을 처음 선보였다. 1950년대 내내 그는 파리, 스위스, 이탈리아, 독일, 영국, 아메리카에서 이 작품들을 선보이는 규모 있는 전시회를 꾸준히 열었다. 그는 세계적으로 유명해졌고 마침내 많은 돈을 벌게 되었다. 그럼에도 그의 생활 방식은 달라진 것이 없었다.

그의 일과는 특이했다. 온건하게 말해서 그렇다. 그는 오전 7시쯤에 잠자리에 들어서 7시간을 자고 오후 2시에 일어났다. 씻고 면도를 하고 옷을 입은 뒤, 근처 카페로 가서 커피를 서너 잔 마시면서 담배 때문에 심하게 기침을 하면서도 여섯 개비를 피웠다. 그런 뒤 화실에서 오후 약 7시까지 일한 다음 카페로 돌아가서 햄과 달걀을 먹고 포도주를 조금 마시고 커피를 더 마시면서 담배도 더 많이 피웠다. 이어서 화실로 돌아가서 자정이나 더 늦게까지 일했다. 그런 다음 택시를 타고 몽파르나스로 가서 좋은 식사를 한 뒤, 동네 술집과 나이트클럽을 들렀다. 새벽이 오기 전에 택시를 타고 화실로 와서 아침 해가 뜰 때까지 다시 조각을 한 뒤, 잠자리에 들었다. 그가 실제 나이보다 훨씬 늙어 보인 것도 놀랄 일이 아니다.

그의 아내인 아네트는 정상적인 시간에 잠을 잤다. 이상한 관계였고, 긴장이 드러나기 시작했다. 1956년에 그를 축하하는 한 파티에서 그의 작품을 좋아하는 매력적인 젊은 여성이 와서 축하를

하자, 그는 충동적으로 그녀의 두 뺨에 뽀뽀를 했다. 그러자 아네트가 분노에 차서 비명을 질러 대며 뛰쳐나가는 바람에 모두가 깜짝 놀랐다. 그녀는 남편에게 화를 낼 만한 이유가 있었다. 이제 그는 부유하고 유명했고 모든 이에게 돈을 펑펑 써 댔지만, 아내에게만 예외였다. 그는 동생과 어머니에게 많은 돈을 주었고, 심지어 몽파르나스의 술집에서 만난 돈이 없다는 여성들에게까지 펑펑 썼다. 그러나 아내에게는 자신과 똑같이 단출하면서 검소한 생활을 하기를 바랐다. 그의 옷은 아주 꾀죄죄했기에, 한번은 술집에서 한 나이 든 부인이 '저기 늙은 노숙자'에게 커피를 한 잔 사겠다고 할 정도였다. 점원이 그가 유명한 미술가라고 하자, 그녀는 믿지 못했고 저 딱한 늙은이를 도와주라고 주장했다.

같은 해인 1956년에 자코메티는 아내를 행복하게 해 줄 색다른 방법을 발견했다. 파리를 방문한 한 일본인 교수가 자코메티에게 초상화를 그려 달라고 했는데, 그가 자세를 취하고 있을 때 아네트에게 빠졌다는 것이 뚜렷이 드러났다. 그녀도 마찬가지였다. 자코메티가 일부러 둘만 남기고 자리를 비우자, 둘은 열정적으로 달라붙었다. 질투하기는커녕 그는 연애를 부추겼고, 그들만 있을 기회를 많이 주었다. 아내가 행복해 하는 모습을 보면서 그는 아주·기뻐했기에, 새 친구가 일본에 있는 자신의 아내와 가정으로 돌아가야 할 때가 되자, 부부는 몹시 슬퍼하며 꼭 돌아오라고 간청했다. 그러자 그는 다시 돌아왔고, 이 삼자 동거는 몇 달 더 이어졌다.

1959년, 자코메티는 스물한 살의 매춘부와 연애를 시작했다. 그녀는 자신을 캐롤라인이라고 했다. 그런데 알고 보니 그녀가 사

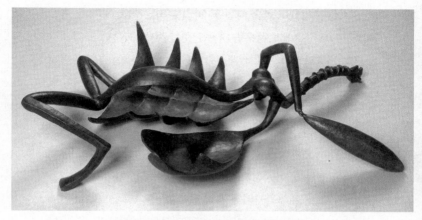

알베르토 자코메티, 「목이 잘린 여인」, 1932년, 청동

실 갱단, 강도들과 관련이 있다는 것이 드러났다. 그는 그녀에게
매료되었지만, 이 무렵에 별난 일이 일어났다. 할리우드 스타인
마를레네 디트리히Marlene Dietrich가 자코메티를 만나고 싶다는 욕
구를 못 이겨서 마흔네 개의 여행 가방을 들고 파리에 도착했다.
그녀는 뉴욕에서 그의 작품을 보고 푹 빠진 상태였다. 그녀는 먼
지투성이인 작은 화실에 앉아서 그가 일하는 모습을 지켜보았다.
그의 단골인 동네 술집에서 그와 술도 마셨다. 그녀를 알아보는
사람이 아무도 없는 곳이었다. 그는 그녀에게 매료되어서 조각 한
점을 선물했다. 그의 갱단 정부인 캐롤라인 타마뇨는 이 상황이
마음에 들지 않았고, 이윽고 그에게 최후통첩을 했다. 그녀를 기
다리게 해 놓고 바람을 맞히지 않으면, 자신과 끝장이라고 했다.
놀랍게도 자코메티는 그녀의 말을 따랐고, 마를레네와의 다음 약

속을 지키지 못했다. 대스타는 곧 파리를 떠났지만, 얼마 뒤 라스베이거스에서 그에게 행운을 비는 전보를 보냈다.

그와 캐롤라인의 연애는 계속되었지만, 1960년에 그녀가 갑작스럽게 사라졌다. 그가 수소문을 했더니 어떤 범죄를 저질러서 투옥되었다는 것이 드러났다. 몇 주 뒤 그녀가 다시 나타났을 때, 자코메티는 그녀를 자신의 주된 모델로 삼기로 결심했다. 그 일로 아내는 매우 불쾌해했다. 그 뒤로 아네트는 남편을 향해 고래고래 욕설을 퍼붓는 등 공공장소에서 심하게 말싸움을 벌이곤 했다. 동생인 디에고도 캐롤라인에게 점점 적의를 드러냈다. 그녀를 알베르토를 등쳐 먹는 야한 창녀일 뿐이라고 여겼다. 결국 자코메티는 아네트와 캐롤라인에게 따로 아파트를, 그리고 디에고에게는 주택을 사 줌으로써 이 어려운 집안 문제를 해결했다. 전시회가 성공을 거둔 덕에 돈이 많았으므로, 자신은 그토록 좋아하는 더럽고 비좁은 화실에 남아 있을 수 있으면서 다른 이들 모두를 행복하게 할 수 있었다.

다음 해에 캐롤라인이 예고도 없이 자신이 방금 결혼했다고 선언하는 바람에 그는 분개했다. 그러나 그녀의 남편이 된 악당은 곧 교도소로 들어가서 그녀는 바로 이혼했다. 그녀는 다시금 자코메티 인생의 중심이 되었고 그는 그녀에게 아낌없이 돈을 썼다. 그녀는 두꺼비 열세 마리, 개와 고양이와 까마귀 한 마리씩 애완동물들로 아파트를 채우며 별난 행동을 하게 되었다. 오래 고생을 한 아내는 캐롤라인은 진주, 다이아몬드, 금 장신구를 선물로 받았지만, 자신은 거의 받은 것이 없자 점점 질투심에 미칠 지경이 되었다.

1962년, 예순한 살의 나이에 자코메티는 위암 진단을 받고 커다란 종양을 제거하는 큰 수술을 받았다. 그는 스위스의 어머니 집에서 요양을 했다. 파리에 돌아오자 늘 그렇듯이 믿음직한 동생 디에고는 그가 언제든 일할 수 있게 화실을 준비해 둔 상태였다. 아네트와 캐롤라인은 그가 돌아와서 기뻐했다. 1960년대에 자코메티는 세계적으로 명성이 높아졌고, 유럽과 미국에서 주요 전시회에 초청을 받았다. 그러나 인생의 이 황금기는 오래 지속되지 못했다. 그의 건강이 빠르게 나빠지고 있었다. 하루에 담배를 네 갑씩 피는 습관도 도움이 안 되었다. 암은 재발하지 않았지만, 심장과 허파가 망가지고 있었다.

그가 병원에서 죽어 가고 있을 때 아내 아네트와 정부 캐롤라인은 병실 밖 복도에서 서로 맞섰다. 캐롤라인은 아네트가 그를 죽이고 있다고 비난했다. 그 말에 아네트는 결국 자제력을 잃었고 경쟁자의 얼굴을 때렸다. 싸움이 벌어졌고, 그 뒤에 놀랍게도 둘은 마음을 가라앉히고 함께 알베르토의 침대 옆으로 갔다. 나중에 그가 임종했을 때, 다시금 싸움이 벌어졌다. 캐롤라인이 그의 시신에 손을 대지 못하도록 아네트가 막으려 했기 때문이다. 하지만 싸움에서 아네트가 졌고 캐롤라인은 죽은 연인 곁에 홀로 남았다. 자코메티는 씁쓸한 결말에 이르기까지 기이한 사랑의 삼각관계를 만들었다.

아실 고르키 ARSHILE GORKY

아르메니아인·미국인(1939년부터 미국 시민), 앙드레 브르통이
초현실주의자라고 선언

출생 1904년 4월 15일, 터키, 태어날 때 이름은 보스다니그
 마노그 아도얀

부모 부친은 징병을 피해 1908년 미국으로 피신, 모친은 터키
 대학살을 피해 달아나던 중 1919년 기아로 사망

거주지 1904년 터키, 1915년 러시아, 1920년 매사추세츠
 워터타운, 1922년 보스턴, 1925년 뉴욕, 1946년 코네티컷

연인·배우자 1929년 아르메니아 모델인 시룬 무시키안(루스 프렌치),
 1934년 미대생 마니 조지와 결혼(짧게),
 1935~1936년 미대생 코린 마이클 웨스트,
 1938년 바이올리니스트 리어노어 갤럿,
 1941년 존 H. 매그루더 해군 장성의 딸인 애그니스 무구치
 매그루더와 결혼(두 자녀), 1948년 그녀가 그를 떠남

1948년 7월 21일, 코네티컷 셔먼에서 목을 매어 자살

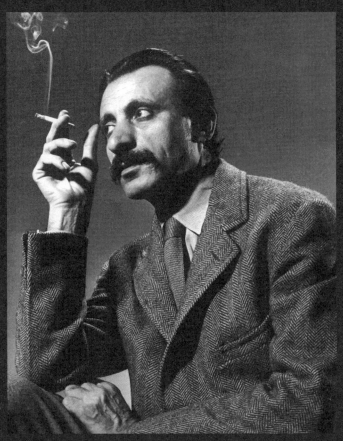

아실 고르키, 1940년, 사진: 욘 밀리

고르키는 초현실주의자들 중에서 가장 비극적인 인생을 살았다. 그는 아무도 거의 살아남지 못했을 악몽 같은 유년기를 거쳤다. 그는 1904년 반 호수 인근 코르곰(현재 터키 딜카야)이라는 터키계 아르메니아인 마을에서 태어났다. 그가 네 살 때 아버지는 터키 군대에 징집되는 것을 피해서 외국으로 달아났다. 제1차 세계 대전 때 터키인은 아르메니아인을 대량 학살하고, 생존자들을 그 땅에서 내쫓기 시작했다. 고르키는 다섯 살이 될 때까지 말을 한 마디도 못한 부진아였다. 터키군의 살육을 피하고자, 고르키와 세 누이는 엄마와 함께 북쪽으로 달아났다. 그들은 200킬로미터에 걸친 고난의 행군을 한 끝에 에리반이라는 시에 도착했다. 무일푼이었기에 그들은 동냥으로 살 수밖에 없었다. 극도의 빈곤에 시달리면서 몇 달을 보낸 뒤, 고르키의 누나 두 명은 미국으로 떠났다. 고르키와 여동생을 지키기 위해 필사적으로 애쓰던 엄마는 일종의 죽음을 유예시킬 방법을 찾아서 끊임없이 움직였지만, 실패를 거듭하다가 1919년 결국 서른아홉 살의 나이에 굶어 죽었다. 열네 살의 고르키는 열두 살의 동생을 책임져야 했고, 두 고아는 아빠와 두 누이를 만날 수 있게 미국으로 태워 줄 배를 찾아서 걸어서 긴 여행을 시작했다. 꼬박 1년이 걸리긴 했지만, 그들은 말할 수 없이 비참한 고초를 겪은 끝에 1920년에 미국의 엘리스섬에 도착했다. 그 뒤로 5년 동안 고르키는 미국을 떠돌았지만, 정확히 어떻게 살아남았는지는 잘 모른다. 그는 아버지와 얼마간 함께 지냈지만, 재혼을 한 아버지를 용서할 수 없었다. 스스로 희생을 한 사랑하는 어머니를 모욕했다고 여겼기 때문이다. 그는 식당에서 접시를 닦는 일 등 주로 다양한 육체노동을 하면서 생계를 유지했

고, 1925년 스무 살에 뉴욕에 도착했다.

이때부터 그의 성년기가 시작되었다. 유년기에 겪은 역경과 고통은 그를 나약하게 만들기는커녕 오히려 강하게 만든 듯했다. 그는 수수께끼 같은 어두운 분위기를 지닌 젊은이가 되었고, 이제 깊숙한 곳에서 끓어오르는 분노를 무기로 세상과 대면할 준비를 했다. 그는 성을 고르키로 바꾸었다. '쓴맛이 나는 것'이라는 뜻이었다. 그리고 이름은 아실이라고 지었는데, 호머의 『일리아드』에 나오는 분노한 아킬레스의 이름을 땄다. 그는 유명한 러시아 작가 막심 고리키Maxim Gorky의 사촌인 척했다.

안타까운 사실은 막심 고리키 자체도 필명이었기에 몇몇 평론가들이 당연히 눈치를 챘다는 점이다. 그러나 그는 굴하지 않고 자신의 문화적 인격을 창조하고 뉴욕의 한 미술 학교에서 교사 일로 생계를 유지했다. 그는 아주 어릴 때부터 그림을 그렸으며 드디어 재능을 인정받고 있었기에, 1920년대 중반에 전업 화가가 되겠다는 대담한 결정을 했다.

마침내 일이 순탄하게 풀려 가려 할 때, 갑자기 주식 시장이 붕괴하면서 1930년대에 대공황이 들이닥쳤다. 유년기에 겪었던 빈곤의 악몽이 다시 어른거렸고, 그는 심지어 물감을 살 돈조차 없었다. 이 시기에 그는 짧게 결혼 생활을 한 것을 포함하여 몇몇 사람과 사귀었지만, 유년기 경험이 남긴 심리적 외상으로 몹시 불안한 상태였기에 그 관계는 언제나 좋지 않게 끝났다. 정신에 흉터가 너무 많아서 정상적인 친밀한 관계를 맺기가 불가능해 보였다. 그가 쓴 열정적인 연애편지들 중에서 공개된 것들이 있는데, 나중에 폴 엘뤼아르, 앙드레 브르통, 앙리 고디에 브르제스카Henri

Gaudier-Brzeska의 문장을 베낀 것임이 드러났다. 그의 인생은 허세와 과장으로 가득했다. 그는 여동생에게 파리에서 열린 작품 전시회가 호평을 받았다고 썼지만, 사실 그런 전시회 자체가 없었다. 그는 추상을 실험하는 반항적인 뉴욕 미술가 집단들과 어울리게 되었고, 자신의 지난 삶을 모순적이면서 허구적인 인격의 형태로 제시하면서 그들을 즐겁게 했다. 마치 너무나 지독한 운명을 겪은 나머지 더 이상 현실에 그 어떤 존중을 표할 수 없게 되면서, 스스로 자신의 가상 인물을 제시하는 쪽을 선호한 듯했다.

제2차 세계 대전 때, 고르키는 해군 장성의 딸 애그니스 무구치 매그루더와 결혼했고, 그녀는 1941년부터 1948년까지 그의 짧은 생애의 마지막 7년을 함께하면서 두 딸을 낳았다. 이 시기에 운 좋게도 그는 유럽의 전쟁을 피해 미국에 와서 다소 버려진 난민처럼 지내고 있던 주요 초현실주의자들과 직접 만날 수 있었다. 그중 앙드레 브르통은 고르키의 작품에 깊은 인상을 받고서, 그를 자신들의 일원이라고 생각할 것이라고 호기롭게 그에게 말했다. 브르통이 보기에 고르키의 작품은 초현실주의자들이 경멸하는 완전한 추상미술의 단순한 패턴 놀이가 아니라 충분히 유기적이면서 생물 형태적이었다. 브르통은 1945년 뉴욕에서 열린 고르키의 첫 단독 전시회의 도록에 서문까지 썼다.

마침내 화가로서 어느 정도 성공을 거두자, 그는 가족과 함께 시골로 이사하여 코네티컷에 커다란 화실을 마련했다. 그곳에서 그는 평생 처음으로 마음 편하게 평온한 분위기에서 작품 활동을 할 수 있었다. 그러나 이 목가적인 분위기는 오래가지 않았다. 마치 그에게는 평화와 평온을 금지하는 저주가 평생 따라붙는 것 같

아실 고르키, 「소치의 정원Garden in Sochi」, 1941년

았다. 1946년, 화실에 화재가 일어나서 스물일곱 점의 주요 작품을 포함하여 모든 것이 잿더미로 변했다. 그것으로도 부족하다는 양, 그 직후에 그는 직장암 진단을 받고서 잘록 창자 창냄술을 받았다. 그런데 회복되는 징후를 보이기 시작했을 때, 그는 친구인 칠레 초현실주의자 마타가 자신이 사랑하는 아내 애그니스와 열애를 하고 있다는 것을 알았다. 고르키는 아내를 무척 사랑하긴 했지만 한편으로 신체적으로 학대하기도 했고, 그 폭력의 강도가 점점 세지고 있었다는 말이 돌았다. 그래서 그녀는 다른 곳에서 위안을 찾았던 것이다.

더 이상 나빠질 수가 없을 것 같았지만, 그것이 끝이 아니었다. 그는 심각한 교통사고를 당했다. 비가 오는 와중에 그는 미술상 줄리언 레비가 모는 차를 타고 집에 가고 있었는데, 차가 미끄러지면서 언덕 아래로 굴러서 옆으로 처박혔다. 둘 다 어깨뼈가 부러졌고, 고르키는 목까지 부러졌다. 이윽고 퇴원했지만 그는 오른팔(그림을 그리는 팔)이 마비되어서 그림을 그릴 수 없다는 것을 알게 되었다. 그는 극심한 우울증에 빠졌다. 아내는 견디기 힘들었는지 결국 아이들을 데리고 떠나서 버지니아에 있는 부모 집으로 들어갔다. 몇 주 뒤 고르키는 화실 근처의 한 헛간으로 가서 낡은 상자에 "안녕 내 사랑하는 이들"이라고 적은 뒤, 서까래에 빨랫줄을 건 뒤 스스로 목을 매달았다. 발견되었을 때 빨랫줄이 그의 체중으로 늘어나면서 땅에서 겨우 몇 센티미터밖에 떨어지지 않았다는 것이 드러났다.

앙드레 브르통은 고르키의 사망 소식을 듣자 격분했다. 파리로 돌아온 뒤로 그는 계속 고르키의 작품을 칭찬했고 1947년 주요 초현실주의 전시회에 그의 작품을 넣자고 주장했다. 그랬던 그가 세상을 떠나자, 브르통은 화실 화재, 암, 부러진 목, 팔 마비 등 고르키의 자살 원인이 될 만한 다른 증거들을 모두 무시한 채, 오로지 마타의 탓으로 돌렸다. 마타가 그 문제를 논의하기 위해 전화하자, 마르키스 드 사드Marquis de Sade의 온건한 표현을 찬미하는 것으로 잘 알려져 있음에도, 브르통은 한 순간 분노를 참지 못하고 "살인자"라고 소리치고는 전화기를 쾅 내려놓았다. 초현실주의 운동의 강대한 지도자는 즉시 악명 높은 축출 회의를 소집해서 '도덕적 비열한 행위'를 이유로 마타를 집단에서 축출한다는 공식

서류에 모두가 서명하도록 했다. 브르통은 25명의 서명을 받았지만, 그가 굳게 신뢰했던 빅터 브라우너는 브르통이 뻔뻔스럽게도 '부르주아 도덕성'을 내세운다고 비난하면서 서명을 거부했다. 이런 모욕을 당하자 브르통은 2주 뒤에 다시 회의를 소집하여 이번에는 브라우너를 '분열 책동'을 이유로 공식 축출했다. 초현실주의를 "미학적이거나 도덕적인 고려가 없는" 것이라는 유명한 정의를 제시했던 브르통은 이렇게나 모순적인 사람이었다.

비극은 고르키의 자살로 끝나지 않았다. 그의 위대한 벽화들도 모두 파괴되었다. 그의 주요 작품 중 한 점은 1958년 화재로 소실되었고, 또 한 점도 1961년에 재가 되었다. 그리고 그의 최고 작품으로 뽑히는 회화 열다섯 점은 전시회를 위해 캘리포니아로 항공 수송되던 중에 비행기 추락 사고로 모두 사라졌다. 그의 사후에도 불운이 이어진 것이다. 이런 재앙들에도 불구하고 고르키는 한 가지 중요한 업적을 남겼다. 고르키의 독특한 유기적 추상 형식은 뉴욕의 추상 표현주의 학파의 발전에 선구적인 영향을 미쳤기 때문이다. 추상 표현주의는 20세기 중반에 미국에서 발흥하여 현대 미술의 중심지를 파리에서 뉴욕으로 옮기는 데 지대한 역할을 했다.

위프레도 람 WIFREDO LAM

쿠바인, 1938년부터 초현실주의 운동에 활발하게 참여

출생 1902년 12월 8일, 쿠바 빌라클라라주 사구아라그란데,
태어날 때 이름은 윌프레도 오스카르 데 라 콘셉시온 람 이
카스티야

부모 중국인 부친, 콩고인·쿠바인 모친

거주지 1902년 사구아라그란데, 1916년 아바나,
1923년 마드리드, 1937년 바르셀로나, 1938년 파리,
1940년 마르세유, 1941년 아바나, 1952년 파리,
1962년 이탈리아 알비솔라

연인·배우자 1929년 에바 피리스와 결혼(한 자녀, 둘 다 1931년 사망),
1935~1937년 발비나 바레라, 1944~1951년 헬레나
홀처와 결혼(이혼), 1956~1958년 니콜 라울(한 자녀),
1960년 스웨덴 화가 루 라우린과 결혼(세 자녀)

1982년 9월 11일, 파리에서 사망

이젤 앞에 앉은 위프레도 람, 1946년, 사진: 욘 밀리

위프레도 람은 1902년 쿠바의 작은 어촌에서 태어났다. 그의 혈통은 복잡했다. 아버지는 위프레도가 태어날 때 여든네 살이었는데(108세까지 살았다) 쿠바의 사탕수수 농장에서 일하기 위해 온 중국인 이주 노동자였다. 어머니는 스페인 정착자와 그 아프리카 노예 사이에서 태어난 콩고인과 스페인인의 혼혈이었다. 어머니의 조상 중에는 마노 코르타도(잘린 손)라는 사람도 있었다. 노예 상태에서 탈출하려다가 붙잡혀서 손이 잘렸기 때문이다. 위프레도는 8남매 중 막내였고, 당시 동네에서 존경받는 상점 주인이었던 아버지는 아들을 큰 인물로 키울 생각에 법을 공부하라고 1916년에 아바나로 보냈다. 그러나 람은 이미 그림에 푹 빠져 있었기에, 가족을 설득하여 아바나의 미술 학교에 들어갔다.

1923년, 그는 장학금을 받아서 마드리드로 유학을 갔다. 그곳에서 프라도 미술관 부속 미술 학교에서 공부했다. 그가 떠날 때 식구들은 금을 숨긴 허리띠를 매 주었다. 그는 3년 사이에 장학금(그리고 금)을 다 써서 매우 경제적으로 어려운 상황에 처했지만, 룸메이트의 가족이 돌봐 준 덕분에 지낼 수 있었다. 그는 전통적인 방식으로 초상화와 풍경화를 그려서 얼마간 돈을 벌었다. 1927년에 그는 에바 피리스라는 스페인 여성을 만났고, 2년 뒤 결혼했다. 그들은 마드리드에서 극도의 빈곤 상태로 지냈다. 결국 1931년 에바와 어린 아들은 결핵으로 사망했다. 람은 가족을 제대로 돌보지 못했다고 자책하면서 몹시 상심했다. "슬픔에 겨워서 삶의 열정이 모조리 사라졌다. 먹을 기운조차 없었다."

그러나 그는 살아남았고, 곧 스페인 내전에 휩쓸리게 되었다. 그가 파블로 피카소의 작품을 처음 접한 것은 이 시기였고, 그 작

품은 그에게 엄청난 영향을 미쳤다. 특히 그는 '형상의 에너지에 놀랐고… 피카소의 작품 앞에서 비로소 그것을 이해했다.' 사실 피카소의 강렬한 이미지에 람의 혈통인 아프리카 문화의 영향이 결합됨으로써 나중에 그의 성숙한 양식이 나오게 된다.

1937년에 그가 군복 차림에 소총을 들고서 찍은 사진이 있다. 그 옆에는 마찬가지로 소총을 들고 있는 여성이 있는데, 그의 삶에 새롭게 사랑의 기운을 불어 준 발비나 바레라였다. 그가 프라도 미술관에 들렀다가 만난 젊은 여성이었다. 그는 함께 침대에 있는 둘의 나체 초상화를 그렸는데, 그녀의 하얀 피부와 훨씬 더 짙은 그의 피부가 선명한 대조를 이루었다. 그는 공화파의 대의를 위해 싸울 때 공장에서 폭탄을 제조하고 있었는데, 공기에 섞인 화학 물질에 중독되어 바르셀로나 인근의 병원에 누워 있어야 했다. 퇴원한 뒤 그는 얼마 동안 바르셀로나에 머물렀는데, 그때 헬레나 홀처를 만났다. 그녀는 의학 연구소에서 일하고 있었다. 몇년 뒤 그는 그녀와 재혼했다. 그 만남은 행운이었다. 그녀의 친구한 명이 그를 위해 피카소에게 소개장을 써 주었기 때문이다. 그소개장은 그의 인생을 바꾸게 된다. 곧 공화파가 무너지리라는 것이 명확했기에, 람은 너무 늦기 전에 파리로 떠나기로 결심했다. 1938년, 그는 주머니에 소개장을 넣은 채 파리에 도착했다. 역에서 피카소의 화실까지 걸어서 가니, 피카소는 그를 환영하면서 좀놀랍게도 곧바로 아프리카 부족 조각품들이 가득한 방으로 데려갔다. 피카소는 그에게 람의 핏줄에 아프리카인의 피가 흐르고 있으므로 이런 놀라운 예술 작품을 자랑스러워해야 한다고 말했다.

다음 해에 피카소는 유달리 따뜻한 관계를 맺게 된 그를 앙드레 브르통에게 소개했다. 브르통도 부족 예술품을 모으고 있었고, 람은 곧 파리 초현실주의 집단의 회원이 되었다. 얼마 뒤 그는 단독 전시회를 열어 호평을 받았다. 개관한 날 저녁 만찬장에서 피카소는 새 친구에게 축배를 든 뒤, 그를 몽파르나스 카바레로 데려갔다. 그곳에서 한 아프리카 여성이 아프리카 북 장단에 맞추어서 춤을 추고 있었다. 이런 식으로 람의 아프리카 뿌리에 초점을 맞추는 것이 좀 생색내는 양 비칠 수도 있었지만, 그것은 부족 예술 형식을 진심으로 찬미하는 마음에서 이루어진 것이었고, 람은 전혀 의심 없이 고맙게 받아들인 듯했다. 또 그는 몹시 쪼들리던 시기에 그 영향력 있는 스페인인이 화실 공간을 일부 내주었다는 점에서도 피카소에게 큰 빚을 졌다. 피카소의 인품과 아프리카 부족 예술 형식의 강조가 결합됨으로써 람의 심상에 변화가 이루어졌다. 그의 그림에 피카소 그림과 아프리카 조각품 양쪽에서 유래했음이 뚜렷한 모티프가 나타나기 시작했다. 이때부터 람의 작품은 전통적인 양식에서 더 나아가 고도로 개인적인 양식으로 서서히 변화하며 성숙한 시기로 접어들었다.

1940년 6월, 나치가 파리로 진격하자, 람은 서둘러 피신해야 했다. 다른 이들은 이미 몇 달 전에 떠났지만, 그는 마지막 순간까지 남아 있다가 구아슈 몇 개를 들고서 피신했다. 그는 열차로 남쪽으로 갔다가 밤에 농가 헛간에서 잠을 자면서 난민으로 가득한 도로를 사흘 동안 걸었다. 그 뒤에 간신히 마르세유로 가는 열차를 탔다. 마르세유에는 브르통을 비롯한 초현실주의자들이 모두 미국으로 안전하게 데려다 줄 배를 기다리고 있었다. 늦게 도

착했기에 그는 응급 구조 위원회의 '도와주어야 할 예술가' 명단에 998번째로 적혔다. 그는 8개월을 기다려야 했지만, 이윽고 1941년 3월에 낡은 화물선에 탈 수 있었다.

배 여행은 악몽이었다. 앙드레 브르통과 그의 가족을 비롯하여 350명의 지식인들이 빽빽하게 탄 그 배에는 선실 두 곳에 침대가 일곱 개뿐이었고, 급조한 공동 화장실이 두 개 있을 뿐이었다. 운 좋게 침대를 차지한 일곱 명을 제외한 승객들은 모두 조명도 없고 바깥 공기도 접하지 못한 채 선창에 깐 짚 매트리스 위에서 지내야 했다. 마침내 카리브해의 마르티니크섬에 도착했을 때, 람을 비롯한 많은 이가 옛 나병환자 병원에 억류되었다. 이 모욕적인 상황을 간신히 피한 브르통은 강제 수용소나 다를 바 없는 이 억류 시설을 방문하여 람에게 몹시 필요한 음식을 건네주곤 했다. 40일 뒤 그들은 다시 항해를 계속하여 도미니카 공화국의 산토도밍고에 도착했다. 그곳에서 브르통은 뉴욕으로, 람은 쿠바로 향했다. 람은 마르세유로부터 7개월이 걸린 여행을 한 끝에 비로소 조국 땅에 발을 디뎠다. 크리스토퍼 콜럼버스보다 5개월이나 더 걸렸다. 람과 브르통 사이가 더 끈끈해졌다는 것이 유일한 보상이었다.

람은 1942년 아바나에 도착했는데 기대했던 모습이 아니었다. 거의 20년 만에 돌아오니 도시는 갱단, 도박꾼, 부유한 관광객들에게 기대는 6만 명의 매춘부와 부패로 가득했고, 까무잡잡한 피부의 쿠바인들은 여전히 빈곤 속에 살고 있었다. 람은 소름이 끼쳤다. 그는 친구에게 이렇게 썼다. "돌아와 보니 마치 지옥 같았어. 아바나에 돌아왔을 때 내 첫 인상이 어떠했냐면, 지독히도 슬

위프레도 람, 「당신의 인생 Your Own Life」, 1942년

펐어… 어릴 때의 식민지 드라마 전체가 내 안에서 다시 깨어나는 듯했어." 그는 그곳에서 보이는 타락에 맞서는 일에 몰두하기로 마음먹었다. "나는 차차차를 그리기를 거부했어. 나는 진심으로 내 나라의 드라마를 그리고 싶었지만, 흑인의 조형예술의 아름다움을 표현함으로써… 그렇게 하려고 해. 이런 방법으로 나는 착취자들의 꿈을 뒤숭숭하게 만드는, 깜짝 놀라게 하는 힘을 지닌 환영을 쏟아 낼 트로이 목마 역할을 할 수 있을 거야." 그러나 그는 뻔한 방법을 쓰는 대신에, 자신의 개인적이고 주관적인 세계를 창조함으로써 자신의 뿌리를 찬미하는 방법을 썼다.

이런 마음 자세로 그는 그림을 그리는 데 몰두했다. 1942년 온갖 일을 겪으면서도 그는 1백 점이 넘는 작품을 그렸고, 곧 자신의 걸작인 「정글The Jungle」(1943)을 그리는 데 몰두하게 된다. 이 작품은 뉴욕 현대 미술관에 소장되어 있다. 유럽에서 보낸 20년은 그의 형성기였고, 이제 바야흐로 그는 40년에 걸쳐 이어질 고도로 독특한 초현실주의 이미지의 세계로 나아가기 시작했다. 부족적인 요소와 피카소적인 요소가 섞여 있지만, 이 단계에서는 이런 영향들이 잘 소화되어 솜씨 좋게 순수한 위프레도 람의 것으로 변형되었다. 식물학적 모티프와 뒤섞여서 마치 변신하는 과정에 있는 듯한, 가면 같은 얼굴을 한 인간형 존재는 그의 여생 동안 이어진 성숙한 양식이 되었다.

쿠바로 돌아가서 자리를 잡은 뒤인 1944년에 람은 재혼했다. 신부는 헬레나 홀처로서 유럽에서 피신할 때 쭉 함께한 독일인 젊은 과학자였다. 1945~1946년 겨울에 람 부부는 초청을 받아서 인근의 나라 아이티에서 6개월을 보냈다. 앙드레 브르통도 같

은 시기에 그곳에서 강연을 했다. 둘은 함께 그 지역의 부두교 의식에도 참석했다. 1950년, 람의 아내 헬레나는 뉴욕으로 갔지만, 람은 체류 허가를 받을 수가 없었다. 다음 해 5월 그들은 이혼했다. 람은 아이티에 짧게 머문 것을 빼면, 1940년대부터 1950년대에 들어설 때까지 줄곧 쿠바에 있었다. 그러다가 1952년에 고국을 떠나서 두 번째로 유럽으로 가서 파리로 돌아갔다. 그곳에서 프랑스 여배우 니콜 라울과 사귀었고, 1958년에 아들을 낳았다. 1960년에 그는 세 번째 결혼을 했는데, 신부는 스웨덴 화가 루 라우린Lou Laurin이었다. 둘 사이에는 아들이 세 명이 태어나게 된다. 1962년, 그들은 제노바 인근 알비솔라 해안의 예술인 마을로 이사했고, 그가 사망할 때까지 주로 이탈리아에서 살았다. 이탈리아 북서부에서 살면서, 그는 지역 도자기 업체와 적극적으로 협업을 하여 3년 사이에 4백 점이 넘는 작품을 내놓았다.

람은 오래 살면서 화가로서의 명성이 전 세계로 퍼지는 것을 보았다. 쿠바의 카스트로 정부는 그에게 경의를 표했고, 그는 문화 행사 때 초청을 받아서 몇 차례 그곳을 방문했다. 또 말년에 그는 가족들과 함께 세계 곳곳을 여행했다. 그러다가 1978년에 람은 심한 뇌졸중을 일으켜 스위스, 파리, 쿠바에서 치료를 받았다. 신체장애가 생겼어도 그는 작품 활동을 계속했고 프랑스, 스페인, 쿠바에서 주요 전시회를 계속 열었다. 그는 1982년에 파리에서 사망했다. 그의 바람에 따라서 화장재는 쿠바의 아바나 땅에 묻혔다.

콘로이 매독스 CONROY MADDOX

영국인, 1938년부터 영국 초현실주의 집단의 적극적인 회원으로 활동

출생 1912년 12월 27일, 헤리퍼드셔 레드버리

부모 종자상이자 숙박업자 부친

거주지 1912년 레드버리, 1929년 치핑노턴, 1933년 버밍엄,
1955년 런던

연인·배우자 1948~1955년 낸 버턴과 결혼(두 자녀),
1960~1970년대 폴린 드레이슨,
1979~2005년 데보라(데스) 모그

2005년 1월 14일, 런던에서 사망

콘로이 매독스, 1930년대, 사진: 작자 미상

초창기에 초현실주의가 활발한 운동을 펼칠 때, 특수한 범주의 초현실주의자들이 있었다. 바로 집단 지도자였다. 파리에서는 당연히 앙드레 브르통이었다. 런던에는 에두아르 므장스가 있었다. 그리고 영국의 두 번째 도시인 버밍엄에서는 콘로이 매독스가 그 역할을 맡았다. 운 좋게도 나는 1948년에 콘로이의 집단에 합류할 수 있었다. 나중에 그 일을 나는 이렇게 쓴 적이 있다.

> 나는 1948년에 버밍엄에 도착하자마자 지역 예술계를 탐사하기 시작했는데, 화가인 콘로이 매독스의 집을 중심으로 활약하는 초현실주의 집단이 있음을 알았다. 아마 그를 화가라고 부른다면 잘못일 것이다. 그는 이론가, 활동가이자 소책자 작성자, 작가이기도 하지만 물론 미술가이기도 하다. 사실상 종합 초현실주의자다.

그는 작품 제작 못지않게 초현실주의적 착상에도 관심을 쏟았다. 어떤 착상을 굳이 실행하려 애쓰지 않은 채 그냥 지니는 것만으로 충분할 때도 많았다. 예를 들어, 어느 겨울 저녁 콘로이는 자기 집에 모이곤 하는 학생, 화가, 시인 등 다양한 이들에게 땅을 조금 사서 집을 짓고 싶다고 선언했다. 그 집은 겉으로 볼 때 벽돌로 된 평범해 보이는 집이었다. 한 가지만 달랐다. 속이 완전히 꽉 차 있다는 것이다. 안에 방이 전혀 없었다. 벽돌로 꽉 차 있었다. 그리고 완성되면 그냥 놔두고 떠날 것이라고 했다. 기념식도 화려한 축하도 전혀 없이 말이다. 집은 조용히 자신을 증언할 것이라고 했다.

그의 꽉 찬 벽돌집은 풍부하면서 기발한 그의 뇌에서 끊임없이 흘러나오는 초현실주의 이미지 중 하나에 불과했다. 이 집과 마찬가지로 그냥 착상으로 남은 것들은 꽤 많았다. 반면에 잔인한 타자기처럼, 실물로 만들어진 것도 있었다. 이 타자기는 자판이 있을 자리에 날카로운 못이 박혀 있고, 롤러에서 나오는 종이에 피가 묻어 있었다. 콜라주와 회화 형태인 것도 있었다. 그러나 그는 그림 그 자체에는 거의 관심이 없었다. 그는 꼼꼼하게 공예 작품을 만들 수 있었지만, 그가 가장 중시한 것은 오로지 상징, 즉 개념이었다. 유화 물감보다 사진을 붙이는 편이 어떤 착상을 더 잘 표현할 수 있다면, 그는 그렇게 했다. 콘로이에게 중요한 것은 메시지였고, 매체는 무엇이든 상관없었다. 모호하게 색정적이면서 왠지 음산해 보이는 그의 이미지는 가장 흔한 잡지를 오려 붙인 것조차도 생생한 미술 작품으로 바꿔 놓을 만큼 강렬했다.

콘로이 매독스는 1912년 버밍엄에서 남쪽으로 약 65킬로미터 떨어진 레드버리라는 상업 도시에서 종자상의 아들로 태어났다. 아버지는 제1차 세계 대전 때 부상을 입었고, 콘로이의 가장 어릴 때 기억은 아버지를 문병가던 일이었다. 많은 초현실주의자가 그랬듯이, 이 경험은 그가 평생 기존 체제에 반감을 갖게 된 동기가 되었다. 1933년에 가족은 버밍엄으로 이사했고, 그곳에서 아버지는 포도주 업계에 뛰어들었다. 매독스는 사무 변호사의 서기로 일하면서 돈을 벌기 시작했다. 1935년경 그는 광고 디자이너로 일하고 있었지만, 그해에 시립 도서관에서 초현실주의를 알게 되면서 그것이 제시하는 가능성에 매료되었다.

1936년은 그의 인생에 중요한 전기가 된 해였다. 그때 큰 규모의 국제 초현실주의 전시회가 런던에서 열렸기 때문이다. 언론마다 그 소식을 전했고, 스물네 살의 매독스는 색다른 개막식을 보기 위해서 런던으로 갔다. 그 행사에서 받은 인상이 어찌나 강렬했는지 그는 65년 뒤에 인터뷰를 할 때에도 모든 것을 상세히 떠올릴 정도였다. 특히 심해 잠수복을 입고 당구 큐대를 들고 러시아 울프하운드 두 마리를 앞세운 살바도르 달리의 강연을 생생하게 기억했다. "그는 거의 죽을 뻔했어요. 투구의 나사가 꽉 조여 있었고, 잠수복 안은 아주 뜨거웠어요. 그런데 사람들은 스패너를 찾을 수가 없었지요. 울프하운드들은 그를 휘감았고, 그의 다리를 휘감는 바람에 그는 쿵쿵거리면 걸었어요. 물론 관중은 경이롭다고 생각했지요. 그가 앉아서 몸을 추스리고 있을 때 므장스가 나를 소개했어요." 콘로이는 나중에 달리에 관한 책을 썼다.

　　초현실주의자들과의 이 다채로운 만남 이후에, 그는 파리로 가서 그 운동에 관해 더 알아야겠다고 생각했고, 1937년과 1938년에 두 차례 길게 방문하면서 마르셀 뒤샹, 만 레이 등과 만났다. 1939년에 마지막으로 방문했을 때, 그는 인부들이 공공 기념물 주위에 모래주머니를 쌓는 것을 보고서 떠나야겠다고 결심했다. 그는 제2차 세계 대전이 터지기 직전 프랑스에서 마지막에서 두 번째로 떠나는 배를 탔다.

　　영국으로 돌아간 그는 런던 초현실주의 집단의 일원이 되어서, 그들의 모임에 참석하고 그들과 전시회를 열었다. 전시에 전투기 부품을 만드는 기업에서 일하면서도 그는 런던의 초현실주의자들과 계속 소식을 주고받았다. 한번은 경찰이 그의 친구 집에 들

이닥쳐서 좀 불길한 분위기의 콜라주 몇 점을 압수했다. 희한하게도 경찰은 그 작품들이 적에게 암호 메시지를 전달하는 수단이라고 의심했다. 문제는 바로 그 시점에 매독스가 항공기 부품의 설계도를 그리는 비밀 전시 업무를 맡고 있었다는 것이다.

전시에 그는 낸 버턴이라는 활달하고 강인한 정신을 지닌 젊은 여성을 만났다. 그녀는 유부녀였지만, 그들은 연애를 시작했고 그 연애는 오래 이어지면서 아이까지 두 명 낳았다. 이윽고 1947년에 그녀는 이혼을 하고서 1948년 초 콘로이와 결혼했다. 바로 그해에 나는 콘로이를 처음 만났는데, 낸이 그의 비꼬는 말투와 블랙 유머조차 상대가 안 되는 대단한 사람임을 알고 깊은 인상을 받았다. 그들의 관계는 그 자체로 흥미진진했다. 그녀가 황달을 앓고 있을 때, 그는 내게 매정한 어투로 저녁에 전등을 켜지 않아도 "노랗고 은은한 경이로운 불빛에 잠겨 있어"라고 편지를 썼다. 그는 늘 탁 까놓고 말했다. 현대 화가들을 평하는 말은 거의 예외 없이 통렬했다. 공식 회원인 초현실주의자가 아니라면 말이다. 가까운 친구조차도 초현실주의자의 경로에서 벗어나면 그 작품에 비판을 가했다. "너무 실패하지는 말아"가 그가 할 수 있는 가장 좋은 말이었다.

그 자신의 작품은 세 가지 유형이었다. 첫 번째는 막스 에른스트가 확립한 고전적인 초현실주의 전통에 따르는 콜라주였다. 두 번째는 단순한 풍경 속에서 돌아다니는 생물 형태적 존재들을 구아슈로 그린 다채로운 색깔의 소품들이었다. 그리고 세 번째는 캔버스에 유화로 그린 주요 작품들이었다. 다른 작품보다는 덜 화려한 색깔의 이 유화는 데 키리코와 마그리트의 중간 어디쯤에 있지

만, 자신만의 분위기를 풍기는 화풍을 써서 꿈같은 풍경을 세밀히 묘사했다. 작품을 설명해 달라는 요청을 받으면, 그는 고집스럽게 비협조적인 태도를 보였다. "이런 이미지는 설명할 수가 없고 설명해서도 안 됩니다. 초현실주의자는 자신이 무엇을 하는지 몰라요. 달리는 자신이 무엇을 하고 있는지 몰랐습니다. 나는 내가 무엇을 하고 있는지 몰라요. 무언가가 일어나고 펼쳐지는 것은 맞지만, 분석하지는 않아요. 분석한다는 것은 초현실주의 이미지를 파괴하는 겁니다."

그가 열정적으로 한 일 중 하나는 종교를 공격하는 것이었다. 거의 공개된 적이 없는 그의 후기 작품인 「캘거리로 가는 지름길 Short-cut to Calgary」(1990)에는 예수가 빈티지 모터카를 타고 십자가에 못 박히러 가는 모습이 담겨 있다. 또 그는 아내를 수녀처럼 입힌 뒤 자신이 그녀를 성폭행하는 모습으로 사진을 찍은 뒤, 그녀가 그의 손을 벽에 대고 못을 박음으로써 십자가형을 가하려는 장면을 사진으로 찍었다. 그는 종교를 "느리게 해체되는 야만적 도덕의 증표"라고 말했다.

버밍엄 집단이 마침내 해산되자, 매독스는 1955년에 런던으로 이사했다. 낸과의 결혼 생활도 끝났지만, 그녀는 그의 전시회에 계속 왔다. 내가 전시회장에서 그녀를 보고 놀라움을 표하자, 그녀는 빙긋 웃으면서 답했다. "그냥 얼마나 잘 팔리는지 알고 싶어서요." 그 뒤에 그는 두 번 오래 연애를 했다. 1960~1970년대에는 폴린 드레이슨Pauline Drayson과 했고 1979년부터는 쉰 살 더 어린 데스 모그Des Mogg와 했다. 그러나 재혼은 하지 않았다. 런던에 온 초기 몇 년 동안은 광고 디자이너로 생계를 유지해야 했지만,

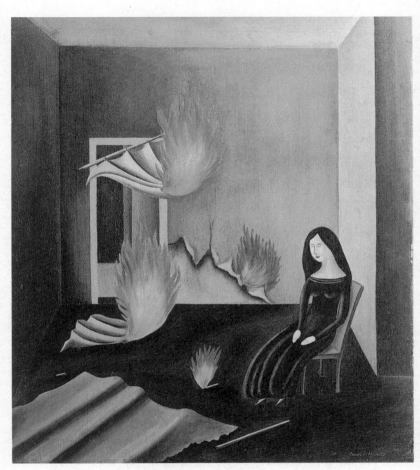

콘로이 매독스, 「폴터가이스트The Poltergeist」, 1941년

시간이 흐르면서 초현실주의 그림이 점점 잘 팔려 나가자(1930년대에 활발하게 활동했던 이들의 작품들은 더욱 그랬다) 노년에 접어들 무렵에는 마침내 작품만으로 먹고살 수 있게 되었다.

그러나 그는 자신이 "미술상"이라고 부르는 이들을 경멸했기에 곤란한 상황에 처했다. (훨씬 더 완성도 높은) 나중 작품들보다 이전에 그린 작품들이 더 잘 팔린다는 사실에 화가 난 그는 미술계의 상업주의에 반기를 들기로 결심했다. 그는 화실에 있는 캔버스에 실제보다 30~40년도 더 전에 그린 양 날짜를 고쳐 적었다. 사람들이 작품 자체가 아니라 그린 날짜에 돈을 낼 만큼 어리석다면, 원하는 만큼 속여 주겠다는 것이었다. 불행히도 그는 한 콜라주에 그 당시에 나오지 않았던 잡지의 사진을 오려 붙이는 실수를 그만 저지르고 말았다. 비밀은 탄로 났고, 화랑들은 그에게 격분했다. 이 일로 꽤 오랜 기간 그의 작품은 잘 팔리지 않았지만, 그가 아흔두 살의 나이로 세상을 떠난 뒤에는 날짜에 상관없이 작품의 진정한 가치를 다시 인정받기 시작했다.

그는 초현실주의가 1950년대에 역사 속으로 사라져서 이제는 예술사의 한 시기에 한정된 죽은 운동이라는 견해에 화를 냈다. 그에게 초현실주의는 일단 시작되면 이런저런 형태로 영원히 지속되는 반항 행위였다. "초현실주의 작품은 결코 완결될 수 없다. 탐험… 그리고 투쟁에 더 가깝다… 나는 삶이 다할 때까지 초현실주의 탐구를 계속할 것이다." 그런데 1987년에 그는 내게 이렇게 썼다. "초현실주의는 죽었어. 초현실주의 만세." 초현실주의의 정신을 21세기까지 살아 있도록 하는 데 가장 큰 기여를 한 인물은 바로 콘로이 매독스였다.

르네 마그리트 RENÉ MAGRITTE

벨기에인, 1927년 파리 초현실주의 집단에 합류

출생 1898년 11월 21일, 벨기에 레신

부모 재단사이자 섬유상 부친, 모자 제작자 어머니(자살)

거주지 1898년 레신, 1916년 브뤼셀, 1927년 파리,

 1930년 브뤼셀

연인·배우자 1922~1967년 조제트 베르제와 결혼, 1937년 실라

 레그(짧게)

1967년 8월 15일, 브뤼셀 스카르베크에서 췌장암으로 사망

르네 마그리트, 1924~1925년경. 사진: 작자 미상

마그리트는 모순에 중독된 화가였다. 가장 큰 모순은 그리는 방식과 그리는 대상 사이의 모순이었다. 그가 그리는 방식은 따분할 만치 관습적이었다. 색깔은 칙칙했고 질감은 밋밋했다. 이는 그가 전통적인 화법이 지닌 평범함과 기이한 주제 사이의 대조를 극대화하고자 일부러 취한 방식이었다. 그가 중산모를 쓴 사업가를 묘사한 방식이 마치 지극히 평범한 초상화가가 그린 양 보인다면, 그 사업가의 얼굴이 있을 자리에 사과가 있다는 사실이 더 충격적으로 와 닿았을 것이다. 이 세속적인 화법은 비합리적인 심상의 충격을 고조시킨다.

마그리트 그림의 요소들은 하나하나 다 사실적으로 묘사되어 있고, 바로 알아볼 수 있다. 양식도 왜곡도 과장도 없다. 모든 것이 있는 그대로 묘사되어 있다. 즉 요소들 사이의 관계만 빼고 모든 것이 그렇다. 사실적이지 않은 것은 이 관계뿐이다. 이 관계는 비합리적이고, 비논리적이고, 역설적이고, 마음을 불편하게 하고, 무엇보다도 모순적이다. 마그리트는 성인이 된 뒤 일상적인 것의 상식적 가치를 깔보는 새로운 방식을 고안하느라 애쓰면서 평생을 보냈다. 그가 주로 쓴 장치는 다음의 열 가지였다.

혼성composite: 서로 다른 둘을 하나로 결합하는 방식
　　옷장에 걸린 유방이 붙어 있는 잠옷
　　사람 발가락이 달린 장화
　　새장의 몸을 한 앉아 있는 사람
　　목이 당근 모양과 색깔을 한 병

뒤바뀜switch: 한 대상의 요소들을 뒤바꾸는 방식

 물고기의 머리에 여성의 다리를 지닌 인어

속보임see-through: 고체 물질을 마치 구멍이 나 있는 양 그리는 방식

 구멍을 통해 그 너머를 볼 수 있음

 나는 새의 몸을 뚫고 보이는 구름 낀 파란 하늘

 나는 새의 몸을 뚫고 보이는 녹색 숲

 사람 눈의 망막을 뚫고 보이는 흐린 하늘

어긋난 크기out-of-scale: 물체의 크기를 바꾸는 방식

 방을 가득 채운 풋사과

 빗방울처럼 떨어지는 아주 작은 사업가들

 벽난로인 터널에서 튀어나오는 열차

 포도주 잔 위에 놓인 구름

어긋난 장소out-of-place: 장소가 완전히 어긋난 요소를 덧붙이는 방식

 사람 재킷을 입은 독수리

 알둥지 한가운데에서 타는 촛불

 도로를 달리는 자동차 위에서 말을 타고 있는 기수

 열린 문을 통해 방으로 들어오는 작은 구름

어긋난 시간out-of-time: 대상의 시간을 어긋나게 하는 방식

　　화가는 달걀을 보면서 그리지만, 캔버스에는 새가 그려져 있음

　　하늘은 환한 낮이지만 땅은 밤

　　나무를 자른 도끼에서 자라는 나무뿌리

반중력anti-gravity: 고형 물체가 하늘에 떠 있는 광경을 묘사하는
방식

　　바다 위쪽에 떠 있는 거대한 바위

　　하늘 높이 서서 이야기를 나누는 두 사람

　　하늘을 날고 있는 바게트

어긋난 이름mis-named: 친숙한 대상에 무관한 이름을 붙이는
방식

　　"문"이라고 이름 붙인 말

　　"탁자"라고 이름 붙인 나뭇잎

　　"새"라고 이름 붙인 주전자

변신transformation: 한 대상이 다른 대상으로 변하는 모습을 보여
주는 방식

　　새의 머리가 자라 나오는 식물

　　독수리의 머리로 변신하고 있는 산봉우리

물질 변화 substance change: 다른 물질로 만들어진 대상을 보여
주는 방식

파도로 만들어진 요트
피부가 나뭇결로 된 누드
돌로 된 과일 바구니
종이로 오려진 서 있는 인체

마그리트는 1940년에 그림에 접근하는 자신의 방식을 이렇게 요약했다.

> 나는 대상들이 현실에서 보이는 모습을 충분히 객관적인 방
> 식으로 나타내는 한편… 어떤 대상들이 전혀 어울리지 않는
> 장소에 놓여 있는 것을 보여 주었다… 새로운 대상의 창조,
> 기존 대상의 변형, 이미지와 단어의 결합… 비몽사몽할 때나
> 꿈에서 나오는 장면들의 활용도 의식과 바깥 세계 사이를 이
> 어 주기 위한 시각적 수단들이었다.

그의 그림 제목도 많은 이를 당혹스럽게 했다. 마그리트가 자신의 신작에 가장 이상하고 의미 없는 제목을 누가 지어 줄 수 있는지 알아보려고 초현실주의자 친구들을 저녁에 부르곤 했다는 사실을 알면, 제목에 숨겨진 의미를 찾으려 했던 사람들은 헉, 할 것이다. 마그리트가 실제로 그림을 그리는 모습은 정말로 이상했다. 그는 화실 같은 것이 아예 없었고, 멋진 양탄자가 깔린 작은 방에서 양복을 입은 채 그림을 그렸다. 내가 아는 한 이렇게 놀라울 만치 산뜻하고 단정한 모습으로 그림을 그린 화가는 그밖에 없다.

또 그는 개인적으로 혐오하는 것들의 목록을 길게 나열한 사람이었다. "나는 직업적인 영웅주의… 아름다운 감정… 장식 미술, 설화, 광고, 발표하는 목소리… 보이스카우트… 방충제 냄새, 기념 행사, 술 취한 사람을 싫어한다." 이러한 다양한 말들을 듣고 그의 그림들을 보고 있으면, 그가 정말로 기이한 사람이었음이 분명하지만, 그의 친구로서 말하자면 그는 평범한 부르주아로 위장해 살면서 이 사실을 숨겼다고 할 수 있다.

마그리트는 19세기 말 브뤼셀에서 남서쪽으로 약 32킬로미터 떨어진 레신에서 태어났다. 아버지는 양복점을 운영했고, 어머니는 원래 모자 만드는 일을 했다. 마그리트가 어렸을 때, 어머니는 점점 우울증에 빠졌고 집의 물탱크에 들어가서 자살하려고 시도했다. 그 일이 실패로 돌아간 뒤, 그녀는 안전을 위해 침실에 갇혀 지내야 했다. 어느 날 밤 그녀는 몰래 빠져나가는 데 성공했고, 근처 강에 몸을 던졌다. 시신은 며칠 뒤 하류에서 발견되었다. 발견되었을 때, 잠옷이 끌어올려져서 마스크처럼 얼굴을 뒤덮고 있었다. 당시 마그리트는 열네 살이었고, 훗날 그의 그림에 나타나곤 하는 가려진 얼굴이 죽은 어머니의 이 모습이 그의 마음에 계속 남아 있음을 보여 준다는 주장이 있었다. 마그리트는 이를 부정했지만, 사람들이 자신의 그림을 해석하려고 시도하는 것을 그가 싫어했기 때문일 수도 있다. 그는 그림을 수수께끼로서만 감상해야 한다고 말하곤 했다.

다음 해인 열다섯 살 때 그는 서커스장에 가서 회전목마를 타다가 조제트라는 예쁜 소녀를 만났다. 그녀는 훗날 그의 아내가 된다. 그는 열일곱 살 때 고향을 떠나 브뤼셀로 갔고, 다음 해에 미

술 학교에 들어가서 5년 동안 그림을 배웠다. 그는 스물두 살에 에두아르 므장스를 만났고, 둘은 평생 친구이자 초현실주의자 동료가 된다. 그 무렵에 그는 조제트를 다시 만났다. 그녀는 그 도시에서 일하고 있었다. 그들은 식물원을 걷다가 우연히 마주쳤다. 그는 애인을 만나러 가는 중이라고 거짓말을 해서 그녀를 열 받게 했다. 같잖은 농담이었지만, 그들은 사랑에 빠졌고 2년 뒤인 1922년에 결혼했다.

1923년, 마그리트는 (다른 초현실주의자들에게도 영감을 준) 데 키리코의 초기 작품을 처음 보았고, 그 작품은 그에게 심오한 영향을 미쳤다. 그는 데 키리코 작품이 보여 주는 풍경의 낯섦을 깊이 생각했고, 얼마 뒤 새로운 방식의 그림을 그리기 시작했다. (말이 나온 김에 덧붙이자면, 데 키리코는 마그리트의 작품에 시큰둥한 반응을 보였다. "재치 있고 보기에 그리 불쾌하지는 않다.") 1927년, 마그리트는 프랑스 초현실주의자들과 인맥을 쌓고 싶었고, 그래서 부부는 함께 파리로 향했다. 그는 곧 그들과 알게 되어 1929년에 앙드레 브르통 집단의 정식 회원으로 들어갔다. 그러나 그해 겨울 브르통이 조제트를 모욕하는 바람에 브르통과 마그리트 사이의 우정은 끝장났다. 브르통은 그들 부부와 루이스 부뉴엘과 그 약혼녀를 함께 저녁식사에 초대했는데, 브르통은 저녁 내내 뚱해 있었다. 무엇 때문인지 화가 나 있었는데, 결국 폭발했다. 부뉴엘은 자서전에서 이렇게 썼다. "그는 갑자기 마그리트 부인이 목에 걸고 있던 작은 십자가를 손가락으로 가리키며 그 십자가가 괘씸한 도발이라고 하면서 자기 집에 올 때는 다른 목걸이를 하고 왔어야 한다고 말했다."

조제트는 이 갑작스러운 공격에 몹시 화가 났던 것이 분명했다. 특히 그 십자가는 할머니가 준 무척 소중한 선물이었기 때문이다. 마그리트가 그런 모욕을 가만히 두고 볼 리가 없었고, 아내를 옹호하고 나섰다. 부뉴엘은 이렇게 적고 있다. "마그리트는 아내를 적극적으로 옹호하고 나섰고, 꽤 오랫동안 열띤 언쟁이 벌어졌다. 마그리트 부부는 모임이 끝날 때까지 꾹 참고서 떠나지 않았지만, 그 뒤로 얼마 동안 두 남자는 서로 한마디도 하지 않았다." 흥미롭게도 30년 뒤 마그리트 부부는 한 미국 저자와 인터뷰를 할 때 그 사건이 별 것 아니었다고 말하고자 애를 썼다. 그들은 으레 열리던 초현실주의 저녁 모임 중에서 브르통이 종교적 상징을 착용하는 것이 안 좋은 습관이라고 전반적으로 한마디 했고, 조제트를 직접 가리킨 것이 아니라고 했다. 그러나 마그리트는 기분이 상했고, 둘은 떠났다는 것이다. 이렇게 한 사건을 서로 다르게 말한 것이 별일이 아닌 양 비칠 수도 있다. 그렇지만 그 직후에 마그리트 부부는 짐을 꾸려서 파리를 떠나 브뤼셀로 갔고, 브르통과 8년 동안 말도 하지 않음으로써 프랑스와 벨기에의 초현실주의자들 사이에 오랫동안 연락이 끊겼다는 점은 분명하다.

그러니 부뉴엘의 이야기가 더 믿을 만해 보인다. 두 사람이 그 자리에서 대판 언쟁을 벌였다고 보아야, 그 뒤에 그토록 오래 등을 돌린 이유가 설명이 되기 때문이다. 또 마그리트가 브뤼셀로 돌아가자 파리 생활과 관련 있는 모든 편지, 소책자, 문서 등을 밤새도록 모조리 불사른 이유도 설명된다. 브르통과 마그리트가 초현실주의 일 때문에 다시 연락한 것은 1937년이 되어서였다. 그 해에 마그리트는 런던을 방문하여 부유한 수집가 에드워드 제임

스가 의뢰한 무도회장을 장식할 그림 세 점을 그렸다. 에두아르 므장스는 마그리트가 그림을 그리고 있던 방에 들어갔을 때 마그리트가 "지겨워, 지겨워, 지겨워"라고 소리 지르는 것을 들었다고 회상했다. 주제가 지겹다는 뜻이 아니라, 착상을 고역스럽게 캔버스에 옮겨야 한다는 의미였다. 그는 종종 그렇게 투덜거리곤 했다. 순식간에 머리에 떠오른 기발한 착상을 오랜 시간에 걸쳐서 그림으로 옮겨야 하는 일이 너무나 지루하다고 했다. 한번은 교묘한 전략을 써서 그 지루함을 피했다. 크노케의 카지노에 거대한 벽화 여덟 점을 그려 달라는 의뢰를 받자, 그는 자기 그림 여덟 점을 컬러 슬라이드로 벽에 비춘 뒤, 실내 장식가들에게 그대로 그리게 했다. 오늘날 그곳을 방문하는 이들은 그가 시스티나 대성당 벽화를 그릴 때와 거의 맞먹는 정력을 쏟았을 것이라고 상상하면서 경이감에 빠지곤 한다.

마그리트는 1937년에 실라 레그Sheila Legge라는 젊고 매력적인 초현실주의 애호가와 짧은 연애를 하면서 런던에서의 지루함을 얼마간 덜 수 있었다. '초현실주의의 유령'이라고 알려진 그녀는 1936년 런던에서 열린 대규모 국제 초현실주의 전시회의 개막행사 때 머리를 장미로 뒤덮고서 트라팔가 광장을 행진하면서 명성을 얻었다. 전시회 기획을 돕기 위해 런던에 와 있던 마그리트의 친구 에두아르 므장스는 화랑을 열 예정이었고 화랑 접수원으로 일하도록 실라 레그를 설득하려고 애쓰고 있었다. 므장스는 성적 포식자로 유명했기에, 궁극적 동기가 무엇인지 뻔했고 실라는 거절했다. 매력적인 마그리트는 상황이 달랐다. 그러나 가장 짧은 막간극이었을 것이 틀림없었다(그녀가 그를 따라 외국으로 가지 않는

한). 마그리트는 1937년에 런던에 겨우 5주 머물렀고, 1938년 므장스의 런던 화랑에서 단독 전시회가 열릴 때 다시 와서 겨우 며칠 동안 머물렀기 때문이다.

아마도 죄책감을 느꼈는지, 마그리트는 가까운 친구인 초현실주의 시인 폴 콜리네트Paul Colinet에게 이렇게 쓰면서 운명에 도전했다. "내가 없을 때 내 아내가 덜 심란하도록 네가 괜찮으면 할 수 있는 일을 해 주었으면 해." 콜리네트는 그 의무를 다소 너무 진지하게 받아들였다. 조제트와 연애를 시작해 버린 것이다. 너무 열렬해져서 조제트가 마그리트에게 이혼하자고 한 일까지 벌어졌다. 우리가 아는 한, 이때가 마그리트의 결혼 생활이 위기에 처한 유일한 순간이었다. 사실 그와 조제트는 아이를 낳지는 않았지만, 어릴 때부터 죽는 날까지 서로를 깊이 사랑한 헌신적인 부부였다. 비록 그가 실라 레그와 잠시 불장난을 했고, 그녀가 폴 콜리네트와 바람을 피웠지만, 행복한 부부들 대다수에게 닥치는 중년의 위기에 불과했다. 부부생활에는 필연적으로 드라마가 일어나기 마련이었다. 런던에서 벨기에로 돌아온 마그리트는 무슨 일이 벌어졌는지 알아차렸는데, 좀 이상하게도 그는 경찰관을 설득하여 두 사람이 밀회하는 현장으로 같이 가 달라고 했다. 왜 경찰관의 보호가 필요하다고 느꼈는지는 불분명하다. 그저 연인들에게 수치심을 느끼게 하여 갈라 놓기 위한 것이 아니라면 말이다. 이유가 무엇이든 간에, 그 방식은 먹히지 않았고 그 연애는 얼마간 더 지속되었다.

우리가 그 사실을 아는 이유는 1939년 제2차 세계 대전이 터지고 몇 달 뒤 나치가 벨기에를 침략했을 때 벌어진 일 때문이었다.

마그리트는 정치적 발언을 공개적으로 한 적이 있기에, 자신이 즉시 독일군의 표적이 될 것이라고 걱정했고, 나치가 침략한 지 5일 뒤 남쪽 파리로 달아났다. 그는 조제트에게 함께 가자고 했지만, 그녀는 거절했다. 콜리네트는 그냥 있겠다고 했고 그녀는 그와 헤어지지 않으려 했다. 밀회가 시작된 지 3년 뒤인 1940년에도, 연애는 여전히 활기를 띠면서 마찰을 일으키고 있었다. 결국 마그리트는 홀로 떠나야 했고, 몇몇 친구들에게 그 상황을 설명하기가 어려웠다. 그래서 그는 거짓말을 하기로 했다. 그는 한 친구에게 그녀가 얼마 전 맹장염 수술을 받았기에 함께 올 수 없었다고 했다.

파리에 도착해서 돈이 필요했기에 그는 페기 구겐하임에게 그림 한 점을 팔았다. 페기는 서둘러 미국으로 떠나기 전에 초현실주의 작품들을 모으는 중이었다. 마그리트는 친구인 벨기에 초현실주의자 루이 스퀴트네르Louis Scutenaire(1905~1987)와 함께 프랑스 남부에 있는 성벽으로 둘러싸인 오래된 도시 카르카손으로 떠나서 상황이 어떻게 전개되는지 지켜보았다. 그러다가 조제트와 떨어져 있다는 사실이 너무나 견딜 수 없어서, 석 달 뒤 벨기에의 집으로 돌아갔다. 그는 전쟁이 끝날 때까지 브뤼셀에서 숨죽인 채 지냈다. 그가 이따금 독일군에게 작품을 팔아서 생계를 유지했다는 소문도 있다.

1943년, 자신의 작품을 다룬 새 책에 들어갈 값비싼 컬러 도판을 찍기 위해서, 그는 많은 위작을 그려서 팔았다고 한다. 친구인 마르셀 마리엥은 1983년에 마그리트가 피카소, 브라크, 클레, 에른스트, 데 키리코, 후안 그리스Juan Gris, 심지어 티치아노의 작품까지 신나게 그리면서 돈만 들어온다면 자기 작품을 그리는 일도

포기할 것이라고 말했다고 썼다. 마그리트의 사후에 조제트는 남편의 명예를 지키고자 마리엥을 고소했지만, 그는 마그리트가 쓴 엽서들을 자신의 주장을 뒷받침할 증거로 제시했다. 그런데 오늘날 한 화랑이 마그리트의 피카소 위작을 높이 평가하기 시작했다는 점을 생각하면 재미있다.

벨기에는 1940년부터 1944년까지 나치에 점령당했고, 비참한 기간이 점점 길어지자 마그리트는 독특한 방식으로 전쟁의 암울함에 반발했다. 그는 그 기간의 두려움, 긴장, 공포를 묘사하는 대신에, 반대 방향으로 나서서 밝고 행복하고 속박에서 벗어난 그림을 그리기로 결심했다. 기묘하게도 그는 자신이 으레 그리던 대상들을 피에르 오귀스트 르누아르 화풍으로 그리기 시작했다. 이런 스타일은 1943년부터 1946년까지 이어졌고, 이 기간에 그린 그림들은 그의 열렬한 추종자들에게 전혀 인기가 없었다. 그 이후인 1947년 '바슈vache' 시기에 그렸던 색다른 그림보다도 더 인기가 없었다. 바슈 시기의 기이한 작품은 스물다섯 점이 있는데, 일부러 추하고 어리숙하게 그렸다. 1948년에 파리에서 전시할 목적으로 그린 것으로, 프랑스 초현실주의자 동료들을 일부러 조롱하려는 의도를 담았다. 그는 그들이 경솔하고, 방만하고, 자기만족적으로 변했다고 보았다. '바슈'는 암소를 의미하는데, 야수라는 뜻의 프랑스어 포브fauve를 비꼰 것이었다. 포브는 야생인 반면 자신은 길들여져 있다는 의미였다.

세월이 흐르면서 마그리트의 약점 중 하나가 생겼는데, 그가 주문을 받아서 그림을 그리곤 했다는 것이다. 누군가에게 이미 팔린 작품을 다른 수집가가 원한다면, 그는 재빨리 똑같이 그려서 주곤

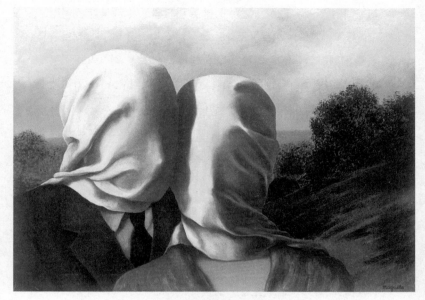

르네 마그리트, 「연인들Les Amants」, 1928년

했다. 때로는 판매량을 늘리기 위해서 동일한 작품을 몇 가지 판본으로 그리기도 했다. 몇몇 친구들은 이 뻔뻔스러운 상업주의에 인상을 찌푸렸다. 특히 그의 후배인 마리엥은 너무 화가 나서 마그리트에게 피해가 갈 장난을 치기로 결심했다. 1962년 마리엥은 친구인 레오 도멘Leo Dohmen과 함께 『파격 할인La Grande Baisse』이라는 소책자를 내놓으면서 마그리트가 직접 쓴 것처럼 꾸몄다. 마그리트가 새 작품을 구입하는 사람에게 파격적인 할인 가격으로 제공하겠다는 내용이었다. 심지어 구매자가 어떤 크기의 작품을 원하든 간에 그대로 그려 주겠다고까지 했다. 책의 내용이 너무나

설득력이 있었기에 사람들은 정말로 마그리트가 제작한 것이라고 믿었다. 앙드레 브르통조차도 그렇게 생각하고서, 마그리트가 기존 체제에 매우 불경하게 군다고 찬사를 보냈다. 마그리트는 무슨 일이 벌어졌는지를 알고 몹시 분노했고, 거의 25년간 가깝게 우정을 맺어 온 마리엥에게 두 번 다시 말을 걸지 않았다. 물론 그가 그 농담을 받아들일 수 없었던 것은 거기에 얼마간 진실이 담겨 있기 때문이었다.

말년으로 갈수록 마그리트의 명성은 전 세계로 퍼졌고, 1965년 그는 뉴욕 현대 미술관에서 대규모 회고전을 열었다. 건강이 악화되기 시작했음에도 그는 직접 전시회에 참석했다. 그로서는 처음이자 마지막으로 미국까지 여행을 했다. 다음 해에 그와 조제트는 이탈리아와 이스라엘도 방문했지만, 겨우 15개월 뒤 그는 브뤼셀에서 69세의 나이에 암으로 사망했다.

오늘날 마그리트는 초현실주의 미술가 중에서 가장 잘 알려진 사람일 것이다. 달리만이 그와 견줄 수 있다. 일부 평론가는 그를 농담꾼이자 시각적 장난꾼이라고 치부할지 모르지만, 그는 그 이상이었다. 우리의 친숙한 세계를 조각낸 뒤 그의 작품을 살펴보는 모든 이의 기억에 남을 만큼 삐딱한 방식으로 그것을 재구성했다. 그의 비판자들이 놓치고 있는 듯한 한 가지 중요한 점은 그가 대상들을 낯선 방식으로 모아 놓기만 한 것이 아니었다는 사실이다. 그는 강렬한 다른 세계를, 르네 마그리트의 독특한 세계를 창조하기 위해 노련하게 선택적이고 일관적인 방식으로 그렇게 했다. 많은 이가 그 세계를 분석하려 했지만, 마그리트는 그들에게 이렇게 말했다. "수수께끼에 관해서는 뭐라고 말할 수 없다. 수수께끼에

사로잡혀야 한다."

앙드레 마송 ANDRÉ MASSON

프랑스인, 1924년 파리 초현실주의 집단에 합류, 1929년 앙드레
브르통에게 축출, 1937년 그와 화해, 1943년 다시 파탄

출생	1896년 1월 4일, 남프랑스 우아즈 발라니쉬르테랑
부모	벽지 판매상 부친, 집시 고아 출신 모친
거주지	1896년 프랑스, 1904년 브뤼셀, 1912년 파리,
	1914년 군 복무, 1919년 남프랑스 세레, 1921년 파리,
	1934~1936년 스페인, 1937년 파리, 1941년 코네티컷
	뉴프레스턴, 1945년 파리, 1947년 엑상프로방스
연인·배우자	1920년 오데트 카발레와 결혼(1929년 이혼, 한 자녀),
	1934년 로제 마클레(두 자녀)

1987년 10월 29일 파리에서 사망

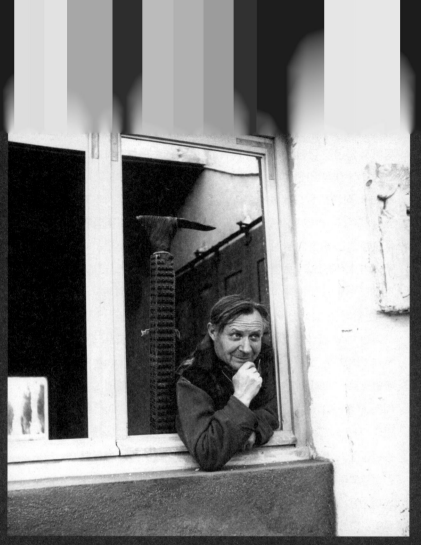

엑상프로방스 인근 르톨로네에 있는 화실 창문에 기댄 앙드레 마송, 1947년,
사진: 드니즈 벨롱

예전에 현대 미술품을 많이 수집한 친구에게 왜 앙드레 마송의 그림을 손님용 화장실에 걸어 두는지 물은 적이 있다. 그는 웃음을 터뜨리면서, 그 작품의 가치는 그 정도라고 말했다. 나는 그 평가가 가혹하다고 생각했지만, 왜 어떤 이들은 마송의 작품에 호의적이지 않은지 궁금증이 일기 시작했다. 그는 초현실주의 운동의 초기부터 핵심 인물 중 한 명이었고, 활동 기간의 대부분에 걸쳐서 그의 작품은 앙드레 브르통의 가장 엄격한 규정까지 지키고 있었다. 그렇다면 반세기 뒤에 왜 그는 다른 주요 초현실주의 화가들만큼 높은 평가를 받지 못하고 있을까?

내가 볼 때, 그의 초현실주의 작품 중 상당수에서 조급함이 엿보이기 때문인 듯하다. 마치 다른 작품으로 넘어가기 위해서 가능한 한 빨리 각 그림을 마무리하려고 애쓴 것처럼 보인다. 몇몇 두드러진 예외 사례가 있기는 하다. 그의 작품 중에서 지금도 중요하게 여겨지는 초현실주의 작품들이 그것이다. 그러나 이런 작품들만으로는 그가 다른 주요 초현실주의 인물들의 반열에 오르기에는 부족하다. 마송 자신은 자신의 부족함에 좀 다른 이유를 들었다. 자신의 그림이 초현실주의를 좋아하지 않는 이들에게 너무 초현실주의적이고, 초현실주의를 좋아하는 이들에게는 충분히 초현실주의적이지 않기 때문이라는 것이다.

마송은 프랑스 북부에서 태어났다. 그곳에서 아버지는 학교를 운영하고 있었다. 아버지가 벽지 판매업을 시작하면서 가족은 벨기에로 이사했고, 앙드레는 일곱 살 때부터 플랑드르의 풍경을 접하며 살았다. 어머니의 격려를 받아서 그는 일찍부터 그림에 관심을 가졌다. 어머니는 아방가르드 작가들을 좋아했고, 아들에게 비

전통적인 것을 좋아하는 태도를 길러 주었다. 어머니의 지원을 받아서 그는 공식 입학 연령보다 훨씬 어린 열한 살에 브뤼셀에 있는 명문 미술아카데미에 입학했다. 1912년, 겨우 열여섯 살이던 때에 그는 파리로 가서 입체파 운동을 접했다.

마송이 세계 미술계에 조숙하게 등장하려 할 때 제1차 세계 대전이 터지고 말았다. 그는 프랑스 보병대에서 사병으로 복무했고, 1917년 가슴에 심한 부상을 입었다. 병원에서 회복 중일 때 한 장교가 그에게 경례를 요구했고, 그는 억지로 팔을 들어 올리다가 그만 상처가 다시 벌어졌다. 마송은 너무 화가 나서 장교에게 욕을 퍼부으면서 전쟁이 지긋지긋하다고 열을 내면서 소리쳤다. 이 소식을 들은 군 당국은 마송이 미친 것이 틀림없다고 결론을 내리고서 그를 군 정신 병원에 집어넣었다. 이 일로 그가 유일하게 얻은 교훈은 모든 유형의 당국을 평생 증오하게 된 것이었다. 몇 년 뒤 초현실주의 운동에 열렬히 참여하게 된 것은 이런 마음의 준비가 이루어진 상태였기 때문이다.

1918년 말 마침내 퇴원할 때, 한 의사가 그에게 도시 생활을 피하라고 조언했고 그는 이 조언을 진지하게 받아들여서 파리를 피해서 프랑스 시골로 갔다. 그는 프랑스 남쪽 끝의 세레에 자리를 잡았고, 그곳에서 오데트 카발레를 만나서 결혼했다. 1920년에 그들은 파리로 이사를 왔는데, 우연히도 젊은 호안 미로의 옆집이었다. 마송과 미로는 가까운 친구가 되었다. 둘 다 찢어지게 가난했고 미술을 통해 반항 정신을 표현할 방법을 찾고 있었다. 그들은 남성미 넘치는 미국 작가 어니스트 헤밍웨이와도 친구가 되었다. 헤밍웨이는 이따금 그들의 화실을 권투 경기장으로 바꾸어서

그들을 구슬려서 경기를 하게 했다. 마송과 미로가 권투 장갑을 끼고서 서로 싸우는 모습은 그 자체가 웃음이 터져 나올 초현실주의적 광경이었다. 헤밍웨이가 코치를 해도 아무 소용없었다. 그는 미로가 공격 자세는 그럴 듯하지만, "자기 앞에 상대가 있다"는 사실을 잊곤 했다고 말했다. 그 광경을 지켜본 한 사람은 그들이 서로에게 머리를 맞아서 다칠 위험보다 낡은 화실 바닥에 난 구멍에 빠져서 다칠 위험이 더 컸다고 했다.

1924년에 마송은 첫 단독 전시회를 열었다. 앙드레 브르통은 전시회장에 들러서 그림 한 점을 산 뒤, 화실로 마송을 찾아갔다. 그는 마송을 칭찬한 뒤 초현실주의 집단에 공식적으로 참여하라고 초청했다. 마송은 엄격한 규정을 지닌 집단에 소속되는 것이 성미에 맞지 않았지만, 가입하겠다고 했다. 브르통의 영향 아래, 마송은 자동기술법을 써서 드로잉을 하기 시작했고, 곧 다른 공식 초현실주의자들과 함께 단체 전시회를 열었다. 그는 몇 년 동안 그 운동의 중심인물이었다가 브르통과 대판 싸우면서 그 운동과 멀어졌다. 다툼은 1929년 2월에 박학다식하면서 매우 지적이고 논리정연한 마송이 집단의 독재자 역할을 하는 브르통의 모습에 지겨워졌을 때 일어났다. 그는 브르통에게 자신이 할 만큼 했으니 이제 떠나겠다고 말했다. 마송이 집단에 합류한 초창기 화가 중 한 명이었기에, 브르통은 상심했을 것이 틀림없다. 그는 마송을 축출했다고 공개 선언하면서 대응했다. 거부당한 쪽이 자신이 아니라 그라는 인상을 풍기기 위해서였다.

브르통의 자아는 그것으로는 부족했는지, 마송이 집단에 저지른 불충한 죄를 더욱 처벌해야 한다고 요구했고, 자신이 준비하고

있던 제2차 초현실주의 선언문에 그는 옛 친구를 야만적으로 공격하는 문구를 추가했다. 마송과 다른 일곱 명의 적들을 깔아뭉개는 말이었다. "나에게는 악당, 사기꾼, 기회주의자, 위증자, 밀고자가 활보하도록 놔둘 권한이 없다… 이런 배신자들이 우리 사이를 와해시키는 특성을 과소평가한다면 불가사의하게 눈이 먼 것이나 다름없을 것이며, 아직 초심자에 불과한 이 배신자들이 이런 징벌 조치에 아무 영향도 받지 않을 수 있다고 생각하는 것은 가장 불행한 착각이다." 또 브르통은 마송이 화가로서의 자신의 중요성을 뻥튀기하고 있다고 비난하면서, 구체적으로 개인적인 공격도 가했다. 그들이 다투었을 때 브르통은 마송이 파블로 피카소를 불한당이라고 했고 막스 에른스트를 "자신보다 못한 그림을 그릴 뿐인 사람"이라고 비난했다고 했다. 마송은 1929년에 브르통과만 틀어진 것이 아니었다. 오데트와 이혼하면서 부부 관계도 끝이 나고 말았다.

1930년대 초에 마송은 불안한 정신 상태를 보였다. 그는 초현실주의 집단에 합류하면서 인생에서 처음으로 사람들과 어울리게 되었다가, 다시금 친구가 얼마 없는 고독한 상태에 놓였다고 적었다. 그는 넌더리 나는 애착 관계에서 풀려났지만, 동시에 '버려짐과 절망'이라는 근본적인 감정도 찾아왔기에 우울함도 느꼈다. 이 시기에 그의 회화와 드로잉은 점점 폭력적인 양상을 띠어 갔다. 미술 활동을 마치 쌓여 가는 울분을 쏟아 내는 출구로 삼고 있는 듯했다.

1934년, 그는 스페인에 방문했다가 로제 마클레를 만나서 결혼했다. 그녀는 그의 기분을 안정시켰고 두 아들을 낳았다. 1936년

앙드레 마송, 「미로The Labyrinth」, 1938년

에 그는 그 유명한 런던 국제 초현실주의 전시회에 참여하여 작품 열네 점을 출품했고, 곧 초현실주의 집단으로 돌아왔다. 그해 말에 그와 브르통은 의견 차이를 해소했다. 이는 마송에게 아주 많은 것을 의미했다. 그는 그 집단과 분리된 상태를 결코 견딜 수가 없었기 때문이다. 그 뒤에 그는 왕성하게 작품 활동을 하면서 중요한 작품을 내놓았는데, 이때를 그의 '2차 초현실주의 시기'라고 한다. 이 시기는 제2차 세계 대전이 터지면서 짧게 끝났다. 그는 다른 초현실주의자들과 함께 미국으로 피신했다. 미국에 도착했을 때 그는 불행한 일을 겪었다. 미국 세관이 그가 지니고 있던 드로잉 작품들을 음란하다고 압수했기 때문이다. 많은 논란 끝에 그들은 대부분의 작품을 돌려주긴 했지만, 너무 음란해서 들여올 수 없다고 본 다섯 점은 파기했다.

미국에 온 마송 가족은 살 곳을 정해야 했다. 그는 다른 몇몇 초현실주의자들과 달리 뉴욕이 아니라 코네티컷에 자리를 잡았다. 알렉산더 콜더, 이브 탕기, 아실 고르키를 비롯한 영감을 자극하는 이웃들이 있는 곳이었다. 이 시기에 영어를 쓰지 않겠다고 하면서 어쩔 수 없이 미국에 체류하게 된 상황을 즐기지 못하는 앙드레 브르통과의 관계는 다시 악화되기 시작했고, 1943년 다시 격렬한 언쟁을 벌인 뒤 그는 두 번째로 초현실주의 집단을 떠나서 다시 돌아가지 않았다. 이번에 욕설을 퍼부은 쪽은 그였다. 그는 브르통이 최근에 출간한 초현실주의 출판물 『VVV』가 지루하고 천박하다고 했다. 또 브르통이 지나치게 '선동적'이고 '폐허에 불과한 교리'를 붙들고 자기만족에 빠져 있다고 비난했다. 이 파열은 이제 결코 되돌릴 방법이 없었다. 비록 그는 계속해서 괄목할

만한 초현실주의 작품들을 만들고 있었지만, 브르통과 그 집단과 두 번 다시 어울리지 않았다.

마송의 논지는 예술 작품에는 어떤 질서 감각이 필요한데, 브르통의 이론은 그런 것을 허용하지 않는다는 것이었다. 중요한 지적이었다. 마송은 예술 작품 속의 질서가 학술적인 질서가 아니어야 한다는 점이 중요하다고 주장했다. 그는 브르통과 기본적으로 어떻게 견해 차이가 나는지를 이렇게 요약했다. "정신적 혼돈에 탐닉하는 것은 이성에 너무 몰입하는 것만큼 어리석고 편협하다."

1945년에 마송은 프랑스로 돌아갔고, 20년 동안 그곳과 전 세계에서 작품 전시회를 자주 열면서 성공을 거두었다. 그러다가 1977년에 그는 건강이 나빠져서 휠체어를 타고 다녀야 했다. 그럼에도 3년 동안 그림을 계속 그리다가 더 이상 그릴 수 없는 상태가 되었다. 그 뒤로 7년을 창작을 못해서 좌절한 상태로 보내다가 세상을 떴다.

로베르토 마타 ROBERTO MATTA

칠레인, 1937년 파리 초현실주의 집단에 합류, 1948년 브르통에게 축출

출생 1911년 11월 11일, 칠레 산티아고, 태어날 때 이름은
 로베르토 세바스티안 안토니오 마타 에차우렌

부모 스페인 바스크, 프랑스 혈통, 지주이자 독실한 가톨릭인
 칠레인 부친, 스페인인 모친

거주지 1911년 산티아고, 1933년 파리, 1939년 뉴욕
 1948년 파리와 로마, 1950~1960년대 유럽과
 남아프리카를 오감

연인·배우자 1937년 미국 화가 앤 앨퍼트(결혼 전 성은 클라크)와
 결혼(1943년 이혼), 1943년 두 자녀, 1945년 패트리샤
 케인(나중에 피에르 마티스와 결혼)과 결혼,
 1948년 애그니스 무구치 매그루더(아실 고르키의 아내),
 1951년 안젤라 파란다(한 자녀), 1955년과 1960년 멜리트
 포프(두 자녀), 1970년 게르마나 페라리(한 자녀)

2002년 11월 23일, 이탈리아 치비타베키아에서 사망

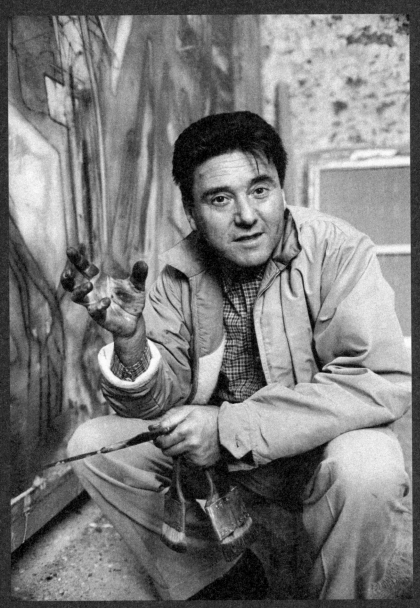
화실에 있는 로베르토 마타, 1959년, 사진: 세르히오 라라인

마타는 초현실주의 운동의 주요 인물이었지만, 그 집단의 주요 창립자들보다 좀 더 젊었다. 앙드레 브르통이 첫 초현실주의 선언문을 내놓을 당시 그는 겨우 열세 살의 학생이었고, 10년이 더 지난 뒤에야 파리에서 그 집단의 일원들과 만날 수 있게 된다. 마타의 작품은 쉽게 알아볼 수 있지만, 말로 표현하기는 쉽지 않다. 혼란스럽게 폭발하는 건축학적 공간에 폭력적이거나 고통에 시달리거나 난교 축제를 벌이는 듯한 인간 형태적 형상들을 묘사한 작품이 전형적이다. 마치 도시 생활을 하면서 받는 인간의 스트레스를 묘사하려고 열정적으로 스케치한 외계인의 작품을 보는 듯하다.

마타에게는 크기가 중요했다. 내가 1940년대에 파리에서 그의 초기 작품들을 처음 접했을 당시에, 그는 모두 전통적인 크기의 캔버스를 썼다. 즉 집 안에 걸 수 있는 유형의 그림들이었다. 그러나 그 뒤에 무언가 이상한 일이 일어났다. 그는 자신의 작품이 아주 거대한 크기여야만 메시지를 전달할 것이라고 확신하게 되었고, 길이가 최대 10미터에 달하는 그림을 그리기 시작했다. 그런 거대한 규모로 그림을 그린 초현실주의자는 그가 처음이었다. 마타는 제2차 세계 대전 당시 뉴욕에서 일할 때 이 양식을 처음 개발했고, 당시 미국의 젊은 추상 표현주의 화가들은 그 그림의 규모를 보고 압도적인 충격을 받아서 재빨리 그를 흉내 내기 시작했다. 적어도 작품의 크기 면에서는 그랬다.

마타는 1911년 칠레 수도 산티아고에서 태어났다. 모계 쪽은 스페인 북부 바스크 혈통이었다. 칠레인인 아버지는 지주였고, 스페인인 어머니는 매우 교양이 풍부했으며 아들에게 예술, 문학, 언어에 관심을 갖도록 했다. 그는 부유한 상류층 자녀였고 예수회

에서 교육을 받았지만, 마음속 어딘가에서는 반항적 기질이 형성되고 있었다. 그는 식구들이 대학교에서 미술이 아니라 건축학을 전공하라고 고집하자 기분이 안 좋았다. 안전하고 존중받는 직업을 가졌으면 했기 때문이다. 당시 그는 원하지 않았지만, 건축학을 배운 덕에 사실상 유리한 입장에 놓이게 된다. 그의 성숙한 그림에 강한 구조적 특성을 부여했기 때문이다. 미쳐 날뛰는 인간형 생물 형태들로 뒤덮인 폭발하는 건물을 설계한 듯했다.

겨우 스물두 살 때 마타는 파리에 가야 한다고 결심했고, 상선 선원으로 취직해서 유럽으로 향했다. 유럽에 가서는 프랑스의 위대한 건축가 르코르뷔지에Le Corbusier(1887~1965)의 사무실에서 몇 년 동안 일하면서 돈을 벌었다. 이 시기인 1935~1937년에 그는 스페인을 여행하다가 살바도르 달리를 만났고, 달리는 그에게 앙드레 브르통을 소개했다. 브르통은 그를 유망한 신참으로 초현실주의 집단에 맞아들여 이 시기부터 그는 초현실주의 작품을 그리기 시작했다. 그러나 곧 제2차 세계 대전이 터지면서 마타의 파리 초현실주의 운동에서의 활동은 중단되었다. 1939년, 그는 다른 초현실주의자들과 함께 파리를 떠나 미국으로 피신했다. 뉴욕에서 그는 작품 전시회를 열기 시작하여 곧 미국의 젊은 화가들과 만나기 시작했다. 그들은 그의 작품에 매료되었다. 이 시기에 그는 멕시코를 잠시 방문하여 그곳의 화산 풍경을 연구한 뒤 돌아왔다. 그 뒤로 그림에 더 밝은 색채를 쓰기 시작했다.

마타와 앙드레 브르통의 관계가 악화되기 시작한 것은 뉴욕에서였다. 파리에서는 브르통이 논란의 여지가 없는 지도자였고 더 젊은 마타는 상대적으로 신참이었다. 브르통은 이렇게 호기롭게

선언하면서 유명한 새 회원인 그를 지지했다. "우리의 가장 젊은 친구 중 한 명인 마타는 이미 탁월한 창작의 전성기에 이르렀습니다." 그러나 뉴욕에서 그는 마타가 점점 중앙 무대로 나서는 것을 보면서 심사가 불편했다. 그 문제는 어느 정도는 언어와 관련이 있었다. 마타는 영어를 유창하게 한 반면, 브르통은 아니었다. 게다가 마타는 대학 교육을 받았고, 말솜씨가 좋고, 언어 전달력이 뛰어났다. 미국의 젊은 화가들은 뉴욕에 모인 초현실주의자 난민들에게 매료되었고, 현대 미술의 이 놀라운 새 운동에 관해 더 많이 알고 싶어서 그들 곁에 모여들었다. 원칙적으로는 초현실주의 교리를 퍼뜨리는 데 앞장선 위대한 지도자 브르통이 중심에 놓여 있어야 하지만, 그는 자신의 메시지를 이해시킬 수가 없었다. 대신에 열정적이고 지적이고 멋진 젊은이인 마타가 모임과 세미나를 조직하는 일을 시작했다. 미국 화가들은 매주 한 차례 그의 화실에 초대받아서 초현실주의 원리를 배웠다. 또 그는 '실습'도 지도했다. 그런 모임이 있을 때면, 미국 화가들에게 초현실주의 실험을 시도하도록 독려했다. 윌리엄 바지오테스William Baziotes, 잭슨 폴록Jackson Pollock, 로버트 마더웰Robert Motherwell도 그런 행사에 정기적으로 참석했다. 마타의 성격은 그런 행사에 딱 들어맞았다. 한 관찰자는 이렇게 평했다. "그는 몹시 신경질적이고, 과도하게 활동적이고, 신랄하게 농담했다."

브르통은 딱하게도 이 새로운 전개 양상에 극도로 짜증이 났다. 그는 초현실주의 개념이 전파되는 것에는 불만이 거의 없었지만, 활기 넘치고 말을 잘하는 마타 때문에 중심에서 밀려나고 있다고 보았다. 그는 이 젊은 칠레인을 성가신 벼락출세자라고 여기기 시

작했다. 더욱이 마타는 기존에 이 운동을 이끌던 대가들을 뻣뻣하고 경직되고 이제는 좀 구식인 인물들로 묘사하면서 장난스럽게 깎아 내리는 일도 거리낌 없이 하고 있었다. 한 미술상은 마타의 성격을 "성급한 낙관론과 조급한 실망으로 가득한… 늘 화를 내거나 자화자찬에 취해 있는 응석받이"라고 묘사했다. 사실 마타는 스스로를 미국의 브르통이라고 여기기 시작했다. 즉, 뉴욕 미술계의 중심이 될 새로운 지도자로 말이다. 그가 앞세우는 초현실주의(시각 세계의 창조)는 뉴욕 화가들에게 특히 호소력을 지녔고, 그들은 마그리트와 달리 전통 기법을 쓰는 화가들의 작품에는 별 매력을 못 느꼈다. 그들은 미로, 마송, 마타의 작품에 호감을 보였고, 곧 놀라운 혁신을 이루면서 추상 표현주의 세계로 나아가게 된다.

1942년, 마타의 사생활은 복잡해지고 있었다. FBI는 그 칠레인이 스파이라고 의심했다. 칠레는 당시 중립국이었지만, 독일과 많은 교역을 하고 있었다. 마타의 친구인 막스 에른스트도 의심을 받아서 체포되었다. 구금되어 있을 때 그는 마타에 관해 취조를 받았지만, 마타가 스파이라는 말은 전혀 나오지 않은 듯하다. 이런 일이 일어날 무렵, 마타와 에른스트는 막스의 아내 페기 구겐하임이 전 남편과 낳은 딸인 페긴과 기이한 삼각관계에 있었다. 까다로운 십 대 청소년인 페긴은 두 사람과 섹스를 하면서 쾌락을 알게 되었다는 소문이 돌았다. 그녀의 어머니도 알고 있었다고 말하는 이들도 있다. 이런 일들을 벌이고 있었지만, 마타는 여전히 미국 화가 앤 앨퍼트Anne Alpert의 남편이었다. 그들은 1937년에 파리에서 결혼한 뒤, 1939년에 함께 뉴욕으로 왔다. 그러나 둘의 관계는 1943년에 갑작스럽게 끝이 났다. 앤이 그에게 쌍둥이

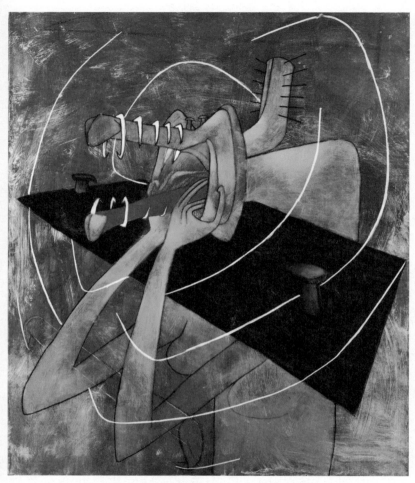

로베르토 마타, 「굶주리는 여인The Starving Woman」, 1945년

를 임신했다고 말했을 때였다. 무엇 때문인지 몰라도 이 일로 그는 화를 내면서 떠나겠다고 위협했다. 실제로 그는 두 아들이 태어난 지 4개월째에 떠났다. 그 뒤로도 그는 아들들을 거의 보지 않았고, 두 아들은 일찍 세상을 떠났다. 한 명은 서른세 살에 자살했고, 다른 한 명은 서른다섯 살에 암으로 죽었다. 앤과 갑작스럽게 헤어진 지 1년쯤 뒤 마타는 재혼했다. 이번에는 부유한 미국인 상속녀인 패트리샤 케인이었다. 이 결혼 생활도 짧게 끝나게 된다. 1949년, 그녀는 그를 떠나서 피에르 마티스와 결혼했다.

1945년, 마타와 앙드레 브르통의 관계는 더욱 악화되는 새로운 전환점에 접어들었다. 브르통이 서인도제도를 여행하려고 미국을 떠날 때, 마타와 패트리샤 부부는 한 식당에서 작별 만찬을 주최했다. 브르통은 이 만찬을 마타가 초현실주의자들의 새로운 지도자가 되려고 애쓰는 또 한 가지 사례라고 본 게 틀림없다. 만찬 때 마타는 주최자였고, 브르통은 손님일 뿐이었다. 만찬에 참석했던 아실 고르키의 아내는 '앙드레가 처음부터 끝까지 화가 나 있었다'고 했다. 마지막 모욕은 만찬이 끝나자, 마타 부부가 자신들의 음식 값을 손님들에게 떠넘기고 그냥 사라졌다는 것이다. 마타는 그 일을 대단한 초현실주의적 농담이라고 생각했지만, 주빈인 브르통은 당연히 분개했다.

브르통과 칠레 후배 사이의 끈끈했던 관계는 1948년에 일어난 일로 마침내 끊어졌다. 마타의 가까운 친구인 아실 고르키와 그의 아내 애그니스와 관련된 일이었다. 그녀는 자신의 좀 음침한 아르메니아인 남편보다 마타가 훨씬 더 재미있고 흥겨운 사람임을 알았다. 그녀는 한 친구에게 마타가 '아주 흥미롭고 웃기고 굉

장히 멋진' 사람이라고 했다. "자신의 작품을 이야기하면서… 작은 손가락으로 미술 평론가들을 싸잡아 묶을 수 있는 사람이야."

1940년대 말에 고르키는 점점 더 우울해졌고, 부인에게 점점 난폭하게 굴기 시작했다. 결국 애그니스는 달아나서 마타에게서 위로를 받았다. 마타는 그녀를 흠모했고, 그들은 짧게 연애를 했다. 고르키는 그 사실을 알아차리고 마타와 센트럴파크에서 비밀리에 만났다. 하지만 그는 제 성질에 못 이겨서 지팡이를 마타에게 휘두르면서 달아나는 마타를 쫓아서 공원을 들쑤시고 다녔다. 그 일이 있은 뒤 고르키의 우울증은 더 심해졌고, 결국 그는 목을 매달았다. 파리로 돌아와서 자신의 초현실주의 제국을 재건하려고 애쓰던 브르통은 좀 부당하게도 고르키의 죽음이 전적으로 마타 탓이라고 비난하면서 그를 초현실주의 집단에서 즉시 축출했다. 그저 충직한 추종자에서 심각한 경쟁자로 부상한 마타를 이렇게 폄훼함으로써 브르통은 얼마간 흡족해했을 것이 틀림없다. 몇 년 뒤 마타도 유럽으로 돌아왔지만, 파리에서 지내는 대신에 로마에 정착했다. 그러나 파리에 대한 유혹이 거부할 수 없이 강력했기에 결국 그는 파리에 집을 마련하여 프랑스 국적도 얻었다.

1959년, 별났던 초현실주의 저녁 행사를 계기로 그는 브르통을 통해 다시 초현실주의 집단 회원으로 복귀했다. 브르통은 더 이상 그를 위협자로 보지 않고 무시할 수 없는 진정한 초현실주의자라고 보았다. 그 자리는 마르키스 드 사드를 기념하는 행사였다. 가면을 쓴 공연자가 나와서 옷을 벗자, 온몸이 검게 칠해져 있고 가슴에만 사드의 붉은 문장이 그려져 있었다. 그는 빨갛게 달아오른 인두를 들더니 붉은 문장 위에 대고 지져서 자신의 살에 사드라

는 단어를 찍었다. 그런 뒤 모인 사람들 중에서 해 볼 사람이 있냐고 묻자, 브르통이 와 있다는 것을 안 마타는 그에게 인상을 남기고자 뛰쳐나가서 셔츠를 확 뜯고는 가슴에 똑같이 인두를 지졌다. 브르통은 이 놀라운 행동에 깜짝 놀랐고, 이틀 뒤 공식 초현실주의 회의를 열어서 마타를 복권시키면서 '그날 우리 눈앞에서 충분히 복권될 자격이 있음을 스스로 보여 준 마타'를 인정하지 않는다면 초현실주의자로서의 자격이 없을 것이라고 선언했다. 지내기 힘들었던 영어권 세계에서 안전하게 떨어진 곳에서 브르통은 다시금 논란의 여지가 없는 지도자가 되어 있었기에, 마타를 다시 받아들일 수 있었다.

말년에 마타는 파리, 런던, 로마를 오가면서 지냈고, 계속 주요 작품들을 내놓았다. 종종 큰 작품도 선보였다. 미술계에서 그의 평판은 커져 갔고, 1960~1970년대에 그는 주요 회고전들도 열었다. 그러나 달리, 마그리트, 미로와 달리 그의 명성은 유럽 내에서만 머물러 있었다. 그에게는 달리의 쇼맨십도 마그리트의 시각적 유머도 미로의 화려한 색채도 없었다. 그들과 비교할 때, 그는 너무 강렬하고 너무 진지하고 너무 완고했다. 그런 한편으로 그가 아흔 살의 나이도 세상을 떠날 때, 자신이 태어난 나라에서는 대단히 존경받는 인물이 되어 있었다. 그의 사망 소식이 전해지자, 칠레 대통령은 사흘 동안 국가 애도 기간으로 선포했다. 화가로서 그런 영예를 받은 사람은 거의 없다.

다른 많은 초현실주의자와 달리, 마타는 한번도 비초현실주의자 단계를 거친 적이 없었다. 그의 모든 회화와 드로잉은 시종일관 순수한 초현실주의였고, 일부 관람자에게는 좀 어렵게 느껴질

수도 있다. 초현실주의 그림을 보면서 "이게 무슨 의미야?"라고 묻는 사람에게, 마타는 쉬운 답을 거의 주지 않았다. 자신의 작품을 설명하려고 할 때에도, 마타는 정확한 해석을 내놓지 않았다. 그는 자신의 풍경화를 "사회적 풍경social-scapes 또는 경제적 만화 econo-comics"라고 말했고, "우리 사회를 도표화하려는 시도"라고 표현했다. 다음과 같은 동료들의 말도 도움이 안 되는 듯하다. 브르통은 그를 "거울이 놓일 자리에 달아 놓은, 머리에 뿔이 난 일종의 사자"라고 묘사했다. 그리고 한 미술 평론가는 마타의 작품이 "서사적이고 종말론적이고 유토피아적인 광경"을 보여 주며, "보편적이고 사회적이고 대중적인" 특성을 지닌다고 했다. 이런 표현들은 마타 작품의 진정한 가치를 거의 보여 주지 못한다. 사실 그는 우리의 세계와 수수께끼처럼 평행하는 흥미롭게 사적인 세계를 창조했다. 좋은 초현실주의 작품이 모두 그렇듯이, 최상의 해결책은 그 작품 앞에 서서 의미를 분석하려는 시도를 전혀 하지 않은 채, 그 이미지가 곧바로 자신의 무의식으로 밀려들도록 하는 것이다. 마타 자신은 평생의 작업을 이렇게 간결하게 요약했다. "나는 미지의 것에만 관심이 있으며, 내 자신이 놀라기 위해 일한다."

에두아르 므장스 E. L. T. MESENS

벨기에인, 1926년 벨기에 초현실주의 집단의 공동 창립자,
1938~1951년 영국 초현실주의 집단의 지도자

출생 1903년 11월 27일, 브뤼셀, 태어날 때 이름은 에두아르
레옹 테오도르 므장스

부모 브뤼셀에서 특허 약을 파는 약국 주인 부친

거주지 1903년 브뤼셀, 1938년 런던, 1951년 브뤼셀

연인·배우자 1920년대 노리네 반 헤케, 1938년 페기 구겐하임(짧게),
1943~1966년 시빌 스티븐슨(결혼 전 성은 펜턴)과
결혼(사별)

1971년 5월 13일, 브뤼셀에서 '압생트로 자살'

에두아르 므장스, 1958년경, 사진: 아이다 카

에두아르 므장스는 앙드레 브르통이 파리에서 한 역할을 런던에서 했다. 무리의 지도자이자 초현실주의자들의 우두머리 역할 말이다. 그는 1926년에 벨기에 초현실주의 집단의 창립 회원 중 한 명이었는데, 놀랍게도 가까운 친구들을 떠나서 외국에 정착하는 쪽을 택했다. 아마 평생 친구인 르네 마그리트의 그늘에 가려질 것이라고 느껴서 다른 물에서 노는 큰 물고기가 되는 쪽을 택했을 것이다. 영국 미술계에는 초현실주의 운동을 열정적으로 지지하는 화가들이 많았지만, 마그리트에 비하면 미미한 인물들이어서 므장스는 쉽게 그들을 좌우할 수 있었다.

므장스는 1936년 중요한 국제 초현실주의 전시회가 열릴 때 관련 업무차 영국으로 왔다. 그는 한 전시회장을 한번 죽 둘러본 뒤 즉시 작품들을 재배치했다. 롤런드 펜로즈는 그가 눈에 띄는 능력을 지닌 초현실주의자임을 알아차리고서 자기 화랑인 코크가에 있는 런던 갤러리의 운영을 맡기기로 했다. 므장스는 1938년부터 1940년까지 그곳을 운영하다가 전쟁 때 문을 닫았고, 1946년부터 1950년까지 다시 운영했다. 이윽고 작품 판매량이 줄어들어서 문을 닫아야 했다. 그 기간 내내 므장스는 영국에서 초현실주의 운동의 중심이었고, 그의 화랑이 문을 닫자 그 운동도 종말을 고했다. 물론 초현실주의 미술은 계속되었고 지금도 계속되고 있지만, 공식적인 모임, 소책자, 선언문, 논쟁, 축출을 갖춘 활동적인 미술 운동으로서의 초현실주의는 끝이 났다.

므장스는 1903년에 브뤼셀에서 태어났다. 아버지는 약국을 운영했다. 그는 자신의 출생을 이렇게 설명했다. "나는… 신도, 주인도, 왕도, 권리도 없이 태어났다." 어릴 때 그는 음악가가 되고 싶

었기에 브뤼셀의 음악학교에 들어갔다. 그곳에서 연주와 작곡에 뛰어난 실력을 보였다. 그러나 스무 살에 그는 갑자기 음악을 그만두고 초현실주의와 시각 예술로 관심을 돌렸다. 인생 경로를 바꾼 이유 중 하나는 초기 초현실주의자들이 음악을 '어리석고 무의미한 예술'로 치부했기 때문일 수도 있다. 이는 앙드레 브르통이 음치라는 사실로부터 비롯된 억지 견해에 불과했지만, 예민한 젊은 초심자에게는 충분히 영향을 끼칠 만했다.

므장스는 1920년에 마그리트의 첫 전시회에 갔다가 진리를 접하는 경험을 했다. 둘은 평생 친구가 되었다. 비록 므장스는 오랜 세월이 지난 뒤, 둘의 우정의 인연이 잦은 '충돌과 언쟁과 심지어 서로를 죽이겠다는 위협'으로 자주 끊어지곤 했다고 말했지만. 브뤼셀의 초현실주의 집단이 시간이 흐르면서 점점 커지면서 므장스는 마그리트와의 '가장 가까운 친구'라는 관계에서 벗어나지만, 그들은 아주 일찍부터 친해서 늘 서로를 특별하게 여겼다. 마그리트는 심지어 므장스에게 자신이 그림을 그리는 모습도 지켜볼 수 있게 했다. 마그리트의 창의성은 모두 그림을 그리기 시작하기 전에 나왔기에(시각적으로 절묘한 착상이 마음에 처음 떠오를 때) 그는 그 착상을 실제 그리는 단계는 지루한 과정이라고 여겼고, 므장스는 한 친구에게 마그리트가 갑자기 붓을 내려놓고 '미친 듯이 매춘굴로 달려가곤' 했다고 말했다. 므장스 자신도 색정적인 쪽으로 취미를 갖게 되었고, 더 나중에는 일종의 성적 포식자가 되었다는 말이 돌았다. 성별을 가리지 않고 즉흥적인 열정을 추구했다는 것이다.

또 1920년에 므장스는 이제 막 새 화랑을 연 폴 귀스타브 반 헤케Paul-Gustave van Hecke도 만났다. 그 뒤로 반 헤케는 가까운 친구가 되어 그에게 미술상이 되는 법을 가르쳐 주었다. 므장스는 그 일에 놀라운 재능이 있었다. 그는 초현실주의 활동, 즉 소책자를 펴 내고 전시회를 기획하고 콜라주를 제작하는 일 등으로는 돈을 벌 수 없었지만, 미술품 거래는 경제적 보상을 안겨 주었다. 반 헤케를 알게 되어서 얻은 혜택은 그것만이 아니었다. 반 헤케의 매력적인 아내이자 멋진 패션디자이너인 노리네는 곧 그의 연인이 되었다. 반 헤케가 사망했을 때 그녀에게 유산을 거의 남기지 않았기에 므장스는 그녀를 경제적으로 돌볼 의무를 느꼈다. 그녀는 늘 부족하다고 투덜거렸지만, 오랜 세월이 흐른 뒤 1971년 그가 사망할 때 그의 곁을 지켰다. 그러나 그를 계속 사랑하기 때문이었는지, 아니면 유산을 받을지도 모른다는 기대 때문이었는지는 불분명하다.

1920년대에 므장스는 콜라주를 만들기 시작했다. 그는 화가가 될 만한 그림 실력은 갖추지 못했지만, 그의 콜라주는 놀라운 시적 상상력을 보여 주었기에 그는 나름 흡족해했다. 그러니 그가 빠진 어느 만찬 자리에서 마그리트가 무심코 그 콜라주들이 '쓰레기'고 돈 낭비라는 말을 들었을 때 그는 몹시 상심했다. 그 뒤로 그들은 적어도 1년은 말 한마디 하지 않았지만, 결국 우정이 이겼다. 1930년대 대공황 때 마그리트가 거래하던 화랑이 문을 닫으면서 그의 회화 150점이 경매로 나왔지만, 아무도 사려고 하지 않았다. 므장스는 가족을 설득하여 돈을 빌려서 작품들을 다 구입하여 마그리트를 도왔다.

므장스는 화랑 경영자로서의 전문성을 인정받았기에, 1936년에 열릴 초현실주의 전시회 개최를 도와 달라는 요청을 받아서 런던으로 갔다. 2년 뒤 롤런드 펜로즈의 런던 갤러리의 운영자로서 그는 한 추상화가의 아내인 시빌 스티븐슨Sybil Stephenson을 비서로 채용했다. 그들은 머지않아 연인이 되었고, 그녀는 남편과 헤어진 뒤 전쟁이 벌어지는 와중에 므장스와 결혼했다. 므장스는 전쟁 때 자신이 죽을지도 모른다고 걱정해서 시빌과 결혼함으로써 그녀가 자신의 재산을 물려받을 수 있도록 했다. 그들은 여러모로 전통적인 사랑 관계를 유지했고, 그 관계는 1966년에 시빌이 암으로 사망할 때까지 계속되었다. 그렇다고 해서 므장스가 다른 이들과 성관계를 즐기지 않은 것은 아니었다. 그는 욕정과 사랑을 명확히 구분했고, 때로 성욕을 채우는 것이 자신의 주된 애정 관계를 훼손하지 않는다고 여겼다. 그의 아내는 용납한 듯하며, 심지어 동참하기까지 한 듯하다. 젊은 화랑 직원에게 남편이 지켜보는 가운데 성교를 하자고 했으니까.

1938년, 므장스는 초현실주의 주요 전시회를 열고, 출판물과 도록을 발간하면서 런던 갤러리가 원활히 운영되도록 했다. 그는 여전히 활동하고 있는 영국의 초현실주의자들을 자기 주변으로 불러 모아서 모임을 만들었다. 그들은 파리의 브르통 집단을 흉내 낸 모임, 선언문 발표, 축출 등의 활동을 활발하게 펼쳤다. 1940년 한 유명한 회의에서 므장스는 초현실주의 미술 작품을 내놓는 것뿐 아니라, 브르통의 엄격한 행동 규칙에도 따를 것을 주장했다. 이는 비초현실주의 작품들은 전시회에 함께 출품될 수 없고, 모든 유형의 종교 행위도 할 수 없고, 비초현실주의 단체나

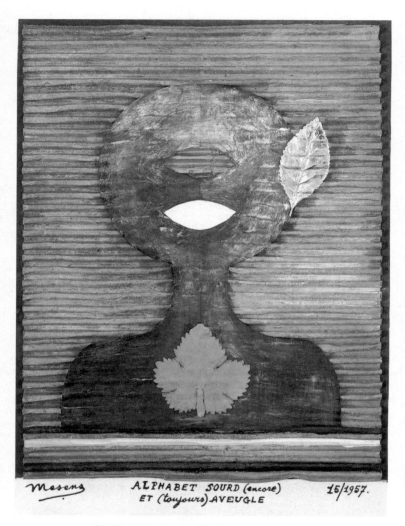

에두아르 므장스, 「(여전히) 귀 멀고 (언제나) 눈먼 알파벳

Alphabet Deaf (Still) and (Always) Blind」, 1957년,

마분지에 오려 붙여 엮은 종이, 골판지, 박지에 구아슈를 칠한 콜라주

모임에도 소속될 수 없고, 초자연적인 분야에도 관여할 수 없고, 그 어떤 공개적인 영예도 받을 수 없다는 의미였다. 그 결과 몇몇 화가들은 배제되었고, 므장스 주변에는 사람들이 크게 줄었다. 한 회원은 성모와 아기 예수를 담은 조각품을 만든 바 있었고, 또 한 사람은 영국 훈장을 받았고, 또 한 명은 과학 협회에 속해 있었고, 또 한 명은 마법에 빠져 있었다. 그들은 모두 떠나야 했다. 므장스는 순수주의자였다.

폭격 위험 때문에 런던 갤러리는 많은 작품과 초현실주의 문헌들을 모두 템스 강둑에 있는 한 창고에 보관했다. 그런데 하필이면 독일군의 첫 런던 공습 때 그 창고에 폭탄이 떨어지는 바람에 모조리 사라졌다. 런던이 독일군의 야간 폭격을 받으면서, 초현실주의 활동은 위축될 수밖에 없었다. 1942년, 므장스는 런던 BBC 월드 서비스의 프랑스국에서 전쟁 지원 활동을 했고, 그 일에 너무 몰두하다 보니 초현실주의자 모임은 지지부진해졌다. 그러자 1940년에 합류한 이탈리아계 러시아인 초현실주의자 토니 델 렌치오Toni del Renzio(1915~2007)가 집단을 장악하기로 결심했다. 므장스는 맞서 싸워서 결국 델 렌치오를 고립시켜서 내쫓았다. 공습이 절정에 이른 상황에서도 그는 영국의 초현실주의 세계를 다스리는 자신의 체제에 도전하려는 시도는 용납하지 않았다.

전쟁이 끝나자 므장스는 브룩가로 옮겨서 다시 런던 갤러리 문을 열었다. 1946년 11월, 위프레도 람의 작품을 전시하는 것으로 시작했다. 이곳은 1950년 4월에 문을 닫을 때까지 런던의 모든 초현실주의 활동의 중심지가 되었다. 이 화랑이 문을 닫은 이유는 폐허가 된 유럽에서 전후의 피폐한 분위기에서 초현실주의 그

림을 구입한다는 생각은 뒤로 밀릴 수밖에 없었기 때문이다. 런던 갤러리의 적자가 너무 심해지자 롤런드 펜로즈는 문을 닫기로 결심했고, 므장스는 이제 런던에서 실직자가 되었다.

당시에 젊은 초현실주의자였던 나는 그의 화랑이 문을 닫는 그해에 나의 첫 런던 전시회를 열어 준 에두아르 므장스에게 정말로 감사할 따름이다. 당시 초현실주의 작품 활동을 갓 시작한 나는 도착한 지 몇 주 지나지 않아서 런던 초현실주의 운동이 종말을 고하고 있다는 것을 알고 엄청난 충격을 받았다. 늘 깔끔하고 내게 도움을 주던 므장스는 곧 들이닥칠 그 사실을 내게 전혀 드러내지 않았다.

그 뒤로 그는 벨기에에서 전시회를 기획하면서 바쁘게 보냈고, 1954년부터 자신의 콜라주를 만드는 일에 더 많은 시간을 쏟기 시작했다. 그는 죽는 날까지 그 일을 계속했다. 1960년대에 그는 밀라노, 베네치아, 런던, 뉴욕, 크노케, 브뤼셀에서 많은 단독 전시회를 열었다. 그러나 1966년에 아내 시빌이 백혈병으로 사망하고, 평생 친구였던 마그리트와 반 헤케가 다음 해에 사망한 뒤로 10년 동안 우울하게 보냈다. 므장스 자신도 그리 오래 살지 못했다. 그는 1971년 브뤼셀의 요양원에서 사망했다. 그는 초현실주의 운동의 초창기부터 오랜 세월 걸작들을 많이 수집했기에 부자였다. 마지막 몇 주는 고통스러웠고, 그는 의사들이 안 된다고 대놓고 말했음에도 일부러 술을 엄청나게 마심으로써 빨리 고통을 끝내려고 애썼다. 한 친구는 그의 죽음을 압생트 자살이라고 표현했다.

호안 미로 JOAN MIRÓ

스페인인, 1924년 파리 초현실주의 집단에 합류했지만, 노년에는
초현실주의 화가라는 꼬리표를 거부함

출생 1893년 4월 20일, 바르셀로나

부모 시계공 부친

거주지 1893년 바르셀로나, 1910년 타라고나 몬트로이그와

바르셀로나, 1920년 파리, 1932년 바르셀로나,

1936년 파리, 1939년 노르망디 바랑주빌,

1940년 마요르카 팔마, 1942년 바르셀로나,

1956년 마요르카 팔마

연인·배우자 1929년 팔마에서 필라르 운코사와 결혼(한 자녀)

1983년 12월 25일, 팔마에서 심장병으로 사망

런던 동물원에서 코뿔새와 있는 호안 미로, 1964년, 사진: 리 밀러

1893년, 바르셀로나에서 대장장이의 손자이자 금세공사·시계공의 아들로 태어난 미로는 본인의 말에 따르면 학교에서 불쌍한 아이였다. 그는 말이 없고 조용하고 자주 공상에 빠지는 부적응자였다. 여덟 살 때부터 그는 이미 그림을 그리는 일에 푹 빠져 있었다. 식구들이 계속 사업가가 되라고 주장해서 그는 실습생으로 들어가서 일을 했지만, 그 일이 마음에 들지 않아 건강까지 나빠졌고 장티푸스에 걸리고 말았다. 그러자 식구들은 누그러졌고, 회복된 뒤 그는 혁신을 강조하는 사립 미술 학교에 들어갔다. 1912년, 열아홉 살의 그는 바르셀로나의 입체파 전시회에 갔다가 처음으로 현대 미술을 접했다.

1915년, 미로는 군 복무를 하면서도 그림을 계속 그렸다. 이 초기 단계에서는 약간 입체파 분위기를 풍기는 전통적인 양식의 그림을 그렸다. 1908~1918년 10년 동안 그는 약 예순 점의 풍경화, 정물화, 초상화를 그렸는데, 대부분 잊는 편이 최선이다. 그러다가 1920년 파리로 가서 파블로 피카소의 화실을 찾아갔고, 미술관과 화랑도 둘러보았다. 이때부터 그는 해마다 겨울에는 파리에서 지내고 여름에는 바르셀로나 남쪽 몬트로이그의 가족 농장에서 지내곤 했다. 그가 첫 주요 작품을 내놓은 것은 1921년 이 농장에서였다. 나중에 그 작품은 어니스트 헤밍웨이가 구입했다. 「농장The Farm」이라는 단순한 제목의 그 그림에는 그가 재현의 전통을 머지 않아 포기하고, 상상화를 그리는 새로운 단계로 진입하리라는 것을 보여 주는 작은 징후들이 담겨 있었다.

파리에서 미로는 비슷한 생각을 지닌 화가들과 어울렸다. 이웃에 사는 앙드레 마송은 가까운 친구가 되었고, 그에게 파리 아방

가르드를 소개했다. 1923년에 미로는 이미 자연 세계를 극적으로
변형시켜서 시각적으로 대담하게 왜곡한 작품을 그리고 있었고,
1924년경에는 모든 전통의 영향으로부터 그럭저럭 벗어나 있었
다. 그해의 주요 작품 중 하나인 「모성애Maternité」는 그의 급진적인
새로운 시선을 잘 보여 주었다. 이제 그는 다섯 살 아이처럼 바깥
세계의 모습을 정확히 모방하는 태도를 거의 내친 상태였다. 대신
에 그는 재현의 속박에서 풀려난 기쁨을 만끽하면서 형태와 색채
의 세계로 날아올랐다.

　미로가 전통 미술을 거부하고 싶다는 공식 선언을 한 것은 이
무렵이었다. 그는 시각적 시인이자, 미술이 어떠해야 한다는 선입
견을 관람자로 하여금 완전히 포기하게 만들어 그들을 현혹시키
는 이미지의 창조자가 되었다. 앙드레 마송은 그의 작품을 보고
전율을 느꼈고, 1928년 "미로는 자신의 자리에서 무적이고… 우
리 중에서 가장 초현실주의자인 사람이다"라고 선언했다. 그는 미
로가 원근법, 중력, 모델링과 음영의 통상적인 규칙들을 모조리
포기하고 아이 같은 상상이 캔버스 위에서 마구 날뛰도록 허용함
으로써, 무의식에서 끌어낸 것을 그리고 있다는 사실을 알아볼 수
있었다. 1920년대 후반기에 그의 그림은 시각 미술의 기존 가치
를 거부한 가장 극단적인 사례에 속했다. 그는 완전히 새로운 시
각 언어를 창조하고 있었다.

　미로는 비록 초현실주의 전시회에 참여하고 있었지만, 브르통
이 제시하는 새 운동 개념의 이론적 측면에는 신경을 쓰지 않았
다. 게다가 그는 지식인들의 모임에 가입해서 단체의 규칙을 따라
야 한다는 생각을 싫어했다. 그는 미술에 대한 모든 지적 해석을

지독히도 싫어해서 어떤 선언문에도 서명하지 않았고 어떤 단체 모임에도 참석하지 않았다. 브르통은 그의 이런 태도에 당혹스러워했던 것이 틀림없다. 그가 판단할 때 모든 화가 중에서 가장 순수한 초현실주의자인 미로가 자기 운동의 공식 회원이 되기를 거부하고 있었기 때문이다. 브르통은 어떤 식으로든 간에 미로를 처벌하고, 앞서 표현했던 그의 작품에 대한 전폭적인 경의를 수정할 수밖에 없었다. 그는 미로의 시각적 대담함을 유치하다는 쪽으로 말하기 시작했다. "유아기 단계에서 어느 순간 발달이 멈추었기에 그는 불균일성, 과잉 생산, 장난기를 제대로 다스리지 못했다"라고 썼다. 그것이 그가 할 수 있는 최선이었지만, 그가 화를 터뜨린 사례가 많았듯이, 그 말도 그저 그를 어리석게 보이게 했을 뿐이다. 미로는 잘 나가고 있었고, 이윽고 다른 이 모두를 초라하게 만들 초超초현실주의자가 되었기에 브르통은 거기에 맞서 할 수 있는 일이 거의 없었다.

1929년에는 초현실주의 집단 내의 갈등이 위기로 치달았다. 브르통의 권위적인 집단 통제에 불만을 터뜨리는 목소리가 팽배해지면서 무시할 수 없는 수준에 이르렀기에, 그는 충성 선언을 요구하는 회람을 돌리기로 결심했다. 이에 미로는 이렇게 답했다. "개성이 강한 사람이라면… 단체 활동에 반드시 요구되는 군대 같은 규율에 결코 복종할 수 없을 것이라고 나는 확신합니다." 1931년의 한 인터뷰에서 그는 더 구체적으로 말했다. "나는 초현실주의자라고 불려 왔지만, 내가 모든 것을 제쳐두고 하고 싶은 것은 완전하면서 절대적이고 엄격한 독립을 유지하는 겁니다. 나는 초현실주의가 극도로 흥미로운 지적 현상이고, 긍정적인 것이

라고 생각하지만, 그 엄격한 규율에 따르고 싶지는 않아요."

이 인터뷰에서 그는 전통 미술을 공격하는 다음과 같은 유명한 말도 했다.

> 나는 회화에 존재하는 모든 것을 파괴하고, 또 파괴할 생각입니다. 나는 회화를 몹시 경멸합니다… 나는 특정 학파나 화가에게 관심이 없습니다. 전혀요. 오로지 익명의 미술, 집단 무의식에서 나오는 종류의 예술에만 관심이 있습니다… 캔버스 앞에 설 때 나는 자신이 무엇을 할지를 전혀 알지 못합니다. 결과물에 나만큼 놀랄 사람도 없을 겁니다.

이것이 바로 순수한 초현실주의적 진술이며, 그가 원했든 원치 않았든 간에 그런 태도 덕분에 그는 계속 초현실주의 운동의 중심점이 되었다. 세월이 흐르면서 그가 점점 더 유명해지고 더 성공을 거두어 갈 때, 그의 작품은 서서히 밝은 색깔의 캔버스에서 뛰놀 수 있는 사적인 이미지와 상징 집합 전체를 창안하는 단계로 진화했다. 때로 간신히 알아볼 수 있는 인물과 동물의 형상, 달, 해, 별은 모두 작품 속에서 왜곡되어 있었다. 최고의 변신적 초현실주의였다. 그리고 공정하게 말하자면, 브르통은 미로를 자신의 공식 집단의 테두리 안에 끌어들일 수 없어 화가 났긴 했어도, 그 점을 인식하고 있었다. 1940년대에 미로가 탁월한 「별자리 Constellations」 연작을 내놓았을 때, 브르통은 너무나 감명을 받아서 이렇게 썼다. "그 연작에서 파생되는 감각은 끊어지지 않고 완벽하다… 사랑과 자유가 한 줄기로 콸콸 쏟아지는 수문처럼 아주 자

연스러워 보이는 탁월한 그림들이다." 미로는 승리했다. 그는 브르통의 리더십을 거부했지만, 브르통은 미로의 그림을 거부할 수가 없었다.

1920~1930년대 내내 미로는 프랑스와 스페인을 오갔다. 1920~1932년에는 주로 파리에서 생활하면서 스페인의 집을 오갔다. 1932년에는 바르셀로나에 있는 본가로 이사하여 파리를 오갔다. 1936년에는 다시 파리로 주거지를 옮겼다. 전쟁이 나자 그는 프랑코 치하이긴 했지만 스페인으로 돌아가기로 결심했다. 그는 본토를 피해서 마요르카섬에서 2년 동안 지낸 뒤, 바르셀로나로 돌아왔다. 1947년에는 미국을 9개월 동안 방문했다. 그곳에서 미국의 젊은 화가들을 만났고, 그들은 곧 뉴욕에 추상 표현주의 학파를 창립하게 된다.

1956년, 미로는 고향집으로 돌아가서 1983년에 세상을 떠날 때까지 머물게 된다. 소나브리네스So N'Abrines라는 이 집은 마요르카 팔마의 언덕에 서 있었다. 그는 커다란 화실을 갖고 싶다는 꿈을 평생 갖고 있었는데, 친구인 스페인 건축가 호세프 류이스 세르트Josep Lluis Sert가 자신의 집 바로 밑에 그를 위해 설계를 해 주었다. 멋진 조명을 갖춘 거대한 화실이었고, 미로는 파리 등에 보관하고 있던 기존의 작품들 모두를 그곳으로 옮길 수 있었다. 옮긴 뒤에 그가 가장 먼저 한 일은 이 예전 회화와 드로잉 작품들을 모두 살펴보고서 평가한 것이었다. 안타깝게도 그는 아주 많은 작품을 폐기하기로 결정했다. 그렇게 한 뒤에, 그는 멋진 새 환경에서 활발하게 그림을 그리고자 했는데, 생각대로 되지 않았다. 자신이 그토록 원했던 널찍한 공간이 그를 압도하는 듯했고, 그는 아예

그릴 수가 없었다. 이런 상태가 3년 동안 지속되었다. 성인이 된 뒤에 활발하게 그림을 그리지 않은 것은 이때가 유일했다.

1959년에 다시 그림을 그리기 시작했을 때, 그는 거대한 캔버스에 몇 개의 점과 선만 담긴 연작을 그리기 시작했다. 마치 모든 시각적 집착을 끊고 다시 시작하려고 애쓰는 듯했다. 1960년대 말부터 1970년대까지 그의 작품은 훨씬 더 힘차고 투박해졌으며, 1940~1950년대에 완성했던 잘 다듬어진 형상들이 거의 보이지 않았다. 마치 뭔가가 그에게 그의 그림이 너무 정확하고 잘 짜인 구도를 갖추게 되었으니 이제는 전통 회화가 아니라 그 자신의 이전 화법까지 파괴할 필요가 있다고 말하는 듯했다. 심지어 그는 일부 그림을 불태운 뒤, 타고 남은 나무틀을 전시하기까지 했다. 노년에 중년의 미로가 무척 사랑했던 작품을 파괴하는 젊은 반항아가 돌아온 셈이었다. 다행히도 그 찬란한 시기에 그린 작품들은 대부분 그의 손이 닿지 않는 전 세계 공공 및 개인 소장품이 되어 있었기에 살아남았다.

그가 사망한 뒤 바르셀로나와 팔마에 각각 미로 재단이 설립되었다. 팔마에 가면 그의 커다란 화실을 방문할 수 있다. 그가 세상을 떠난 날의 모습 그대로 보전되어 있다. 그 뒤로도 그의 명성은 전 세계로 계속 퍼졌다.

그의 미술을 다룬 책은 거의 200권 가까이 나와 있다. 현재까지 경매를 통해 팔린 초현실주의 회화 중 가장 비싼 열 점 중에서 여섯 점이 미로의 작품이다. 그의 초기 유화 한 점은 2012년에 2350만 파운드에 팔렸다. 그는 인기와 상업적 가치 양쪽 면에서 다른 초현실주의자들을 모두 압도하게 되었다.

미로 개인의 삶은 대체로 평범했다. 다른 많은 초현실주의자와 달리, 그는 술판 파티, 성적 모험 등 초현실주의적 퇴폐 행동이나 사회생활에 필요한 별난 기행들에 관심이 없었다. 그의 대담한 반항 행동은 오로지 캔버스에 국한되어 있었다. 그림을 그리지 않을 때 그는 조용하고 정중한 모습이었다. 그는 일 중독자였다. 전시회 개막식을 즐기냐고 묻자, 그는 이렇게 답했다. "개막식뿐 아니라 파티 같은 것은 거의 다 너무 싫어합니다." 한 미국인 기자가 그림을 그리고 싶지 않을 때에는 무엇을 하냐고 묻자, 그는 이렇게 답했다. "하지만 난 늘 그림을 그리고 싶은데요!" 그는 매일(일요일 빼고) 오전 7시부터 정오까지 그림을 그린 뒤, 오후 3시부터 8시까지 그림을 그린다고 말했다. 저녁 식사를 한 뒤에는 음악, 특히 미국 스윙 음악을 들으면서 일찍 잠자리에 든다고 했다. 미국에서 지낼 때 그가 접한 문제 중 하나는 약속, 모임, 전시회 때문에 이런 일과가 방해를 받는다는 것이었다. 와 달라는 곳이 너무 많았다. 그러다 보니 너무 지쳐서 그림을 그릴 수가 없었고, 그는 주로 야구 경기를 보면서 위안을 얻었다.

가정생활도 아주 평범했다. 그는 1929년에 결혼했고, 밝은 성격의 아내 필라르는 팔마 출신이었기에, 팔마에 정착한다는 것은 고향에 돌아온다는 의미였다. 그들은 딸을 한 명 낳았고, 딸은 손주 세 명을 안겨 주었다. 그가 1983년 크리스마스에 아흔 살의 나이에 심장마비로 사망할 때까지 호안 부부는 54년 동안 해로했다.

개인적인 일화를 이야기하자면, 에두아르 므장스가 1950년에 내 첫 런던 전시회를 열어 줄 때였다. 그가 이렇게 말했을 때 나는 너무 기뻤다. "원래 옆 전시실에는 장 엘리옹의 작품을 전시하

기로 했는데 바뀌었어. A 전시실에는 호안 미로의 작품이 전시될 거야." 미로와 전시회를 함께 열다니 내게는 영광이었고, 나는 그의 작품을 자세히 살펴볼 수 있었다. 1920년대에 그린(2012년에 2350만 파운드에 팔린 것과 같은) 초기 파란 캔버스 작품들은 200파운드라고 적혀 있었다. 안타깝게도 나는 대학생이었기에 그것을 살 여력이 없었다.

이후 1958년에 나는 콩고라는 침팬지가 그림을 그리는 놀라운 능력을 연구했다. 콩고의 그림은 아무렇게나 물감을 흩뿌린 것이 아니라, 시각적으로 통제된 추상적 작품이었고, 롤런드 펜로즈는 런던 현대미술학회에서 그 작품들의 전시회를 기획했다. 롤런드는 콩고의 그림 한 점을 오랜 친구인 '돈 파블로'에게 선물했는데, 피카소가 한 점을 얻었다는 말을 들은 미로도 갖고 싶어 했고 나를 만나러 런던으로 왔다.

1964년, 미로가 롤런드 펜로즈와 사진작가인 아내 리 밀러와 함께 영국에 머물 때였다. 롤런드는 내게 전화해서 미로가 콩고의 그림 말고도 런던 동물원의 동물들을 가까이에서 보고 싶어 한다고 알렸다. 특히 그는 미로가 '화려한 색깔의 새들과 밤의 동물들'을 만날 수 있는지 물었다고 했다. 당시 나는 동물원 관리자였기에 미로를 위해 특별 관람을 준비할 수 있었다. 나는 사육사들과 세부 일정을 짠 뒤 미로가 오기를 기다렸다. 그를 태운 차가 동물원 정문에 도착하자, 우아한 양복을 입은 깔끔한 차림의 작은 체구의 인물이 내렸다. 그는 그 세기의 가장 경이로운 미술 작품 중 일부를 그린 사람이 아니라 스페인 은행가나 외교관처럼 보였다. 그의 거동은 정중하고 예의 발랐다. 나는 국가수반들에게 동물원

호안 미로, 「밤의 여인들과 새Women and Bird in the Night」,
1944년, 캔버스에 구아슈

을 안내하는 데 익숙했는데, 이번에도 전혀 다른 기분이 들지 않
았다.

우리는 새집으로 향했고, 나는 약간의 깜짝 선물을 주려고 그의
손목에 커다란 코뿔새를 올려 주었다. 이 새를 고른 이유는 눈가
의 화려한 색깔이 미로가 손으로 칠한 것처럼 보이기 때문이었다.
그는 고개를 끄덕이면서 내 의도를 이해했음을 알렸다. 리 밀러는
그가 코뿔새에게 먹이를 주는 멋진 사진을 찍었고, 우리는 야행성
동물관으로 갔다. 그곳에서 나는 그가 믿어지지 않을 만치 긴 혀
를 내쏘는 카멜레온을 자세히 볼 수 있도록 했다. 카멜레온은 끈
적거리는 혹처럼 된 혀끝으로 커다란 곤충을 잡는다. 미로는 카멜
레온이 혀로 곤충을 맞출 때 눈을 반짝이면서 흥분한 아이 같은

반응을 보였다. 파충류관으로 가서는 작은 뱀을 꺼내 오자, 그의 눈이 거의 소리가 날 듯이 반짝반짝했다. 그가 뱀의 머리를 자세히 보려고 몸을 앞으로 기울였을 때, 사육사가 죽은 쥐를 들고 왔다. 뱀은 번개 같은 속도로 쥐를 낚아챘다. 미로는 뱀의 머리가 앞으로 쑥 지나가자 깜짝 놀라서 뒤로 물러났다가 자신이 본 움직임의 진정한 아름다움과 사나움에 웃음을 터뜨렸다. 미로는 그림에서 선이 "칼처럼 지나가야" 한다고 말했다고 하는데, 여기서 뱀이 바로 그렇게 했다.

나는 그를 위한 최고의 장면은 마지막까지 남겨 두었다. 나는 미로가 그린 드로잉 중 가장 오래된 것 중 하나를 떠올렸다. 1908년 그가 열다섯 살 때 그린 작품으로, 스스로를 옥죄고 있는 듯한 거대한 뱀이 그려져 있던 작품이었다. 미로의 체구가 작다는 점을 생각할 때 좀 위험을 감수해야 하겠지만, 나는 거대한 비단뱀이 그의 몸을 휘감도록 했다. 그의 양 어깨를 무겁고 굵은 몸통이 휘감았을 때 힘이 얼마나 엄청난지를 느낄 수 있도록 말이다. 1964년에 미로는 이미 70대였기에 나는 (일부러 잘 먹인) 비단뱀의 무게 때문에 그가 쓰러질지도 모르므로, 혹시 실수를 한 것이 아닐까 하는 생각이 언뜻 들기도 했다. 잠시 뱀과 씨름하긴 했지만, 이윽고 성공했다. 미로는 자신이 반세기 전에 그토록 사랑스럽게 묘사한 괴물의 비비 꼰 몸을 든 채로 의기양양하게 웃음을 지었다. 리 밀러는 카메라로 그 순간을 포착했고, 지금까지도 나는 그 위대한 인물을 찍은 그 사진을 좋아한다.

날이 저물면서 미로가 지친 기색을 보였기에, 나는 그를 우리 집으로 안내했다. 편리하게도 동물원 문을 나서면 바로 내 집이었

다. 나는 콩고의 그림 몇 점을 펼쳐 놓고 그가 살펴보고서 마음에
드는 한 점을 고르도록 했다. 그는 아주 흡족해했고 대신 스케치
를 해 주겠다고 했다. 나는 하얀 판지와 몇몇 컬러 잉크와 크레용
을 찾을 수 있었다. 미로는 기뻐하면서 앉아서 크레용과 펜을 하
나하나 살펴보고 색깔을 세심하게 들여다보았다. 우리는 함께 긴
하루를 보냈기에 그는 목이 말랐다. 아내가 차 한 잔을 갖다준 뒤,
벽난로 선반에 기대어 서서 그가 그리는 모습을 지켜보았다. 아내
는 몸에 딱 맞으면서 무릎 아래가 나풀거리는 검정 토레아도르(투
우사) 바지를 입고 있었는데, 놀랍게도 미로의 스케치에서 가운데
형상으로 등장했다. 고도로 양식화한 형태이긴 했지만 알아볼 수
있었다.

　스케치가 완성되자 그는 그것을 아내에게 헌사했다. 거기에는
"라모나 도리스 부인께, 미로가. 1964.9.18."이라고 적혀 있었다.
그는 M 글자를 쓸 때 유달리 신경을 썼다. 자기 이름의 M자는 평
소처럼 네 개의 획 그은 선으로 그렸지만, 모리스라는 단어를 쓰
기 전에는 일어나서 방을 가로질러서 내가 내 그림에 서명으로 �
는 약자인 DM을 살펴보았다. 나선형 선의 형태였다. 그는 스케치
로 돌아가서 꼼꼼하게 모리스라는 단어의 M을 나선형으로 그렸
다. 시각적으로 작고 세세한 부분까지 그렇게 주의를 기울이는 것
이 그의 전형적인 방식이었다. 그런 뒤에 그는 스케치를 내게 헌
사하지 않아서 내가 좀 풀이 죽은 것을 느꼈는지, 내 서가로 가서
자기 작품을 다룬 커다란 논문집을 꺼내더니, 거기에 스케치를 해
주었다. 내게 준 스케치에는 "이 놀라운 날을 기억하면서, 데즈먼
드 모리스에게"라고 적었다. 콩고 그림 한 점에 미로 스케치 두 점

이라니, 정말 관대하다는 생각이 들었다.

10년 뒤 나는 소나브리데스로 미로를 만나러 갔다. 나는 그의 조각품을 떠올리게 하는 특징을 지닌 1500년 된 콜리마Colima* 토우를 뉴욕에서 구한 적이 있는데, 그의 여든한 번째 생일을 축하하는 선물로 들고 갔다. 늘 그렇듯이, 그는 정중하게 긴 감사 편지를 보냈다. 나는 지금도 말끔하고 정중하고 차분한 매력을 풍기는 남자와 그의 대담하고 반항적인 그림 사이의 대조가 좀 특이하다고 본다. 가장 극단적인 상상과 대담한 환상을 너무나 많이 미술에 퍼부을 수 있었기에 야생성의 욕구를 미술에 모조리 쏟아냄으로써 그는 편안하고 다소 전통적인 생활 방식을 즐길 여유가 있었던 것이 아닐까? 하지만 전통적이든 아니든 간에, 내가 생생하게 기억하는 그의 신체적 특징이 하나 있었다. 미로는 자신을 매료시키는 무언가를 보면, 눈에 생기가 돌고 그것을 뚫어지게 바라본다. 마치 영양을 주시하는 치타처럼. 그리고 그와 함께 있는 동안 그의 시야에서 무언가는 꼭 이런 대접을 받는 듯했다. 마치 그는 새로운 시각 입력을 끊임없이 받아들이는 듯했다. 단 한 번 내가 우연히 살바도르 달리의 이름을 언급했을 때 그의 눈빛이 흐릿해졌다. "큰 실수를 한 거야." 롤런드 펜로즈는 내게 속삭이고는 재빨리 화제를 바꾸었다.

* 멕시코 서부에 있는 주

헨리 무어 HENRY MOORE

영국인, 1930년대 영국 초현실주의 집단의 회원, 1948년 므장스에게
축출

출생 1898년 7월 30일, 웨스트요크셔 캐슬퍼드

부모 웰데일 탄광 중간관리자인 아일랜드인 혈통의 부친

거주지 1898년 캐슬퍼드, 제1차 세계 대전 때 군 복무,

 1919년 리드, 1921년 런던, 1929년 햄스테드,

 1940년 하트퍼드셔 머치해덤 인근 페리그린

연인·배우자 1929년 런던 왕립예술대학 학생인 이리나 라데츠키와

 결혼

1986년 8월 31일, 하트퍼드셔 머치해덤 인근 페리그린에서 사망

헨리 무어, 1930년대, 사진: 작자 미상

헨리 무어의 가장 큰 수수께끼는 대체 그가 초현실주의자들과 어떻게 관련을 맺게 되었느냐는 것이다. 성격도 생활 방식도 초현실주의 정신과 더할 나위 없이 거리가 멀었기 때문이다. 그와 앉아서 대화하면, 주요 아방가르드 미술가이자 당대의 가장 위대한 조각가라고 할 수 있는 사람이 아니라, 지극히 현실적이고 노동으로 강인해진 요크셔 농부와 함께 있다는 느낌을 받았다.

그는 결코 자기 작품에 관해 이야기하려고 안달하지 않았으며, 다른 현대 조각가가 무엇을 하고 있는지에도 전혀 관심이 없는 듯했다. 내가 그의 기분을 상하게 한 적이 딱 한 번 있었는데, 1960년대에 언론에서 화제가 되고 있던 어느 스칸디나비아 미술가의 새로 조성된 넓은 조각 공원을 방문할 만한 가치가 있지 않을까 하고 그에게 운을 띄웠을 때였다. 나는 헨리가 그 미술가의 작품이 형편없는 쓰레기이며 공간 낭비라고 대뜸 내뱉는 바람에 깜짝 놀랐다. 전혀 그답지 않은 듯한 태도였다. 다른 화제에서 평소 그는 겸손하면서 온화하게 열의를 갖고 귀를 기울였기 때문이다. 나는 곧 두 명의 헨리 무어가 있다는 것을 알아차렸다. 점잖고 느긋하고 배우고자 열심인 동료이자, 타협을 모르고 열정적으로 추진하는 조각가 말이다.

내가 동물학자임을 알기에, 헨리는 함께 있을 때면 늘 동물 이야기를 하면서 시간을 보내고 싶어 했다. 예를 들어, 그는 인도코끼리와 아프리카코끼리의 윤곽과 피부 질감 차이를 아주 상세히 분석하고 싶어 했다. 내가 보기에 그는 이 거대한 동물들을 움직이는 조각품으로 보고 있는 것이 분명했다. 특히 그는 코끼리의 머리뼈 모양을 무척 마음에 들어 했다.

그러다가 우리의 친구인 동물학자 줄리언 헉슬리Julian Huxley가 자기 집 정원에 아프리카코끼리의 머리뼈를 두었다는 사실을 알게 되었다. 평소에는 사근사근하면서 정중한 손님인 헨리는 그것을 보자마자 다른 헨리로 변신했다. 인정사정없는 조각가로 말이다. "굉장해. 내가 가져야겠어." 그는 숨을 몰아쉬면서 내뱉었다. 줄리언 부부는 움찔했다. 친구의 집에 가서 그들이 아끼는 개인 소장품을 넘겨 달라고 요구하다니! 그들은 넘겨줄 수 없다고 단호하게 말했다. "눈구멍에 새들이 둥지를 틀었어요." 그러자 헨리는 새끼들이 날아갈 때까지 기다리겠다고 말했다. 헉슬리 부부는 그냥 멋진 머리뼈를 주고 싶지 않다고 말하는 대신에 변명거리를 댔다가 그만 말문이 막히고 말았다. 새들이 눈구멍을 떠나자, 그들은 헨리에게 전화로 알려 주었다. 몇 시간 지나지 않아서 커다란 밴이 도착해서 머리뼈가 사라졌다고 줄리언은 내게 말해 주었다. 헨리는 흥분했고, 그 머리뼈는 몇몇 중요한 조각품과 많은 드로잉 작품의 토대가 되었다.

헨리 무어는 바로 그런 사람이었다. 중요할 때에는 강인해지고, 그렇지 않을 때에는 부드러운 사람이었다. 그리고 그에게 정말로 중요한 것, 깨어 있는 시간의 대부분을 채운 것은 오로지 조각하는 일이었다. 이렇게 평생 이어질 집착은 어떻게 시작되었을까?

무어는 요크셔의 탄광촌에서 거친 석탄 광부의 7남매 중 여섯째로 태어났다. 그들의 집은 아주 작았기에, 아이들은 늘 한 침대에서 서너 명이 함께 자야 했다. 하지만 사람들이 유년기가 힘들었겠다고 말하면, 그는 힘들지 않고 행복했다고 말했다. 탄광촌에서는 모두가 그렇게 살았기에, 더 편한 생활을 한다는 개념조

차 없었기 때문이다. 생활이라고 말할 때 으레 떠올리는 그런 것이 기준이었다. 그러나 운 좋게도 그의 아버지, 자신의 말이 곧 법이라고 여기던 전형적인 빅토리아 시대의 가장이었던 아버지는 학업을 중요시했고 아이들을 충분히 교육시키고 싶어 했다. 또 아이들에게 주말에는 야외로 나가 놀아야 한다고 했다. 무어는 숲을 돌아다니면서 나무의 가지와 뿌리, 쌓인 바위들의 모양을 살피는 일에 매료되었다. 특히 세월에 마모된 스핑크스처럼 보이는 바위 더미도 발견했는데, 그는 나이가 든 뒤에도 그 바위 더미를 기억했다. 또 그는 동네 교회에 갔다가 첫 조각품과 마주쳤다. 특히 여성이 누워 있는 조각상에 깊은 인상을 받았는데, 아름다움이나 평온함을 전혀 손상하지 않은 채 단순화한 얼굴을 지닌 조각이었다. 그 자신의 양식화한 구상 조각품의 상당수에서 볼 수 있는 얼굴이라고도 말할 수 있다.

열한 살 때 그는 주일 학교에서 미켈란젤로의 작품 이야기를 듣고서 조각가가 되겠다고 마음먹었다. 아버지는 반대했다. 조각이 육체노동이라고 여겼기 때문이다. 그는 자식들이 더 대우받는 일을 하기를 원했다. 헨리는 결국 교사가 되었지만, 제1차 세계 대전이 터지면서 군대에 들어갔다. 그는 운 좋게 살아남았다. 한 전투에서는 그의 부대원 400명 중 42명만이 살아남았다. 전후에 무어는 지원금을 받은 덕분에 리즈 미술 학교에 들어가서 조각을 열심히 배울 수 있었다. 그곳에서 그는 바바라 헵워스Barbara Hepworth라는 학생에게 푹 빠져서 그녀에게 드로잉 대신에 조각을 하라고 설득했다. 그럼으로써 비록 우호적이긴 하지만 평생의 경쟁 관계가 시작되었다.

마침내 무어는 런던으로 가서 왕립예술대학에 들어갔다. 그는 가로, 세로가 2.4미터, 2.7미터에 불과한 첼시의 단칸방에서 생활했지만, 그 공간을 혼자 다 쓸 수 있었기에 행복했다. 시간이 있을 때면 그는 영국 박물관과 자연사 박물관에 갔고, 테이트 미술관은 피했다. 이상하게도 그는 당대 미술에는 관심이 없었기 때문이었다. 나는 그에게 미술 수업이 재미있었는지, 아니면 너무 딱딱했는지 물은 적이 있다. 그는 정물화 수업이 정말 싫어서 기회가 생기면 몰래 빠져나가곤 했다고 말했다. 어느 날 그는 의미 없는 소재를 놓고 지루한 정물화를 그리기 싫어서 빈둥거리다가 교실 구석에 있는 낡은 서랍을 열었다. 오래전 드로잉 수업 때 썼을 동물 뼈들이 먼지가 잔뜩 쌓인 채 들어 있었다. 그는 뼈들의 모양에 매료되어서 스케치하기 시작했다. 그 이야기를 한 뒤 그는 잠시 말을 멈추었다가 부드러운 목소리로 물었다. "그 뼈가 내게 꽤 도움이 되었다고 생각하는데, 그렇겠지?" 물론 나는 동의했다. 그 생물 형태적 모양이 그의 모든 작품의 토대가 되었으니까. 그 뼈를 통해서 그는 인간과 동물의 형태라는 표면 밑에 숨어 있는 구조적 본질을 볼 수 있었다.

나중에 그는 왕립예술대학에서 학생들을 가르칠 때, 러시아계 폴란드인 미대생 이리나 라데츠키를 만났다. 그녀는 그의 아내이자 평생 반려자가 된다. (르네 마그리트는 1937년에 런던에 살던 무어 부부를 만나러 왔을 때 이리나에게 깊은 인상을 받았고, 한 친구에게 그녀를 "억센 말벌 같은 대단한 몸매를 지닌 젊은 러시아인 아내"라고 묘사했다.) 무어 부부는 1930년대에 런던 햄스테드에서 잠시 살다가 하트퍼드셔의 머치해덤에 있는 농가를 사서 이사했다. 그들은 여

생을 그곳에서 보내게 된다. 그들은 거의 빅토리아 시대 사람들처럼 단순한 삶을 살았다. 헨리 본인의 표현을 빌리자면 매일 '탄광 안으로', 즉 자신의 조각실로 들어갔고, 그곳에서 아버지가 예전에 탄맥을 망치로 두들겼듯이, 몇 시간이고 계속 돌 표면을 망치로 두드려 댔다. 무어는 어릴 때부터 쭉 '노동의 존엄성'을 존중하고 있었기에, 결코 힘들다고 불평하지 않았다. 한번은 내가 어리석게도 일이 아주 힘들겠다고 말하자, 그는 그 질문에 하도 대답하느라 지친 사람의 표정으로 나를 바라보면서 말했다. "아니, 아니야. 그냥 망치로 끌을 두드리는 법을 알기만 하면 돼." 더 이상의 설명은 없었다.

무어의 가정생활은 오래토록 거의 변화가 없었다. 부부는 젊었을 때에는 돈이 없었기에 절약하면서 살았다. 나중에 작품으로 세계적인 성공을 거두면서 엄청난 부자가 되었지만, 그들은 여전히 근검절약하면서 살았다. 무어는 자신이 자라 온 환경에 굳게 뿌리를 내리고 있었기에, 명성에 타락하지 않은 채 자신의 조각 실험을 즐길 수 있었다. 그는 독자적으로 활동했고, 런던에 있는 관공서와 얽히지 않으려 했다. 기사 작위를 주겠다고 하자 그는 작업실에 들어설 때 "안녕하십니까, 헨리 경"이라는 인사를 받을 생각을 하면 견딜 수 없다는 이유로 거절했다. 그리고 왕립아카데미에서 전시회를 열자는 요청도 모두 거절했다. 제1차 세계 대전의 전쟁터에서 겪은 일 때문에, 관공서와 얽히기를 싫어한 듯했다.

아마 여기에서 그가 초현실주의자들과 얽히게 된 계기를 찾을 수도 있을 듯하다. 초현실주의 운동은 제1차 세계 대전의 무의미한 살육을 증오하면서 싹텄다. 무어는 초현실주의 운동이 정점에

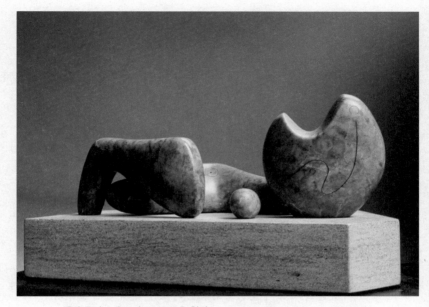

헨리 무어, 「네 조각 구도: 누운 형상Four-Piece Composition: Reclining Figure」,
1934년, 컴벌랜드 설화 석고

달했던 1930년대 초에 처음 파리를 방문했는데, 거기에서 앙드
레 브르통을 만나서 장 아르프와 알베르토 자코메티 같은 조각가
들과 어떤 일을 하고 있는지 들었다. 그는 그 운동의 몇몇 측면들
(그가 포르노라고 여기는 것과 그보다 더 과하다고 여기는 것들)을 싫어
했지만, 그 개념의 개방성과 무의식 실험을 장려하는 태도에 감탄
했다. 그는 인간의 형상을 만지작거리고 다양한 방식으로 변형하
면서 조각을 하고 있었는데, 그 방법은 초현실주의의 접근법과 들
어맞았다. 무엇보다도 그가 초현실주의를 받아들인 것은 '절대적

인 순수 추상의 해독제'였기 때문이다. 그는 평생을 생물학적 형태에 집착했는데, 이유는 그가 기하학적 극단을 추구하는 하드에지hard-edge 추상에 늘 적대적이었고, 초현실주의 운동이 확산되면 추상화 운동이 아방가르드 예술을 지배하지 못하게 막을 것이라 보았기 때문이기도 하다.

무어는 1936년부터 1944년까지 약 8년 동안 초현실주의 운동에 참여했다. 1936년 햄스테드에 살 때, 파리에서 막 돌아온 이웃인 롤런드 펜로즈가 그해 런던에서 주요 국제 초현실주의 전시회를 열기로 하면서 그도 진지하게 참여하게 되었다. 펜로즈는 무어의 최근 작품이 전적으로 초현실주의 정신을 담고 있다고 생각해서, 그의 작품 네 점을 전시회에 포함시킬 생각이었다. 그리고 아마도 믿을 수 있는 사람이라고 여겼기 때문이겠지만, 무어는 '영국 조직 위원회'의 회계 담당으로 뽑혔다. 그는 살바도르 달리가 잠수복을 입고 강연하려고 했던 유명한 벌링턴 화랑가의 저녁 행사에도 참석했다. 그 행사에 대한 무어의 평은 초현실주의 집단을 향한 그의 양면적인 태도를 보여 준다. 그는 빈 무대 앞에 앉아서 달리가 입장하기까지 25분을 기다려야 했다고 투덜거렸다. 그가 기다린 시간을 정확히 쟀다는 것은 꼼꼼하게 세운 계획에 따라 생활을 한다는 사실을 잘 보여 준다. 그는 인간의 형상을 조작하고 상상 속 생물 형태를 조각하는 경이로운 방식 면에서 보면 전적으로 초현실주의자였지만, 일상생활 면에서는 철두철미한 초현실주의자가 되기에는 너무나 진중한 삶을 살았다.

1944년, 그가 노샘프턴의 한 교회로부터 성모와 아기 예수 조각상을 만들어 달라는 의뢰를 받아들이면서 상황은 위기로 치달

았다. 정작 만들어진 조각상은 딱히 종교적이라고 할 수 없었다. 당당하면서 건강한 시골 여성이 무릎에 통통한 남자 아기를 올려 놓고 있다고 볼 수 있는 모습이었기 때문이다. 그러나 교회에 갖다 놓자, 그것은 종교 성상이 되었고, 이는 초현실주의의 주된 규칙 중 하나를 깬 것이었다. 그 결과 무어는 그 운동에서 축출되었다. 몇 년 뒤 거의 모든 영국 초현실주의자가 서명한 공식 선언문을 통해서 무어는 '종교 장신구를 만들었다'고 공격받았다. 놀랍게도 그의 친구인 롤런드 펜로즈도 서명한 열네 명에 속했다. 나는 축출되어서 화가 났는지 무어에게 물었다. 그는 웃으면서 말했다. "전혀. 그들이 나를 원하지 않는다니, 그러려니 했지 뭐."

그는 그 운동으로부터 자신이 원하는 것을 취했고, 그로부터 얻은 해방감을 즐겼다. 1930년대에 그가 만든 초현실주의 조각품들은 그의 최고 작품에 속한다. 초현실주의자들과 어울린 덕분에 그는 의식의 통제로부터 풀려나서 흥분되는 새로운 형식을 창조할 수 있었다. 여전히 생물학에 토대를 두고 있지만, 더 이전의 그리고 더 이후의 작품보다도 훨씬 더 극단적인 변신을 담은 작품들이었다. 피카소처럼 그도 처음부터 완성된 철저한 초현실주의자가 아니라, 그 스페인 화가와 같이 의미 있는 초현실주의 단계를 거쳐 갔다.

메레트 오펜하임 MERET OPPENHEIM

스위스인·독일인, 1933~1937년 파리 초현실주의 집단의 회원

출생 1913년 10월 6일, 베를린 서부 샤를로텐부르크

부모 독일계 유대인 의사 부친, 스위스인 모친

거주지 1913년 베를린, 1914년 스위스 들레몽, 1918년 독일 남부
 슈타이넨, 1929~1930년 바젤, 1932년 파리, 1937년 바젤,
 1954년 베른

연인·배우자 1933년 만 레이, 1934~1935년 막스 에른스트,
 1949~1967년 볼프강 라로슈와 결혼(사별)

1985년 11월 15일, 스위스 바젤에서 사망

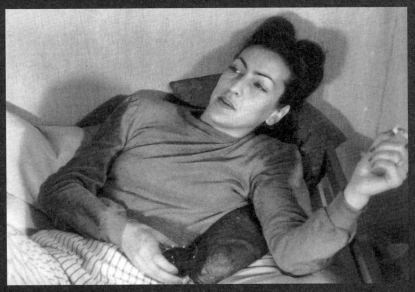

바젤에서의 메레트 오펜하임, 1943년 가을, 사진: 작자 미상

메레트 오펜하임은 하나의 작품으로 유명해진 미술가 중 한 명이다. 그녀에게 명성을 안겨 준 작품은 1936년 런던 국제 초현실주의 전시회에 출품한 털가죽으로 덮인 잔, 접시, 숟가락이었다. 그녀는 유별나게 흥미로운 초현실주의 오브제들을 많이 만들었지만, 대중의 상상을 사로잡은 것은 바로 이 작품이었다. 그 잔으로 뭔가를 마신다고 생각하면 너무나 거북했기에 그 이미지는 상상 속에 푹 박혀서 떨어져 나가지 않았다.

오펜하임은 제1차 세계 대전이 터지기 직전에 베를린의 부유한 교외 지역에서 태어났다. 독일인인 아버지는 유대인 의사였고, 어머니는 스위스인이었다. 1914년 전쟁이 나자, 아버지는 징집되어 군에 들어갔고, 어머니는 아기인 메레트를 데리고 스위스의 부모 집으로 갔다. 그들은 그곳에 머물다가, 1918년 전쟁이 끝나자 독일 남부의 흑림(슈바르츠발트) 가장자리에 있는 마을로 이사했다. 오펜하임은 일곱 살 때부터 드로잉과 회화에 열정을 보였다. 청소년기에 그녀는 스위스 거장 파울 클레의 작품을 접하고 엄청난 감동을 받았다. 그녀가 미술에 집착하면서 다른 공부는 소홀히 하자 부모는 걱정이 되어서 카를 융에게 보내어 정신분석을 받게 했다. 융은 걱정할 필요가 전혀 없다고 안심시켰고, 결국 부모는 그녀가 원하는 미술 학교에 보냈다.

1932년, 겨우 열여덟 살의 반항적이면서 자유분방한 그녀는 여자 친구와 둘이서 예술 세계의 중심지인 파리로 향했다. 그녀는 이렇게 회상했다. "우리는 손도 씻지 않은 채 곧바로 르돔 카페*로 갔다." 어느 날 그녀는 그곳에서 알베르토 자코메티를 만났다. 그로부터 1년도 지나지 않아서 그녀는 앙드레 브르통을 중심

으로 한 남성 중심의 초현실주의 미술가들의 집단으로 스며들었고, 그들과 함께 전시회를 하자는 초청을 받았다. 그녀는 자코메티를 통해서 장 아르프도 만났고, 그 둘은 그녀의 화실을 들렀다가 그녀의 작품에 매우 깊은 인상을 받았다. 그래서 그녀는 어렸음에도 1933년 앙데팡당 살롱에서 열린 초현실주의 전시회에 출품하라고 초청받았다. 그녀는 곧 앙드레 브르통과 만나게 되어 동네 카페에서 열리는 유명한 초현실주의 모임에 합류했다. 그녀는 초현실주의자들로부터 "모든 남자가 바라는 요정 같은 여인"이라는 찬사를 받았고, 솔직한 행동, 마르지판marzipan으로 만든 초현실주의적 요리, 고층 건물의 가장자리를 따라 걷는 위험한 습관으로 강렬한 인상을 남겼다.

오펜하임이 처음 유명해진 것은 1933년 만 레이가 기획한 사진전에서였다. 그는 그녀를 커다란 인쇄기 옆에 벌거벗은 모습으로 사진을 찍었다. 왼쪽 팔과 손에만 인쇄기 잉크가 묻은 모습이었다. 그녀는 마치 남자처럼 검은 머리를 짧게 잘랐고, 얼굴은 웃음도 없이 무표정했다. 그녀는 인쇄기라는 무거운 기계에 어떤 모호한 방식으로 위협을 받고 있는, 어떤 모호한 의식의 희생자처럼 보였다. 지금은 유명해진 이 사진전에 참여함으로써 그녀는 초현실주의자가 여성을 어떻게 보았는지를 보여 주는 또 다른 사례가 된 듯했다. 뮤즈이자 성욕 배출구이고, 장식용이면서 부수적인 인물로서 말이다. 사실 이 역할에 들어맞는 초현실주의의 '열성 팬'

* 지식인들이 모이는 장소로 잘 알려진 곳

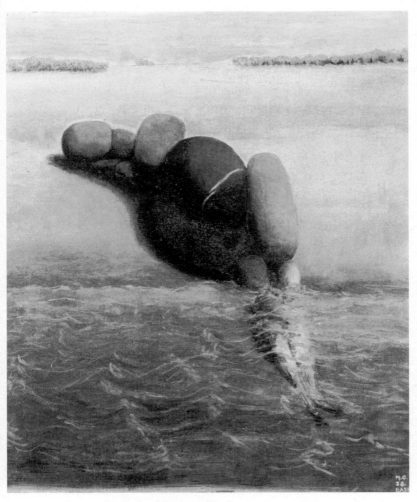

메레트 오펜하임, 「돌 여인Stone Woman」, 1938년

은 많이 있었지만, 오펜하임은 그 점이 불만이었다. 그녀는 시대를 훨씬 앞서간 초기 페미니스트였고, 그녀가 집단에 들어온 이래로 다른 초현실주의자들이 자신을 내모는 방향에 분개했다. 그러나 자기주장이 강했음에도, 그녀는 결국 (심지어 내키지 않아 하면서도) 만 레이와 함께 잤다고 한다.

여러 해가 흐른 뒤, 그녀에게 초현실주의자 동료들을 어떻게 생각했는지 묻자, 그녀는 '양아치 무리'였다고 대꾸했다. 그녀는 젠더가 미술의 성격에 영향을 미친다는 생각을 혐오했다. 그녀는 "미술은 어떠한 젠더 특징도 지니고 있지 않다"라고 선언했다. 그녀는 여성 초현실주의자가 아니라, 그냥 초현실주의자라고 여겨지기를 원했다. 그녀는 강한 페미니스트 입장을 취했지만, 그녀가 거부할 수 없는 매력을 지닌 남성 초현실주의자도 있었다. 1934년 그녀는 한 화실 파티에서 만난 매력적이고 카리스마 넘치고 쾌활한 막스 에른스트와 1년 동안 열정적인 연애를 했다. 둘 다 독일어가 모국어라는 점도 분명히 기여했을 것이고, 호색적인 막스는 그녀를 단숨에 사로잡았다. 그는 별난 미술가 레오노르 피니와 짧은 연애를 막 끝냈고 이제 자유분방한 오펜하임의 매력에 푹 빠졌다. 그러나 그에게 갑갑함을 느낀 그녀는 1935년에 관계를 끝냈다. 그녀는 어느 날 카페에서 만났을 때 "당신을 더 이상 보기 싫어"라고 불쑥 내뱉음으로써 갑작스럽게 관계를 끝냈다. 막스는 마음에 상처를 입었고, 딴 사람이 생겼냐고 그녀를 비난했지만, 그녀는 적극적으로 부인했다. 세월이 흐른 뒤에 그녀는 이렇게 말했다. "화가로서 완전히 성숙한 에른스트와 함께 살았다면 내게 재앙이 되었을 것이다. 그 당시 내 예술적 발전은 이제 막 시작되

었을 뿐이었다.”

오펜하임이 세계적인 명성을 얻은 것은 파블로 피카소가 지나가듯이 한 말에서 비롯되었다. 1936년 초, 그녀는 파리의 한 카페에서 피카소와 그 연인인 도라 마르와 커피를 마시고 있었다. 우연히도 그녀는 자신이 직접 디자인한 털가죽으로 덮인 금속 팔찌를 차고 있었는데, 피카소는 털가죽과 금속의 특이한 조합에 흥미를 느꼈다. 그는 무엇이든 털가죽으로 덮을 수 있겠다고 농담처럼 말했다. 오펜하임은 자신의 잔과 접시를 집으면서 말했다. “이것도요?” 그 착상은 그녀의 마음에 틀어박혔고, 카페를 나오자마자 그녀는 유니프릭스 백화점으로 달려가서 잔, 접시, 숟가락을 샀다. 그리고 그것들을 중국 가젤의 털가죽으로 꼼꼼하게 감쌌다. 「오브제Object」라는 단순한 제목의 이 혼란을 일으키는 작품은 1936년 5월 파리의 샤를 라통 화랑의 초현실주의 오브제 전시회에서 처음 선보였다. 이 작품은 화제가 되었고, ‘진정한 초현실주의 오브제’로 알려졌다. 이어서 그해 6월에는 해협을 건너 런던국제 초현실주의 전시회에도 출품되었다. 이 작품은 뉴욕의 현대미술관이 구입했고, 그 뒤로 살바도르 달리의 늘어진 시계와 마르셀 뒤샹의 소변기 샘과 더불어 초현실주의 이미지 중 가장 유명한 것이 되었다.

털가죽으로 덮힌 잔이 가져온 인기는 오펜하임 자신에게 이중으로 영향을 미쳤다. 덕분에 그녀는 유명해졌지만, 그녀의 후속 작품을 방해하는 특이한 효과도 나왔다. 그 작품은 그녀의 자신감을 북돋는 대신에, 그녀를 압도했다. 그녀는 그것을 “치기 어린 농담”이라고 부르면서 깎아내리려 애썼지만, 아무 소용이 없었

다. 그 작품은 자체 생명력을 얻었다. 색정적인 분위기의 털가죽으로 감싼 잔은 불멸성을 얻었다. 훗날 그 작품에 관한 질문을 받자, 그녀는 애처롭게 말했다. "어휴, 그 불후의 모피잔. 오브제를 만들었는데, 그게 제단에 올라가니 모두가 오로지 그것만 이야기해요."

파리에서 5년을 보낸 뒤인 1937년, 오펜하임은 경제적인 이유로 파리를 떠나 스위스로 돌아가야 했다. 상황이 변한 이유는 독일에서 히틀러가 일으킨 반유대주의 때문이었다. 잘 나가는 의사로 활동하고 있던 부유한 유대인 아버지는 결국 일을 접고서 나치를 피해 독일을 떠나 스위스로 갈 수밖에 없었다. 이렇게 어쩔 수 없이 집안 상황이 변하면서, 메레트가 집안에서 정기적으로 받던 돈도 끊겼다. 초현실주의 미술 활동으로는 먹고살 만큼 돈을 벌수 없었기에, 그녀는 갑작스럽게 스스로 생계를 유지해야 하는 상황에 처했다. 그녀는 장신구를 제작하고 패션 디자인도 시도했지만, 둘 다 실패했다. 결국 그녀는 바젤로 돌아갔고, 그곳에서 2년짜리 미술 복원 강좌를 수강했다. 새로 딴 이 자격증으로 그녀는 그림 복원 전문가로 일할 수 있었지만, 파리라는 우아하고 반항적인 현대 미술의 요람에서 떨어지면서 엄청난 충격을 받았을 것이 분명하다.

자신의 삶에 먹구름이 드리워지자 그녀는 창작 활동을 전혀 못하고 우울증에 빠져들었다. 그 기간은 1954년까지 무려 17년 동안 이어졌다. 그녀는 '숨 막히는 열등감'에 시달렸다고 말했다고 한다. 때때로 그녀는 새로운 미술 작품을 만들고자 시도했지만, 성과가 없었기에 만든 것들을 거의 다 부숴 버렸다. 그러다가 우

울증이 나타났을 때처럼 갑작스럽게 우울한 기분이 걷혔다. 그녀는 다시 활발하게 창의적인 작품 활동을 즐길 수 있었고, 30년 동안 지속하게 된다. 스위스에서 지낸 이 우울한 시기에 그녀는 남편을 얻기로 결심했다. 1949년, 그녀는 볼프강 라로슈와 결혼했다. 그녀의 표현에 따르면 '내면이 인습에 얽매이지 않은' 예민한 사업가였다. 그녀는 이렇게 설명했다. "내 결혼 생활은 치유 경험이었다. 당시 나는 거의 제정신이 아니었고, 심지어 길을 건너는 법조차도 몰랐다. 그런 나를 남편이 든든히 받쳐 주었다." 그들의 결혼 생활은 1967년 그가 사망할 때까지 지속되었다.

1959년, 현대 미술 세계로 다시 돌아왔을 때, 오펜하임은 파리 국제 초현실주의 전시회 개막식 때 식인 축제를 기획하여 큰 물의를 일으켰다. 지금이라면 그녀의 이 작품을 '설치 미술' 또는 '행위 예술'이라고 부르겠지만, 그녀는 한 번 더 시대를 앞서 나갔다. 그 공연은 음식이 널려 있는 식탁 위에 젊은 여성이 완전히 벌거벗은 채 식탁 위에 누워 있는 것으로 이루어졌다. 일부 음식은 여성의 몸 위에 놓여 있었다. 마치 그녀 자신이 진수성찬의 일부인 양 보였다. 여성은 꼼짝 않고 있었지만 분명히 살아 있었고, 관람자가 샐러드나 채소와 함께 그녀를 잘라 먹을 수 있음을 은연중에 암시했다. 관람객은 그녀의 몸에 놓인 음식을 먹어 볼 수 있었다.

이 전시가 일으킨 논란의 아이러니는 거장 페미니스트인 오펜하임이 여성의 몸을 탐닉할 대상으로 취급했다고 비난을 받았다는 것이다. 그리고 그 비난은 어느 정도 정당했다. 오펜하임은 그 해석에 분개하면서, 자신의 예술 작품이 생식력의 찬미이며, 나체 여성이 어머니 지구의 풍요로움을 나타낸다고 주장했다. 아마 자

신의 설치 미술에 관한 비판에 상처를 받았는지, 그녀는 다시는 초현실주의자들과 함께 전시회를 열지 않았다. 그녀는 제2차 세계 대전 이후에 초현실주의가 변했고 길을 잃은 양 느껴진다고 했다. 그녀는 1985년 바젤에서 사망할 때까지 여러 해 동안 독자적인 화가로 전시회를 계속 열었다.

임종하기 얼마 전인 1984년에 그녀는 자신의 삶을 돌아보면서 이렇게 말했다.

> "나는 꼬리표를 경멸해요. 무엇보다도 나는 '초현실주의자'라는 용어를 거부해요. 제2차 세계 대전 이후로는 이전과 의미가 달라졌거든요. 브르통이 1924년에 내놓은 1차 선언문에 있는 시와 미술에 관해 쓴 대목이 그 주제를 다룬 글들 중에서 가장 아름다운 축에 든다고 생각해요. 그와 대조적으로 현재 초현실주의와 관련된 모든 것을 생각할 때면 몹시 마음이 아파요."

노인이 되었음에도, 그녀는 20세기의 가장 위대한 예술적 저항의 중심에서 떠오르는 젊은 스타로 환영받던, 그 초창기 파리에서의 마법 같은 시절을 갈망했다.

볼프강 팔렌 WOLFGANG PAALEN

오스트리아인, 멕시코인(1947년 이후), 1935년 파리 초현실주의 집단에
합류

출생 1905년 7월 22일, 빈

부모 오스트리아 유대인 상인이자 발명가 부친, 독일 배우 모친

거주지 1905년 바덴, 1913년 실레시아 자간 로흐스부르크,
 1919년 로마, 1922년 베를린, 1924 파리, 1927년 카시스
 라시오타, 1928년 파리, 1939년 뉴욕, 1939년 멕시코,
 1951년 파리, 1953년 멕시코

연인·배우자 1922년 헬레네 마이어 그레페(짧게),
 1929~1950년대 스위스 상속녀 에바 슐처,
 1934년 프랑스 시인 앨리스 라혼과 결혼, 1947년 이혼,
 1947년 루치타 우르타도 델 솔라와 결혼, 1950년 이혼,
 1957~1959년 이사벨 마린과 결혼

1959년 9월 24일, 멕시코 탁스코에서 자살

파리 다게르 화실에 있는 볼프강 팔렌, 1933년, 사진: 작자 미상

볼프강 팔렌은 딱히 꼽을 만한 특징이라고 하기는 좀 그렇지만, 야생동물에게 먹힌 유일한 초현실주의자라고 할 수 있다. 그는 계속 재발하는 우울증에 시달리다가 외진 곳에 가서 목숨을 끊었고, 그의 시신은 굶주린 멧돼지들에게 먹힌 뒤에야 발견되었다.

팔렌은 브르통의 파리 초현실주의 집단과 어울리면서 엄청난 혜택을 본 화가에 속한다. 그는 1930년대 중반부터 제2차 세계대전이 터질 때까지 그들과 함께했다. 그 몇 년 사이에 그는 일련의 탁월한 그림들을 그렸다. 낯선 풍경 속에 삐죽빼죽한 토템 같은 형상들이 서 있는 그림들이다. 한번 보면 결코 잊을 수 없다. 허버트 리드는 이렇게 표현했다. "볼프강 팔렌의 그림은 원초적이다… 주변 공간은 얼어붙고 무한하며 무지갯빛 폐허에서 깨진 막들이 차디찬 공기 속을 떠다닌다." 그리고 조르주 위그네Georges Hugnet는 이렇게 썼다. "볼프강 팔렌은 한 영역의 (적어도 경이로운) 수호자가 날개를 접은 채 고치에 싸여 있는 이질적인 형상들을 창조하며, 그것을 풀어내려고 서두른다." 안타깝게도 1930년대 말 초현실주의 시기를 지난 뒤, 그는 점점 추상화로 나아갔고, 이전 그림에 담겼던 꿈같은 강렬함은 사라졌다.

그는 1905년에 빈 인근에서 태어났다. 아버지인 구스타프는 발명가이자 상인이었고 어머니는 독일 배우였다. 구스타프는 테르모스라는 대량 생산 가능한 진공 플라스크를 발명하며 엄청난 성공을 거두었다. 유대인이었던 그는 1900년 기독교로 개종하여 신교도가 되었고, 성姓도 폴라크에서 팔렌으로 바꾸었다. 그는 성을 구입하여 수리해 살면서 상류 사회의 삶을 즐겼다. 또 고야, 티치아노, 크라나흐 등 옛 거장들의 작품들을 놀라울 만치 많이 수

집했다. 어린 볼프강은 미술품에 관심이 많았고, 화가가 되겠다는 어린 마음을 북돋아 준 아빠가 있었기에 운이 좋았다. 제1차 세계 대전 때 그는 집에서 가정교사에게 교육을 받았고, 전쟁이 끝나자 가족은 이탈리아로 이사하기로 하고 1919년 로마 근처에 궁전 같은 저택을 구입했다. 1920년, 볼프강은 집에 오는 화가들로부터 그림을 배우기 시작했고, 그리스와 로마 고고학의 전문가가 되었다.

1920년대에 볼프강은 이 도시 저 도시로 다니면서 미술 공부를 계속했다. 1922년 베를린, 1924년 파리, 1926년 뮌헨, 1927년 프로방스, 1928년 다시 파리. 1922년에 베를린에 있을 때 그는 아버지의 친구이자 영향력 있는 미술 평론가 율리우스 마이어 그레페Julius Meier-Graefe를 만났고, 그의 부인인 헬레네와 짧게 연애를 했다. 1929년에 그는 집에 들렀다가 아버지와 대판 싸웠다. 아버지는 아들이 그리고 있는 풍의 현대 미술을 극도로 혐오했다. 이때까지 아버지는 아들에게 상당한 돈을 지원하고 있었지만, 그런 끔찍한 현대 미술을 계속하겠다면 모든 지원을 끊겠다고 통보했다. 볼프강은 지금까지 걸어온 길을 바꾸기를 거부했고, 즉시 상속권을 박탈당했다.

운 좋게도 그는 그해에 에바 슐처Eva Sultzer를 만났다. 슐처는 한 스위스 대기업의 상속녀였고, 그의 후원자가 되었다. 이제 그는 파리에 정착하여 그곳의 아방가르드 세계와 깊이 얽히게 되었다. 그는 스탠리 헤이터Stanley Hayter의 유명한 아틀리에 17 화실에서 판화 작업을 하고 있을 때, 롤런드 펜로즈와 막스 에른스트를 만나면서 초현실주의와 가까워지기 시작했다. 또 그는 미국인 페기

구겐하임도 만났고, 그녀는 처음에는 자신의 런던 갤러리에서 그 뒤에는 뉴욕 갤러리에서 그의 단독 전시회를 열어 주었다.

이 무렵에 팔렌 집안은 평지풍파를 겪기 시작했다. 볼프강의 동생 중 한 명은 동성애자였고 나중에 정신 병원에서 자살했다. 또 다른 동생은 (볼프강이 지켜보는 가운데) 자기 머리에 총을 쏘았고 얼마 뒤 마찬가지로 정신 병원에서 사망했다. 부모는 갈라섰고, 어머니는 양극성 장애를 앓고 있었다. 그리고 불행의 목록을 완성하겠다는 듯이, 아버지는 전 재산을 잃었다. 여유롭게 원하는 대로 하면서 유년기를 보낸 볼프강에게 이런 사건들은 엄청난 충격을 주었을 것이 분명했고, 그를 초현실주의적 반항으로 내몰기에 충분했다. 다른 초현실주의자들은 사회의 전반적인 부패에 맞서 반항하고 있었지만 팔렌의 반항은 더 개인적인 것이었다.

1933년은 그에게 중요한 해였다. 짬을 내서 스페인 북부 알타미라에 있는 선사 시대 동굴을 방문했기 때문이다. 그곳에서 본 색다른 동굴 벽화들은 그에게 강한 영향을 미쳤고, 그는 이른바 '키클라데스 시대Cycladic period'라고 불리게 될 양식의 작품을 그리기 시작했다. 이 시기는 1933년부터 1936년까지다. 1934년 그는 시인이자 화가인 앨리스 라혼Alice Rahon과 결혼했다. 라혼은 파리에 자기 상점이 있는 모자 디자이너이기도 했다. 그 뒤에 그는 런던과 뉴욕에서 초현실주의자들과 함께 전시회를 열기 시작했고, 이때 시작된 '토템 시대Totemic Period'는 1939년 전쟁이 터지면서 끝난다.

1937년, 팔렌은 푸마주fumage 기법을 창안했다. 캔버스 밑에 촛불을 대고 움직여서 그을음 흔적을 남기는 기법이었다. 그런 뒤

볼프강 팔렌, 「금지된 땅Pays Interdit」, 1936~1937년

이 흔적에 물감으로 장식을 하여 반자동기술적인 토템 형상을 만들었다. 브르통은 푸마주를 "초현실주의의 방법론적 보고를 풍성하게 만든 것"이라고 찬미했다. 재미있는 점은 한참 뒤인 1940년대에 마타가 뉴욕에서 젊은 미국 화가들에게 푸마주를 설명할 때, 듣고 있던 잭슨 폴록이 지루하다는 투로 말했다. "나는 그을음 없이도 할 수 있어요."

1937년, 1938년, 1939년이라는 겨우 3년 동안 팔렌은 걸작들을 그렸고 중요한 초현실주의 화가라는 평판을 얻었다. 그의 생애에서 아주 짧은 기간이었지만, 나머지 기간을 모두 합친 것보다 더 중요했다. 그가 자신을 볼프강 폰 팔렌 백작이라고 부르면서 진짜 가문을 숨기면서 좀 허세를 부리기 시작한 것도 이 무렵이었다. 초현실주의자들이 즐겨 모이는 거리 카페에 나올 때면 그는 수수께끼 같은 분위기를 풍기면서 자신을 감추곤 했다. 그의 영국인 친구이자 화가인 고든 온슬로 포드Gordon Onslow-Ford(1912~2003)는 그를 이렇게 평했다. "그는… 언제나 대화에 몰두하고 있었지만, 활기는 넘쳤어도 그의 일부가 어딘가로 날아가고 있는 양 영묘해 보였다."

1939년 5월, 팔렌은 초현실주의자들 중에서 가장 먼저 유럽을 떠나기로 했다. 그는 아내인 앨리스와 함께 프리다 칼로Frida Kahlo(1907~1954)의 초청을 받아서 멕시코로 향했다. 칼로는 1939년 초에 파리에서 팔렌을 만났고 앨리스와 친구가 되었다. 전쟁의 먹구름이 몰려들고 있었기에, 팔렌 부부는 지체 없이 초청을 받아들였고, 뉴욕에 들러서 만국 박람회를 구경하고 북서부 해안 지역의 토템 미술을 살펴본 뒤 9월에 멕시코시티에 도착했다.

팔렌의 후원자인 에바 슐처도 함께 갔다. 프리다 칼로와 디에고 리베라Diego Rivera(1886~1957)는 멕시코시티 공항에서 그들을 맞이했고, 팔렌은 자신의 뿌리인 유럽을 평생 밟지 않게 될 삶의 여정을 시작하게 되었다.

멕시코는 유럽에서 나치의 위협으로부터 피신처가 되어 주었을 뿐 아니라, 콜럼버스 이전 시대의 놀라운 예술도 간직한 매력적인 곳이었다. 팔렌은 고대 인물상들을 수집하여 아주 자세히 연구하기 시작했다. 안타깝게도 그와 프리다 그리고 디에고의 우정은 오래가지 않았고, 그들은 약 7개월 뒤 절연했다. 유럽의 전쟁이 오래 지속되자, 빨리 돌아갈 수 있을 것이라는 그의 희망도 곧 사라졌고, 그는 신대륙에 정착해 그림을 그리고 전시회를 기획하고 『DYN』이라는 잡지를 발행했다. 그가 이 시기에 그린 추상 작품들과 뉴욕에서 연 전시회는 초현실주의적 이미지에서 벗어나서 더 큰 시각적 자유를 추구하고 있던 미국의 젊은 미술가들에게 중요한 자극제 역할을 하게 된다. 곧 추상 표현주의라는 의미 있는 새로운 미술 운동의 창시자로 알려지게 될 화가들이었다. 잭슨 폴록의 한 친구는 이렇게 말하기까지 했다. "그 모든 것의 출발점은 볼프강 팔렌이었다."

유럽에서 전쟁이 끝났을 때, 팔렌은 멕시코 국적을 얻었다. 그 무렵에 앨리스와의 부부 관계도 소원해지기 시작했고, 그들은 1947년에 이혼했다. 이 시기에 그는 잠시 멕시코를 떠나서 캘리포니아 샌프란시스코의 베이에어리어에서 지냈다. 그곳에 머무는 동안 그는 베네수엘라 출신의 화가이자 패션 디자이너인 루치타 우르타도Luchita Hurtado를 만났다. 그들은 결혼했지만, 얼마 가지 않

아서 1950년에 이혼했다. 그녀는 그를 "가장 흥미로운 정신을 지니고 있지만, 함께 살기는 가장 어려운 남자"라고 했다. 그의 우울증이 심해지는 기간이 점점 늘어나고 있다는 점도 분명히 한몫했을 것이다.

결혼이 파탄 난 반발로 그는 파리로 돌아가서 전후에 집단을 재건하려고 애쓰는 앙드레 브르통과 초현실주의자들을 만났다. 몇 년 동안 유럽의 옛 소굴에서 보낸 뒤, 그는 다시 멕시코로 돌아왔다. 파리의 분위기가 너무나 달라져 있기에 별 매력을 못 느꼈기 때문이다. 그는 짧은 생애의 마지막 기간을 멕시코에서 지내게 된다. 1954년부터 1959년 사망할 때까지다.

1957년, 그는 세 번째로 결혼을 했다. 신부는 디에고 리베라의 예전 처제였던 이사벨 마린이었다. 그러나 1959년에 멕시코시티 남쪽의 한 언덕에서 볼프강이 극적으로 생을 마감하면서 결혼 생활은 짧게 끝났다. 그는 멕시코에 고립되어 있었기에, 뉴욕에 모여 있던 추상 표현주의 화가들의 명성에 가려지면서 화가로서의 그의 지위는 빠르게 쇠락했다. 그림으로 더 이상 생계를 유지할 수 없게 되고, 평생의 후원자였던 에바 슐체도 더 이상 경제적 지원을 하지 않자, 그가 콜럼버스 이전 시대의 유물들을 밀수하는 범죄 활동에 빠져들었다는 주장이 있다. 굉장히 가치 있는 유물들이 경비행기를 통해 멕시코에서 텍사스로 몰래 유입되어 댈러스의 한 화랑으로 갔다. 그 유물들은 넬슨 록펠러 같은 미국의 주요 수집가들에게 팔려 나갔다. 이 밀거래에 팔렌이 관여한다는 소문이 돌았고, 그 소문이 사실이라면 그는 이 세계가 자신에게 문을 닫는 양 느꼈을 것이 틀림없다. 게다가 그는 그 당시에 심근 경

색을 겪었고 술과 마약에 찌들어 있었다고도 했다. 또 어머니처럼 그도 양극성 장애를 겪고 있었다. 조증과 울증은 점점 심해져 갔고, 극심한 우울증이 그를 점점 더 압도해 갔다. 9월 24일 밤, 그는 총을 들고 호텔을 나와서 근처 언덕으로 올라갔다. 자신의 문제를 곰곰이 생각하고 명상을 하러 종종 가던 곳이었다. 도착하자 그는 총을 머리에 대고 쐈다. 그는 어디로 간다고 누구에게도 알리지 않았기에, 그의 시신은 멧돼지들이 먹어 치운 뒤에야 발견되었다.

많은 찬사를 받았던, 특히 앙드레 브르통으로부터 찬사를 받았던 인물의 삶은 그렇게 비극적으로 끝났다. 브르통은 그의 작품에 대해 이렇게 썼다.

> 내가 볼 때, 모든 현대 화가 중에 볼프강 팔렌은 (자신의 주변과 내면을 보는) 이 관점을 가장 왕성하게 구현한 사람이자, 심지어 엄청난 번민이라는 개인적인 대가를 아주 자주 치르면서까지 이 관점을 번역하는 중대하고 원대한 책임을 받아들인 유일한 사람이다… 우주의 체계를 이해하고 그것을 알아볼 수 있도록 만드는 데 그보다 더 진지하게, 꾸준히 노력한 사람은 없다고 본다.

롤런드 펜로즈 ROLAND PENROSE

영국인, 1928년 파리 초현실주의 집단에 합류, 1936년 영국 집단에
합류

출생	1900년 10월 14일, 런던 세인트존스우드, 태어날 때 이름은 롤런드 앨저넌 펜로즈
부모	엄격한 퀘이커 교도이자 아일랜드 초상화가 부친, 부유한 은행가 페코버 남작의 딸 모친
거주지	1900년 런던, 1908년 왓퍼드 옥시그레인지, 1918년 이탈리아에서 적십자사 활동, 1919년 케임브리지, 1922년 파리, 1936년 런던, 1949년 이스트서식스
연인·배우자	1925~1934년 발랑틴 부에와 결혼(1939년 이혼), 1930년대 페기 구겐하임과 짧게 연애, 1947~1977년 리 밀러와 결혼(사별, 한 자녀), 1979~1984년 다이앤 데리아즈, 그 밖의 다수의 연인

1984년 4월 23일, 이스트석시스 치딩리 팔리 농장에서 사망

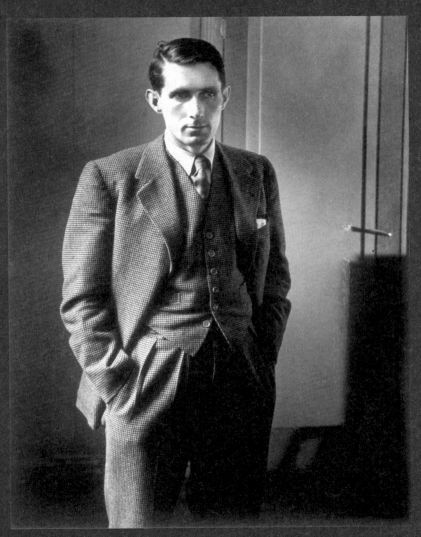

롤런드 펜로즈, 1935년, 사진: 로지 앙드레(로사 클라인)

롤런드 펜로즈의 비극은 그가 주요 초현실주의 작품을 그린 훌륭한 화가였지만, 다른 뛰어난 활동들 때문에 작품이 가려졌다는 것이다. 이는 그가 의욕도 넘치고 아주 부유하고 탁월한 조직가이기도 했기 때문이다. 그가 없었다면 진흙탕에서 버둥거렸을 것이라는 말이 맞을 만큼 그는 초현실주의 운동의 자금줄이었다. 초현실주의자들의 가난에 찌든 지도자 앙드레 브르통이 런던에 와서 초조하게 모자를 꽉 움켜쥔 자세로 롤런드에게 자금 지원을 요청한다는 굴욕적인 이미지야말로 이 정중하고, 관대하고, 조곤조곤 말하고, 교양 있는 영국인이 얼마나 중요했는지를 잘 보여 준다.

펜로즈는 빅토리아 여왕이 재위하던 시절에 태어났다. 은행가 집안에서 상당한 재산을 물려받은 어머니는 아일랜드 화가와 결혼했다. 롤런드와 형제들은 넓은 집에서 엄격한 퀘이커교 가정에서 자랐다. 그의 훌륭한 예절과 친절함은 이런 양육 환경에서 비롯된 것이었다. 또 그 가정 분위기는 그의 반항적 기질에도 불을 붙였다. 상상력 풍부한 소년에게는 너무나 엄격하게 청교도적이고 숨 막힐 듯이 경건했기 때문이다. 식구들은 매일 아침저녁으로 기도를 했고, 성서 읽기 모임과 기도 모임도 열었다. 롤런드는 마음속으로 공상을 하고 대담한 환상을 즐기면서 살아남았다.

제1차 세계 대전 때 롤런드는 신앙심을 잃었다. 부모는 계속 평화를 달라고 기도했지만 세상은 전혀 귀담아 듣지 않았고, 무의미한 살육이 계속 이어졌으니까. 전쟁이 막바지에 이를 무렵 그는 야전에서 적십자 활동을 하면서 굶주리는 수많은 농민과 길에서 썩어 가는 시신들을 보았다. 잘 보호된 환경에서 자란 십 대에게는 너무나 충격적인 일이었고, 그 경험은 그에게 깊은 흔적을 남

겼다. 비록 그 자신은 전혀 모르고 있었지만, 세계의 다른 곳에서도 동일한 충격과 혐오로부터 다다 운동이 일어났고 궁극적으로 초현실주의 운동으로 이어졌다.

그의 유년기를 보면 장래에 은행가나 건축가 될 것이라고 예측했겠지만, 어린 롤런드의 마음속 어딘가에는 반항심이 점점 강해지고 있었다. 사회적으로 볼 때 첫 징후는 케임브리지 대학생일 때 나타났다. 당시 그는 조지 릴랜즈라는 멋진 젊은 배우를 만나서 당시에는 불법인 동성애를 시작했다. 지금은 거의 주목도 받지 못한 채 넘어가겠지만, 그때는 위험한 일이었고 퇴학당하거나 심지어 교도소에 갈 수도 있었다. 신기하게도 그 뒤로 그는 동성애 성향을 결코 드러낸 적이 없었으며, 전적으로 이성애에 충실했다. 사실 그는 오늘날의 섹스 중독자와 같은 존재였고, 끝없이 성적 욕구를 드러내려는 태도는 그에게 따라붙은 저주라는 말까지 있었다.

케임브리지에서 건축학을 주전공으로 학위를 딴 뒤, 롤런드는 파리로 가서 현대 미술을 공부하겠다고 고집하여 아버지의 화를 불렀다. 아버지는 못마땅해하면서도 롤런드에게 해마다 많은 돈을 보냈고, 젊은 롤런드는 곧바로 파리 매춘굴에서 수상쩍은 쾌락을 즐기고 있었다. 그곳에서 그는 케임브리지에서의 (동성애라는) 불장난이 이성과의 섹스를 즐기는 능력에 아무런 피해도 입히지 않았음을 알고 안도했다. 머지않아 그는 대담한 초현실주의 시인인 발랑틴 부에Valentine Boué를 만나서 사랑에 빠졌다. 그들의 연애는 그녀가 해부학적으로 통상적인 삽입 성교를 할 수 없다는 사실 때문에 복잡했다. 서로를 향한 열정으로 그들은 이 주된 장애

를 극복하고서 사랑을 나눌 수 있는 다른 독특한 방법들을 찾아냈다. 롤런드는 숲에서 그녀를 벌거벗긴 채 소나무에 묶은 일도 있었다고 했다. 그들은 곧 결혼을 했고, 브르통을 중심으로 모인 초현실주의 집단과 어울리기 시작했다. 그들이 처음 만난 사람은 막스 에른스트였는데, 그는 표면을 색칠하는 복잡한 기법을 보여 주는 등 롤런드에게 매우 친절했다. 그 일로 롤런드는 초현실주의의 후원자로 나서게 되었다. 에른스트 부부가 너무 가난해서 휴가도 가지 못한다는 것을 알고서 롤런드는 그들이 프로방스에서 휴가를 즐길 수 있도록 조치했다. 그 뒤로도 그는 막스가 굶는 일이 없도록 그의 그림을 계속 구입했다. 이 사실을 알고 막스는 자존심에 상처를 입었던 것이 분명하다. 그는 롤런드가 가난한 화가라는 말을 폴 엘뤼아르에게 들었기 때문이다. 그러나 "부자 친구가 있는 것도 좋지"라고 했다.

1920년대 말에 롤런드는 브르통의 집단에 받아들여져서 파리 초현실주의 집단의 정회원이 되었다. 엄격한 퀘이커교 유년기의 족쇄를 내던지는 데 필요한 사회적 지위를 마침내 얻은 것이다. 1930년에 집안의 유산을 물려받은 뒤, 그는 프랑스 가스코뉴*에 있는 한 성을 사서 발랑틴과 살았다. 그들은 인도 여행도 갔다. 그러나 그들의 관계는 어긋나기 시작했다. 그녀는 몹시 까탈스럽게 굴면서 롤런드에게 감당하기 어려운 것을 점점 요구했다. 결국 그는 병에 걸려서 요양을 하려고 영국으로 돌아왔다. 그녀는 그를 따

* 프랑스 남서부의 옛 지명. 현재 아키텐과 미디피레네 두 레지옹에 해당한다.

라와서 관계를 회복하자고 간청했다. 그는 거절했지만, 으레 그랬듯이 친절하게도 오랜 세월 동안 멀리서나마 그녀를 돌보게 된다.

발랑틴과의 끝없는 실랑이로 생겼을 궤양이 다 나은 뒤, 그는 런던에서 만난 유부녀와 짧게 연애를 즐기고 나서 사랑하는 파리로 돌아갔다. 그곳에서 그는 데이비드 개스코인David Gascoyne이라는 젊은 영국인이자 초현실주의자인 시인을 만났는데, 개스코인은 그에게 영국에도 나름의 초현실주의 정체성이 필요하다고 그를 설득했다. 롤런드는 그 생각을 호의적으로 받아들여서 1936년 초 햄스테드에 집을 마련했다. 그곳에서 그는 초현실주의 모임을 주최하고 영국 대중에게 그 운동을 소개할 주요 전시회를 기획하는 일에 착수했다. 영국의 초현실주의자들을 모두 모아서, 그들의 회화와 조각을 파리의 주요 작품들과 함께 전시하고자 했다. 문제는 영국에 공식 초현실주의자들이 너무 적다는 것이었고, 롤런드는 넓게 볼 때 초현실주의자라고 분류되어서 전시회에 포함시킬 만한 사람들이 있는지 알아보기 위해서 허버트 리드와 함께 여러 화실을 돌아다녀야 했다. 몇몇 순수파는 초현실주의 집단의 정식 회원만 참여해야 한다고 여겼기에 분개했다. 영국의 분위기를 강하게 대변하는 인상적인 전시회를 열기 위해서, 롤런드와 리드는 이런 불만들을 무시했고, 이 과정에서 처음으로 몇 가지 범주의 초현실주의자가 있음이 드러났다.

롤런드의 1936년 런던 국제 초현실주의 전시회는 대성공을 거두었다. 하루 관람객이 1천 명을 넘었고, 그 운동은 영국 미술계와 대중의 마음에 확고히 자리를 잡았다. 그러나 이렇게 인지도가 높아졌다고 해서 초현실주의자들이 진지한 예술가로 널리 받아들

여졌다는 의미는 아니었다. 반대로 사람들은 대부분 그들을 터무니없을 만큼 제정신이 아닌 비주류라고 여겼다. 그래도 초현실주의자들에게는 이런 격렬한 부정적인 반응도 괜찮았다. 무시당하는 것보다 훨씬 나았으니까. 질식할 듯이 경건한 가정 환경에서 자란 롤런드에게는 이 새로운 악명이 유쾌한 해방감을 주었다. 그러나 그와 발랑틴의 공식 관계는 끝을 향해 가고 있었다. 1939년에 그들은 성관계를 갖지 않는다는 것을 이유로 이혼했고, 롤런드는 파리로 갔다. 그는 막스 에른스트의 멋진 정장 파티에 참석했다가 금발에 파란 눈의 미국 모델이자 사진작가인 리 밀러Lee Miller를 만났다. 밀러는 만 레이라는 미국 초현실주의자의 연인이었다. 그들이 1932년에 헤어질 때 만 레이는 자살하고픈 심경이었다고 했다. 그녀는 그 뒤에 한 부유한 이집트인과 결혼해서 카이로로 떠났다. 그곳에서 풍족한 생활을 누렸지만, 파리의 초현실주의 풍경이 그리워서 돌아왔다. 그녀는 아직 유부녀였지만, 파리에 홀로 와 있었고 곧 롤런드와 한 침대에 들었다. 둘에게는 결코 하룻밤 정사가 아니었다.

그 일은 40년 동안 이어질 관계의 시작이었다. 그 기간 내내 둘은 언제나 서로에게 충실했다. 그러나 충실함이라는 그들의 정의는 통상적인 것과 달랐다. 그 말은 각자 원하는 대로 얼마든지 자유롭게 연애를 하지만, 결코 비밀로 하지 않으며, 그렇게 피우는 바람보다 둘의 사랑이 더 오래가리라는 것을 언제나 알고 있다는 의미였다. 실제로 그랬다. 1930년대 말에는 초현실주의자들의 가정 파티와 사교 모임에서 짝을 서로 교환하는 행위가 흔했다. 롤런드와 리는 그런 자리에 참석하여 신나게 즐기곤 했지만, 서로를

향한 깊은 사랑은 결코 흐려지지 않았다.

1939년, 전쟁이 나기 직전에 리는 마침내 이집트인 남편과 헤어져서 영국에 있는 롤런드에게로 갔다. 그들은 햄스테드에서 함께 살았고, 롤런드는 자신이 최근 마련한 것을 자랑스럽게 그녀에게 보여 주었다. 바로 영국 초현실주의 활동의 중심지인 런던 갤러리였다. 그는 벨기에 초현실주의자 에두아르 므장스에게 화랑 운영을 맡겼다. 롤런드와 리는 마침내 진정한 연인으로 함께할 수 있어서 더 행복했지만, 그 한가로운 기간은 짧았다. 몇 달 지나지 않아서 전쟁이 시작되었고, 얼마 뒤 독일 폭격기들이 런던을 공습했다. 롤런드는 공습 감시원이 되었고, 리는 종군 사진기자로 일하기 시작했다. 런던 갤러리는 문을 닫았고, 작품들은 모두 핌리코의 창고에 숨겼다. 안타깝게도 독일군 폭탄이 바로 그 건물에 떨어지는 바람에 여든세 점의 그림이 모두 잿더미가 되었다. 마그리트의 그림 열아홉 점, 에른스트의 그림 서른한 점, 델보의 그림 여섯 점과 브라크, 데 키리코, 자코메티, 만 레이의 작품도 있었다. 대부분 롤런드의 것이었고, 보험도 들지 않았다.

롤런드는 위장술 연구에 몰두하여 그 주제를 다룬 책도 썼다. 동물들이 어떻게 자신의 모습을 숨기고, 그들의 위장 기술로부터 사람이 무엇을 배울 수 있는지를 설명한 책이었다. 그가 전쟁 연구에 몰두하고 있는 동안, 리는 한 미국 사진 기자와 연애를 했다. 롤런드의 찬성 하에 이루어진 일이었고, 햄스테드에서 세 명이 함께 지내기도 했다. 전쟁이 막바지에 이르렀을 때, 리는 종군 사진 기자로 유럽 대륙으로 파견되었고, 그녀는 몇 달 동안 전장을 돌아다니면서 사진을 찍었다. 막 해방된 강제 수용소에서 마주치는

끔찍한 광경을 비롯하여 가장 중요하면서 잊지 못할 장면들도 있었다. 제2차 세계 대전 이후에 리는 전쟁의 중요한 시각 기록자로서 명성이 높아졌기에, 상대적으로 롤런드의 위장술 연구는 좀 얌전해 보였다. 그 결과 둘 사이에 충돌이 빚어졌고, 리는 화가 나서 대륙에서 더 많은 사진을 찍기 위해 떠났다. 롤런드는 위안을 받고자 한 젊은 여성을 집으로 들였지만, 여전히 사랑하는 리를 갈망했다. 그녀는 그의 애원을 무시했지만 이윽고 파리에서 만났을 때, 리는 힘겨운 일에 기진맥진해 있었고 햄스테드로 돌아갈 준비가 되어 있었다. 집에 있던 롤런드의 새 여자 친구는 조용히 흔쾌히 떠났다.

이제 롤런드는 므장스와 런던 갤러리를 다시 열 준비를 하면서 바빴고, 리는 악몽 같은 경험의 후유증에서 어느 정도 회복되었다. 또 롤런드는 뉴욕의 현대 미술관과 경쟁할 런던 현대 미술관을 열기 위한 복잡한 논의에도 참여하고 있었다. 이 사업을 진행하는 데 가장 문제를 일으키는 사람 중 한 명은 롤런드의 강력한 경쟁자인 오스틴 쿠퍼Austin Cooper였다. 쿠퍼는 테이트 미술관을 몹시 싫어해서 런던에서 그 미술관의 독점적 지위에 도전할 기관을 만들고 싶어 했다. 나는 롤런드에게 왜 쿠퍼를 그렇게 싫어하는지 물은 적이 있다. 둘 다 피카소의 작품을 무척 좋아하고, 수집한 현대 미술 작품들도 비슷한데도 말이다. 나는 그가 서로 너무 비슷해서 경쟁 관계가 아니라는 식의 말을 하리라고 예상했는데, 그는 쿠퍼를 맹공격하기 시작했다. 그가 그렇게 극심한 분노를 표한 것은 그때가 유일했다. 그는 쿠퍼가 공식 심문관으로 일할 때 젊은 독일 포로들을 고문하기를 즐긴 괴물이라고 비난했고, 더 나아가

롤런드 펜로즈, 「바위와 꽃의 대화Conversation Between Rock and Flower」,
1928년

그가 만난 사람 중 가장 야비한 인물이라고 했다. 롤런드의 아들인 토니는 쿠퍼를 "롤런드의 유일한 진짜 적, 쿠퍼 같은 적이 있었기에 그에게는 다른 적이 필요 없었다"라고 했다.

쿠퍼는 곧 기획 회의에서 사라졌고, 그 회의는 이윽고 롤런드의 새 아기라 할 만한, 런던 현대미술학회ICA의 설립으로 이어지게 되었다. 이 일이 진행되는 동안, 집에서는 놀라운 소식이 그를 기다리고 있었다. 리는 여러 해에 걸쳐서 몇 차례 임신 중절을 했기에 결코 아기를 가질 수 없을 것이라는 말을 들었다. 그런데 뜻밖에도 1947년 초에 임신을 했고, 그해 9월에 아들을 낳았다. 2년 뒤 리, 롤런드, 아기는 런던을 떠나 서식스 치딩리 인근의 팔리 농장으로 이사했다. 그들은 여생을 그 집에서 살게 된다. 그리고 파블로 피카소와 호안 미로를 비롯한 훌륭한 이들이 방문하는 곳이 되었다.

1950년, 롤런드는 적자로 어려워지고 있던 런던 갤러리의 문을 닫고서, ICA를 운영하는 데 전력을 쏟았다. 이 새 기관은 미술계의 새롭고 대담한 모든 것에 초점을 맞추었고, 지금까지도 활발하게 운영되고 있다. 팔리 농장의 화실에서 롤런드는 자신의 그림을 계속 그리는 한편, 런던에서는 가까운 친구인 피카소와 미로의 대규모 회고전을 기획하느라 바쁘게 움직였다. 테이트 미술관에서 열린 피카소 회고전은 영국에서 열린 전시회 중 가장 성공적이었다. 관람객이 50만 명을 넘었다. 이 업적이 인정받아서 1966년에 롤런드에게 기사 작위를 주겠다는 제안이 왔는데, 다른 초현실주의자들로부터 항의가 빗발치는 가운데 그는 평론가들에게 다음과 같이 말하며 그 제안을 수락했다. "나를 현실주의자-경

Sirrealist이라고 부를 수도 있겠네요." 초현실주의 운동이 계속되도록 반복해서 도움을 주면서 오랜 세월 많은 돈을 그 운동에 쏟아부었기에, 설령 그가 여왕 앞에 무릎을 꿇었다고 해도 그토록 많은 도움을 준 그를 축출하기란 거의 불가능했다.

팔리 농장에서 지내는 동안, 리는 출산으로 섹스에 대한 관심이 사라졌다면서 롤런드에게 바람을 피우라고 부추겼다. 그런데 그중 한 번은 심각할 지경에 이르렀다. 그가 카리스마 있는 곡예사인 다이앤 데리아즈와 사랑에 빠지면서였다. 롤런드는 다이앤과 결혼하여 파리에서 살고, 리를 아들과 함께 미국으로 보내서 뉴욕에서 살게 한다는 생각까지 했다. 다이앤은 거절했지만, 부부 사이에는 심한 긴장 관계가 조성되었고, 리는 뉴욕으로 떠나서 장기간 체류했다. 이윽고 그녀가 돌아오자, 서로를 향한 사랑이 다시금 피어나 가족은 농장에서 함께 지냈다.

1960년대 초에 롤런드와 리는 베네치아로 페기 구겐하임의 미술 소장품을 보러 갔는데, 이때 재미있는 일이 벌어졌다. 페기는 자신의 회고록에서 롤런드를 깐 적이 있었다. 그가 형편없는 화가였으며 과거에 자신과 사랑을 나눌 때 상아 팔찌로 자신을 묶었다고 했다. 그는 그녀에게 재판을 찍을 때 형편없는 화가라는 말을 빼 달라고 부탁했고, 그녀는 그러겠다고 했다. 또 그는 상아 팔찌라는 말도 바꿔서 그냥 평범한 경찰 수갑을 써서 그녀를 묶은 걸로 해 달라고 했다. 신기하게도 그녀는 그 대목은 고치지 않고 그냥 그대로 놔두겠다고 고집했다. 롤런드의 이런 결박 섹스 중독증은 일찍이 첫 아내 발랑틴과 삽입 성교를 하기가 해부학적으로 불가능한 데에서 비롯된 듯하다. 일종의 색정적인 의례로서 그것은

다른 식으로 성욕을 해소하는 데 기여했다. 그러나 발랑틴과 헤어지면서 그 행위를 그만두는 대신에, 그에게는 그런 도구들이 거의 필수불가결한 것이 된 듯하다. 롤런드의 ICA 관장인 도로시 모어랜드Dorothy Moreland는 내게 이렇게 말한 적이 있다. "롤런드는 수갑이 없이는 그 짓을 못해요." 페기 구겐하임의 회고록은 그 점을 잘 보여 준다. "이런 식으로(침대 기둥에 묶인 채) 밤을 보내는 것이 몹시 불편했지만, 펜로즈와 함께 보내려면 그것이 유일한 방법이었다." 롤런드의 아들 앤터니는 카르티에에서 만든 황금 수갑을 리가 선물로 받은 적이 있다며 다음과 같이 말한다. "그녀는 낮에는 멋진 팔찌 삼아 한쪽 손목에 두 개의 고리를 다 차고 있었다. 언제든 하나의 고리를 다른 손목으로 옮겨서 롤런드의 욕망을 채울 준비를 하고 있었다."

롤런드는 성적 의례라는 주제에 방어적인 태도를 보인 바 있다. 우리가 런던 ICA 근처를 걷고 있을 때였는데, 최근에 한 유명한 팝 스타의 집에 경찰이 들이닥쳤다는 추문이 화제에 올랐었다. 그때 그가 갑자기 걸음을 멈추더니 날카롭게 말했다. "집이라는 사적 공간에서 사람들이 무엇을 하든 간에 그건 전적으로 그들만의 문제야." 사적 의례에 경찰이 개입한 것에 대해 분노한 그는 자신의 사적인 삶이 세세히 공개될까 봐 다소 걱정하고 있는 듯했다. 그는 기존 체제에 맞서 왔던 평생의 활동과 이제 막 기사 작위를 받았다는 사실을 놓고 갈등하고 있었다. 마치 말년에 올바른 양육이라는 유령이 다시 그에게 달라붙기 시작하면서 고도로 성숙해진 초현실주의적 확신을 방해하는 듯했다.

1976년, 롤런드의 가장 가까운 두 친구인 막스 에른스트와 만 레이가 세상을 떴고, 1977년에는 리가 떠났다. 롤런드는 슬픔을 가눌 길이 없었다. 별스럽게도 그의 첫 번째 아내인 발랑틴은 여러 해 전부터 팔리 농장에서 살고 있었는데, 그녀도 그다음 해에 사망했다. 롤런드는 사랑하는 이들을 한꺼번에 잃은 셈이었다. 그의 가장 최근 여자 친구인 젊은 이스라엘인 다니엘라도 떠났다. 외로워진 그는 다시금 다이앤 데리아즈에게 결혼하자고 청했지만, 그녀는 다시 거절했다. 그러나 그녀는 아프리카 해안의 말린디와 인도양의 세이셸 제도 등 이국적인 곳들로 그와 함께 긴 휴가를 다니면서 그를 슬픔에서 꺼내 주었다. 세이셸 제도에서 돌아온 지 몇 달 뒤인 1984년에 그는 팔리 농장에서 숨을 거두었다. 마지막 말은 이러했다. "이제 가야지."

파블로 피카소 PABLO PICASSO

스페인인, 1924~1934년 초현실주의자들과 어울림, 그들의 창의적 자유는 받아들였지만, 교리로 제약하는 것은 거부함

출생 1881년 10월 25일, 말라가, 태어날 때 이름은 파블로 디에고 호세 프란시스코 데 파울라 후안 네포무세노 마리아 데 로스 레메디오스 시프리아노 데 라 산티시마 트리니다드 루이즈 이 피카소

부모 미술 교수 부친, 하급 귀족 모친

거주지 1881년 말라가, 1891년 아코루나, 1895년 바르셀로나, 1897년 마드리드, 1898년 바르셀로나, 1900년 파리, 1901년 마드리드, 1901년 파리, 1903년 바르셀로나, 1904년 파리, 1914년 아비뇽, 1914년 파리, 1946년 남프랑스

연인·배우자 1896~1899년 서커스 공연자 로시타 델 오로, 1900년 미술 모델 오데트 르누아르, 1901년 미술 모델 제르맹 피쇼, 1904~1912년 미술 모델 페르낭드 올리비에, 1904년 미술 모델 마들렌(임신 중절), 1912~1915년 에바 구엘(마르셀 윙버트)(사망), 1915~1916년 나이트클럽 가수 가비 레스피나스, 1916년 여남작 엘렌 외팅겐, 1916년 패션 모델 엘비르 팔라디니(유유), 1916년 패션 모델 에밀렌 파크레트, 1916~1917년 이렌 라구, 1918~1935년 발레리나 올가 코클로바와 결혼(1955년 사망, 한 자녀), 1927~1936년 십 대 청소년인 마리테레즈 발테르(1977년 목을 매 자살, 한 자녀), 1936~1944년 화가 도라 마르, 1936년 서커스 공연자 누쉬 엘뤼아르, 1943~1953년 미대생 프랑수아즈 질로(두 자녀), 1951~1953년 기자 주느비에브 라포르트, 1961~1973년 도자기 판매원 자클린 로크와 결혼(1986년 총으로 자살)

1973년 4월 8일, 프랑스 무쟁에서 저녁 파티 때 사망

화실에서의 파블로 피카소, 1944년 5월, 사진: 허버트 리스트

피카소를 초현실주의자에 관한 책에 넣는 것이 좀 안 맞는 양 여겨질 수도 있지만, 그는 초현실주의가 출범할 때부터 관여했다. 심지어 앙드레 브르통이 1924년에 첫 선언문을 내놓기 전부터였다. 피카소는 1917년 발레 <파라드Parade>의 커튼, 무대, 의상을 디자인했고, 장 콕토와 함께 줄거리를 짰는데, 그 공연 책자에 초현실주의라고 창안된 용어가 적혀 있었다. 따라서 역사적으로 보면 그가 최초의 초현실주의자였다. 그 용어를 문헌에 처음으로 쓴 사람인 기욤 아폴리네르Guillaume Apollinaire는 피카소의 미술을 묘사하는 방법으로서 그 용어를 썼다고 말했다. 그는 그것이 우리가 현실을 보는 방식을 변형시키는 방법이라고 보았다. 피카소 자신은 이렇게 말했다. "나는 모든 그림의 원천이 주관적으로 짜인 광경에 있다고 본다." 그리고 그는 이렇게 덧붙였다. "나는 현실보다 더 현실적인, 초현실을 달성한 더 심오한 유사성에 가치를 둔다. 그것이 바로 내가 초현실주의를 보는 방식이다."

이로부터 피카소의 초창기 초현실주의 관점이 브르통이 1924년에 정의한 것보다 더 폭넓었음이 뚜렷해진다. 피카소에게 초현실적이 된다는 것은 무언가의 피상적인 모습이 아니라 본질 (주관적, 감정적 의미)에 초점을 맞춘다는 것이었다. 자연을 모방하는 것인 사실주의는 자연을 해석하는 것인 초현실주의로 대체된다. 그는 중국 격언을 인용했다. "무위자연無爲自然." 브르통은 이 폭넓은 개념을 가져다가 범위를 좁혀서 더 구체적으로 만들었다. 그와 그의 집단은 초현실주의를 더 정확히 정의하는 엄격한 규칙과 교리 속에 초현실주의를 가두는 일을 했다. 그것은 더 이상 단순한 미술 용어가 아니었다. 이제 하나의 운동, 삶의 방식이었다.

물론 피카소는 상냥하게 규칙안을 받아들일 생각이 없었다. 그는 우뚝 선 존재였고, 자신을 그런 것들보다 더 높은 곳에 있다고 보았다. 그 점은 어느 정도 타당했다. 그는 브르통의 규정집을 접했을 때 '교조적인 태도에서 벗어난 초현실주의적 자유'가 얼마나 중요한지를 깨달았다고 말했다. 그는 초현실주의를 출범시켰고 자신의 방식으로 그것을 실행하고자 했다. 자신이 무엇을 할 수 있고 할 수 없다고 알려 줄 열성 이론가 무리는 그에게 필요 없었다. 그러나 그는 자신의 작업 방식이 브르통의 '심리적 자동기술법'에 놀라울 만큼 가깝다는 것을 보여 주는 말도 했다. "미술 작품은 계산의 산물이지만, 그 계산은 화가 자신도 모른 채 이루어지곤 한다… 논리적 이해보다 앞서 일어나는 계산이다." 따라서 창작 과정의 본질에 관해서는 피카소와 브르통 사이에 별 차이가 없었다. 그들의 차이는 사회에서 화가가 전반적으로 어떤 활동을 해야 하는가라는 관점에 있었다. 피카소는 화가가 모든 간섭으로부터 자유로운 개인주의자라고 보았고, 브르통은 화가를 집단의 구성원으로서, 당연히 자신이 조직하여 다스리는, 엄격하게 운영되는 단체의 회원으로 보았다.

브르통이 초현실주의를 다루는 방식이 마음에 들지 않았던 사람은 피카소만이 아니었다. 브르통의 선언문 나오기 사흘 전에, 경쟁 관계에 있는 다른 단체가 아폴리네르의 더 넓은 초현실주의 개념을 충실히 구현한 선언문을 발표했다. 그들은 '예전의 다다이스트들 몇몇이 중산층을 충격에 빠뜨리려고 구상한 가짜 초현실주의'에 적극적으로 반대한다고 표방했다. 투지 넘치는 선언이었지만, 상대가 앙드레 브르통이라는 가공할 만한 인물이었고, 결국

이긴 쪽은 그였다.

브르통은 피카소를 대단히 존경했기에 그 위대한 스페인 미술가와 자기 집단의 관계가 원활하기를 바랐고, 피카소를 집단에 합류시키려고 최선을 다했다. 그 결과 1924년에 브르통의 선언이 있은 뒤로 여러 해 동안 피카소의 작품은 그 협소한 초현실주의 정의에 더 근접하는 양상을 보였지만, 피카소 자신은 브르통의 공식 집단의 모임과 논의에 개인적으로 전혀 관여하지 않았기에 불편한 동맹 관계가 형성되었다. 피카소의 중요성에 관해 브르통이 쓴 글 중에는 거의 엎드려 찬양하는 수준에 이르는 것도 있었다. "그의 야외 연구실에서 신성한 특별한 존재들이 짙어지는 밤하늘로 잇달아 날아오를 것이다.", "초현실주의가 도덕 행위의 한계를 정하고 싶다면, 피카소가 이전에 어디로 갔고 앞으로 다시 어디로 가는지 그냥 따라가기만 하면 된다.", "그가 우리의 일원이 되기를 우리는 소리 높여 외친다."

피카소도 나름 초현실주의 전시회에 참여할 준비를 했다. 한 예로, 그는 1936년 런던의 대규모 국제 초현실주의 전시회에 열한 점을 출품했다. 하지만 그는 언제나 거리를 두고 독립성을 유지했다. 그는 무의식적 초현실주의적 창의성이라는 개념을 좋아했지만, 브르통과 그 친구들이 그 운동을 이끄는 방식을 싫어했다. 피카소를 짜증나게 하는 한 가지 측면은 브르통이 초현실주의에 강한 문학적 향취를 부여했다는 점이었다. 그는 이렇게 불평했다. "그들은 같잖은 시를 선호함으로써 가장 중요한 것(미술)을 완전히 잊었다… 내가 '초현실주의'라는 용어를 고안했을 때 그리고 아폴리네르가 인쇄물에 썼을 때 어떤 의미를 염두에 두었는지를

이해하지 못했다." 아폴리네르가 사망하여 자신의 공헌을 주장할수 없었기에, 피카소가 1933년에 이런 주장을 하면서 '초현실주의'라는 용어를 창안한 영예를 온전히 자신이 독차지하여 브르통 이전 형태로 되돌리려 했었다는 사실이 재미있다. 피카소와 브르통의 관계가 때때로 불편해지곤 했던 것도 놀랍지 않다.

브르통과 피카소는 좀 거리를 두긴 했지만, 이들의 우호적인 동맹 관계는 제2차 세계 대전이 끝날 때까지 유지되었다. 그러나 그 뒤에 정치적 입장 차이 때문에 결국 끝장났다. 전시에 뉴욕으로 피신했다가 막 돌아온 브르통은 어느 날 길에서 우연히 피카소를 만났는데, 그와 악수하기를 거부했다. 때는 1946년이었고, 둘은 그 뒤로 두 번 다시 보지 않았다. 피카소는 그들의 예전 관계를 잘 보여 주는 최종 선언을 남기기도 했다. "초현실주의가 또 다른 운동을 지칭하는 데 쓰이지 않았다면, 나는 그 용어가 내 그림을 가리켰을 것이라고 본다." 피카소는 자신이 유일무이한 초현실주의자이며, 브르통이 자신의 독창적인 개념을 탈취하여 왜곡했다고 여긴 것이 틀림없다. 그런 한편으로 그는 그 운동의 초창기에 브르통이 자신을 진정으로 존경하고 지지해 준 데 고마워했다. 그들은 결국 서로 갈라섰을지 모르지만, 예술을 혁신할 필요성이 있다는 중요한 신념을 늘 공유했다. 그렇다면 남은 문제는 이것일 것이다. 매우 전통적인 화가로 시작했던 피카소는 어떻게 그렇게 혁신적인 인물이 된 것일까?

피카소는 1881년에 스페인 남부 말라가에서 태어났다. 그의 탄생 자체도 그의 미술만큼 극적이었다. 갓 태어났을 때 그는 죽은 것처럼 보였고, 산파는 사산아라고 판단했다. 그래서 꼼짝도 않는

아기를 식탁에 올려놓고는 산모를 보살피러 갔다. 그때 아기의 삼촌이 호기심이 생겨서 식탁에 꼼짝도 않고 누워 있는 작은 아기를 보러 갔다. 마침 그는 시가를 피우고 있었는데, 문득 변덕스럽게 아기의 얼굴에 담배 연기를 훅 내뿜었다. 그 순간 아기가 기침을 하면서 몸부림을 치는 바람에 그는 깜짝 놀랐다. 가사 상태에서 기적적으로 깨어나서 발을 차고 울어 대기 시작한 것이다. 흡연이 건강을 해칠 수 있다고 하지만, 피카소에게는 생명의 은인이었다.

피카소는 겨우 일곱 살 때부터 미술 교수인 아버지에게서 그림 그리는 법을 배우면서 많은 혜택을 보았다. 피카소는 처음부터 열정적으로 그림을 그리기 시작했고, 열세 살에는 이미 그의 기법이 아버지를 능가했다. 열다섯 살의 그는 이미 거장처럼 그리고 있었다. 훗날 자신의 조숙했던 실력에 관해 그는 이렇게 농담을 했다. "라파엘처럼 그리는 데 4년이 걸렸지만, 아이처럼 그리는 데 평생이 걸렸다."

20세기에 들어서면서, 피카소는 파리로 갔다. 너무 가난했기에 그는 겨울에 난방을 하려고 난로에 자기 그림을 태워야 했다. 이제 그의 미술은 일련의 구별되는 단계들을 거치기 시작했다. 맨 처음은 청색 시대(1901~1904)였고, 이어서 장미 시대(1904~1906), 아프리카 시대(1907~1909), 분석적 입체파 시대(1909~1912), 종합적 입체파 시대(1912~1917), 초현실주의 시대(1917~1935)를 거쳐서 여생 동안 지속될 성숙 시대로 이어졌다.

그는 역사상 가장 다작을 한 미술가에 속하며, 미친 듯이 일하면서 하루에 최대 열네 점의 유화를 그리기까지 했다. 그는 사람들이 대부분 글로 일기를 쓰지만, 자신의 일기는 미술이라고 했

다. 낮에 무엇에 몰두했든 간에 결국은 캔버스에 담기곤 했다. 식사, 애완동물, 음악, 친구, 무엇보다도 연인이 그랬다. 그는 생각에 잠기고, 슬퍼하고, 울고, 욕정을 느끼는 등 다양한 기분에 잠긴 여성을 그리는 데 집착했다. 좀 과장하자면, 긴 생애 동안 그가 그림과 애인 양쪽에 중독되어 있었다고 할 수도 있다. 섹스는 그에게 대단히 중요했고, 잠자리에서의 정력은 이젤 앞에 섰을 때의 힘찬 붓질을 떠올리게 했다. 그의 전기를 쓴 존 리처드슨John Richardson 은 그의 붓이 대리 음경이라고 했다.

그는 일찍 동정을 잃었다. 그가 열세 살 때 가족은 바르셀로나로 이사했고, 다음 해에 그는 이미 그 도시의 악명 높은 홍등가를 드나들면서 매춘부들과 즐겼다. 열다섯 살 때 그는 첫 애인을 사귀었다. 로시타 델 오로라는 화려한 서커스 공연자였다. 그녀는 망토를 두르고 타조 깃털로 장식하고 흰 타이즈에 멋진 부츠를 신은 눈에 띄는 풍만한 모습에 티볼리 서커스에서 말을 타고 곡예를 하는 모습으로 포스터에 등장할 만큼 성공을 거둔 사람이었다. 열다섯 살의 소년이 어떻게 그런 매혹적인 여자 친구를 얻을 수 있었는지 납득이 가지 않지만, 그것은 피카소의 개성이 이미 여성들에게 뚜렷한 영향을 미치고 있었음을 시사한다. 그 이후에도 로시타는 그에게 꽤 지속적으로 영향을 미쳤다. 72년이 흐른 뒤에도 여전히 그는 그녀가 서커스에서 말을 타고 공연하는 모습을 그리고 있었으니까.

1900년, 열아홉 살의 피카소는 파리에 도착하여 한동안 프랑스 매춘굴을 돌아다녔고, 이윽고 그는 같은 공동주택에 사는 다른 두 명의 스페인 화가와 함께 큰 방에서 함께 잘 여자 세 명을 구했

다. 피카소의 상대는 오데트 르누아르였다. 모두 잘 지내다가 한 친구가 미술 모델이자 피카소의 또 다른 상대인 제르맹 피쇼에게 사랑에 빠졌다. 그런데 연애가 잘 풀리지 않자, 상심한 그는 결국 혼잡한 식당에서 제르맹을 총으로 쏘았다. 자신이 그녀를 죽였다고 착각한 그는 자기 머리에 총을 겨누고 쏘았다. 그는 그날 밤에 사망했다. 얼마 지나지 않아 피카소는 제르맹과 짧게 연애를 했다. 그는 이 무렵에 성병에 걸렸는데, 청색 시대를 낳은 것은 바로 이 질병이었다. 그는 성병을 치료한 의사에게 청색 시대의 그림 한 점으로 치료비를 냈다. 돌이켜 보면, 아마 가장 비싼 치료였다고 할 수 있을 것이다.

다시 연애 활동을 시작한 피카소는 남편이 미쳐서 정신 병원에 들어가 있는 미술 모델과 사랑에 빠졌다. 그녀와의 열애는 1904년부터 1912년까지 이어졌다. 그녀의 이름은 페르낭드 올리비에였고, 그녀가 그의 삶에 들어오면서 장미 시대가 촉발되었다. 이제 그는 자기 화실이 있었기에 그곳에서 함께 살았다. 그러나 그는 그녀에게 충실하지 않았고, 파리의 매춘굴과 나이트클럽을 찾으려는 욕구를 주체할 수 없었다. 그러다가 그는 마들렌이라는 모델을 임신시켰는데, 설득하여 임신 중절을 시켰다. 그러나 그녀가 동시에 다른 스페인 화가와도 연애를 하고 있다는 것을 알고 헤어졌다. 화가 난 그는 네덜란드 매춘부를 만나 보겠다고 네덜란드로 갔다. 매춘굴이 너무 커서 "일단 그 안에 들어가면 빠져나갈 길을 결코 찾을 수 없다"라는 소감을 남기기도 했다. 이 모든 일이 일어나는 동안, 페르낭드는 그를 위해 집을 지키면서 그의 불륜 행위를 견뎠다.

피카소의 연애 행각은 단지 지나가는 흥밋거리가 아니다. 그의 미술 작품 상당수의 소재를 설명해 주기 때문이다. 그가 논란을 일으킨 걸작 「아비뇽의 처녀들The Young Ladies of Avignon」(1907)을 그린 것은 이 무렵이었다. 커다란 캔버스에 매춘부 다섯 명이 손님들 앞에 늘어서 있는 모습이 담겨 있다. 네 명은 서 있고 한 명은 다리를 쩍 벌린 채 앉아 있다. 피카소 자신이 붙인 그림 제목은 「아비뇽의 갈보 집The Brothel of Avignon」이었고, 나중에 더 점잖게 붙여진 제목을 그는 싫어했다. 이 그림의 특징 중 하나는 특별한 의미가 있다. 여성 중 세 명은 머리가 정상인 반면, 두 명은 극도로 추한 가면을 쓴 것처럼 섬뜩하게 그려져 있다. 자신에게 성병을 옮긴 여자들에게 피카소 나름의 복수를 한 것이 분명했다. 이 부자연스러운 수정을 가함으로써, 피카소는 새로운 미술 양식의 문턱에 다다랐다. 그 뒤로 그는 여러 해에 걸쳐서 자연적인 형상을 점점 더 작게 잘라 내면서 점점 더 멀리 나아갔고, 그 과정에서 입체파 운동을 창시했다. 다시금 그의 성생활과 창의성은 서로 영향을 미쳤다.

1912년, 페르낭드가 한 미래파 화가와 눈이 맞아 떠나면서 피카소는 그녀와 헤어졌다. 이 무렵에 분석적 입체파는 종말을 고했고, 피카소가 새로운 상대인 에바 구엘과 사귀면서 종합적 입체파가 시작되었다. 에바는 한 조각가의 연인이었고, 피카소는 그녀를 흠모했다. 3년 뒤 그녀가 병에 걸려 세상을 떠나자 그는 몹시 상심했다. 그러나 그녀가 숨을 거두기 전에 그는 이미 매혹적인 나이트클럽 가수인 가비 레스피나스와 새 연애를 시작한 상태였다. 피카소는 이제 서른네 살이었고 정착하고자 했다. 그는 가비에게

청혼했지만 거절당했다. 그래서 그는 러시아 여남작 엘렌 외팅겐과 연애를 시작했고, 이어서 유유라고 알려진 모델 엘비르 팔라디니와, 그리고 패션 모델 에밀렌 파크레트와 사귀었다. 그다음 상대와는 좀 더 진지하게 사귀었는데, 이렌 라구였다. 누군가의 연인을 피카소가 빼앗은 것이다. 그는 그녀에게 청혼했지만, 이번에도 거절당했다. 그는 그녀를 자기 집에 가두었지만, 그녀는 달아났다. 그는 그녀를 협박하기까지 해서 돌아오게 하려고 시도했지만 실패했다.

다음 상대와는 더 운이 좋았다. 1917년에 그는 로마에서 발레 <파라드>의 무대 장치를 만들다가, 젊은 러시아 발레 댄서 올가 코클로바를 만났다. 이번에는 청혼이 받아들여져 그들은 1918년에 결혼했다. 그리고 그의 초현실주의 시대가 시작되었다. 1921년, 올가는 그의 첫 아이를 낳았다. 아들이었고 이름은 파울로였다. 그러나 세월이 흐르면서 부부 관계는 삐걱거렸고 올가는 늘 질투심에 사로잡혀서 분노를 드러내곤 했다. 그러자 피카소는 비밀 연애를 하는 쪽으로 대응했다. 이번에는 마리테레즈 발테르라는 십 대 청소년이었다. 피카소는 그보다 서른 살 더 어린 그녀와 열정적이고 호색적인 관계를 맺었고, 그 시기에 창작 활동도 매우 왕성했다. 1935년에 그녀는 딸 마야를 낳았다. 올가는 도저히 참을 수 없었고 둘은 곧 갈라섰다. 그러나 이혼은 하지 않았기에, 두 사람은 그녀가 사망한 1955년까지 부부였다.

마야의 탄생으로 피카소의 성생활은 중단되었고, 그는 그 틈새를 유고슬라비아 화가 도라 마르Dora Maar를 유혹하여 채웠다. 그들을 소개한 사람은 초현실주의 시인 폴 엘뤼아르였는데, 피카소

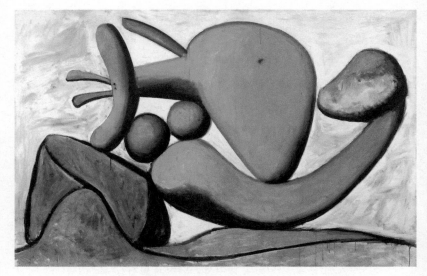

파블로 피카소, 「돌을 던지는 여인Woman Throwing a Stone」, 1931년

는 그 은혜에 엘뤼아르의 아내 누쉬와 자는 것으로 보답했다. 누쉬는 전직 서커스 공연자로, 그녀가 굶주리는 노숙자 생활을 할 때 엘뤼아르가 발견했는데, 첫 아내인 갈라가 살바도르 달리에게 간 뒤에 그녀를 맞이했다. 엘뤼아르는 피카소에게 화를 내기는커녕, 그 위대한 화가가 자신의 젊은 아내에게 이런 식으로 호의를 베푼 것을 영광으로 여겼다. 이런 일들이 있었어도 피카소와 도라 마르의 관계는 굳건했고, 두 사람의 연애는 9년 동안 이어졌다. 그런데 도라는 그의 예전 연인인 마리테레즈 때문에 다투게 되었다. 마리테레즈는 1937년에 그가 걸작 「게르니카Guernica」를 그리고 있을 때 화실에 나타났다. 도라가 사진을 찍고 있는 것을 본 마

리테레즈는 그녀에게 나가라고 말했다. 도라는 거부했고, 피카소는 방대한 구도의 그림을 그리는 데 몰두하면서 둘이 싸워서 결정하라고 했고 그들은 그렇게 했다.

그의 연인들이 서로 몸싸움을 하는 와중에 폭력을 반대하는 그림을 계속 그리고 있다는 역설에 피카소는 재미있어 했고, 나중에 한 친구에게 "내가 가장 좋아하는 기억 중 하나"라고 했다. 또 그의 더 작은 작품들 중에서 가장 걸작인 「우는 여인Weeping Woman」(1937)의 소재도 제공했다. 극한 상태에 있는 도라 마르의 초상화다. 그는 이렇게 말했다. "도라는 내게 언제나 우는 여인이었다. 그리고 그 점은 중요한데, 여성들은 고통받는 기계이기 때문이다." 그는 이렇게 덧붙였다. "오랫동안 나는 그녀를 괴로워하는 형상으로 그렸는데, 가학증이 있어서도 아니고 즐거워서도 아니다. 그저 내가 그려야 할 장면이라고 생각해서 따랐을 뿐이다."

제2차 세계 대전 때 피카소는 마리테레즈와 마야, 도라에게 따로 집을 구해 주었다. 처첩들을 순회하는 술탄처럼, 그는 목요일과 일요일에는 마리테레즈의 집으로 가곤 했다. 또 그는 제3의 연인도 가까이에 두었는데, 이네스라는 유부녀였다. 이들의 관계는 대체로 별 탈 없이 유지되었지만, 도라와 마리테레즈는 만날 때마다 싸워서 피카소를 매우 흡족하게 했다. 그런 일이 벌어지고 나면 그는 그들 각자에게 몰래 자신이 진정으로 사랑하는 사람은 당신이라고 속삭였고, 그럼으로써 하렘을 행복하게 유지했다. 이런 상황에서 그림은 잘 그려졌고, 전쟁의 암흑기에 그린 작품은 대단히 감명적이었다.

1943년, 이제 예순두 살이 된 피카소는 새로운 단계에 접어들었다. 그는 스물한 살의 프랑스인 프랑수아즈 질로를 만나 사랑에 빠졌다. 그녀는 화가였고 위대한 피카소를 경외했다. 그는 유혹할 때 밋밋하게 자제하면서 부드럽게 대했기에 그들은 다음 해에야 연인이 되었다. 이렇게 새로운 연인을 얻었음에도, 그는 전쟁이 끝난 뒤 자신을 인터뷰하러 온 젊은 기자와 잠자리를 할 시간도 냈다. 그녀의 이름은 주느비에브 라포르트였는데, 학교 잡지에 기사를 쓰기 위해 취재하러 왔다. 도라 마르는 결국 폭발했다. 그녀는 피카소가 도덕 따위는 없는 사람이며, 그에게 무릎 꿇고 용서를 빌라고 강요했다. 그녀는 결국 병원에 실려 가서 충격 요법을 받았다. 나중에 피카소는 그녀가 평화롭게 지내도록 큰 집을 사 주었다.

새 연인인 프랑수아즈와의 연애는 혼란스러웠다. 기존 연인들이 계속 모습을 드러냈고, 프랑수아즈는 떠나겠다고 위협했다. 그럼에도 그녀는 떠나지 않고 클로드와 팔로마 두 아이를 낳았다. 그러다가 결국 그를 떠나 멋진 젊은 화가와 결혼함으로써, 피카소를 화나게 했다. 이제 70대인 그는 여전히 성욕이 넘쳤고, 1953년에 마지막 연애를 시작했다. 그는 한 지역 도예 공방에서 도자기를 만드는 일을 하다가 매력적인 판매원 자클린 로크에게 시선을 빼앗겼다. 그녀는 그의 집으로 들어와서 자리를 잡은 마지막 주요 연인이 되었다. 피카소의 첫 아내 올가가 1955년 사망하자 그는 마침내 다시 결혼할 자유를 얻었고, 1961년 자클린은 두 번째 아내가 되었다. 그는 그녀에게 집착했고, 그녀의 초상화를 4백 점 넘게 그렸다. 한 해에 70장까지 그리기도 했다. 둘 사이에는 자녀

가 없었지만, 그녀는 그의 여생을 함께했고, 그가 늙어 갈수록 점점 더 중요한 역할을 했다. 1973년에 그가 세상을 떠날 때까지 그를 보호하고 돌보았다. 그녀는 1986년 총으로 자살했다.

피카소처럼 활발하고 다채롭게 성생활을 할 수 있었던 미술가는 거의 없다. 그는 결코 만족하지 못하고 원초적인 활력으로 계속 모험을 찾아 나섰다. 그리고 이 활력은 미술에도 똑같이 적용되었다. 많은 남성에게는 이렇게 지나친 성생활을 하면 기운이 다 빠졌겠지만, 그에게는 정반대였던 듯하다. 마치 성적 드라마가 미술적 드라마에 불을 붙이는 듯했고, 그가 조용한 가정생활을 하며 살았다면 그의 미술도 지지부진했을 것이라는 느낌을 받게 된다.

1960년대에 내가 런던의 ICA에서 롤런드 펜로즈와 일할 때, 펜로즈는 이렇게 말하곤 했다. "주말에 돈 파블로를 보러 잠깐 다녀올게." 그런 뒤 월요일에 거의 마르지 않은 피카소의 새 유화를 들고 나타나곤 했다. "봐, 돈 파블로가 줬어!" 그는 피카소를 흠모했으며, 그를 나쁘게 평하는 말은 단 한마디도 하지 않았다. 그 위대한 화가의 널리 퍼진 이미지가 좀 바람둥이가 아니냐고 내가 별 생각 없이 말하자, 그는 대번에 피카소를 옹호하고 나섰다.

"사람들은 그를 이해하지 못해. 그가 원한 것은 결혼해서 가정을 꾸리고 그림을 그리는 거였어. 그 그림으로 사람들이 세상을 보는 방법을 바꾸고자 했고. 그는 올가와 결혼했지만, 그들의 결혼 생활은 재앙이었고 그는 다른 곳에서 사랑을 찾아야 했는데 자신과 맞지 않는 여자들을 종종 만나곤 했지. 말년에 올가가 마침내 세상을 떠나자, 곧바로 다시 결혼했고,

그건 대성공이었어. 그가 지금 자클린과 얼마나 행복한지 봐
야 하는데."

이 말에는 얼마간 진실이 담겨 있지만, 꽤 아부하는 말이었다.
그 말의 중요한 점은 피카소의 카리스마 넘치는 개성이 그를 아는
이들에게 대단히 열렬한 충성심을 일으킬 수 있다는 사실을 보여
준다는 것이다. 그리고 그가 여성들을 대하는 방식이 때로 그를
괴물처럼 보이게 하지만, 그는 대단히 부드럽고 친절할 수도 있었
다. 그의 그림을 그토록 위대하게 만드는 데 기여한 것은 바로 이
조합이었다.

롤런드는 그의 친절함을 잘 드러내는 일화를 내게 들려주었다.
피카소는 훗날 아주 유명해졌을 때, 파리에서 고군분투하던 젊은
화가 시절에 썼던 화실을 보러 간 적이 있었다. 그런데 화실 바깥
의 벤치에 늙은 노숙자가 자고 있었다. 피카소는 그가 그 초창기
에 알았던 사람임을 알아보았다. 남자는 불황에 망했다고 설명했
다. 피카소는 쓰레기통으로 가서 구겨진 종이를 하나 찾아서 펼친
뒤 거기에 아름다운 스케치를 했다. 거기에 서명을 한 뒤 노숙자
에게 건네면서 말했다. "이걸로 집을 사세요."

만 레이 MAN RAY

미국인, 파리 초현실주의 집단과 가깝게 지냈지만 정식 회원은
아니었음

출생　　　1890년 8월 27일, 펜실베이니아 필라델피아, 태어날 때
　　　　　　이름은 이매뉴얼 라드니츠키

부모　　　러시아계 유대인 이민자이자 재봉사 부친

거주지　　1890년 필라델피아, 1912년 뉴욕, 1921년 파리,
　　　　　　1940년 로스앤젤레스, 1951년 파리

연인·배우자　1914~1919년 벨기에 시인 아동 라크루아(도나 르쾨르)와
　　　　　　결혼(1937년 이혼), 1921~1929년 미술 모델 키키 드
　　　　　　몽파르나스(앨리스 프린), 1929~1932년 사진작가 리 밀러,
　　　　　　1936~1940년 필리핀인 댄서 아디(아드리엔) 피델린,
　　　　　　1946~1976년 댄서이자 미술 모델인 루마니아계 유대인
　　　　　　미국인 줄리엣 브라우너와 결혼

1976년 11월 18일, 파리에서 폐 감염병으로 사망

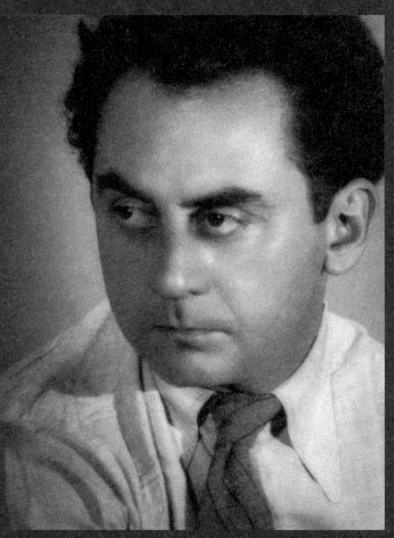

파리에서 만 레이, 1931년, 사진: 리 밀러

만 레이의 한 전기 작가는 그를 이렇게 묘사했다. "화가이자 오브제 제작자이자 사진작가이자 영화감독이자… 현란스러울 정도로 다양한 재능을 지닌… 수수께끼다… 그는 어느 특정한 양식이나 매체가 아니라 창의적인 생각에 매진했다." 그는 다다와 초현실주의의 전 기간에 걸쳐서 그리고 그 이후까지 활동했지만, 일관성에 전혀 개의치 않으면서 계속 새로운 도전 과제를 탐구했기 때문에 어느 한곳에 고정시키기가 어렵다. 아마 그 점이 바로 일부 미술 평론가들이 그를 싫어하는 이유일 것이다. 분류하기가 어렵기 때문이다.

만 레이는 1890년 필라델피아에서 이매뉴얼 라드니츠키로 태어났다. 러시아 유대인 이민자였던 부부의 장남이었다. 아버지와 어머니 모두 재봉사였다. 그가 일곱 살일 때 가족은 뉴욕 브루클린으로 이사했고, 그곳의 학교에서 그는 건축, 엔지니어링, 설계를 전공했다. 그러나 열여덟 살에 그는 건축학 학위를 포기하고 화가가 되기로 결심했다. 1911년, 그의 가족은 공식으로 성을 라드니츠키에서 레이로 줄였다. 다음 해에 만 레이는 뉴욕 현대학교에서 공부를 시작했다. 1913년, 그는 유명한 아모리 쇼*를 관람했다. 그곳에서 프란시스 피카비아와 마르셀 뒤샹의 작품을 접했다. 그는 너무나 압도되었다. "나는 6개월 동안 아무것도 못했다. 내가 본 것을 소화하는 데 걸린 기간이었다." 그는 집을 나와서 뉴저지에 있는 예술인 마을에 들어가서 2년을 보냈다. 또 1913년에,

* Armory Show, 미국 최초의 국제 현대 미술전

그는 벨기에 시인 아동 라크루아Adon Lacroix를 만나서 사랑에 빠졌고 다음 해에 결혼했다. 그들은 4년 동안 살게 되지만, 1919년에 그가 너무 일에만 몰두하는 바람에 그녀는 지겨워져서 딴 남자를 만났고, 그 뒤에 둘은 갈라서게 된다.

1915년에 그는 처음으로 마르셀 뒤샹을 만났고, 1920년 「회전 유리판Rotary Glass Plates」이라는 모터로 작동하는 미술 작품을 함께 만들다가, 거의 재앙을 맞이할 뻔했다. 그 기계를 시험 작동시켰을 때, 부품들이 마구 튀어 나갔고 커다란 유리 조각에 만 레이는 거의 목이 잘릴 뻔했다. 그들의 다음 실험 작품은 덜 위험했다. 적어도 만 레이에게는 그랬다. 만 레이가 괴짜 다다이스트인 엘자 폰 프레이타크 로링호벤 여남작의 음모를 꼼꼼히 미는 모습을 뒤샹이 촬영하는 것이었다.

1921년 여름, 만 레이는 파리로 갔다. 그곳에서 그의 다다 사진 몇 점이 전시되고 있었다. 거기에서 그는 앙드레 브르통, 폴 엘뤼아르 등 파리 다다 집단의 회원들을 만났다. 그는 그들의 '장난스러움과 모든 품위를 버리는 행동'에 당혹스러움을 느꼈다고 썼다. 또 그는 미술 모델이자 나이트클럽 가수인 키키 드 몽파르나스라는 여성을 만났다. 그가 친구와 한 카페에 앉아 있는데, 옆에서 큰 소란이 일었다. 직원들이 한 여성을 매춘부라고 주장하면서 내쫓으려 하고 있었다. 모자를 안 썼다는 이유에서였다. 그녀는 목소리를 높여서 항의하고 있었다. 그래서 레이의 친구가 나서서 그녀에게 합석할 자리를 내주었다. 레이는 곧 키키의 활달한 모습에 끌렸다. 그녀는 화가 모리스 위트릴로Maurice Utrillo(1883~1955)와의 일화를 들려주었다. 사흘 동안 위틀릴로 앞에서 벌거벗고 자세를

취했는데, 그는 그림이 완성될 때까지 보여 주지 않으려 했다. 그녀는 마침내 슬쩍 볼 기회를 얻었는데, 그림은 풍경화였다는 것이다. 그날 밤 늦게 레이는 그녀와 함께 영화를 보러 갔다. 머지않아 그는 그녀와 사귀기 시작했고 연애는 6년 동안 이어졌다. 그 사이에 그녀는 그의 가장 상징적인 몇몇 초현실주의 사진 작품들에 등장했다.

그의 첫 파리 전시회는 다다이스트 행사였다. 그의 사진들은 처음에 모두 풍선에 가려져 있었다. 신호에 따라 담뱃불을 갖다 대어 풍선을 모두 터뜨리면 사진이 드러났다. 그해에 그는 새로운 사진 기법을 창안했다. 카메라를 쓰지 않은 채 직접 인화지에 작업을 하는 것이었다. 인화지에 물체를 올려놓은 뒤 빛을 쬐어 인화지에 이미지를 만드는 기법이었다. 그는 이 인화법을 '레이노그래프Rayograph'라고 했고, 곧 『배니티 페어』 같은 주류 잡지들도 활용하기 시작했다. 이런 잡지들과 작업하면서 그는 상업 사진작가로 돈을 좀 벌자고 마음먹고서, 파블로 피카소, 제임스 조이스, 장 콕토 같은 유명 인사들의 초상 사진을 찍기 시작했다. 그 뒤로 몇 년 사이에 만 레이의 사진과 그림은 더 유명해졌고, 비록 공식 초현실주의 집단에 합류하지는 않았지만, 그의 작품은 몇몇 초현실주의 출판물에도 실렸다.

1929년, 만 레이는 자신이 좋아하는 파리 술집에서 한잔하고 있었는데, 아름답고 젊은 미국인 패션 모델이 그에게 다가오더니 그의 제자가 되어 사진술을 배우고 싶다고 선언했다. 그는 제자를 받지 않는다고 하면서 거절했지만, 그녀는 기어코 그를 설득하여 암실 조수가 되었다. 그녀의 이름은 리 밀러였고, 그녀와 만 레이

는 곧 연인이 되었다. 그들은 생쥐 덕분에 '솔라리제이션Solarization'이라는 또 하나의 독특한 사진 기법을 창안했다. 암실에서 생쥐가 그녀의 발을 스치자, 밀러는 놀라서 전등을 툭 켰다. 레이는 다시 전등을 껐고, 나중에 그들은 이 짧은 과다 노출이 인화지에 찍힌 형상들에 매혹적인 후광 같은 윤곽을 형성한다는 것을 알았다. 이것은 만 레이의 두 번째 '고유 양식'이 되었다.

3년 뒤인 1932년에 리 밀러는 뉴욕으로 돌아와서, 자신의 사진관을 열게 된다. 만 레이는 그녀를 잃자 상심했고, 자살 자세를 취한 사진을 찍었다. 그러나 그는 곧 회복되어서 스위스 초현실주의자 메레트 오펜하임과 사귀기 시작했다. 그녀가 거대한 인쇄기라는 무거운 기계 옆에서 하얀 피부에 검은 잉크를 묻힌 채 벌거벗고 서 있는 모습을 찍은 그의 사진은 가장 유명한 작품 중 하나가 되었다.

1936년경 만 레이는 그럴 의도가 없었음에도 전업 상업 사진작가가 되어 버렸음을 알았다. 잡지 화보라는 대중적인 분야에서 성공을 거둠으로써, 더 진지한 미술 작품은 그의 삶의 구석으로 밀려나고 있었다. 그는 누이에게 이렇게 썼다. "난 사진이 너무 싫고 그냥 살아가는 데 필요한 만큼만 하고 싶어." 그는 그림으로 돌아가고 싶지만, 쉽지 않다는 것을 깨닫고 있었다. 그의 인생에 새로 들어온 아디 피델린이라는 과달루페 출신의 이국적인 댄서도 분명히 기운을 차리는 데 도움을 주었다. 그녀는 그의 모델로 일했는데 곧 연인이 되었고 그 관계는 4년 동안 이어지게 된다. 이 시기에 그는 그림을 그리는 일에 더 몰두했고, 사진은 더 부차적인 일이 되었다.

이 단계는 1940년 나치가 프랑스를 침략하면서 갑작스럽게 중단되었다. 그와 아디는 많은 이들처럼 남쪽으로 달아났지만, 너무 늦어서 길이 막히는 바람에 파리로 돌아와야 했다. 그는 미국인이었기에 그 뒤에 다시 떠나도 된다는 허가를 받았지만, 막판에 아디가 가족과 함께 파리에 남겠다고 하는 바람에 레이는 슬프게도 혼자 떠나야 했다. 그는 소중한 카메라들을 지니고 갔지만, 뉴욕으로 가는 도중에 도둑을 맞았다. 여러 해 만에 고국으로 돌아간 그는 누이 집에 틀어박혔고, 기존 친구들이나 화랑과 아예 만나려 하지 않았다. 아디뿐 아니라 파리의 화실, 프랑스의 친구들, 카메라도 잃었기에, 그는 그저 상처받고 은둔하게 된 듯했고, 기존의 뉴욕 생활 방식을 재개하기가 불가능한 듯했다. 그래도 몇 주 뒤 그는 그곳을 떠나 서부 해안으로 여행을 떠났다. 그곳에서 댄서이자 미술 모델인 루마니아계 유대인 미국인 줄리엣 브라우너를 만났다. 그들은 곧 연인이 되어서 할리우드의 한 호텔에서 함께 지냈다.

만 레이와 줄리엣의 관계가 더 깊어지면서, 그들은 큰 화실이 딸린 로스앤젤레스의 아파트로 이사했고 그는 다시금 열심히 그림에 몰두했다. 그는 상업 사진으로 돌아가는 것을 거부했고 파리에서 사진작가로 활동할 때 저축한 돈으로 살아갈 수 있었다. 전쟁이 끝날 무렵 그의 정신은 온전히 부활하여 패서디나에서 회고전을 열 수 있게 되었다. 1945년에 독일이 항복한 뒤, 그는 단독 전시회를 위해 잠시 뉴욕으로 돌아가서 마르셀 뒤샹, 앙드레 브르통과 함께 종전을 축하했다. 다음 해 그는 비벌리힐스에서 줄리엣과 결혼했다. 오랜 친구인 막스 에른스트와 그의 새 연인 도로시

아 태닝과의 합동 결혼식이었다. 두 사람이 과거에 활발하게 연애 행각을 벌였다는 점을 떠올린 이들이라면 이 할리우드식 결혼이 오래가지 않을 것이라고 상상할 수도 있다. 그러나 전혀 그렇지 않았다. 1946년부터 1976년 몇 개월 차이로 에른스트와 레이가 사망할 때까지 두 부부는 모두 30년 동안 해로했다.

만 레이는 이윽고 로스앤젤레스가 지겨워져서 1948년에 누이에게 이렇게 썼다. "캘리포니아는 아름다운 감옥이야. 여기 살고 싶긴 하지만, 예전의 삶을 잊을 수가 없어. 뉴욕으로, 더 나아가 파리로 몹시 돌아가고 싶어." 돌아갈 상황이 오기 전에, 뒤샹은 '개인 신념'을 묻는 설문지를 그에게 보냈다. 그는 자신이 가능한 한 다른 화가들과 다르게 그림을 그리려고 시도한다고 답하면서, 중요한 사항을 덧붙였다. "무엇보다도 내 자신과 다르게 그리고 싶다." 그의 목표는 이전 연작과 가능한 한 다르게 다음 연작을 그리는 것이었다.

이는 감탄할 만한 혁신의 추구였지만, 그에게 불리한 작용도 했다. 그 결과 자신만의 것임을 인식시킬 수 있는 양식을 발전시키지 못했기 때문이다. 1951년 봄, 만 레이는 마침내 파리로 돌아가는 꿈을 이루었다. 그와 줄리엣은 마르셀 뒤샹이 배웅하는 가운데 뉴욕 항구를 떠났다. 뒤샹은 여성 생식기의 석고 모형을 작별 선물로 건넸다. 파리에 간 그들은 화실을 구했고, 그곳에서 여생을 지내게 된다. 그들은 레이의 옛 연인들인 키키 드 몽파르타스, 리 밀러와도 편하게 만났다. 그 뒤로 레이는 회고전과 주요 전시회를 통해서 자신의 회화, 초현실주의 오브제, 사진 같은 작품들을 꾸준히 알렸다. 1968년, 그는 평생 친구인 마르셀 뒤샹의 죽음 소식

만 레이, 「화창한 날씨Fair Weather」, 1939년

을 접하고 슬픔에 빠졌다. 그들이 뒤샹 부부와 저녁을 먹은 다음 날, 뒤샹은 뇌졸중으로 쓰러졌다. 만 레이는 그가 '입가에 살짝 웃음을 머금은 채' 사망했다고 말했다. "그의 심장은 그에게 복종하여 더 이상 뛰지 않았다. 앞서 그의 작품 활동이 멈추었듯이." 8년 뒤 레이는 사망했고, 줄리엣은 묘석에 '무심하지만 둔감하지는 않은 이'라는 다소 독특한 글귀를 새겼다. 좋은 뜻으로 그리했을 것이 분명하다.

이브 탕기 YVES TANGUY

프랑스인, 미국인(1948년부터 미국 시민), 1925년부터 파리 초현실주의
집단의 회원이 됨

출생 1900년 1월 5일, 파리, 태어날 때 이름은 레이몽 조르주
 이브 탕기

부모 둘 다 브르통 출신, 해군 함장 부친

거주지 1900년 파리, 1918년 상선단, 1920년 군 복무, 1922년
 파리, 1939년 뉴욕, 1941~1955년 코네티컷 우즈버리

연인·배우자 1927년 파리에서 자네트 뒤크로크와 결혼(1940년 이혼),
 1938년 페기 구겐하임(짧게), 1940년 네바다 르노에서
 케이 세이지와 결혼(사별)

1955년 1월 15일, 우즈버리에서 쓰러진 뒤 뇌졸중으로 사망

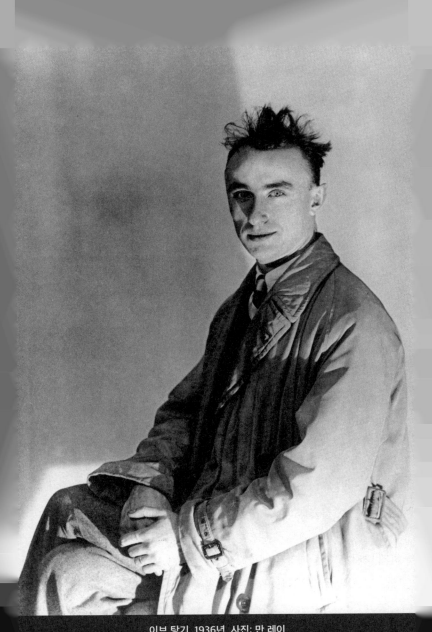

이브 탕기, 1936년, 사진: 만 레이

탕기는 파리 초현실주의 집단의 중심인물 중 한 명으로서, 앙드레 브르통의 칭찬을 받았고, 쉰다섯 살로 일찍 사망할 때까지 그 운동의 이상에 충실했다. 기이한 방식으로 그는 다른 중심인물인 호안 미로와 정반대였다. 미로는 이젤 앞에서는 마음껏 날뛰었지만, 삶에서는 차분히 자제력을 발휘했다. 탕기는 이젤 앞에서는 차분하게 자제력을 발휘했지만, 삶에서는 마구 날뛰었다. 탕기의 꿈의 세계를 담은 풍경화는 때로는 진지하고 때로 음침한 분위기에서 아주 작고 세세한 부분들을 부풀리면서 거장의 손길로 세심하게 통제되고 정밀하게 칠해진 작품이었다. 그러나 붓을 내려놓으면 그는 괴짜이면서 아이 같은 외향적인 사람이 되었고, 때로 모임에서 문제를 일으키고 초현실주의적 반항의 살아 있는 화신이 되곤 했다.

탕기의 문제 중 하나는 그가 술을 좋아하고 만취하곤 했다는 것이다. 체스를 둘 때 그는 우리가 아는 체스를 두는 것이 아니었다. 각 말은 독주가 든 작은 병이었고, 말을 잡으면 그 술을 마셨다. 친구인 알렉산더 콜더는 그를 '3단계 탕기'라고 불렀다. 아주 냉철한 제정신일 때는 진지한 탕기였다. 그리고 약간 술이 들어갔을 때 매력적인 탕기가 되었다. 마지막으로, 만취하면 폭력적인 탕기가 되었다. 이 세 번째 단계는 다소 걱정되는 수준이었다. 누군가가 그를 화나게 하면 그는 자기 칼을 찾기 시작했는데, 다행히도 그는 한 번도 칼을 지니고 다닌 적이 없었다. 대신에 그는 때때로 식탁 칼을 들고서 손님을 위협하곤 했다. 콜더 같은 사람이 용감하게 나서서 칼을 빼앗을 때까지 말이다. 이런 상태일 때 그는 인내심 많은 아내 케이 세이지를 무척 험하게 대하곤 했다. 그녀는

그의 욕설을 대담하게 무시하곤 했다. 놀랍게도 그가 모임에서 반복해서 곤란한 상황을 일으켰음에도, 그의 아내도 가까운 친구인 콜더 부부도 그의 기행에 그다지 난처해하지 않은 듯했다. 콜더는 자서전에서 자신의 감정을 이렇게 요약했다. "우리는 그를, 3단계 탕기를 너무나 사랑했다!"

탕기는 20세기가 시작된 다섯 번째 날에 파리에서 태어났다. 아버지는 함장이었다. 어릴 때 가족은 휴가 때면 브르타뉴 해안으로 갔고, 그곳에서 그는 멋진 지층과 자갈 깔린 해안에 강한 인상을 받았다. 근처에는 선사 시대 거석들이 세계에서 가장 많이 모여 있었으며, 그중 꺄흐낙에 3천 개 넘게 있었다. 이 거대한 선돌들은 어린 탕기의 상상력에 흔적을 남겼다. 훗날 그의 성숙기 회화에는 이 거석의 기묘함을 포착하여 매끄러운 바위 형상이 널려 있는 황량한 풍경이 담겨 있다.

파리의 학교에서 탕기는 앙리 마티스의 아들 피에르와 같은 반이었는데, 그 덕분에 마티스의 그림을 알게 되었고 현대 미술을 처음으로 접할 수 있었다. 탕기의 사후인 1961년에 피에르 마티스는 그의 작품 해설집을 발간했다. 탕기는 열네 살 때 에테르를 갖고 있다고 학교에서 쫓겨났다. 그는 수업에 거의 관심이 없었고 에테르를 흡입하거나 폭음을 하면서 시간을 보냈다.

제1차 세계 대전 말에 탕기는 배를 탔다. 증조부 때부터 이어진 집안의 원양 항해 전통에 따라서, 그는 상선단에 들어가서 2년 동안 화물선을 타고서 아프리카와 남아메리카를 돌아다녔다. 이 기간이 끝나갈 때 프랑스 해군에 징집될 상황에 처하자 그는 간질 발작을 흉내 내고 미친 척했다. 그 결과 그는 군인으로 부적합하

다는 평가를 받았다. 그러다가 1920년에 그의 속임수는 묵살되었고, 그는 프랑스 군대에서 2년 동안 복무하라는 영장을 받았다. 그는 거미를 삼키고 양말을 먹으면서 이번에도 군역을 피하려고 시도했지만 헛수고였다. 군 복무에서 얻은 유일한 보상은 시인인 자크 프레베르Jacques Prévert를 운 좋게도 만났다는 것이다. 프레베르는 나중에 초현실주의 집단의 중요한 회원이 된다.

복무를 마친 뒤, 탕기는 생계를 위해 파리에서 다양한 일을 했다. 한번은 노면 전차 운전자로 일할 때, 건초를 실은 마차와 부딪쳤다. 그는 전차에서 내려서 그냥 떠났다. 어느 날 친구인 배우가 그에게 물감과 캔버스를 주었고, 그림 공부를 전혀 한 적이 없던 그는 어설프게 그림을 그리기 시작했다. 그러던 어느 날 버스 유리창 너머로 화랑 진열장에 전시된 조르조 데 키리코의 그림을 보았다. 너무나 엄청난 충격에 그는 자세히 보기 위해서 움직이는 버스에서 뛰어내렸다. 영감을 받은 그는 지금까지 그린 작품을 대부분 없애고, 새롭게 열정적으로 그리기 시작했다. 당연히 형편없는 그림들이었지만 그는 계속 그렸고, 1925년에 초현실주의자들을 만났다. 앙드레 브르통을 중심으로 한 단체였다.

브르통은 이 대담한 젊은이의 잠재력을 알아보았고 그를 휘하에 들였다. 몇 년 사이에 탕기는 평범한 초기 작품과 작별하고서, 나름의 꿈의 세계를 창안하기 시작했다. 1927년부터 처음 묘사하기 시작한 것들은 기이한 해양 형상들로 채워진 수중 세계 같은 광경이었다. 이 그림들은 단독 전시회를 열 만큼 대성공이었다. 그해에 그는 자네트 뒤크로크와 결혼했다. 통통하고 쾌활하며, 술을 좋아하고 잘 웃는 젊은 여성이었다. 다음 10년 동안 그는 생물

형태와 지리 형태로 이루어진 사적인 세계를 창조하기 위해 열심히 일했고, 파리, 브뤼셀, 런던, 뉴욕에서 초현실주의자들과 전시회를 열었다. 그러나 안타깝게도 작품은 거의 팔리지 않았고 그는 찢어지게 가난했다.

1937년에 그는 운 좋게도 부유한 미국 수집가이자 화랑 주인인 페기 구겐하임을 소개받았다. 그녀는 그의 작품을 좋아했고 런던에 있는 자신의 화랑에서 단독 전시회를 열어 주었다. 그녀는 파리에서 탕기 부부를 차로 태우고 가서 배로 영국 해협을 건너서 런던까지 데려갔다. 전시회는 성공했고 그림은 잘 팔렸다. 탕기는 처음으로 돈을 좀 벌었고, 그는 아이처럼 그 돈을 마구 쓰거나 남에게 주었다. 그의 배려하는 모습도 볼 수 있었는데, 그는 런던에 있는 동안 매주 파리에 있는 빅터 브라우너에게 약간의 돈을 보냈다. 자기 부부의 반려동물인 맹크스 고양이에게 먹이를 사 주라고 하면서였지만, 사실은 브라우너가 굶주리는 것을 막기 위해서였다.

자매인 헤이즐과 누가 먼저 1천 명의 남자와 자는지 내기를 한 페기는 탕기도 명단에 넣기로 했다. 화랑에서 그의 전시회가 열리는 동안 자주 파티가 열렸고, 어느 날 밤 햄스테드에 있는 롤런드 펜로즈의 집에서 그녀는 탕기와 몰래 빠져나가 자기 집으로 데려가서 유혹했다. 파티에 남겨진 아내가 그에게 무슨 일이 일어났는지 걱정할 텐데 말이다. 다행히도 자네트는 너무 취해서 무슨 일이 일어났는지 몰랐다. 그러나 며칠 뒤 부부가 페기의 시골집에 손님으로 갔을 때 그녀는 의심하기 시작했다. 무슨 일이 벌어지고 있는지 너무나 명백했지만, 자네트는 항의할 수가 없었다. 페기에

게 너무 많은 빚을 졌기 때문이다. 그녀는 혼자 동네 술집으로 가서 무력하게 취하는 쪽을 택했다.

일은 그냥 잠시 일탈한 것으로 그렇게 끝났어야 하지만, 페기는 탕기를 너무 좋아하게 되었다. 그녀는 그의 사랑스러운 성격에 대해 '스스로 무척 자랑스러워하는 아름다운 작은 발'을 지닌 '아이처럼 귀여운' 존재라고 말했다. 그래서 탕기 부부가 파리로 돌아가자, 페기는 따라갈 계획을 세웠다. 그녀는 그와 몰래 만날 계획을 세운 뒤, 그를 다시 영국의 시골집으로 데려가서 밀회를 즐겼다. 며칠 뒤 탕기는 갑작스럽게 설명도 없이 사라져서 아내가 어떻게 생각할지 걱정하기 시작했고, 페기는 마지못해 그를 데리고 프랑스로 갈 수밖에 없었다. 그를 포기할 수 없었던 그녀는 극작가 사뮈엘 베케트에게 자신의 런던 공동주택을 빌려 주는 대신 그의 파리 공동주택을 빌렸다. 탕기와 몰래 만나기 위해서였다. 탕기는 그녀와 함께 그곳에서 밤을 지냈지만, 곧 소동이 벌어졌다. 페기는 파리의 한 식당에서 식사를 하고 있었는데, 마침 탕기 부부도 그곳에서 식사를 하고 있었다. 페기는 그들에게 가서 인사를 했다. 그러자 자네트는 도저히 못 참겠는지 먹고 있던 생선을 페기의 얼굴에 내던졌다. 영국에서는 남편의 작품 전시회를 페기가 후원하고 있었기에 바람피우는 것을 참았지만, 그 상대가 남편을 따라 파리까지 오자 도저히 참지 못하고 폭발한 것이다. 이 일이 있은 뒤 탕기와 구겐하임의 열애는 김이 빠졌지만, 둘은 계속 좋은 친구로 남았다.

1930년대 내내 탕기는 앙드레 브르통이 아끼는 수하로 남아 있었지만, 1939년에 이탈리아에서 반항적인 왕자비라는 새로운

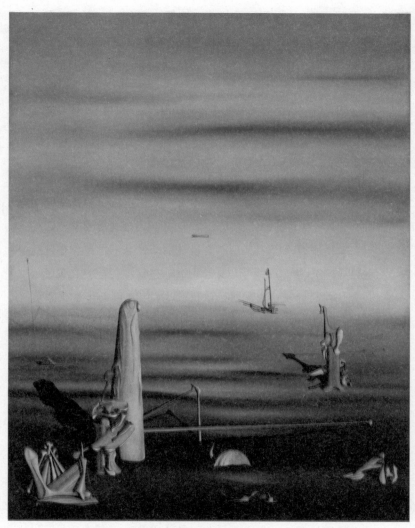

이브 탕기, 「보석함에 담긴 태양 The Sun in Its Jewel Case」, 1937년

인물이 파리에 등장하면서 두 사람의 관계는 삐걱거리기 시작했다. 왕자비는 케이 세이지Kay Sage(1898~1963)라는 재능 있는 미국 화가로서, 이탈리아의 멋진 젊은 왕자와 결혼하여 로마로 왔다. 그녀는 산파우스티노의 왕자비가 되어서 궁전에 살았지만, 이윽고 귀족의 관습이 지겨워져서 남편을 버리고 파리로 와서 화실을 차렸다. 그녀는 초현실주의자들과 어울리게 되었고, 이윽고 혹할 만큼 아이 같은 탕기와 사랑에 빠졌다. 각자의 배우자가 어떤 심경일지를 외면한 채, 그들은 연애에 몰두했다. 1939년에 전쟁의 기운이 감돌 때, 그들은 브르통을 비롯한 초현실주의자들과 함께 한가롭게 여름을 보내기 위해서 파리를 떠나서 성을 빌려 지냈다. 브르통은 이 시기가 견디기 힘들었다. 그는 탕기를 무척 좋아했다. 탕기는 늘 그를 우러러보았고 그의 충실한 수하였다. 초현실주의 집단 내에서 열띤 논쟁과 분열이 일어날 때마다 늘 그의 편을 들었다. 브르통은 탕기를 "내 아끼는 친구… 하늘에서든 땅속에서든 바다에서든 늘 아주 멋진 화가"라는 말로 끈끈한 우정을 인정하기도 했다. 그러나 지금 탕기는 부유한 미국인의 손아귀에 사로잡혀 있었다. 어떻게 감히 그와 탕기의 굳건한 우정에 금이 가게 한단 말인가? 그는 케이 세이지를 몹시 싫어하게 되었지만, 탕기의 기분을 상하게 할까 봐 표현할 수 없었다.

탕기는 다시금 매우 부유한 미국인 애인에게서 경제적 후광을 얻고 있었다. 구겐하임이 이미 그런 관계가 어떤 보상을 안겨 주는지를 보여 주었고, 이번에는 자네트와의 관계가 이미 너덜거리고 있었기에 그는 굳이 자제하려고 하지 않았다. 그해에 이윽고 전쟁이 터지자, 그는 주저하지 않고 미국으로 피신해서 케이 세이

지와 경제적으로 안정된 새로운 삶을 시작했다. 그는 자네트와의 관계를 끝내면서 파리 화실을 넘겼다. 그녀는 나치 치하의 파리에 계속 남아서 한 젊은 목수와 연애를 시작했는데, 우연히도 그 남자는 탕기의 작품을 몹시 좋아했다. 그는 화실로 이사했고, 그녀의 지도를 받아서 탕기의 위작을 만들기 시작했고 그녀는 그것을 내다 팔았다.

1940년, 안전한 미국에 자리를 잡은 탕기와 세이지는 서부로 여행을 떠났다. 탕기는 그곳의 경이로운 지층들을 보면서 압도되었고, 그 뒤의 그림들에서 그 영향을 찾아볼 수 있다. 그들은 네바다의 르노로 가서 각자 이혼 수속을 밟은 뒤 결혼했다. 탕기는 야생마를 타고 달리는 카우보이 차림으로 사진을 찍으면서 결혼을 기념했다. 1941년에 그들은 코네티컷의 우즈버리에 저택을 빌렸지만, 뉴욕에 아파트도 계속 갖고 있었기에 양쪽을 오가면서 지냈다. 이 시기에 그는 왕성하게 작품을 그려서 중요한 전시회들도 열었지만, 예기치 않은 분열도 겪었다. 뉴욕에서 가난하게 지내고 있던 앙드레 브르통은 탕기가 케이 세이지의 남편이 되어 풍족하게 사는 모습을 질투해서 이윽고 더 이상 참지 못할 지경에 이르렀다. 1945년, 뉴욕의 피에르 마티스 화랑이 탕기의 새 작품들로 전시회를 열기로 하자, 브르통은 마티스를 만나서 탕기가 '부르주아 감성'을 갖게 되었다면서 그와의 계약을 끝내라고 요구했다. 막스 에른스트는 그가 옹졸하게 친구를 공격하는 것을 보고서 적극적으로 탕기를 옹호했다.

이는 브르통이 탕기의 경력을 망치기 위해서 고의로 시도한 짓이었다. 그는 탕기가 뉴욕에 온 이래로 죽 피에르 마티스 화랑과

계약했고, 이번이 그 화랑에서의 네 번째 단독 전시회임을 분명히 알고 있었다. 탕기에게 그 화랑은 아내와 마찬가지로 경제적 안정을 주었고, 브르통은 자신의 수하가 자기보다 더 잘되는 꼴을 참을 수가 없었다. 그런 비열한 공격이 먹혔다면, 탕기가 작품을 내놓을 통로가 사라졌을 것이다. 다행히도 그의 주장과 근거가 너무나 하찮은 것이었고 오랜 학교 친구인 마티스와 탕기의 우정이 매우 끈끈했기에 그가 성공할 가능성은 전무했다. 그러나 탕기는 브르통이 그런 시도를 했다는 사실을 결코 용서하지 않았고, 20년에 걸친 우정은 끝났다. 뉴욕에서 어색한 상황이 펼쳐지자 케이 세이지는 우즈버리에 큰 농가를 사서 아예 뉴욕을 떠나자고 했다. 부부는 1946년에 그곳으로 이사해서 두 별채를 각각 화실로 개조했다. 그리고 둘 다 매우 왕성한 작품 활동을 했다. 돈 걱정에서 해방된 탕기는 그곳에서 자신의 가장 위대한 작품 몇 점도 완성했다.

그들은 여생을 이 농가에서 지내게 된다. 1948년에 탕기가 미국 시민권을 얻으면서 이 생활은 더욱 확고해졌다. 1953년에 그들 부부는 한 차례 유럽 여행을 했고, 파리에 들러서 옛 친구들을 만났다. 그곳에서 그는 막스 에른스트가 화해시키려 애썼음에도, 대놓고 브르통을 피했다. 간 김에 탕기는 자신이 좋아한 브르타뉴도 마지막으로 방문했고, 어릴 때 휴가를 가던 로크로낭을 걸었다. 또 어릴 때 갔던 자갈 해안도 걸었을 것이다. 그렇게 추정하는 이유는 다음 해 미국에 돌아와서 거대한 캔버스에 걸작을 그리기 시작했기 때문이다. 그 작품은 뉴욕 현대미술관에 걸리게 된다. 한 평론가는 「호弧의 증식Multiplication of the Arcs」(1954)을 "평생을 목표로 하고 몰두해 온 것의 집성체"라고 평했다. 그러나 내가 보기

에 그 평은 전혀 맞지 않았다. 무엇보다도 이 그림은 드넓은 자갈 해변처럼 보인다. 그는 브르타뉴를 다녀온 이후로 지난 30년 동안 그토록 부지런히 탐구했던 매우 독창적이고 창의적인 초현실 세계를 벗어나서 마치 현실 세계로 돌아간 듯했다.

이 그림을 그린 지 몇 달 지나지 않아서, 탕기는 집에서 사다리에서 떨어진 뒤, 뇌졸중을 일으켜서 사망했다. 마지막까지 그에게 헌신적이었던 아내 케이 세이지는 그의 작품 해설집을 만드는 일에 몰두했고, 그 일을 끝내자 심장을 총으로 쏘아 자살했다. 그 뒤에 잘 보관되어 있는 탕기의 화장재는 잘 보관되었다가 그녀의 것과 섞였고, 오랜 친구인 피에르 마티스는 탕기가 어린 시절에 거닐었던 브르타뉴 해안으로 가져가서 묻었다. 이렇게 해서 탕기는 독특한 삶의 일주 여행을 끝냈다.

도로시아 태닝 DOROTHEA TANNING

미국인, 1940년대에 초현실주의 집단에 합류했지만, 노년에
초현실주의자라는 말이 화석처럼 느껴진다면서 그 명칭을 거부함

출생 1910년 8월 25일, 일리노이 게일스버그

부모 스웨덴 이민자 부친, 음악가 모친

거주지 1910년 게일스버그, 1930년 시카고, 1935년 뉴욕,
 1947년 애리조나 세도나, 1949년 파리·세도나,
 1957년 프랑스, 1980년 뉴욕

연인·배우자 1941년 작가인 호머 섀넌과 결혼(1942년 이혼), 1946년
 비벌리힐스에서 막스 에른스트와 결혼(1976년 사별)

2012년 1월 31일, 뉴욕 맨해튼에서 만 101세로 사망

「자화상(모성애)Self-Portrait(Maternity)」 앞의 도로시아 태닝,
애리조나 세도나, 1946년

도로시아 태닝은 두 가지 기록을 세웠다. 초현실주의자들 중에서 가장 오래 살았고, 막스 에른스트의 수많은 연애 상대 중에서 가장 오래 그와 살았다는 것이다. 그녀는 한 세기 넘게 살았고, 호색적인 에른스트와 결혼하여 그의 마지막 30년을 함께 살았다. 2010년 100세 생일을 맞이한 자리에서 여전히 또렷한 정신을 지닌 그녀는 이렇게 말했다. "목 위쪽은 젊고 튼튼하지만, 나머지 부위는 1백 년이 되었지." 2012년에 그녀는 말년으로 갈수록 점점 더 중요한 의미를 차지하게 된 두 번째 시집을 낸 지 얼마 되지 않아서 세상을 떠났다. 그녀는 한 번도 아이를 갖지 않았고, 페키니즈를 키우며 살았다.

　　태닝은 스칸디나비아 혈통이었고, 독실한 루터파였던 부모는 20세기가 시작될 때 스웨덴에서 미국으로 이민을 왔다. 도로시아는 1910년 일리노이에서 태어났고, 기괴하고 부르주아적인 고요한 분위기의 환경에서 자랐다. 이 분위기는 훗날 그녀의 그림에 자주 등장한다. 일곱 살 무렵에 그녀는 이미 화가가 되기로 결심한 상태였고, 신기하게도 초현실주의 운동을 알기 훨씬 전부터 초현실주의 이미지를 그리기 시작했다. 예를 들어, 열다섯 살 때 머리카락 대신 잎이 달린 나체 여인을 그렸다. 부모는 점점 더 반항적으로 변해 가는 딸의 모습에 걱정했지만, 1930년에 그녀가 시카고의 미술 학교에 들어가도록 해 주었다. 그런데 그녀는 몇 가지 이유로 학교가 마음에 들지 않아서 겨우 3주 만에 자퇴했다. 그리고 미술 모델, 일러스트레이터, 꼭두각시 인형 제작자로 생계를 유지했다. 어릴 때 그녀는 늘 영화 속 악당에 매료되었고, 1930년대 시카고에서는 갱단원과 데이트를 했다고 말했다. 그러

나 그 연애는 안 좋게 끝났다. 어느 날 술집에서 함께 술을 마시고 있는데, 그가 불려 나가서 잔혹하게 살해당했기 때문이다. 그녀는 그가 왜 돌아오지 않는지 의아해하면서 술집에 앉아 있었다.

시카고에서 5년을 보낸 뒤, 그녀는 뉴욕으로 떠났다. 1936년에 맨해튼의 현대 미술관을 방문한 뒤, 그녀의 화가로서의 삶은 바뀌었다. 앨프레드 바Alfred Barr가 기획한 미국 최초의 주요 초현실주의 전시회에서 환상 예술, 다다와 초현실주의를 접하면서였다. 전시실 벽마다 그녀가 얼마 전부터 그리고 있던 유형의 그림들이 이제는 진지한 예술 형식으로서 제시되어 있었다. 이 전시회에서 본 것은 어릴 때부터 그녀가 하고 싶었던 일에 정당성을 부여했고, 그녀는 더 진지하게 그 일을 추구할 용기를 얻었다. 그녀는 전시회에서 본 초현실주의자들의 작품에 너무나 흥분했기에, 그들과 친분을 맺어야겠다고 결심했다. 불행히도 그녀는 그들이 모두 멀리 파리에서 살면서 작품 활동을 한다는 사실을 알았다. 그녀는 파리로 가서 그들을 찾아야겠다고 결심했지만, 그러기까지는 시간이 걸렸고 1939년에야 프랑스 수도로 갈 수 있었다. 안 좋은 시기였다. 그녀가 마침내 파리에 갔을 때 전쟁이 터지려 하고 있었고, 그녀는 그들이 모두 뉴욕을 향해 떠났다는 것을 알았다. 고국으로 돌아온 그녀는 마침내 가까이에서 그들을 만날 수 있었다. 마르셀 뒤샹은 가까운 친구가 되었고, 1942년에 그녀는 파티에서 막스 에른스트를 만났다. 그는 아직 페기 구겐하임과 필요에 의한 결혼 상태를 유지하고 있었지만, 젊은 미국 화가에게 끌려서 이내 그녀의 화실로 찾아왔다. 공식적으로는 그림을 살펴보러 들렀다고 했지만, 그녀와 체스를 두면서 머물렀고 그로부터 시작된 연애

는 1976년 그가 사망할 때까지 지속되었다.

태닝은 작가인 호머 섀넌Homer Shannon과 결혼했지만, 얼마 지나지 않은 1942년에 이혼했다. 한편 에른스트와 구겐하임의 결혼은 1946년까지 지속되었고, 이혼하자마자 그와 태닝은 비벌리힐스에서 결혼식을 올렸다. 만 레이와 줄리엣 브라우너와의 합동 결혼식이었다. 결혼한 뒤 그녀와 에른스트는 뉴욕을 떠나서 자연 속으로 떠나기로 했다. 그들은 애리조나 사막을 정착지로 골랐고, 세도나라는 오지 마을에 방 세 개짜리 작은 집을 지었다. 그들은 10년 동안 그곳에서 행복하게 살았다. 1957년, 당국이 막스 에른스트에게 미국 시민권을 거부하자 화가 난 그들은 파리로 떠났다. 그곳에서도 그들은 도시 생활을 피하고자 했고, 바로 프로방스로 이사하여 1976년에 그가 사망할 때까지 지내게 된다.

태닝은 몇 년 더 프랑스에 머물다가 뉴욕으로 돌아와서 1980년에 화실을 마련했고, 그곳에서 삶이 다할 때까지 오래 생활하게 된다.

막스 에른스트와 지내던 시절의 한 가지 놀라운 특징은 그녀의 화풍이 카리스마 넘치는 남편의 영향을 전혀 받지 않았다는 사실이다. 그의 화풍이 그녀를 압도하기가 너무나 쉬웠을 텐데도 그런 일은 일어나지 않았다. 처음부터 그녀는 특유의 사로잡힌 듯한 꿈결 같은 초현실주의 그림을 그렸다. 공식 화법으로 정확하게 그리면서, 그녀는 젊은 여성이 괴물, 개, 낯선 존재들과 기이한 방식으로 상호작용하는 황량한 호텔방, 복도, 계단을 담은 음산한 세계를 만들어 냈다. 폴 델보와 르네 마그리트와 동일한 범주에 속한, 정통 화법으로 꿈속의 풍경을 담은 초현실주의 작품이었다. 말년

도로시아 태닝, 「생일Birthday」, 1942년

으로 갈수록, 그녀의 작품은 더 파편화하고 덜 정밀한 구도를 보여 주었고, 이윽고 완전히 추상적인 작품이 되었다. 고인이 된 남편에 대해 끝없이 이어지는 질문에 답하기가 지쳤는지, 노년에 그녀는 초현실주의자라고 불리는 것이 싫다고 선언했다. 그 꼬리표가 '강제 수용소 희생자처럼' 자신의 팔에 문신으로 새겨진 것처럼 느껴진다는 것이다. 2002년에 그녀는 이렇게 말했다. "나는 아마 영원히 초현실주의자라고 불리겠지만… 하지만 제발 내가 초현실주의자를 표방한다고 말하지 말아요. 그 운동은 1950년대에 끝났고, 내 작품은 1960년대까지 계속 그러했지만, 아직도 그렇게 말하면 내가 화석처럼 느껴져요!" 그럼에도 오늘날 그녀의 작품 중 가장 고가의 작품은 초기 초현실주의 작품이라는 말을 해야겠다.

추가 자료

주요 사건과 전시회(1925~1968년)

1924년 제1차 초현실주의 선언
1925년 파리 피에르 뢰브의 피에르 화랑에서 첫 초현실주의 단체 전시회
1929년 제2차 초현실주의 선언
1935년 코펜하겐 덴프리에서 입체파-초현실주의 국제 전시회
1936년 런던 뉴벌링턴 화랑가에서 국제 초현실주의 전시회
1936년 파리 샤를 라통 화랑에서 초현실주의 오브제 전시회
1936~1937년 뉴욕 현대 미술관에서 환상 예술, 다다와 초현실주의 전시회
1937년 도쿄 긴자의 일본 살롱에서 국제 초현실주의 전시회
1937년 런던의 런던 화랑에서 초현실주의 오브제와 시 전시회
1938년 파리 보자르 화랑에서 국제 초현실주의 전시회
1938년 암스테르담 로베르트 화랑에서 국제 초현실주의 전시회
1940년 멕시코시티 멕시코 화랑에서 국제 초현실주의 전시회
1941년 브르통과 초현실주의자들이 뉴욕으로 이동
1942년 뉴욕의 화이트로 리드 맨션과 필라델피아 미술관에서 국제 초현실주의 전시회

1945년 브뤼셀 라 보에티 출판사 화랑에서 초현실주의 전시회

1946년 브르통이 파리로 돌아옴

1947년 파리 매그 화랑에서 국제 초현실주의 전시회

1948년 프라하 토피치 살롱에서 국제 초현실주의 전시회

1959년 파리 다니엘 코디에 화랑에서 국제 초현실주의 전시회

1959년 밀라노 슈바르츠 화랑에서 국제 초현실주의 전시회

1960년 뉴욕 다시 화랑에서 국제 초현실주의 전시회

1964년 파리 샤르팡티에 화랑, 『초현실주의: 기원, 역사, 관계Le
Surréalisme: sources, histoire, affinités』

1965년 파리 뢰유 화랑에서 국제 초현실주의 전시회

1966년 파리에서 앙드레 브르통 사망

1967년 상파울루 아르만도 알바레스 펜테아도 대학교에서 국제 초현실
주의 전시회

1967년 엑서터(도시), 엑서터시티 갤러리와 엑스 갤러리에서 국제 초현
실주의 전시회 <매혹된 영역The Enchanted Domain>

1968년 프라하 나로드니 미술관에서 국제 초현실주의 전시회

1969년 파리의 초현실주의 집단이 마침내 해산

각 예술가에 관한 더 읽어 볼 만한 책들

주요 초현실주의자들의 작품을 다룬 책은 무수히 나와 있다. 여기 고른
책들은 모두 내 서재에 있는 것들인데, 주로 그들의 개인적인 삶에 더 초
점을 맞추고 있다. 본문의 인용문은 모두 이 책들에서 가져왔다.

에일린 아거

Agar, Eileen, *A Look at my Life*, Methuen, London, 1988

Byatt, A. S., *Eileen Agar 1899-1991: An Imaginative Playfulness*,
exh.cat., Redfern Gallery, London, 2005

Lambirth, Andrew, *Eileen Agar: A Retrospective*, exh. cat., Birch & Conran, London, 1987

Simpson, Ann, *Eileen Agar 1899-1991*, exh. cat., National Galleries of Scotland, Edinburgh, 1999

Taylor, John Russell, '*Peek-aboo with a Woman of Infinite Variety*', The Times, Arts Section, 15 December 2004, pp. 14-15

장 아르프

Jean, Marcel, *Jean Arp: Collected French Writings*, Calder & Boyars, London, 1974

Read, Herbert, Arp, Thames & Hudson, London, 1968.

Hancock, Jane et al., *Arp: 1886-1966*, Cambridge University Press, Cambridge, 1986

프랜시스 베이컨

Farson, Daniel, *The Gilded Gutter Life of Francis Bacon, Vintage, London*, 1993

Peppiatt, Michael, *Francis Bacon: Anatomy of an Enigma*, Weidenfeld & Nicolson,London, 1996

Sinclair, Andrew, *Francis Bacon: His Life and Violent Times*, Crown, New York, 1993

Sylvester, *David, Looking Back at Francis Bacon*, Thames & Hudson, London, 2000

한스 벨머

Taylor, Sue, Hans Bellmer, *The Anatomy of Anxiety*, MIT Press, Cambridge, Massachusetts, 2000

Webb, Peter and Robert Short, *Hans Bellmer*, Quartet Books, London, 1985

빅터 브라우너

Davidson, Susan et al., *Victor Brauner: Surrealist Hieroglyphs*,
 Menil, Houston, 2002
Semin, Didier, *Victor Brauner*, Filipacchi, Paris, 1990

앙드레 브르통

Gracq, Julien et al., *Andre Breton*, Éditions du Centre Pompidou,
 Paris, 1991
Polizzotti, Mark, *Revolution of the Mind: The Life of Andre
 Breton*, Bloomsbury, London, 1995

알렉산더 콜더

Calder, Alexander, *Calder: An Autobiography with Pictures*, Allen
 Lane Press, London, 1967
Prather, Marla, *Alexander Calder: 1898-1976*, Yale University
 Press, New Haven, 1998
Sweeney, James Johnson, *Alexander Calder*, exh. cat., Museum of
 Modern Art, New York, 1943
Turner, Elizabeth Hutton and Oliver Wick, *Calder Miro*, exh. cat.,
 Fondation Beyeler, Basel and Phillips Collection, Washington
 DC, 2004

레오노라 캐링턴

Aberth, Susan L., *Leonora Carrington: Surrealism*, Alchemy and
 Art, Lund Humphries, London, 2004
Chadwick, Whitney, Leonora Carrington, Ediciones Era, Mexico
 City, 1994

조르조 데 키리코

De Chirico, Giorgio, *The Memoirs of Giorgio De Chirico*, Peter
Owen, London, 1971 Faldi, Italo, *Il Primo De Chirico*, Alfieri,
Milan, 1949

Far, Isabella, *De Chirico*, Abrams, New York, 1968

Joppolo, Giovanni et al., *De Chirico*, Mondadori, Milan, 1979

Schmied, Wieland, *Giorgio de Chirico: The Endless Journey*,
Prestel, Munich, 2002

살바도르 달리

Cowles, Fleur, *The Case of Salvador Dali*, Heinemann, London,
1959

Dalí, Salvador, *The Secret Life of Salvador Dali*, Vision Press,
London, 1948

Dalí, Salvador, *The Diary of a Genius*, with an introduction by J. G.
Ballard, Creation Books,London, 1994

Etherington-Smith, Meredith, *Dali: A Biography*, Sinclair-
Stevenson, London, 1992

Gibson, Ian et al., *Salvador Dali: The Early Years*, Thames &
Hudson, London, 1994

Gibson, Ian, *The Shameful Life of Salvador Dali*, Faber and Faber,
London, 1997

Giménez-Frontin, J. L., *Teatre-Museu Dali*, Electa, Madrid, 1995

Parinaud, André, *The Unspeakable Confessions of Salvador Dali*,
Quartet Books, London, 1977

Secrest, Meryle, *Salvador Dali*, The Surrealist Jester, Weidenfeld &
Nicolson, London, 1986

폴 델보

Gaffé, René, *Paul Delvaux ou Les Reves Eveilles*, La Boétie,
 Brussels, 1945

Langui, Émile, *Paul Delvaux*, Alfieri, Venice, 1949

Rombaut, Marc, *Paul Delvaux*, Ediciones Polígrafa, Barcelona, 1990

Sojcher, Jacques, *Paul Delvaux*, Ars Mundi, Paris, 1991

Spaak, Claude, *Paul Delvaux*, De Sikkel, Antwerp, 1954

마르셀 뒤샹

Alexandrian, Sarane, *Marcel Duchamp*, Bonfini Press, Switzerland,
 1977

Anderson, Wayne, *Marcel Duchamp: The Failed Messiah*, Éditions
 Fabriart, Geneva, 2011

Marquis, Alice Goldfarb, *Marcel Duchamp: The Bachelor Stripped
 Bare*, MFA Publications, Boston, 2002

Mink, Janis, Marcel Duchamp, *1887-1968: Art as Anti-Art*,
 Taschen, Cologne, 2006

Tomkins, Calvin, *The World of Marcel Duchamp, 1887-1968*,
 Time-Life Books, Amsterdam, 1985

막스 에른스트

Camfield, William A., *Max Ernst: Dada and the Dawn of Surrealism*,
 Prestel, Munich, 1993

Ernst, Max et al., *Max Ernst: Beyond Painting*, Schultz, New York,
 1948

Ernst, Max, *Max Ernst*, exh. cat., Tate Gallery and Arts Council,
 London, 1961

McNab, Robert, *Ghost Ships: A Surrealist Love Triangle*, Yale
 University Press, New Haven, 2004

Spies, Werner, *Max Ernst: A Retrospective*, exh. cat., Metropolitan
 Museum of Art,
New York and Prestel, Munich, 1991
Spies, Werner, *Max Ernst: Life and Work*, Thames & Hudson,
 London, 2006

레오노르 피니

Brion, Marcel, *Leonor Fini et son oeuvre*, Jean-Jacques Pauvert,
 Paris, 1955
Fini, Leonor, *Leonor Fini: Peintures*, Editions Michele Trinckvel,
 Paris, 1994
Jelenski, Constantin, Leonor Fini, Editions Clairefontaine,
 Lausanne, 1968
Selsdon, Esther, *Leonor Fini*, Parkstone Press, New York, 1999
Villani, Tiziana, *Parcours dans l'oeuvre de Leonor Fini*, Editions
 Michele Trinckvel, Paris, 1989
Webb, Peter, *Sphinx: The Life and Art of Leonor Fini*, Vendome
 Press, New York, 2009

빌헬름 프레디

Skov, Birger Raben, *Wilhelm Freddie - A Brief Encounter with his
 Work*, Knudtzons Bogtrykkeri,Copenhagen, 1993
Thorsen, Jorgen, *Where Has Freddie Been? Freddie 1909-1972*,
 exh. cat., Acoris (The Surrealist Art Centre), London, 1972
Villasden, Villads et al., *Freddie*, exh. cat., Statens Museum fur
 Kunst, Copenhagen, 1989

알베르토 자코메티

Bonnefoy, Yves, *Alberto Giacometti, Assouline*, New York, 2001

Lord, James, *Giacometti, A Biography*, Faber & Faber, London, 1986

Sylvester, David, *Alberto Giacometti: Sculpture, Paintings, Drawings 1913-1965*, exh. cat., Tate Gallery and Arts Council, London, 1965

아실 고르키

Gale, Matthew, *Arschile Gorky, Enigma and Nostalgia*, exh. cat., Tate Modern, London, 2010

Lader, Melvin P., *Arschile Gorky*, Abbeville Press, New York, 1985

Rand, Harry, *Arschile Gorky: The Implications of Symbols*, Prior, London, 1980

위프레도 람

Fouchet, Max-Pol, *Wifredo Lam*, Ediciones Polígrafa, Barcelona, 1976

Laurin-Lam, Lou, *Wifredo Lam: Catalogue Raisonne of the Painted Work, Vol. 1*, Acatos, Lausanne, 1996

Laurin-Lam, Lou and Eskil Lam, *Wifredo Lam: Catalogue Raisonne of the Painted Work, Vol. 2*, Acatos, Lausanne, 2002

Sims, Lowery Stokes, *Wifredo Lam and the International Avant-Garde*, University of Texas Press, Austin, 2002

콘로이 매독스

Levy, Silvano (ed.), *Conroy Maddox: Surreal Enigmas*, Keele University Press, 1995

Levy, Silvano, *The Scandalous Eye: The Surrealism of Conroy Maddox*, Liverpool University Press, 2003

르네 마그리트

Benesch, Evelyn et al., *Rene Magritte: The Key to Dreams*, exh. cat., Kunstforum, Vienna and Fondation Beyeler, Basel, 2005

Gablik, Suzi, *Magritte*, Thames & Hudson, London, 1970

앙드레 마송

Ades, Dawn, *Andre Masson*, exh. cat., Mayor Gallery, London, 1995

Ballard, Jean, *Andre Masson*, exh. cat., Musée Cantini, Marseilles, 1968

Lambert, Jean-Clarence, *Andre Masson*, Filipacchi, Paris, 1979

Leiris, M. and G. Limbour, *Andre Masson and his Universe*, Horizon, London, 1947

Masson, André, Mythologies, La Revue Fontaine, Paris, 1946

Poling, Clark V., *Andre Masson and the Surrealist Self*, Yale University Press, New Haven, 2008

Rubin, William and Carolyn Lanchner, *Andre Masson*, exh. cat., Museum of Modern Art, New York, 1976

Sylvester, David et al., *Andre Masson: Line Unleashed*, exh. cat., Hayward Gallery, London, 1987

로베르토 마타

Bozo, Dominique et al., *Matta*, exh. cat., Centre Georges Pompidou, Paris, 1985

Overy, Paul et al., *Matta: The Logic of Hallucination*, exh. cat., Arts Council of Great Britain, London, 1984

Rubin, William, *Matta*, exh. cat., Museum of Modern Art, New York, 1957

에두아르 므장스

Melly, George, *Don't Tell Sybil*, Atlas Press, London, 2013

Van den Bossche et al., *E. L. T. Mesens: Dada and Surrealism in Brussels*, Paris & London, exh. cat., Mu.ZEE, Ostend, 2013

호안 미로

Lanchner, Caroline, *Joan Miró*, Abrams, New York, 1993

Malet, Rosa Maria et al., *Joan Miró: 1893-1993*, Little, Brown, New York, 1993

Rowell, Margit, *Joan Miró: Selected Writings and Interviews*, Thames & Hudson, London, 1987

헨리 무어

Berthoud, Roger, *The Life of Henry Moore*, Giles de la Mare, London, 2003

Wilkinson, Alan, *Henry Moore: Writings and Conversations*, Lund Humphries, London, 2002

메레트 오펜하임

Hwelfenstein, Josef, *Meret Oppenheim und der Surrealismus*, Gerd Hatje, Stuttgart, 1993

Pagé, Suzanne et al., *Meret Oppenheim*, exh. cat., Musée d'Art Moderne, Paris, 1984

볼프강 팔렌

Pierre, José, *Wolfgang Paalen*, Filipacchi, Paris, 1980

Winter, Amy, *Wolfgang Paalen*, Praeger, Westport, Connecticut, 2003

Mundy, Jennifer (ed.), *Duchamp, Man Ray, Picabia*, exh. cat., Tate
Modern London, 2008

Penrose, Roland, *Man Ray*, Thames & Hudson, London, 1975

Ray, Man, *Self Portrait*, Bloomsbury, London, 1988

Schaffner, Ingrid, *The Essential Man Ray*, Abrams, New York, 2003

롤런드 펜로즈

Penrose, Antony, *The Home of the Surrealists*, Frances Lincoln,
London, 2001

Penrose, Antony, Roland Penrose, *The Friendly Surrealist*, Prestel,
London, 2001

Penrose, Roland, *Scrap Book 1900-1981*, Thames & Hudson,
London, 1981

Slusher, Katherine, *Lee Miller, Roland Penrose: The Green
Memories of Desire*, Prestel, London, 2007

파블로 피카소

Baldassari, Anne, *The Surrealist Picasso*, Flammarion, Paris, 2005

Baldassari, Anne, *Picasso: Life with Dora Maar*, Flammarion, Paris,
2006

Gilot, Françoise and Carlton Lake, *Life with Picasso*, McGraw-Hill,
New York, 1964

Penrose, Roland, Picasso, *His Life and Work*, Gollancz, London,
1958

Richardson, John, *A Life of Picasso, Volume 1, 1881-1906*, Cape,
London, 1991

Richardson, John, *A Life of Picasso, Volume 2, 1907-1917*, Cape,
London, 1991

Richardson, John, *A Life of Picasso, Volume 3, 1917-1932*, Cape,

London, 1991

만 레이

Foresta, Merry et al., *Perpetual Motif: The Art of Man Ray*,
Abbeville Press, New York, 1988

이브 탕기

Ashbery, John, *Yves Tanguy*, exh. cat., Acquavella Galleries, New
York, 1974

Soby, James Thrall, *Yves Tanguy*, Museum of Modern Art, New
York, 1955

Tanguy, Kay Sage et al., *Yves Tanguy: A Summary of his Works*,
Pierre Matisse, New York, 1963

Von Maur, Karen, *Yves Tanguy and Surrealism*, Hatje Cantz, Berlin,
2001

Waldberg, Patrick, *Yves Tanguy, André de Rache*, Brussels, 1977

도로시아 태닝

Plazy, Gilles, *Dorothea Tanning, Filipacchi*, Paris, 1976

화실에 있는 데즈먼드 모리스, 1948년, 사진: 작자 미상

감사의 말

이 책을 쓰는 데 도움을 준 많은 분들께 감사를 드리고 싶다. 특히 여러 해에 걸쳐서 나와 가치 있는 많은 논의를 해 준 실바노 레비, 앤드루 머리, 미셸 레미, 제프리 셔윈에게 깊은 감사를 드린다. 또 많은 초현실주의자들의 잘 드러나지 않았던 삶의 세세한 측면들을 조사하는 데 지친 기색 없이 도와준 아내 라모나에게도 고맙다는 말을 전하고 싶다.

안타깝게도 1920~1930년대 초현실주의 운동 때 활동한, 내가 아는 미술가들은 모두 이미 세상을 떠났지만, 나는 그들에게 많은 도움을 받았다는 말을 하고 싶다. 당시 그들로부터 받은 자극적인 생각들과 함께한 재미있는 일화들에 진심으로 감사한다. 특히 에일린 아거, 프랜시스 베이컨, 알렉산더 콜더, 프레데리크 들랑글라드, 토니 델 렌치오, 레오 도멘, 에드워드 킹언, 콘로이 매독스, F. E. 맥윌리엄, 오스카 멜러, 에두아르 므장스, 호안 미로, 헨리 무어, 시드니 놀란, 롤런드 펜로즈, 사이먼 왓슨 테일러, 줄리언 트리벨리언, 스코티 윌슨을 개인적으로 알게 된 것은 내게 엄청난 행운이었다.

도판 출처

7 Max Ernst © ADAGP, Paris and DACS, London 2018

10 Moderna Museet, Stockholm. Donation 1972 from Erik Brandius (FM 1972 012 171). © Anna iwkin/Moderna Museet-Stockholm

20 © Man Ray Trust/ADAGP, Paris and DACS, London 2018

22 Collection Roger Thorp

24, 25 데즈먼드 모리스 제공

26~27 Max Ernst, *Rendezvous of Friends*, 1922-1923. Oil on canvas, 130 x 193 (5 11/8 x 76). Museum Ludwig, Cologne. Photo akg-images. © ADAGP, Paris and DACS, London 2018

29 Tate, London 2017

35 Eileen Agar, *The Reaper*, 1938. Gouache and leaf on paper, 21 x 28 (8 1/4 x 11). Tate, London 2017. © Estate of Eileen Agar/Bridgeman Images

41 Stiftung Arp e.V., Berlin/Rolandswerth. © DACS 2018

46 Jean (Hans) Arp, *Torso, Navel, Mustache-Flower*, 1930. Oil on wood relief, 80 x 100 (31 1/2 x 39 3/8). Metropolitan Museum of Art, New York. The Muriel Kallis Steinberg Newman Collection, Gift of Muriel Kallis Newman, 2006 (2006.32.1). © DACS 2018

49 © Henri Cartier-Bresson/Magnum Photos

52 Francis Bacon, *Figure Study II*, 1945-46. Oil on canvas, 145 x 129 (57 1/4 x 50 3/4). Kirklees Metropolitan Council (Huddersfield Art Gallery). © The Estate of Francis Bacon. All rights reserved, DACS/Artimage 2018. Photo Prudence Cuming Associates Ltd

61 Hans Bellmer, *Untitled (Self-portrait with doll)*, 1934. Photograph. Private collection, courtesy Ubu Gallery, New York. © ADAGP, Paris and DACS, London 2018

65 Hans Bellmer, *Peg-top*, 1937. Oil on canvas, 64.8 x 64.8 (25 5/8 x 25 5/8). Tate, London 2017. © ADAGP, Paris and DACS, London 2018

71 Photo akg-images/Walter Limot

75 Victor Brauner, *Conspiration*, 1934. Oil on canvas, 129.8 x 97.2 (51 1/8 x 38 1/4). Musée National d'Art Moderne, Centre Georges Pompidou, Paris. © ADAGP, Paris and DACS, London 2018

81 © Man Ray Trust/ADAGP, Paris and DACS, London 2018

90 André Breton, Poem-Object, 1941. Carved wood bust of man, oil lantern, framed photograph, toy boxing gloves and paper mounted on drawing board, 45.8 x 53.2 x 10.9 (18 x 21 x 4 3/8). Museum of Modern Art, New York. Kay Sage Tanguy Bequest (197.1963). Photo 2017 Digital Image, The Museum of Modern Art, New York/ Scala, Florence. © ADAGP, Paris and DACS, London 2018

99 Photo akg-images/TT Nyhetsbyrån AB. © 2018 Calder Foundation, New York/DACS London

104 Alexander Calder, *White Panel*, 1936. Plywood, sheet metal, tubing, wire, string and paint, 214.6 x 119.4 x 129.5 (84 1/2 x 47 x 51). Calder Foundation, New York/Art Resource, NY. © 2018 Calder Foundation, New York/DACS London

111 Münchner Stadtmuseum, Munich (FM-2012/200.226). Sammlung Fotografie/ Archiv Landshoff. Photo 2017 Scala, Florence/bpk, Bildagentur für Kunst, Kultur und Geschichte, Berlin

116 Leonora Carrington, *Self-Portrait: 'The Inn of Dawn Horse'*, c. 1937-1938. Oil on canvas, 65 x 81.3 (25 9/16 x 32). Metropolitan Museum of Art, New York. The Pierre and Maria-Gaetana Matisse Collection, 2002 (2002.456.1). © Estate of Leonora Carrington/ARS, NY and DACS, London 2018

121 Carl Van Vechten Collection, Library of Congress, Prints & Photographs Division, Washington, DC (LC-USZ62-42530)

124 Giorgio de Chirico, *The Two Masks*, 1916. Oil on canvas, 56 x 47 (22 x 18 1/2). Private collection, Milan. Photo 2017 Scala, Florence. © DACS 2018

129 Carl Van Vechten Collection, Library of Congress, Prints & Photographs Division, Washington, DC (LC-USZ62-133965)

139 Salvador Dali, *The Enigma of Desire, My Mother, My Mother, My Mother, My Mother*, 1929. Oil on canvas, 110 x 150 (43 1/4 x 59). Pinakothek der Moderne, Bayerische Staatsgemaeldesammlungen, Munich. © Salvador Dali, Fundació Gala-Salvador Dalí, DACS 2018

149 Photo © Lee Miller Archives, England 2017. All rights reserved. Paul Delvaux © Foundation Paul Delvaux, Sint-Idesbald-SABAM Belgium/DACS 2018

154 Paul Delvaux, *Call of the Night*, 1938. Oil on canvas, 110 x 145 (43 1/4 x 571/8). National Gallery of Modern Art, Edinburgh. National Galleries of Scotland. Purchased with assistance from the Heritage Lottery Fund and the National Art Collections Fund, 1995 (GMA 3884). © Foundation Paul Delvaux, Sint-Idesbald-SABAM Belgium/DACS 2018

157 Photo Bettman/Getty Images

165 Marcel Duchamp, *The Bride*, 1912. Oil on canvas, 89.5 x 55.6 (35 1/4 x 217/8). Philadelphia Museum of Art. The Louise and Walter Arensberg Collection, 1950 (1950-134-65). © Association Marcel Duchamp/ADAGP, Paris and DACS, London 2018

173 © Henri Cartier-Bresson/Magnum Photos

179 Max Ernst, *Attirement of the Bride (La Toilette de la mariee)*, 1940. Oil on canvas, 129.6 x 96.3 (51 x 37 7/8). The Solomon R. Guggenheim Foundation, Peggy Guggenheim Collection, Venice, 1976 (76.2553.78). © ADAGP, Paris and DACS, London 2018

185 Museum of Fine Arts, Houston, Texas. Museum purchase funded by the Annenberg Foundation, courtesy of Wallis Annenberg, The Manfred Heiting Collection. Bridgeman Images. Dora Maar © ADAGP, Paris and DACS, London 2018

191 Leonor Fini, *The Ends of the Earth*, 1949. Oil on canvas, 35 x 28 (13 3/4 x 11). Private collection. © ADAGP, Paris and DACS, London 2018

197 Statens Museum for Kunst 제공, (The National Gallery of Denmark), Copenhagen/Wilhelm Freddie Archiv

203 Wilhelm Freddie, *My Two Sisters*, 1938. Oil on canvas, 80 x 81 (31 1/2 x 32). Fine Art Exhibition, Brussels. © DACS 2018

207 © Henri Cartier-Bresson/Magnum Photos

215 Alberto Giacometti, *Woman With Her Throat Cut*, 1932. Bronze, 22 x 87.5 x 53.5 (8 5/8 x 34 1/2 x 21 1/8). Scottish National Gallery of Modern Art, Edinburgh. © The Estate of Alberto Giacometti (Fondation Annette et Alberto Giacometti, Paris and ADAGP, Paris), licensed in the UK by ACS and DACS, London 2018

219 Photo Gjon Mili/The LIFE Picture Collection/Getty Images

223 Arshile Gorky, *Garden in Sochi*, 1941. Oil on canvas, 112.4 x 158.1 (44 1/4 x 621/4). Museum of Modern Art, New York. Purchase Fund and gift of Mr. and Mrs. Wolfgang S. Schwabacher (by exchange) (335.1942). Photo 2017 Digital Image, The Museum of Modern Art, New York/Scala, Florence. © ARS, NY and DACS, London 2018

227 Photo Gjon Mili/The LIFE Picture Collection/Getty Images

232 Wilfredo Lam, *Your Own Life*, 1942. Gouache on paper, 105.4 x 86.4 (41 1/2 x 34). Courtesy The Kreeger Art Museum, Washington, DC © ADAGP, Paris and DACS, London 2018

237 By kind permission of the artist's daughter, Lee Saunders

243 Conroy Maddox, *The Poltergeist*, 1941. Oil on canvas, 61 x 51 (24 x 20). Israel Museum, Jerusalem (B98.0516). By kind permission of the artist's daughter, Lee Saunders

247 Photo 2017. BI, ADAGP, Paris/Scala, Florence

259 René Magritte, *Les Amants (The Lovers)*, 1928. Oil on canvas, 54 x 73 (21 1/4 x 28 3/4). Australian National Gallery, Canberra (NGA 1990.1583). © ADAGP, Paris and DACS, London 2018

263 Photo akg-images/Denise Bellon

268 André Masson, *The Labyrinth*, 1938. Oil on canvas, 120 x 61 (47 1/4 x 24). Musée National d'Art Moderne, Centre Georges Pompidou, Paris. © ADAGP, Paris and DACS, London 2018

273 © Sergio Larraín/Magnum Photos

278 Roberto Matta, *The Starving Woman*, 1945. Oil on canvas, 91.5 x 76.4 (36 x 30 1/8). Christie's Images, London/Scala, Florence. © ADAGP, Paris and DACS, London 2018

285 © National Portrait Gallery, London

290 E. L. T. Mesens, *Alphabet Deaf (Still) and (Always) Blind*, 1957. Collage of gouache on cut-and-pasted woven, corrugated, and foil papers, laid on cardboard, 33.4 x 24.1 (13 1/8 x 9 1/2). Art Institute of Chicago. © DACS 2018

295

304 Joan Miró, *Women and Bird in the Night*, 1944. Gouache on canvas, 23.5 x 42.5 (9 1/4 x 16 3/4). Metropolitan Museum, New York. Jacques and Natasha Gelman Collection, 1998 (1999.363.54). © Successió Miró/ADAGP, Paris and DACS London 2018

309 Photo Popperfoto/Getty Images

315 Henry Moore, *Four-Piece Composition: Reclining Figure*, 1934. Cumberland alabaster, 17.5 x 45.7 x 20.3 (6 7/8 x 18 x 8). Tate, London. Reproduced by permission of The Henry Moore Foundation

319 Archiv Lisa Wenger

322 Meret Oppenheim, *Stone Woman*, 1938. Oil on cardboard, 59 x 49 (23 1/4 x 19 1/4). Private collection, Bern. © DACS 2018

329 Succession Wolfgang Paalen et Eva Sulzer

333 Wolfgang Paalen, *Pays interdit*, 1936-37. Oil and candlesmoke (fumage) on canvas, 97.2 x 59.5 (38 ¼ x 23 3/8). Succession Wolfgang Paalen et Eva Sulzer

339 Centre Georges Pompidou, Musée National d'Art Moderne, Centre de création industrielle, Paris. Don de Mme Renée Beslon-Degottex en 1982 (AM1982-313). Photo Centre Pompidou, MNAM-CCI, Dist. RMN-Grand Palais/image Centre Pompidou, MNAM-CCI. © Droits réservés

347 Roland Penrose, *Conversation between Rock and Flower*, 1928. Oil on canvas, 89.8 x 71 (35 3/8 x 28). © Roland Penrose Estate, England 2017. All rights reserved

353 © Herbert List/Magnum Photos

363 Pablo Picasso, *Femme Lancant une Pierre (Woman Throwing a Stone)*, 1931. Oil on canvas, 130.5 x 195.5 (51 2/5 x 77). Musée Picasso Paris (MP133). © Succession Picasso/DACS, London 2018

369

376 Man Ray, *Fair Weather (Le Beau Temps)*, 1939. Oil on canvas, 210 x 210 (82 5/8 x 82 5/8). Philadelphia Museum of Art. 125th Anniversary Acquisition. Gift of Sidney and Caroline Kimmel, 2014 (2014-1-1). © Man Ray Trust/ ADAGP, Paris

찾아보기